U0117211

芥子園画传导读

【山水树石卷（下）】

崔星　赵学东　杨联国　宋卫哲　唐仲娟　柴玲　编著

福建美术出版社　编

海峡出版发行集团
THE STRAITS PUBLISHING & DISTRIBUTING GROUP
福建美术出版社
FUJIAN FINE ARTS PUBLISHING HOUSE

图书在版编目（CIP）数据

芥子园画传导读．山水树石卷．下 ／ 崔星等编著；
福建美术出版社编．-- 福州：福建美术出版社，2018.5
ISBN 978-7-5393-3768-5

Ⅰ．①芥⋯ Ⅱ．①崔⋯ ②福⋯ Ⅲ．①山水画－国画
技法 Ⅳ．① J212

中国版本图书馆 CIP 数据核字 (2018) 第 012256 号

《芥子园画传导读》编委会

主　编：郭　武
副主编：毛忠昕　陈　艳　吴　骏
编　委：（按姓氏笔画排序）
　　　　王　东　毛忠昕　孙建军　李晓鹏　杨联国
　　　　吴　骏　宋卫哲　陈　艳　赵学东　柴　玲
　　　　郭　武　唐仲娟　崔　星

出 版 人：郭　武
责任编辑：吴　骏
装帧设计：李晓鹏
出版发行：海峡出版发行集团
　　　　　福 建 美 术 出 版 社
社　　址：福州市东水路 76 号 16 层
邮　　编：350001
网　　址：http://www.fjmscbs.com
服务热线：0591-87620820（发行部）　 87533718（总编办）
经　　销：福建新华发行（集团）有限责任公司
印　　刷：雅昌文化（集团）有限公司
开　　本：889 毫米 ×1194 毫米　1/16
印　　张：101.5
版　　次：2018 年 5 月第 1 版
印　　次：2018 年 5 月第 1 次印刷
书　　号：ISBN 978-7-5393-3768-5
定　　价：1180.00 元（全四册）

《目录》

山石谱

【目录】

【目录】

目录

目录

【目录】

山石 谱

【石法十一式】

画石起手，当分三面法

【原文】

画石起手，当分三面法：

观人者，必曰气骨。石乃天地之骨，而气亦寓焉，故谓之曰"云根"。无气之石则为顽石，犹无气之骨则为朽骨。岂有朽骨而可施于骚人韵士笔下乎？是画无气之石故不可，而画有气之石，即觅气于无可捉摸之中，尤难乎其难。非胸中炼有娲皇，指上立有颠末，未可从事。而我今以为无难也，盖石有三面。三面者，即石之凹深凸浅，参合阴阳，步伍高下，称量厚薄，以及矾头菱面，负土胎泉。此虽石之势也，熟此而气亦随势以生矣。秘法无多，请以一字金针相告，曰"活"。

【导读】

这一部分讲山石皴法，虽然把石、皴、水、云、构图等分开来讲，其实是山水画的一个整体核心部分。最重要的是皴法和构图，也是最难理解和学习的部分。我是反对在学习中将树、石、山、水分解来讲的，我学仿古山水是以完整的古人画作为体系学习的，自认为也是最科学的。但是画传作者和古代的学者无法见到诸多的原作和印刷品，为了表述方便只能如此。和树法一样，虽然画传中提及了很多皴法和山石法的名称，以及"某人之法""某某多为之"，但是并不是我们学习的重点，大略知道就行，一定牢记皴的主要技法是"披麻皴"和"斧劈皴"，其他皴法都是这两种皴法的变体或融合。

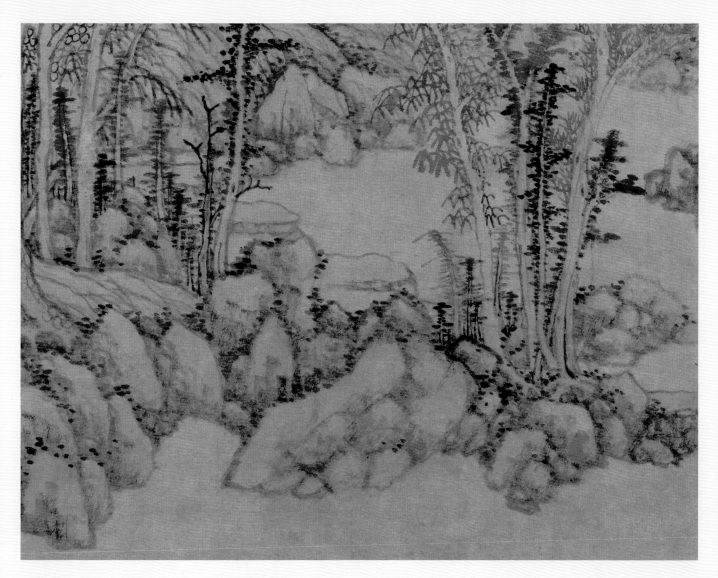

丹崖玉树图（局部） 黄公望
立轴 纸本 设色
横 43.8 厘米 纵 101.3 厘米
北京故宫博物院藏

【作者简介】

　　黄公望（1269～1354），元代画家。本姓陆名坚，字子久，号一峰、大痴道人，今江苏省常熟县人。

　　擅画山水，师法董源、巨然，兼修李成之法，得赵孟頫指授。所作水墨画笔力老到，简淡深厚。又于水墨之上略施淡赭，世称"浅绛山水"。晚年以草籀笔意入画，气韵雄秀苍茫，与吴镇、倪瓒、王蒙合称"元四家"。擅书能诗，撰有《写山水诀》，为山水画创作经验之谈。存世作品有《富春山居图》《九峰雪霁图》《丹崖玉树图》《天池石壁图》等。

【导读】

　　在画石的时候，要体会、感受笔墨的变化，要细心观察原作，不要擅自改动。其外形轮廓在画面布局中与其他部分同样重要。特别是单独突出的石头，无论在水中还是在陆上，是山水的气眼，其位置和外形都具有深刻的用意，绝非随笔而写。绘画中越露者越难表现，能将石布局到位，形体笔墨符合整体风格，需要很深的美术修养。学者切勿小觑，一定要多观察，多临摹，体会古人对石头的布局用意，此道只可意会不便言传，要在不断地实践和学习过程中逐渐领悟。

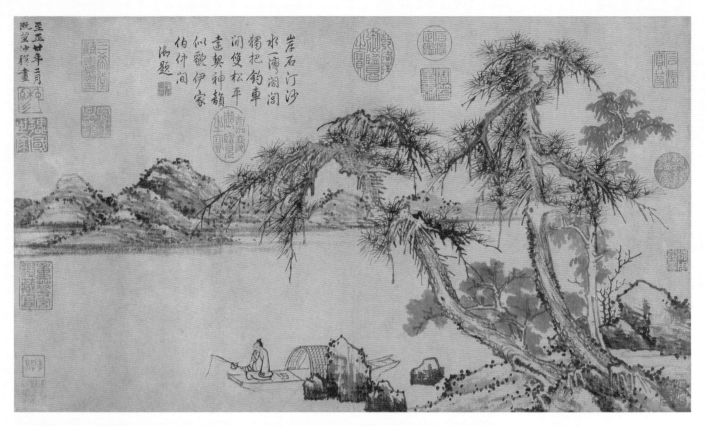

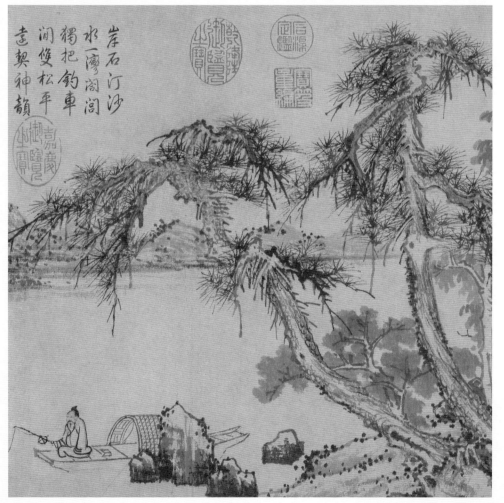

松溪钓艇图（局部）　赵雍
卷　纸本　墨笔
纵 30 厘米　横 52.8 厘米
北京故宫博物院藏

【作者简介】

赵雍 (1289 ~ 约 1360)，元代书画家。字仲穆，湖州（今属浙江）人。赵孟𫖯次子。以父荫入仕，官至集贤待制、同知湖州路总管府事。书画继承家学，赵孟𫖯尝为幻住庵写金刚经未半，雍足成之，其联续处人莫能辨。擅山水，尤精人物鞍马，亦作界画。善四体书法，传世画作有《兰竹图》《溪山渔隐》等。

【作品解读】

此卷近处画苍松两株，参天而立，枯疏的荆棘和阔叶的杂树穿插其间。对岸环山起伏连绵，远接天际。一渔父舟中垂钓，意境清幽旷远。图中笔墨清润厚重，得家传韵致，为赵雍山水画杰作。

《万壑松风图》局部　崔延和

聚一

聚二

聚三

聚四

聚五

【原文】

画石下笔法及层累取势法：

余所谓一字金针曰"活"者，尤须于三面未分，一笔初下，具有磊落雄壮气概。一笔须有数顿，使之矫若游龙。先用淡墨勾框，再以焦墨破之。石廓如左既勾浓，则右宜稍淡，以分阴阳向背。千石万石，不外参伍其法。参伍中又有小间大、大间小之别。画成依廓加皴，渐有游刃。虽诸家皴法不一，石体因地而施，即于一家之中，尺幅之内，或弁于山，或带于水，甚夥其形，总不外此一二法，则他无论。即米山，乃全是墨点晕成，不须勾廓者，然于不勾之中，亦未尝不具此法，于层层烘染处逼出，甚森严也。

【导读】

对经典绘画中的山石和一切细节，一定要认真去读，看它好在哪里，然后再研究为什么好，逐渐确立内心的评判标准。在写生和欣赏的时候用这些标准去衡量，去筛选，这样渐渐地自然景物和其他绘画作品就不会束缚你的思想观念，反过来你可以自取所需去其无用。所谓分面、聚散者，不要拘泥文字，心中要有石。运笔要有形体观念，但不能套用西方形体的体系（主要指素描明暗方法），传统中国画不表现阴影，对石头的勾勒和皴只是区分正、侧、顶等面（作画时也不止三面，不必纠结文字），切勿和西画光影的绘制手法混同。

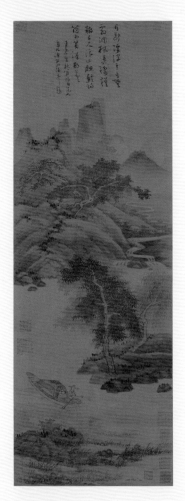

渔父图　吴镇
立轴　绢本　水墨
纵 176.1 厘米　横 95.6 厘米
台北故宫博物院藏

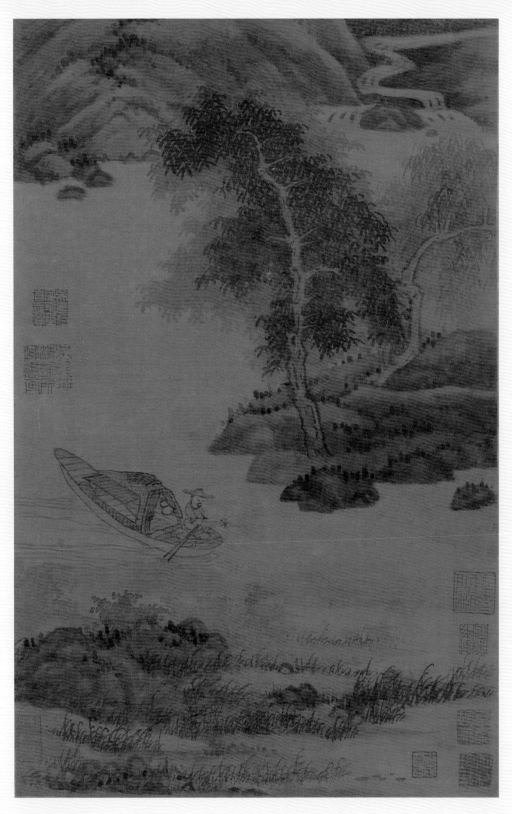

【作者简介】

　　吴 镇（1280～1354），
元代画家。字仲圭，号梅花
道人，尝署梅道人。浙江嘉
兴人。早年在村塾教书，后
从柳天骥研习"天人性命之
学"，遂隐居，以卖卜为生。

　　擅画山水、墨竹。山水
师法董源、巨然，兼取马远、
夏圭，干湿笔互用，尤擅带
湿点苔。水墨苍莽，淋漓雄
厚。喜作渔父图，有清旷野
逸之趣。墨竹宗文同，格调
简率遒劲。与黄公望、倪瓒、
王蒙合称"元四家"。精书
法，工诗文。

　　存世作品有《渔父图》
《双松平远图》《洞庭渔隐
图》等。

【作品解读】

　　此图取景于江南一带水乡。高树两本耸立湖畔，树下置一茅棚，有小径穿越敞棚
可达湖边，湖沿蒲草蔓蔓，随风摇拂，对江平沙曲岸，远岫遥岑，更远处一峦秀起，
山色入湖，扁舟一叶，水波涟漪之中，生动地描绘出"放歌荡漾芦花风"的情意。笔
法圆润，意境幽深。画风师法巨然而又有变化。此图是吴镇63岁时的作品，已形成其
代表性的风格，是一帧风情闲逸、清光宜人的佳作。

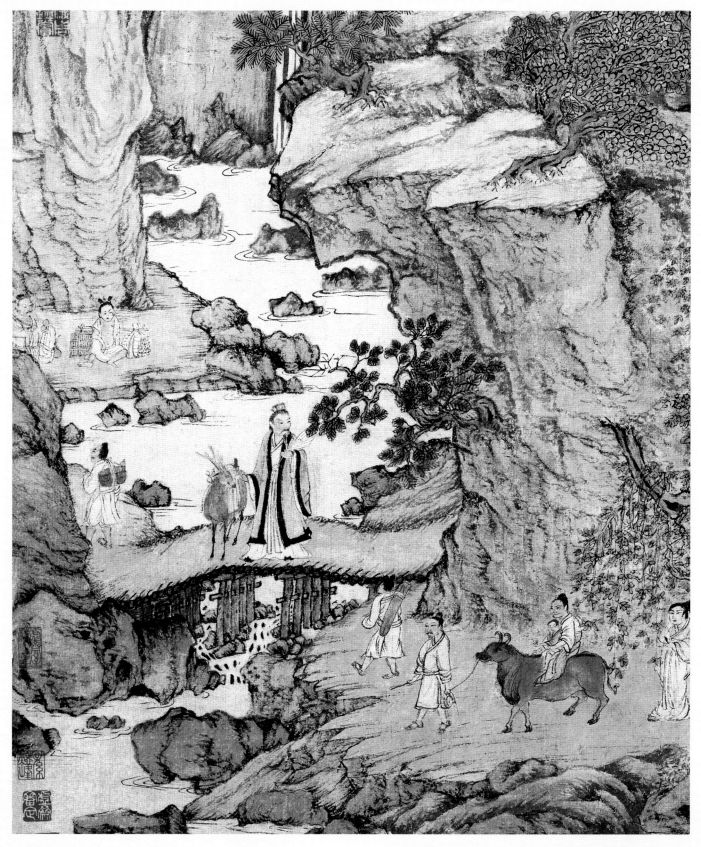

葛稚川移居图（局部） 王蒙
立轴 纸本 设色
纵 139 厘米 横 58 厘米
北京故宫博物院藏

临王蒙《葛稚川移居图》（局部）

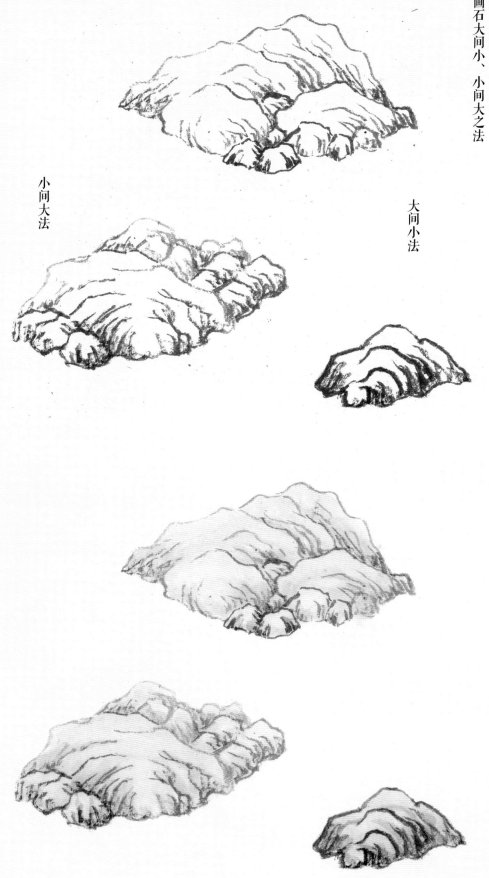

画石大间小、小间大之法

小间大法

大间小法

画石大间小、小间大之法：

树有穿插，石亦有穿插。树之穿插在枝柯，石之穿插更在血脉。大小相间有如置棋，穿插是也。近水则稚子千拳而抱母，环山则老臂独出而领孙，是有血脉存焉。

王思善曰：画石之法，先从淡黑起，可改可救，渐用浓墨者为上。又云：画石之妙，用藤黄水浸入墨笔，自然润色，不可用多，多则要滞笔，间用螺青入墨亦妙。

【导读】

王绎是元代末期的著名肖像画家。字思善，号痴绝生，严州（今浙江建德）人，居浙江杭州，系曲艺人王晔之子。王绎少年时"笃志好学，雅有才思"，喜绘画，十二三岁"已能丹青，亦能写真"，画小像精细逼真，后经吴中山水、人物画家顾逵指授，技艺精进，达到"非惟貌人之形似，抑且得人之神气"。擅长人物写像，所画多线条素描，少颜色晕染。绎画像往往在与对方谈笑之间，默记其音容情态，待胸有成竹，才落笔描绘出来。所画既能貌似，亦复传神。其传世作品《杨竹西小像图》卷（与倪瓒合作），是其仅存世作品，藏于北京故宫博物院。

【作者简介】

张中，生卒年不详，元代画家。一名守中，字子政，亦作子正，松江（今属上海市）人。瑄曾孙。山水画得黄公望指授。尤擅绘花鸟，多以水墨点簇晕染，生动而富韵味；偶尔设色，清隽雅致，亦能墨戏。

【作品解读】

此图层峦叠嶂，蹊径盘行，用笔多中锋，潇丽古淡，很接近黄公望的风格。根据图中倪瓒的题画诗中有"张君狂嗜古，容我醉画裙"来看，则作者当为张姓并居于吴淞江畔者。鉴赏家认为此即善画黄公望一派的画家张中所作。

【导读】

黄公望在《写山水诀》中言其"画石之妙，用藤黄水浸入墨笔，自然润色，不可用多，多则要滞笔；间用螺青入墨亦妙。……李成、郭熙皆用此法"。画传误言王绎（王思善）所说。首先此法我未用过，其次我以为此法的意思是先用淡藤黄或花青水浸入毛笔，毛笔将水分刮干笔填好，然后蘸墨于纸上用笔，至于李成、郭熙是否用就不得而知。勾勒和皴擦时将藤黄、花青兑入墨汁，或先蘸颜色再蘸墨汁，属花鸟技法，山水此两法都不必学。墨自然有变化，勾、皴完可以用浅色去提染。有些纯水墨的作品可以在研磨墨汁时加入适量花青或赭石，但加藤黄根据我的实际经验效果恐怕并不好。

吴淞春水图　张中
立轴　纸本　墨笔
纵 82.8 厘米　横 32 厘米
上海博物馆藏

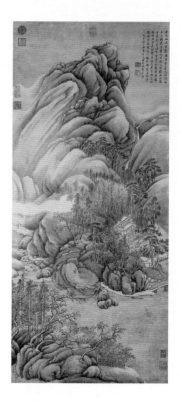

仿王维江山雪霁图　王时敏
纸本　设色
纵 133.7 厘米　横 60 厘米

【作者简介】

见 601 页。

【导读】

　　所谓大兼小，小兼大，都符合自然规律，但自然无所不包，大兼小，小兼大的规律并非必然。所以在画面中大小的规律必须由作者来控制，而并非照搬自然景象。这种控制是有严格的规律和原则的，并非初学所轻易能及，所以需要大量临摹经典才能掌握一二，我说山石和构图是整体道理也在于此。我总是将山水细微之处说得很难很重要，并非危言耸听，的确是临摹古画的经验之谈。如果学习临摹时忽略了精微之处等于白费功夫，好比盲人摸象，而一知半解在学习中比不会更有害。要知道功夫白费不要紧，只怕养成"恶习"，恶习变积习便难改，坏习惯恐怕就要"受用终身"。

【作品解读】

　　此册共十二页，此册虽称临古之作，实具作者自家面貌身骨，具有娟秀隽永之清韵，乃道光二年(1822)钱杜59岁时所作。

【作者简介】

　　钱杜(1763～1844)，清代画家。字叔美，号松壶，钱塘(今浙江杭州)人。官至主事。工诗书，善画山水、墨梅。师法文伯仁，略变其法，笔法细秀。画梅师赵孟坚，幽冷疏散，可与金农、罗聘媲美。著《松壶画忆》《画赘》等。

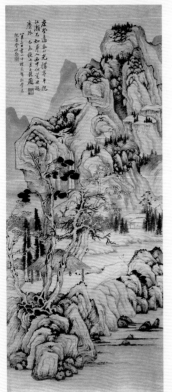

人物山水图　钱杜
册页　纸本　设色
纵 22.8 厘米　横 33.5 厘米
上海博物馆藏

画石间坡法

【原文】

画石间坡法：

子久、云林画石多间土坡，望而可施坐卧，水边竹下正宜留此，以待幽人。非一味蛮山蛮石，使人畏心生也。

扫一扫
视频教学

【导读】

　　"石间坡"是山水中的一种用于空间过渡的语言符号，石间坡无论如何变化，其核心的势是"横势"，所以学者在布局的时候要以此来考虑，并不是有石就有坡，而是有用意、有目的的布置，切合画面的大势和局部小势的需要。图示比较接近黄公望（子久）的风格，较清晰和平缓。

382

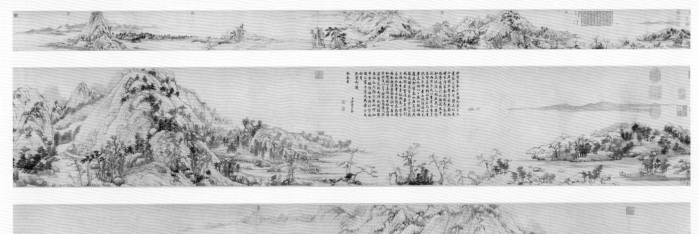

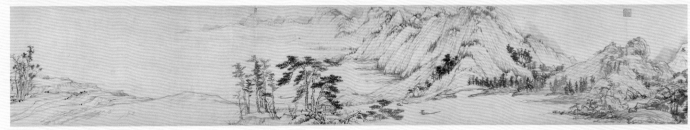

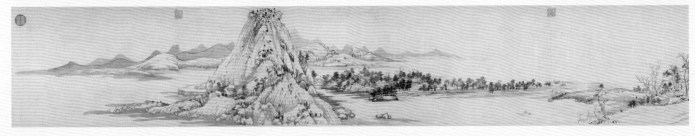

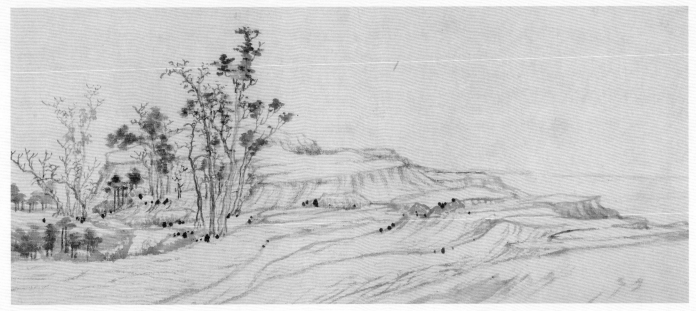

富春山居图·无用师卷　黄公望

长卷　纸本　水墨

纵 33 厘米　横 636.9 厘米

台北故宫博物院藏

【作品解读】

　　此画为一极长手卷，全卷从起笔到完工，前后断续七年。图绘富春山一带秀美景色。画中峰峦起伏，云山烟树，怪石苍松，平溪村舍，野渡茅亭，渔舟出没。此画笔墨洗练，意境简远，"气清质实，骨苍神腴"，用草篆笔法挥写，中锋、侧锋、尖笔、秃笔夹用，将长短干笔皴擦与湿笔披麻浑成一体，笔趣新颖，堪称创格，画家将富春江两岸数百里景色概括笔底。此图在黄公望山水画中，可谓是"以萧散之笔，发苍浑之气，得自然之趣"的代表性作品。

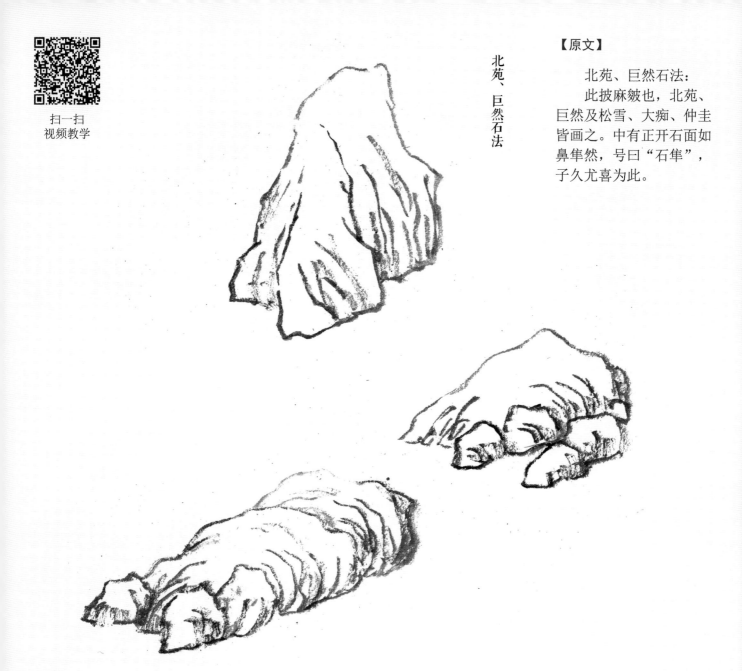

北苑、巨然石法

【原文】

北苑、巨然石法：
此披麻皴也，北苑、巨然及松雪、大痴、仲圭皆画之。中有正开石面如鼻隼然，号曰"石隼"，子久尤喜为此。

【导读】

　　我个人认为比之董源《潇湘图》更具有代表性的是书211页巨然《层岩丛树图》的石法和皴法，而图示其实较接近董其昌及四王画法，画传类似问题很多，正如开篇我讲到的，这与"芥子园"的两代作者身处的时代有关，虽然理论上是唐、五代、宋元明清，但是实践方面最早能追溯到元，而明、清之法居多。董源开创江南画派，可以说是"披麻皴"真正成熟的"宗祖"，但其门徒巨然才是让南派山水发扬光大、流芳千古之人。巨然画风对后世影响很大，然而在有限的存世作品中唯有《层岩丛树图》让我最能体会到这种光芒。巨然之法后面会单独细讲，本页图示中的石法有"土包石"的特征，其外形较方，多棱角，但是参见早期的董、巨披麻皴石法还是多圆润少棱角。这并不是董巨不会画多石少土的山石，只是追求统一画面和统一风格的表现，与技术无关，这些时代变化的造型习惯源于不同时代的古人的内心认可和接受，山水画不是靠发明创造技法和工具进步的，是靠文人思想的进步而进步或者说延续和推演的。所谓"石隼"者，的确是黄公望、董其昌、四王一系画家都喜欢的一种山石形式，我认为其表现的是中间凹陷崩裂的形态，在山水画面中的一种节奏变化，从阴阳来说属表现阴的变化。

潇湘图（局部）董源
长卷　绢本　设色
纵 50 厘米　横 141.4 厘米
北京故宫博物院藏

【作品解读】

　　全卷以横幅形式图写江南山丘沙岸江河纵横的秀美景象，山头丛林杂树以水墨点染，平沙坡岸间以披麻皴擦绘成，开卷处有二宫装女子并立，滩头列有五人击鼓奏乐，江面舟中有朱衣贵族端坐，后段近岸处有渔夫十人拉网捕鱼，山水皆以花青运墨点染，平淡幽深，生动地表现出江南气候湿润、烟雨空蒙的特色，人物则以细笔重彩涂写，神采历历俱足，是董源的传世名作。

【作者简介】

　　董源（934～约962），五代南唐画家，南派山水画开山鼻祖。一作董元，字叔达，钟陵（今江西南昌附近）人。董源、李成、范宽史上并称北宋三大家，南唐后主李璟时任北苑副使，故又称"董北苑"。擅画山水，兼工人物、禽兽。其山水初师荆浩，笔力沉雄，后以江南真山实景入画，不为奇峭之笔。疏林远树，平远幽深，皴法状如麻皮，后人称为"披麻皴"。山头苔点细密，水色江天，云雾显晦，峰峦出没，汀渚溪桥，率多真意。米芾谓其画"平淡天真，唐无此品"。存世作品有《夏景山口待渡图》《潇湘图》《夏山图》《溪岸图》等。

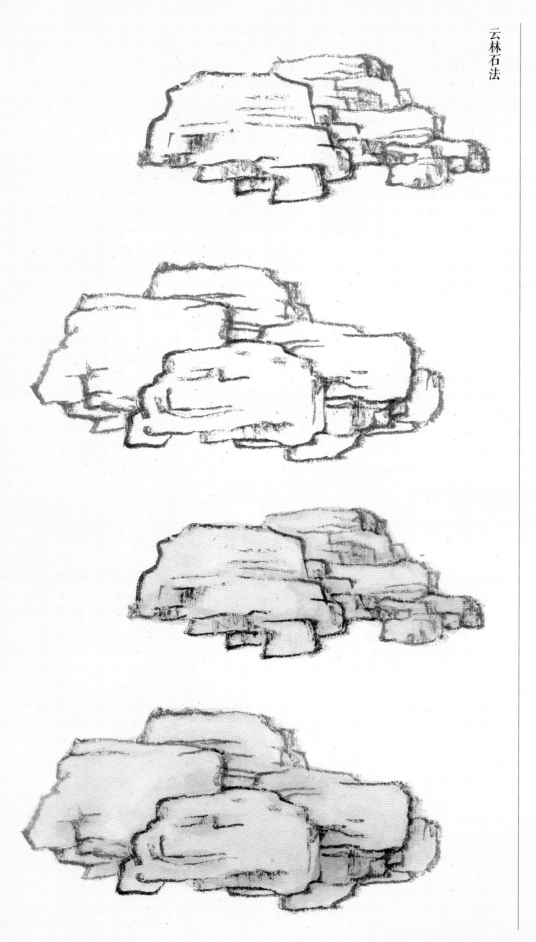

云林石法

【原文】

云林石法：

云林石仿关仝，然全用正锋，倪多侧笔，乃更秀润。所谓师法舍短也。

扫一扫
视频教学

【导读】

自我临摹倪瓒画作以来，感觉各种画论对其"皴法"的总结与实践不符。观察图示就能发现，其摹写倪氏石法有很强的"折带"气息，而且进行了强化。此真所谓"误读古人"，如前文所言倪瓒也不是一个"发明家"，而其皴法来自于对古人绘画的深入研究，他将相对的复杂笔墨简化，但是核心的原理原则分毫不差。但如图示所表现的程式化已经远不及倪瓒本意，我会在后面"折带皴法"一节深入探讨。画传言倪瓒石法学关仝法缺乏证据，至少在其图示中无法体现，不过倪瓒年轻时学习过五代和宋人的传世原作倒是实情。中锋侧锋说也很牵强，绘画中不用侧锋的几乎没有，只是笔头和幅度大小的差别。

倪瓒（约1306～1374），元末书画家、诗人。初名珽，字元镇，号云林子、幻霞子、荆蛮民、经锄隐者等，无锡（今属江苏）人。

擅画水墨山水，宗法董源，参以荆浩、关仝技法，用笔方折，创"折带皴"写山石，画树木则兼师法李成。所作多取材于太湖一带景色，疏林坡岸，浅水遥岑，意境清远萧疏，自谓"逸笔草草，不求形似"。用笔轻而松，燥笔多，润笔少，墨色简淡，却厚重清温，无纤细浮薄之感，能以淡墨简笔，有神地笼罩住整个画面，识者谓其"天真幽淡，似嫩实苍"。

这种"简中寓繁"的风格，对明清文人水墨山水画影响颇大。后人把他和黄公望、吴镇、王蒙合称为"元四家"。传世作品有《杜陵诗意图》《狮子林图》《渔庄秋霁图》《六君子图》等。

【作品解读】

此图与其他图相比，青绿设色，幅度要稍大一些，实而满一些。构图还是典型一河两岸的面貌。其坡石吸收了荆、关、李成的笔意，枯树干挺枝疏，用笔简逸。图中干湿墨互用，其干笔淡墨用得尤妙，真正达到了有意无意，若淡若无，给人以清幽静谧的感受。

雨后空林图　倪瓒
立轴　纸本　设色
纵63.5厘米　横37.6厘米
台北故宫博物院藏

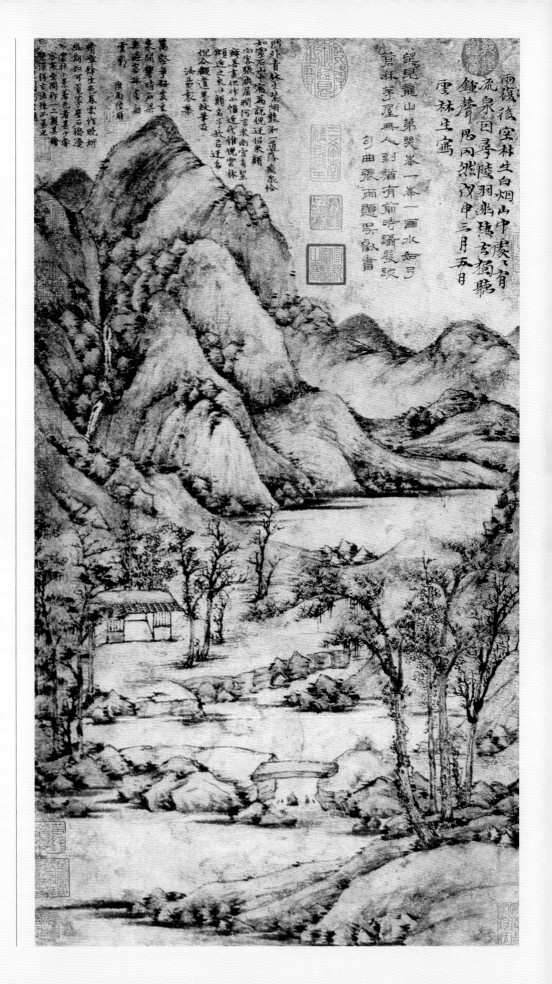

吴仲圭石法

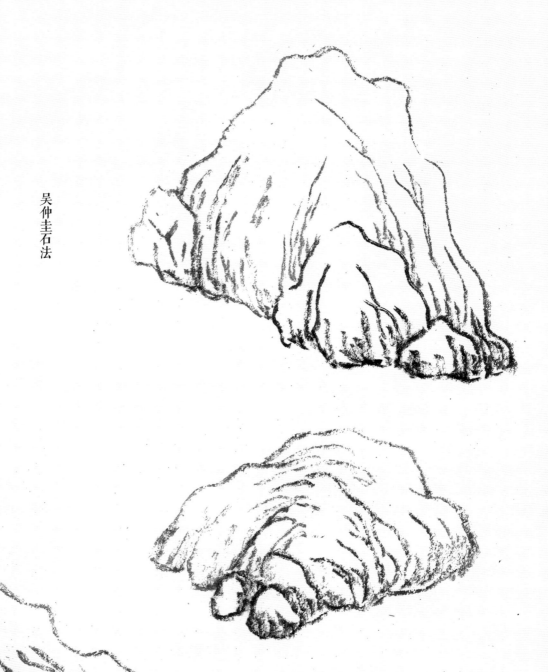

【原文】

吴仲圭石法：
仲圭披麻皴最为纯熟，且于熟处
用生，为他家所不及。

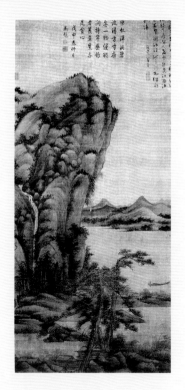

秋江渔隐图　吴镇
立轴　绢本　墨笔
纵 189.1 厘米　横 88.5 厘米
台北故宫博物院藏

【作者简介】

　　见 375 页。

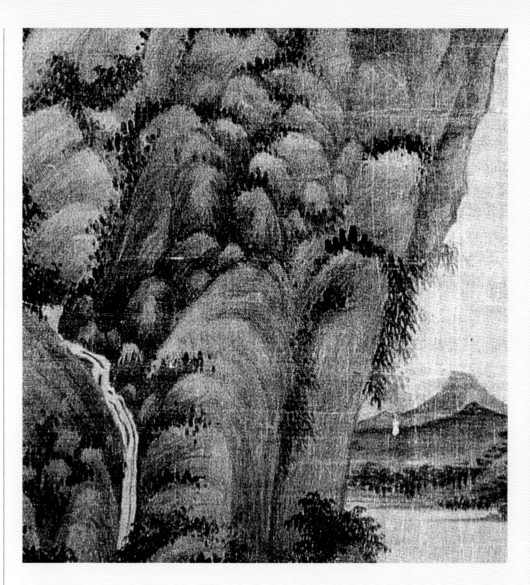

【作品解读】

　　此图起手处画青石水草于水中，后有一渔父坐船垂钓，当中一洲，上植二树，对岸是连绵山丘，远处高峰。图中用略浓而有变化的墨勾山石轮廓，略淡的线条作披麻状皴之，复加湿墨衬染，湿墨略分浓淡，罩在线条上面，使线半隐半显，使面透明而光亮。最后再以焦墨浓墨点苔。远山用淡墨没骨抹出。两棵树，以浓淡来区分，所以数百年之后，仍有"元气淋漓幛犹湿"之感。

【导读】

　　吴镇的石法与其说是返璞归真不如说是润泽含蓄，我每看其山水都感到山中含水，湿气袭人。前文讲董源、巨然、黄公望、吴镇、董其昌、四王都是披麻皴的历代传习者，但都有各自的特色，而就前四位讲，董源与吴镇近，巨然与黄公望近。就由"熟"到"生"的问题讲，董源与吴镇相比，董画过于"熟"，有些油滑和刻板，而吴画相对丰富和质朴，但吴对董画的继承和发扬主要在染法，这也是画面水气十足的缘由。画传言"于熟处用生"是说将本来纯熟的技法在运用时表现得生动质朴，有避免熟练的技术使画面过于程式化的意思，我觉得这句话很重要，我们讲的很多东西都是和技术、和程式化密切相关的，但这些不是山水画的本质，技术和程式最终要变成修养，在绘画过程中类似有意识的"条件反射"，那么"反射"笔端的是我们经历一定的修养形成的对万物的认识和情感。所以高明的绘画作品不需要炫耀技巧，而是平易近人，含蓄而自然地触动观者的情感。不是说不要技术或技术不能太娴熟，我觉得用英国斯诺克大师戴维斯总结台球经验时的话比较让人容易理解，戴维斯认为超一流斯诺克大师在比赛中已经不追求技术难度，对他们来说击球的力度最为重要，因为力度的控制可以不必过分追求旋转和角度就使本球随心所欲地到达所需的位置。

【原文】

王叔明石法：

此披麻带解索皴也，独黄鹤山樵画之，山樵为松雪甥，画乃追踪松雪，而石有出蓝之誉。

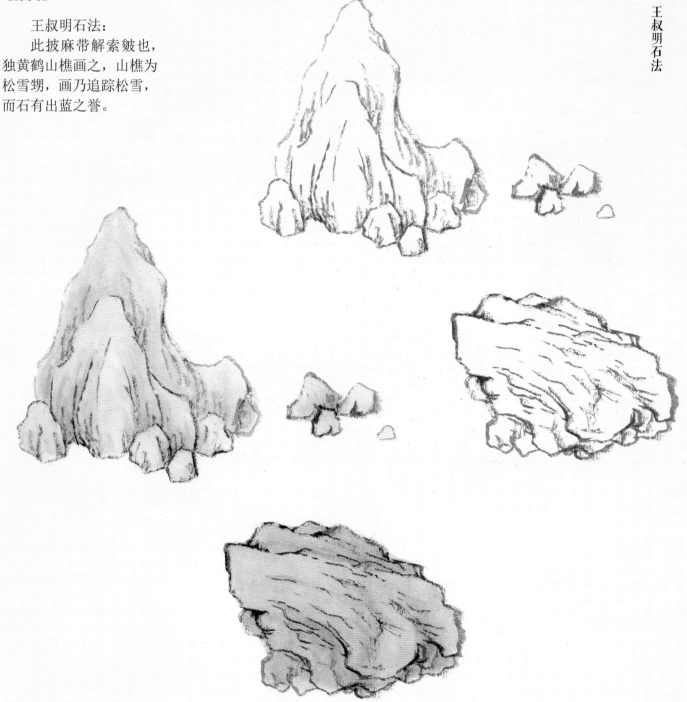

【导读】

还可参看377页王蒙《葛稚川移居图》局部，就所选的几幅王蒙画作可以看出其风格的特点和变化。从《葛稚川移居图》看，王蒙作为赵孟頫的外孙，的确继承了赵孟頫的衣钵，而且将其发挥到极致。参看《具区林屋图》的石法和皴法可以看出王蒙成熟期的风格，其老辣奔放的笔墨给人深刻的印象，但初学不宜临摹。我认为倪瓒和王蒙在绘画实质上的追求非常接近，我是在学习《葛稚川移居图》时发现其共同点的。如果我们把《葛稚川移居图》的山石的染色去除，只精确留下勾皴部分，会发现与倪瓒的手法极为相似，也可以由这一点追溯赵孟頫的一些特征。但皴法简练的《葛稚川移居图》到皴法较丰富的《夏山高隐图》，最终到狂放成熟的《具区林屋图》，其核心特点并没有脱离画传所说的披麻皴加解索皴的特征。就皴法讲还是倪瓒更胜一筹，倪瓒融会贯通，继承前人于"无形"。

【作品解读】

　　王蒙画山水师巨然，甚得用墨法，秀润可喜。皴法多作长线扭索状，已非巨然面貌，人谓"解索皴"，或谓之"游丝袅空皴""牛毛皴"。图中近景写溪岸，杂树乔林，茅庐数楹掩映于丛树间。全图境界幽深，具有静娴之致是与其隐居时的平静生活相吻合的。

【作者简介】

　　王蒙（1308～1385），元末画家。字叔明，号黄鹤山樵。赵孟頫外孙。吴兴（今浙江湖州）人。山水画受赵孟頫影响，师法董源、巨然，集诸家之长自创风格。作品以繁密见胜，重峦叠嶂，长松茂树，气势充沛，变化多端；喜用解索皴、牛毛皴，干湿互用，寄秀润清新于厚重浑穆之中；苔点多焦墨渴笔，顺势而下。兼攻人物、墨竹，并擅行楷。与黄公望、吴镇、倪瓒合称"元四家"。

　　存世作品有《青卞隐居图》《葛稚川移居图》《夏山高隐图》《丹山瀛海图》《太白山图》等。

具区林屋图　王蒙
立轴　绢本　水墨
纵 68.7 厘米　横 42.5 厘米
台北故宫博物院藏

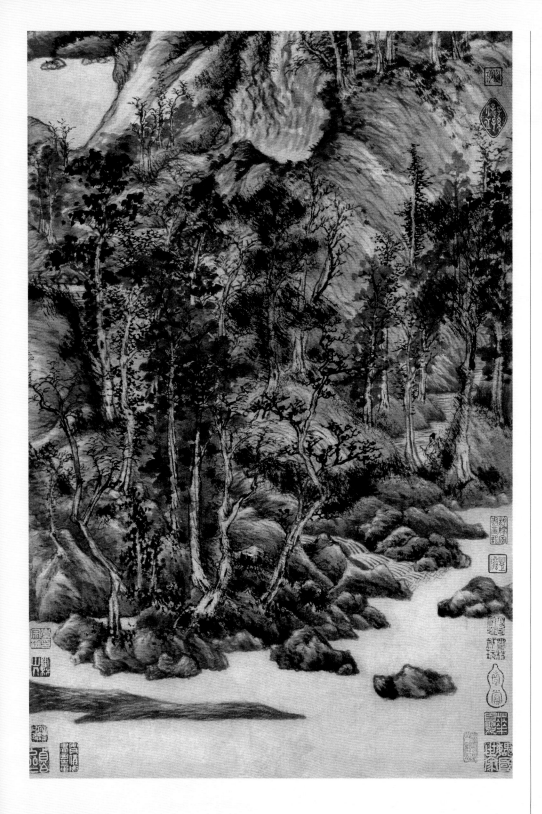

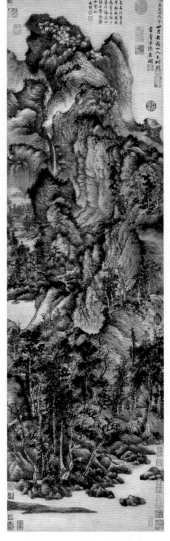

青卞隐居图　王蒙
立轴　纸本　墨笔
纵 140 厘米　横 42.2 厘米
上海博物馆藏

【作品解读】

　　此图描绘的是画家家乡吴兴卞山的景色。山势峥嵘，重山复岭，林木茂密，悬瀑深溪。背山临流处结屋数间，堂内一人抱膝倚床而坐，表现了文人适性悠闲的隐居生活。意境深邃幽雅，纵逸多姿。技法融合董源、巨然、郭熙、赵孟頫等名家之长，干湿互用，披麻皴、解索皴、牛毛皴、卷云皴、浑点、圆点、破竹点、破墨点等灵活变化，形成和谐的统一。图中繁密充盈，气势雄伟，表现了江南山岭浑厚苍润的特点。这是作者风格成熟期的精心之作。董其昌诗题为"天下第一王叔明"。

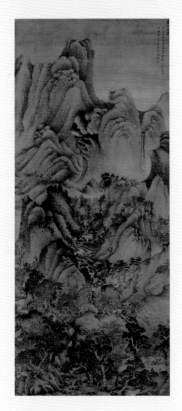

夏山高隐图 王蒙
立轴 纸本 设色
纵 149 厘米 横 63.5 厘米
北京故宫博物院藏

【作品解读】

设色画重山叠翠，瀑布孤悬，林荫繁荟，流泉下注。山中梵宇茅舍错落，屋堂内有高士侍童。笔墨湿润，山峦披麻皴、解索皴并用，浓墨点苔，繁复厚重。树木用积墨法，局部以焦墨皴擦，苍郁烟润。构图虽繁密，但作者巧妙地运用了实中求虚、疏密对比之法，画面雄奇苍浑，无迫塞之感。画风仿董、巨而有所创新，为王蒙山水画之精品。

黄子久石法：

　　子久，常熟人，有谓其画多作虞山石，层层驳荡者，如王宰蜀产，多画蜀中山水，玲珑窈窕，峻嵯巧峭，各因所见，其语良是。故子久实本石法于荆、关，而自为减塑，笔如画沙，益见高简。

黄子久石法

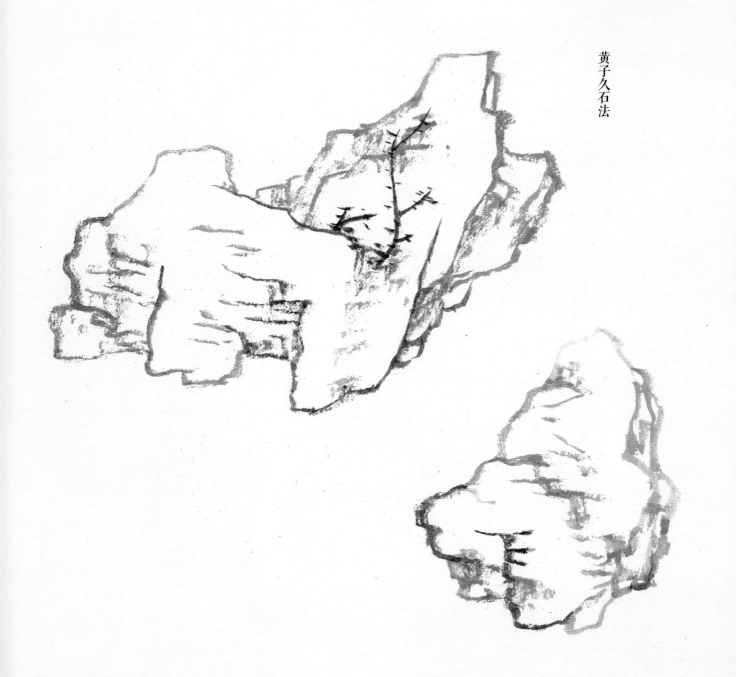

水阁清幽图（局部）　黄公望
立轴　纸本　水墨
纵 104.5 厘米　横 67.3 厘米
南京博物馆藏

【作者简介】

见 371 页。

【导读】

　　黄公望之法若托古，应该取自董源、巨然一系，荆浩、关仝年代有些远，虽不能说无关但附会成分多。以我临摹的经验看，其皴法与巨然法关系密切，而且如画传言，更为舒朗，但其笔不是一味地简或少，只是疏密增加了变化，是认识提高的表现。将董其昌评价夏圭的"少塑"，用到阐述黄公望与其前辈的差别上，太表面化了，而且也不能肯定董对夏的评价是否是褒义，所以此处的典故是否恰当还须再议。以所在环境来说明画面的石法习惯，从观察和喜好方面有一定道理，但是究黄氏的绘画风格，我认为其表现的未必是家乡一带的"虞山石"，如果是，作为"元四家"之一的宗师也太浅薄了。人的环境和习惯固然有对其艺术的影响，但黄公望这样的大师，深谙画理，作为文人画的代表绝不会照搬现实景物反复运用。就算在山水中画"虞山石"也是经过作者艺术处理的，是心中之石而非现实景物。但画传说黄公望笔法如铁锥画沙，与其含蓄刚毅的用笔是吻合的，符合其藏锋的笔意。不过我说的"藏"是藏笔锋的入和出，不是中锋运笔，也不是董源、巨然的圆润。真正意义的中锋运笔除了界画和工致细小的院体山水外，其他山水画中几乎不存在。而黄公望比之董、巨在笔法上"藏"，在皴的视觉效果上是"露"，强调了皴法作为单独的元素存在，皴法疏密变化的同时把染法调整，虽然皴得少但是皴法却变得更清晰，更能体现书法运笔。

二米石法：

此米点而微间芝麻皴也，元晖父子于高山茂林中，时一置之，层层点染，以烟润为主，虽不露石法棱角，然视其框廓下手处，实披麻也。

二米石法

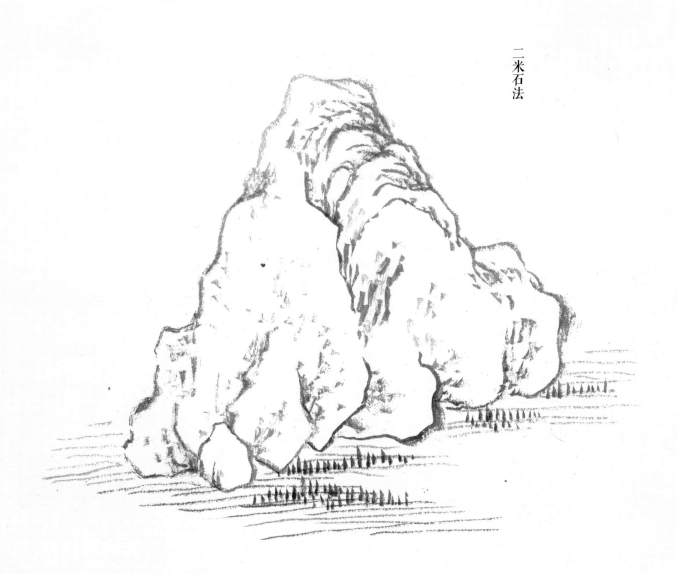

【导读】

画传所言既是米氏石法、皴法的特点也是其缺憾。在徐枋的《米友仁云山图》中我们可以看出基本是原汁原味的米法，其山石构造如画传所言皆为披麻皴的外壳再加上米点，实际山石的外形轮廓和精微线条都被横点所掩，虽然浑然一体却少了许多变化。看王原祁仿高克恭的云山图，可以看出元、明、清对米氏横点运用的发挥和演变，石头和树的横点运用已经灵活许多，特别是石法，已经很注意保留或现出轮廓和皴法，但是横点依然保留，只不过根据需要来点，或疏或密或没有。

【作者简介】

　　徐枋 (1622 ～ 1694)，清代画家。字昭法，号俟斋，又号秦余山人，吴县（今江苏苏州）人。崇祯十五年 (1642) 举人。工诗文，善画山水、芝兰。书善行草。著有《居易堂集》等书多种。

【作品解读】

　　此册共有十二开，其《米友仁云山图》，图中村舍板桥，雨林浓荫，一渔翁戴笠垂钓，远处雨山浑厚苍润，山腰间白云腾起。此图取米家山水法，大点横贯，山岭用皴、染、点结合，更觉厚重。

仿宋元山水图（之一）　徐枋
册　绢本　墨笔
纵 26.5 厘米　横 21.6 厘米
上海博物馆藏

【作者简介】

　　王原祁(1642～1715)，清初画家。字茂京，号麓台、石师道人，太仓（今属江苏）人。王时敏孙。康熙九年(1670)进士，由知县擢给事中，改翰林供奉内廷，人称"王司农"。在宫廷作画，并鉴定古画，为《佩文斋书画谱》纂辑官，后升户部侍郎，并任《万寿盛典图》总裁。擅画山水，继承家法，学元四家，以黄公望为宗，喜用干笔焦墨，层层皴擦，用笔沉着，自称笔端有"金刚杵"。弟子颇多，称"娄东派"。后人把他与王时敏、王鉴、王翚合称"四王"，加上吴历、恽寿平又称"清初六家"。能诗文，时称"艺林三绝"。传世作品有《云山图》《松溪山馆图》《溪山别意图》《设色山水图》等。

【作品解读】

　　此图描绘江南春天雨后的山村景色。近处坡石高树，阜柳交荫，小桥边，雨后溪水潺潺；远处峰峦高耸，丛树幽深，白云飘忽。此图云山取元人高克恭仿二米法，横点皴染，并用焦墨破醒，富有厚重的感觉。构图以高远兼平远，得深远缥缈之意。

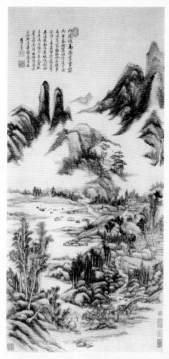

仿高房山云山图　王原祁
立轴　纸本　设色
纵 113.6 厘米　横 54.4 厘米

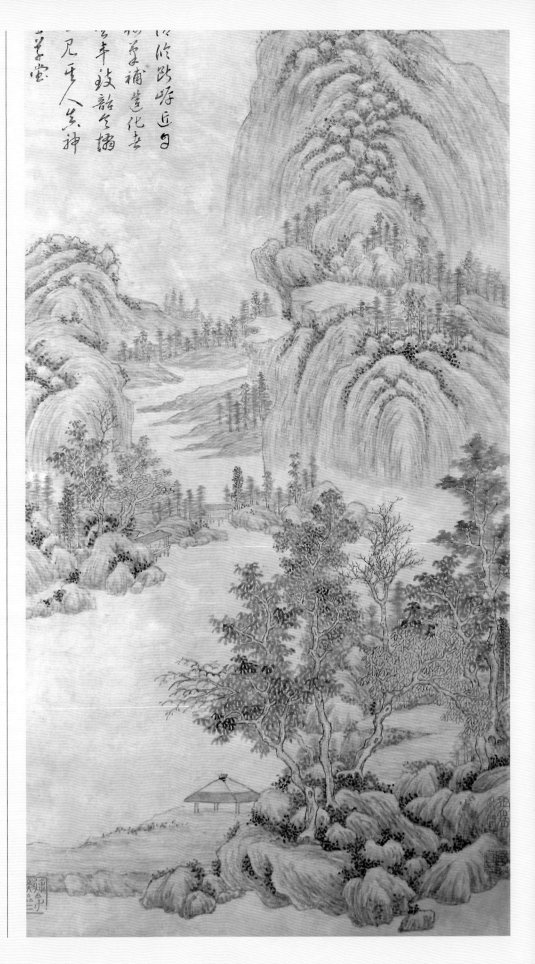

临徐枋《高峰突兀》

扫一扫
视频教学

王叔明皴法

【原文】

四大家石及各种皴，余既约略言之矣。然法有专兼，皴分工拙，既引升堂，更当入室若王右丞之石如飞白；郭河阳之石似云头；董北苑之石形娟秀，意在江南；李思训之石涌波涛，神飞海外。有诸家共习此一皴者；有一家能擅此众长者；有一家本不习此皴法，而于机法纯熟中，流出无心逼肖者，难为刻舟之见。今将诸家细皴石法一一晰举，以待神而明之，存乎其人。如此一则中，皴法犹有未尽，当于后则画山头中补见之。

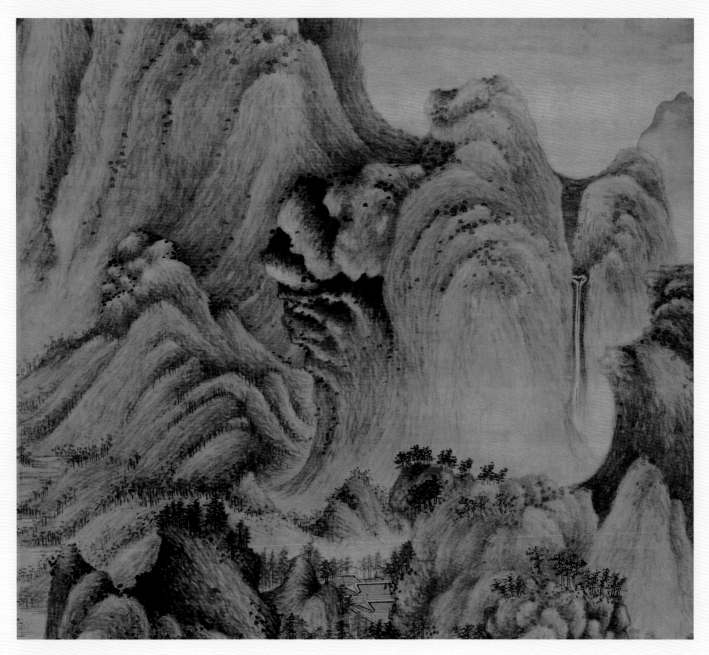

夏山高隐图（局部）　王蒙
立轴　纸本　设色
纵149厘米　横63.5厘米
北京故宫博物院藏

【作者简介】

见391页。

【导读】

　　王蒙皴法披麻皴兼解锁皴，不必拘泥于名称，只要常加练习、用心体会就能掌握其规律。其前段笔法似披麻皴散去，中后则似鱼群游动般向前段聚拢，即所谓"披麻皴兼解锁皴"，变化也无非在披麻与解锁的多少之间。以我在临摹中的认识，王蒙其实所皴为短披麻为主，特别是成熟期的风格，强调每一笔的动势和统一，其他的变化都是服从这种统一的破立。说王蒙的笔法功力元四家中最强，我并不认可，我认为是理念不同。王蒙的画面多变是表面的丰富，不是本质的丰富，他最大的特点和长处就是他将同代画家想要隐去和含蓄表达的绘画痕迹凸显了出来。这种反其道行之的画法，使得画面中的皴法有了相对独立的充分的表达空间，使其脱离形体解构的束缚，成为抽象的情感语言。王蒙多数的画给人感觉皴笔较繁，但实际临摹时，要细心观察，不要画多，认真去数，会发现笔画并不像感觉的那样多。局部墨色深也只是相对的，不可过，要把皴和擦及染的步骤效果严格地分析出来，临摹时就不会乱。

黄子久皴法

【导读】

　　图示如画黄公望作品的起手式,山水无论临摹、创作,必先起稿,再画树、再画山石和皴,每处不可一次画实。每一部分勾勒和皴擦画出大略即可画其他部分,只有少数重墨是先完成的,点苔和突出的线条最后根据整体需要完成。这样才能保持画面整体的墨色空灵通透,墨阶的变化有致,避免深黑死板。要看原作和好的印刷品,不要被拙劣的印刷品所困惑和牵累。黄公望的皴法松散飘逸,笔法拙朴,柔中带刚,长短兼施,穿插灵动。总体是长披麻皴风格,难在穿插。

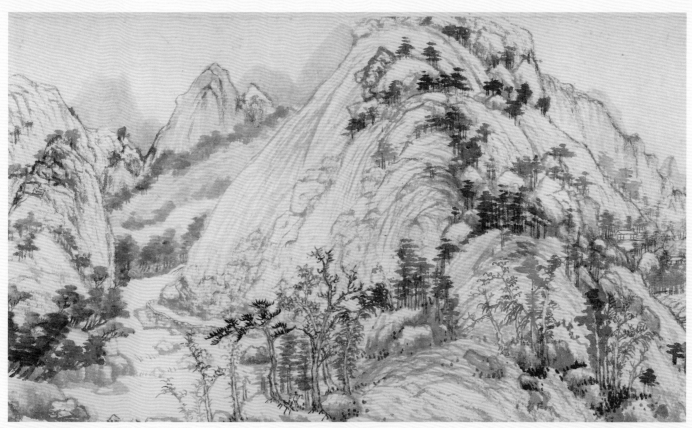

富春山居图·无用师卷（局部） 黄公望

长卷　纸本　水墨

纵 33 厘米　横 636.9 厘米

台北故宫博物院藏

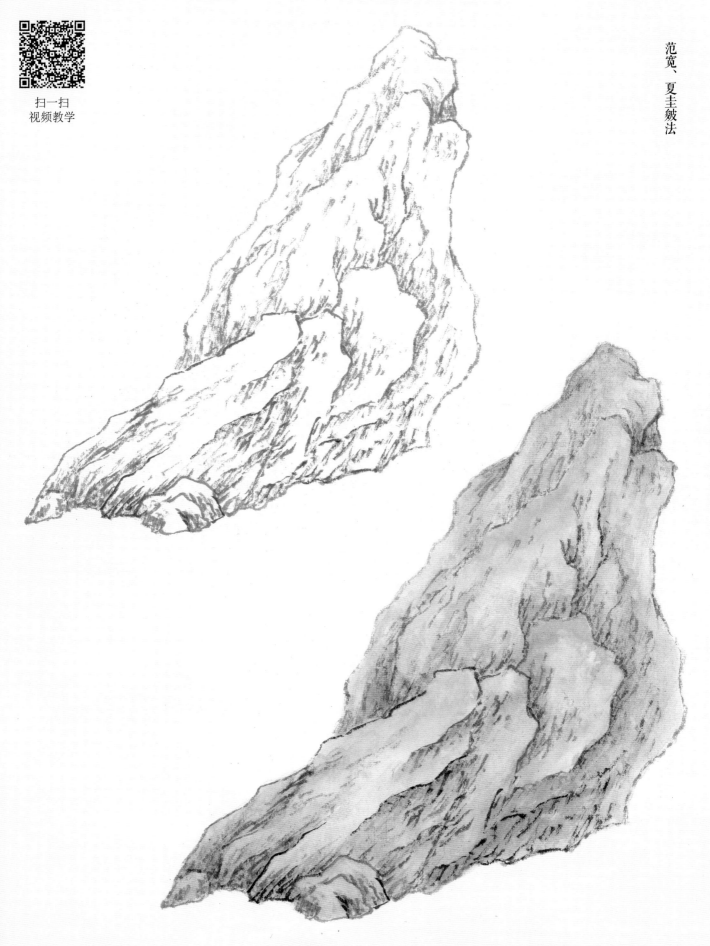

范宽、夏圭皴法

溪山清远图　夏圭

长卷　纸本　水墨

纵 46.5 厘米　横 889.1 厘米

台北故宫博物院藏

【作者简介】

夏圭，生卒年不详。南宋画家。字禹玉，临安（今浙江杭州）人。早年画人物，后来以山水著称。他与马远同时，号称"马夏"。他的山水画师法李唐，又吸取范宽、米芾、米友仁的长处而形成自己的个人风格。虽然与马远同属水墨苍劲一派，但却喜用秃笔，下笔较重，因而更加老苍雄放。用墨善于调节水分，而取得更为淋漓滋润的效果。在山石的皴法上，常先用水笔淡墨扫染，然后趁湿用浓墨皴，造成水墨浑融的特殊效果，被称作拖泥带水皴。

【作品解读】

综观全卷，高远与平远，深山与阔水，紧密相接，气脉通连。三丈长卷，全无堆砌拼凑之处，内容充实，却又空灵疏秀，使人心旷神怡。画巨岩、山石用大斧劈皴，块面分明、钩斫有力。图中用墨尤见功力。或以墨破水，或干墨湿墨相济，或浓墨淡墨交织，无不潇洒自如。但他的墨法更归于笔法，用笔不多，所以用墨只一二遍，但表现力却十分丰富。

【导读】

图示与范宽之法有点联系，但并不传神，与夏圭法关系不大。图示有披麻兼小斧劈皴的特征，本来是要模仿范宽的，但在我看来却表现得像未染色的唐寅《匡庐图》皴法。夏圭皴法无论简繁画法都是纯斧劈皴，以小斧劈为主，不兼披麻。画传图示的表达并不清晰，总之范宽和夏圭法没有很强的联系，风格也不具备传承关系。《溪山清远图》的斧劈皴法看似简洁，其实我们更应该注意画中勾勒和皴擦的关系，在临摹的时候要把握墨色的浓淡，不要把墨阶提得太高，会形成两张皮的效果，不要被印刷品误导，要凭借经验去修正。墨色变化要自然，不要把淡墨和浓墨突兀地放在一起，一定要有过渡，极深的墨一定是很少很具体的部分，绝对不能在画面中大面积使用。

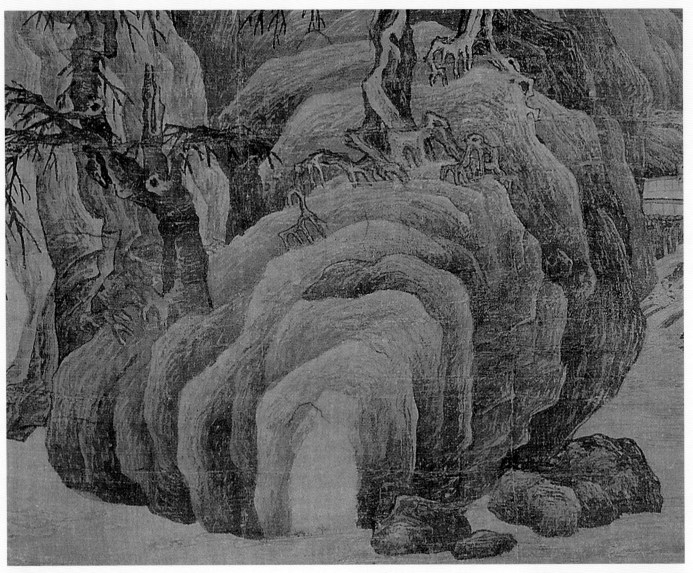

【作者简介】

唐寅（1470～1524），明代画家、书法家、诗人。字伯虎，后改字子畏，号六如居士、桃花庵主、鲁国唐生、逃禅仙吏等，吴县（今江苏省苏州市）人。

绘画宗法李唐、刘松年，融会南北画派，笔墨细秀，布局疏朗，风格秀逸清俊。人物画师承唐代传统，色彩艳丽清雅，体态优美，造型准确；亦工写意人物，笔简意赅，饶有意趣。其花鸟画长于水墨写意，洒脱秀逸。书法奇峭俊秀，取法赵孟頫。

与沈周、文徵明、仇英并称"吴门四家"，又称"明四家"。诗文流畅通俗，与祝允明、文徵明、徐祯卿并称"吴中四才子"。

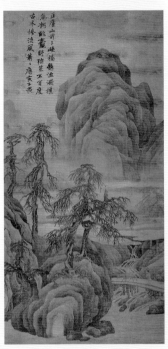

匡庐图　唐寅
绢本　浅绛
纵 148.5 厘米　横 72.2 厘米
安徽博物院藏

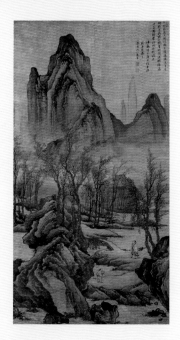

步溪图　唐寅
立轴　绢本　设色
纵 159 厘米　横 84.3 厘米
北京故宫博物院藏

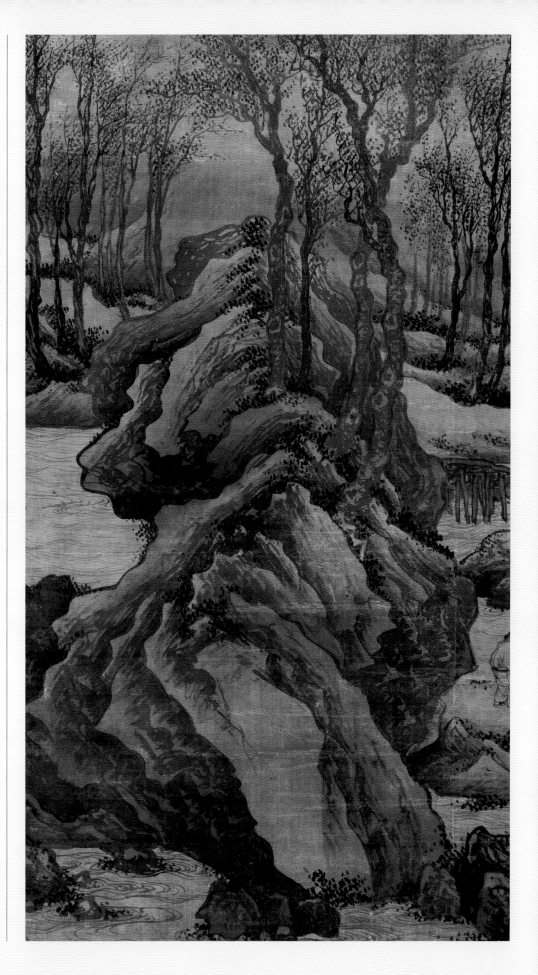

【作品解读】

　　此图写高士步溪赏景。
图中巨峰突兀，杂树成林，
枝随风摆，溪水微波，高士
于溪畔桥边仰首而望，若有
所思，画面清秀中有浓重，
柔润中见雄健。

荆浩、关仝皴法

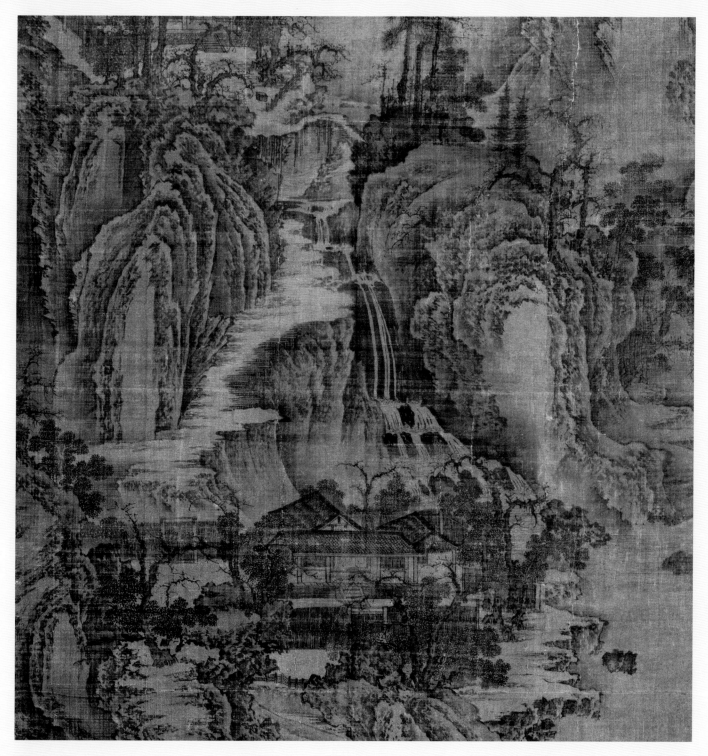

匡庐图（局部）荆浩
立轴　绢本　墨笔
纵 185.4 厘米　横 106.8 厘米
台北故宫博物院藏

【导读】

　　荆浩、关仝都是五代后梁时期的画家，关仝是学习过荆浩的，二人的风格有相近的地方。二人所处的时代也属同一时代，他们都是唐代以后山水皴法逐渐成熟时期的代表。但是我认为他们的贡献在整体布局和画面的基本法则方面，他们的皴法还处在为轮廓的辅助和亦皴亦染的状态，还不能形成独立而抽象的语言。当然，他们在山水方面卓越的才能和对后世的影响是肯定的。在他们的画中披麻皴和斧劈皴的基本形制已经完备了，而在不久后董源、巨然等人就会将披麻皴发展成熟，也将山水画引领到新境界。

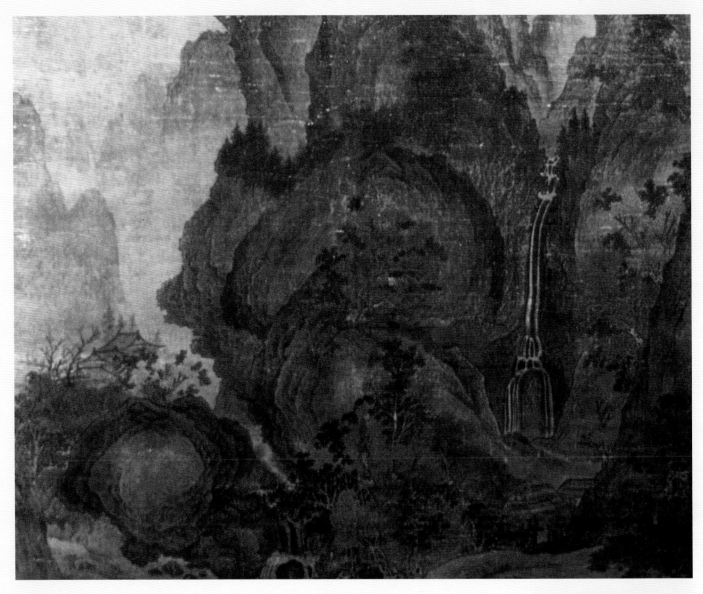

【作品解读】

 此图带有鲜明的北方特色。巍峰耸立，瀑布高悬；坂垅、冈阜、峦岭，自近及远磅礴而上；楼阁掩映，远山迷蒙；气势堂堂，景意幽深。图中强调的是山和溪，山作正面主峰突危，两峰环抱之。山势直立，占构图中轴线，相当稳定。全图用勾染和皴法的技巧来表现，笔力坚挺，用墨厚重，染晕次数甚多。整体效果与北宋范宽作品相似，具有北方中原地区高山巨壑宏伟挺拔的共同特色。

【作者简介】

 关仝（约 907～960），五代后梁画家。长安（今陕西西安）人。早年师法荆浩，所画山水颇能表现出关陕一带山川的特点和雄伟气势。在山水画的立意造境上能超出荆浩的格局，而显露出自己独具的风貌，被称之为关家山水。他的画风朴素，形象鲜明突出，简括动人，被誉为"笔愈简而气愈壮，景愈少而意愈长"。

山溪待渡图　关仝
立轴　纸本
纵 156.6 厘米　横 99.6 厘米
台北故宫博物院藏

骑驴归思图 唐寅
立轴 绢本 设色
纵 77.7 厘米 横 37.5 厘米
上海博物馆藏

【作者简介】

见 406 页。

【作品解读】

此图为唐寅的创新杰
作。图画峻险山崖、盘曲栈
道、急湍危桥、葱郁林木、
骑驴旅人。用笔师法李唐，
刚劲犀利，皴法把大斧劈皴
拉长拉细，更显活泼滋润，
用墨浓淡精到，既有北派山
水的立体感，又有南派山水
的情趣味。

马远皴法

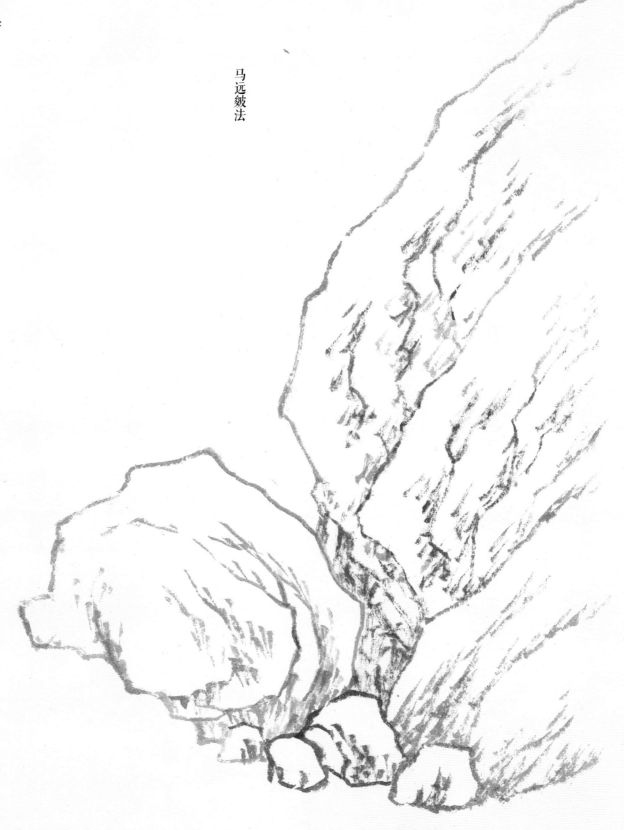

　　图示其实是小斧劈皴，而马远皴法是以大斧劈皴为主。
马远的皴法已经不单为解构服务，不再是轮廓、形体的附属，
其大斧劈皴已经是独立的符号和语言，而且是主体语言，这
意味着成熟的山水画特征。皴法已经成为代表山水流派的重
要特征和衡量山水品次的判断标准。马远的成功归功于时代，
如果继续以北宋的磅礴巨制的风格来对比，马远精巧的构图、
精炼的皴法，很可能都被淹没，幸运的是时代接受了他，两
宋山水也迎来了新的篇章。这里我要提醒学习者，马远的精
准构图模式和将皴法高度符号化的创作，对元四大家和之后
的"文人画"同样产生了深远的影响。临摹马远的皴法和其
构图一样需要分毫不差，看似简单其实很难，一不留神就会
画得生涩乏味，不能将皴法融于山石形体，主要还是理解能
力的欠缺。

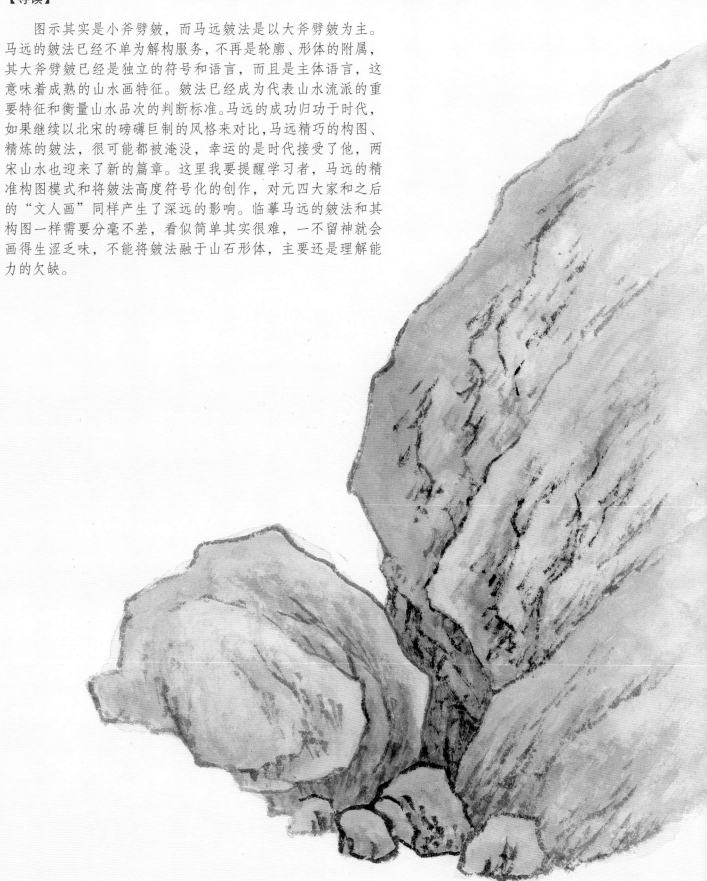

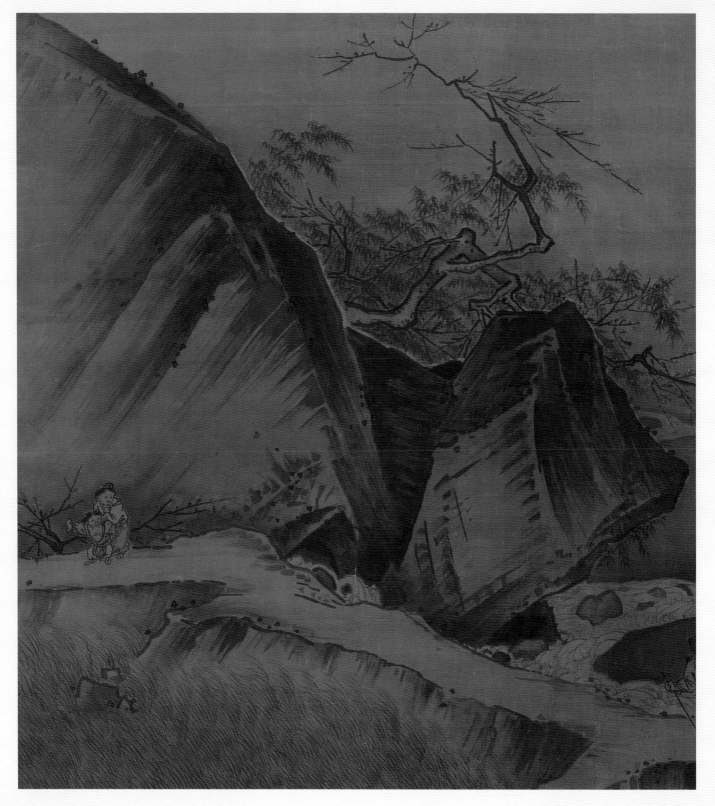

【作者简介】

马远，生卒年不详，南宋画家。字遥父，号钦山，祖籍河中（今山西永济），出生钱塘（今浙江杭州），曾祖贲、祖兴祖、父世荣、伯公显、兄逵，均为画院待诏。画山水，始承家学，后学李唐，而有创造，以峭拔简括见长，下笔遒劲严峻，设色清润，人称"马一角"。兼精人物、花鸟，工于画水。后有人把他与夏圭并称"马夏"，和李唐、刘松年，称"南宋四家"。传世作品有《水图》《华灯侍宴图》《梅石溪凫图》和《踏歌图》。

踏歌图（局部） 马远
立轴 绢本 水墨
纵 192.5 厘米 横 111 厘米
北京故宫博物院藏

文徵明（1470～1559），明代书画家。初名壁，一作璧，号衡山居士，长洲（今江苏苏州）人。少时学文于吴宽，学书法于李应祯，学画于沈周。与祝允明、唐寅、徐祯卿相结交，人称"吴中四才子"。擅画山水，远师郭熙、李唐，近学吴镇，生平雅慕赵孟頫。多写江南湖山庭园和文人生活。亦善花卉、兰竹、人物，亦工书能诗。传世作品有《兰竹图》《秋花图》《霜柯竹石图》《花鸟图》等。

【作品解读】

图中山坡上松柏、杂树高耸茂密，绿荫下溪水蜿蜒，溪上横卧小桥，桥上一老者临溪赏景，其后有童子侍立。用笔细谨，着墨精巧，意境清幽。

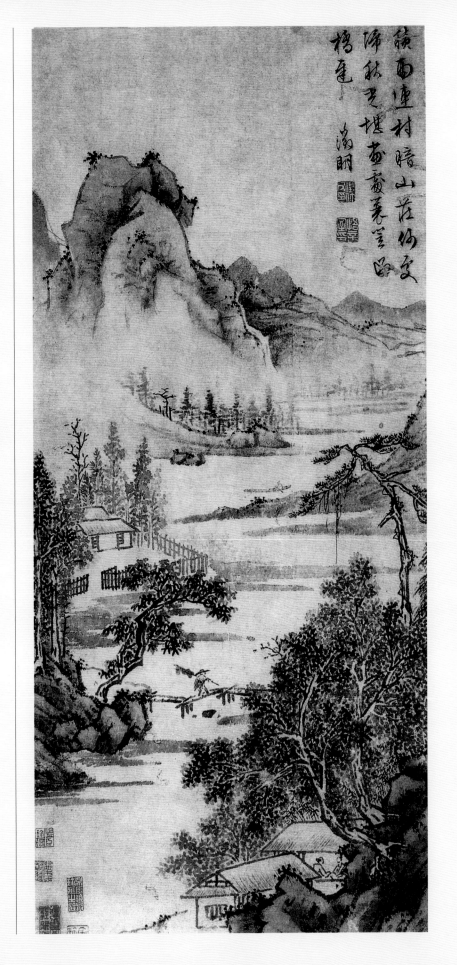

临溪幽赏图　文徵明
立轴　纸本　墨笔
纵 127.8 厘米　横 50 厘米
北京故宫博物院藏

刘松年皴法

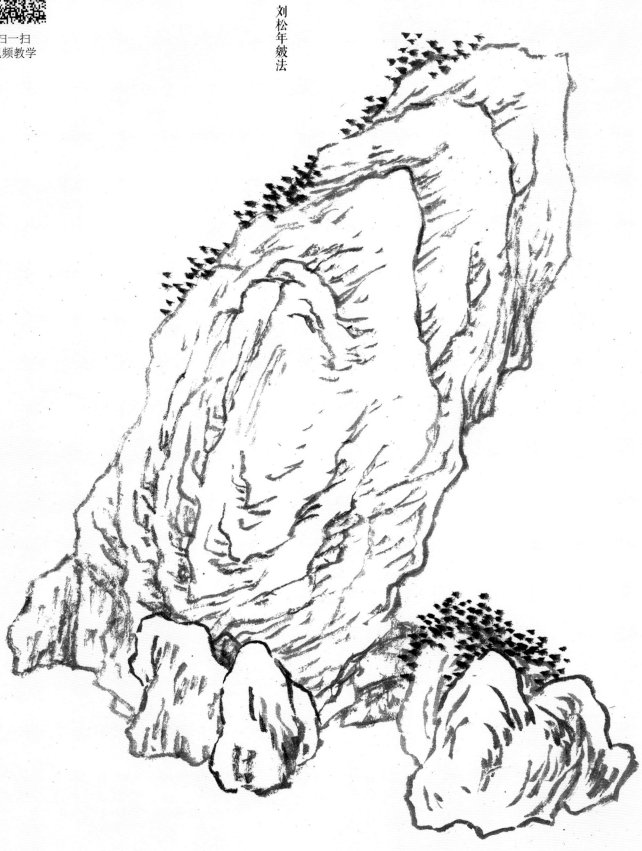

瑶池献寿图 刘松年
立轴 绢本 设色
纵 198.7 厘米 横 109.1 厘米
台北故宫博物院藏

【作品解读】

　　此图描绘了仙山楼阁
的神仙世界，是当时上层社
会做寿喜的庆场面。人物的
用笔细劲畅利，神态生动。
画山石以刚硬的线条勾写形
体，加斧劈皴，用淡墨横抹，
显得浓厚的线条突出。图中
的松树也较为突出，松针先
以墨笔疏疏画出，再以草绿
色间点、复勾。全画构图饱
满而丰富，人物与树石穿插
自然，充满着幽静雅趣。

【导读】

　　刘松年善人物、山水，存世作品90余幅，许多真伪难辨。就《瑶池献寿图》来说也不能肯定，而《四景山水图》
虽然是公认的真迹，但皴法内容不够丰富，《瑶池献寿图》的皴法还是比较能反映刘松年风格的，故取之以
供参考。刘松年皴被《画传》总结为小斧劈皴，这与《瑶池献寿图》的皴法一致，大小斧劈皴实际上在马远、
夏圭的画中兼施，刘松年的用法还是比较含蓄和依附山石形体的，比较接近夏圭，其独立的符号性隐藏在解
构之中。刘松年是宋代院体画的代表人物，其典雅、秀丽之风为后世称道，其在人物画方面的成就以及将人物、
园林、山水的完美结合对元代和后世产生了一定影响。在元代马、夏的风格被赵孟𫖯一派所否定，其脉络虽
未断绝，但追随刘松年画法者日盛。到了明代以唐寅为首者又将刘松年树为标杆，一直延续到清代。其实就
我们所见在构图和高度模块化、符号化的发展方面，马、夏对元人和后世的影响要比刘松年重要，但后世文
人画家却一定要将完美的院体巨匠和自己拉近关系。院体山水在元代依然是兴盛的，这是其优雅、工致的特
性所决定的，通俗地说"雅俗共赏"。以至于许多元代的院体画被定为宋画，现在 20 世纪 90 年代临摹的宋
人小品又竟被重新断代为元画。我认为刘松年人物、园林为主山石为辅，其皴法对画史的贡献并非主要。

扫一扫
视频教学

徐熙皴法

【导读】

徐熙是五代南唐杰出画家，钟陵（今江西进贤）人。出身于江南望族。生于光启年间，后在开宝末年(975)随李后主归宋，不久病故。一生未官，郭若虚称他为"江南处士"。沈括说他是"江南布衣"。其性情豪爽旷达，志节高迈，善画花竹林木，蝉蝶草虫，其妙与自然无异。作为花鸟画的宗师，我想他一定能画山水，史说"徐熙野逸"，传说他创立了水墨淡彩的手法，可惜真迹寥寥，山水方面更是无从参考。故选明代画家杜堇的皴法代替，结合图示，在我心中徐熙的皴法与杜堇之法较接近。

【作品解读】

　　《古贤诗意图》由金琮书诗，杜堇作画，共九段。整个画幅，画家细心体会诗意，构思巧妙，人物、情景交融。画法既承马、夏笔意，又具元人韵致。此图写杜甫诗《舟中夜雪有怀卢十四侍御弟》。图中山岩枯枝，芦获孤舟，风雪江流，一派萧瑟。准确地表现了诗人漂泊孤零之况。

古贤诗意图（局部）　杜堇
长卷　纸本
纵 28 厘米　横 108.2 厘米
北京故宫博物院藏

陪月闲行图（局部）　杜堇
立轴　纸本　水墨
纵 156.5 厘米　横 72.4 厘米
（美）克利夫兰艺术博物馆藏

【作者简介】

　　杜堇，生卒年不详，明代画家。初姓陆，字惧男，一作南，号柽居、古狂、青霞亭长，丹徒（今属江苏）人，居北京。宪宗成化（1465～1487）时试进士未中，遂绝意进取。工诗文，通六书，善绘事，取法南宋院画体格，最工人物，亦善山水、花卉、鸟兽。

【作品解读】

　　此图画宋代的林逋（965～1026）隐栖西湖孤山，月夜雅游的情景。人物神态淡泊自如，山石树木笔法潇洒恣意，墨色简淡，显示出浙派绘画的风格特征。

420

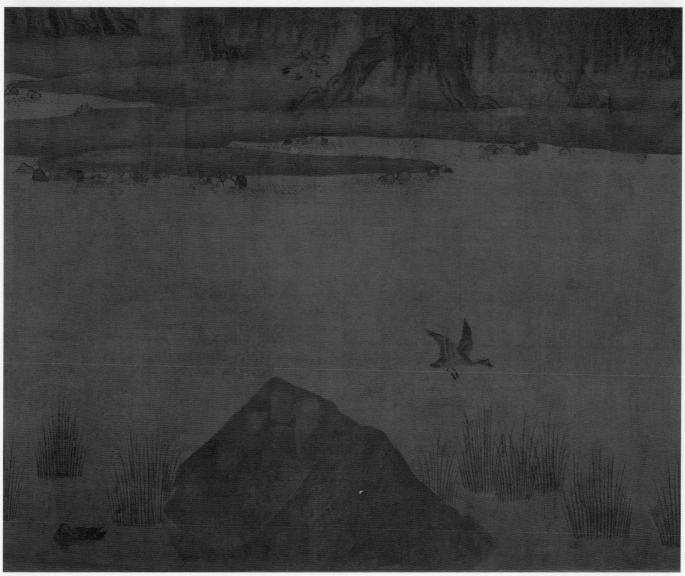

湘乡小景图（局部） 赵士雷
手卷 绢本 淡设色
纵 43.2 厘米 横 233.5 厘米
北京故宫博物院藏

【作品解读】

本幅以横卷形式图写夏季池塘边的动人景色。高松垂柳，池水明净，野凫、鸳鸯、白鹭在池中飞鸣游嬉，颇为悠然自得。画卷融花鸟与山水为一体，境界优美，具有浓郁的诗意。

【作者简介】

赵士雷，生卒年不详，北宋画家。字公震，任襄州观察使官职。善画湖塘小景，驰誉于时，师法惠崇，作雁鹜鸥鹭、溪塘汀渚有诗人思致，至其绝胜佳处，往往形容之所不及。又作花竹，多在于风雪荒寒之中，洗尽绮纨之习，故幽情雅趣，落笔高超。

【原文】

解索皴法。范宽常为之。

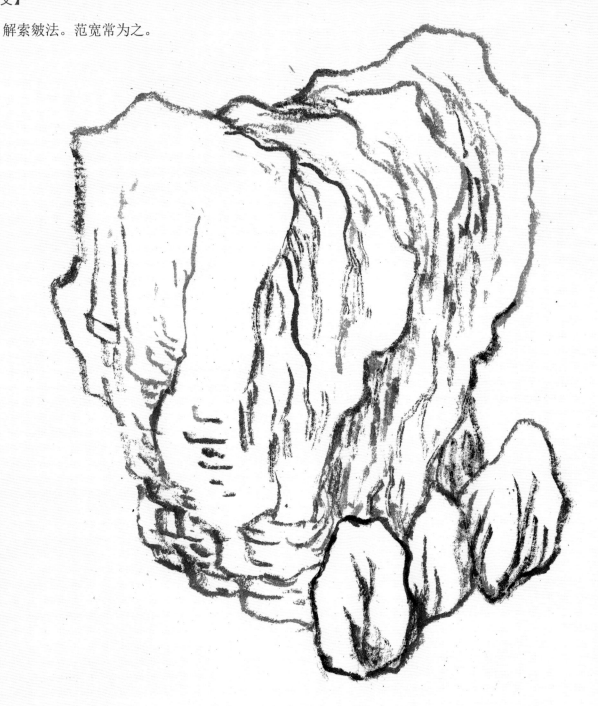

【导读】

范宽皴法披麻间斧劈，《画传》图示所言解索皴比较牵强。范宽《溪山旅行图》是中国绘画的典范，是临摹学习的必修课。但是在学习之前必须有深刻和细致的认识和观察。我当年临摹此图7遍，其中原大6遍、缩小1遍。我对此图的认识当时并不充分，全靠父亲指点，开始两遍很慢，后来就快了，主要是对位置熟练，精力基本上放在树法和皴法上，最快的一次原大画了26个小时就完成了。当时年轻不喜欢重复，对父亲隔一段就让我临摹《溪山旅行图》内心是不接受的，现在看来其实反复临摹是有很大的好处的，对实践和理论的提高都是独一无二的。古人今人对《溪山旅行图》的评价总是基于米芾对范宽绘画的评价。米芾赞曰："范宽山水丛丛如恒岱，远山多正面，折落有势。山顶好作密林，水际作突兀大石，溪山深虚，水若有声。物象之幽雅，品固在李成上，本朝自无人出其右。"

临范宽《溪山行旅图》（局部）

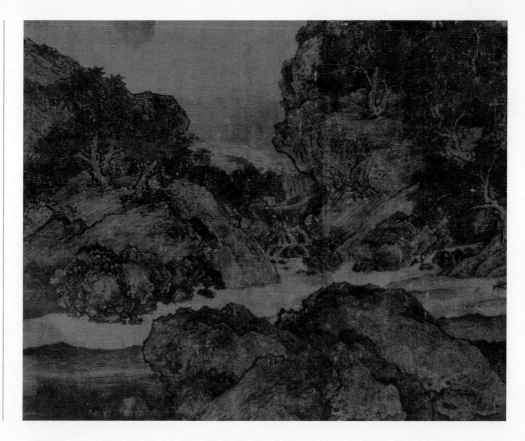

溪山行旅图　范宽
绢本　浅设色
纵 206.3 厘米　横 103.3 厘米
台北故宫博物院藏

【导读】

　　而最后说范宽："晚年用墨太多，势虽雄伟，然深暗如暮夜晦暝，土石不分。"多数人把这段话用来与《溪山旅行图》对号入座。所以"深黑"一方面作为美术史家批评范宽的缺陷，另一方面也是历来鉴藏家鉴定真迹的"特点"。从《溪山旅行图》树叶间"范宽"二字款的发现时间，就能说明人们对此画历来重视却研究粗疏。我也见过网上和他人临摹的《溪山旅行图》，都以深黑为特点，甚至连原画"浅设色"的风格都被改为水墨。如此学习是很不科学的，米芾所说的"深暗"不一定是说《溪山旅行图》，就算是，米芾表达的也是不同的绘画理念，并不是《溪山旅行图》现在所呈现的面貌。我想即便范宽的原作就是过度深黑，既然被捧为经典我们必须学习，那么在学习过程中也可以把整体墨色降一下，试试效果，不必拘泥于死理。我认为《溪山旅行图》的黑是经历过无数次剥落和修补、年代久远所形成的，不能片面地认为是绘画原貌甚至是作者风格。以我临摹的经验其墨色根本不需要一般临摹者用得那样深，我认为此画"墨多"不假，但复原的效果并不"深暗"。此画高大而空白少，近观如仰视高峰，给人以强烈的压迫感，皴法让整个画面充满动感，传递着天地流转的生命之力。

　　除了墨色的问题，我还提醒准备临摹此画者用纸一定要做成半熟偏熟的，要厚一点的好生宣，不要直接用皮纸或生宣。总之要做成能仿绢本效果的熟纸。再有就是笔头大小的问题，画较大但不要用太大的笔，笔毫整体长度标准在 3 厘米以内为好，选笔肚浑圆较粗能吃水的。笔锋钝了就及时换新笔，忌讳用秃笔。我所说的是笔锋是最前端的一毫米，切勿自以为是用钝笔去画。熟宣表面粗糙，大画费笔是正常的。毛笔选合适，绘画时要严格根据印刷品测算画中各类线条和皴笔的比例，然后按照比例原大临摹。

　　要注意原画的皴法除了一些狭小山石，基本的笔法较长而不是一般认为的较短。谨记，我们观察到的每一笔皴的起始和结束未必准确，很可能是两笔三笔皴叠加后的状态，所以一般人都将其皴法表现得较短。表现手法的错误会导致皴笔之间不能联系，特别是有的学习者画中间主山一些最深的皴笔，非常散漫无章，仅仅是对印刷品图像的复制，完全无法入画。

　　最后提醒学习者，画虽大但临摹起来构图一定要精确，不能只求大概。最好连树叶有几组、有几片、每片的姿态、每一笔皴法所在的位置，都要求与原图一致。初学肯定达不到，但是必须这样要求自己，一定要争取一致，最终才能达到好的学习效果。否则就是浪费时间和精力，积累成错误的经验就更得不偿失。

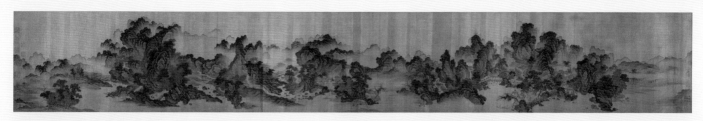

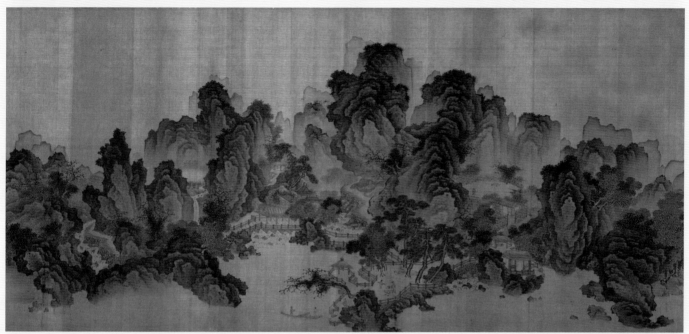

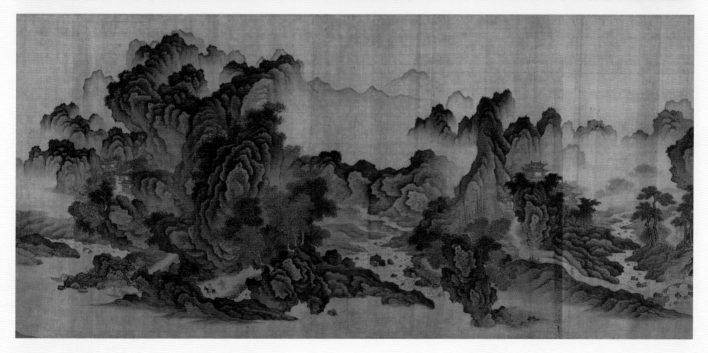

溪山无尽图（局部） 龚贤
长卷 纸本 墨笔
纵27.4厘米 横725厘米
北京故宫博物院藏

【作品解读】

　　此图写重山复岫，秋林山溪，亭园屋宇，山泉飞流，气势雄伟壮观。笔墨娴熟，皴染浑厚，细密工整，层次分明。构图、经营苦具匠心。峰回溪曲，既水远山长，又有高远、深远之境，使人有溪山无尽之感。这是作者源于自然又高于自然的结晶。正如作者自题所云："非遍游五岭、行万里路者，不知山有本支而水有源委也。"为龚贤晚年杰作。

【原文】

　　大斧劈法。马远、夏
圭多画之。

除了山石底部的草叶，图示还是比较接近夏圭的皴法。夏圭斧劈皴看似比马远画的繁复，其实是染多皴少。夏圭斧劈皴的痕迹较含蓄，不像马远法高度符号化。前文讲刘松年画时说过一样的斧劈皴法，"功劳"不大的刘松年为后世文人画家称赞，而马、夏被排斥，到了董其昌时代更是被贬为"画工"和"塑工"。其实马、夏在构图方面和马远高度符号化的观念，都是董其昌倡导的文人画的核心，夏圭的一些构图理念更是影响了元代和后世的文人画家。

夏圭的作品和马远的作品一样，构图十分讲究和严谨，临摹也需要分毫不差，其轮廓线条布置得十分精确，揖让穿插好比经过尺子计量，错一点就要做许多调整。临摹时一定先专心打稿，体味其精微布局之妙。还是老话，不可擅自改动，更不可降低对自己的要求。

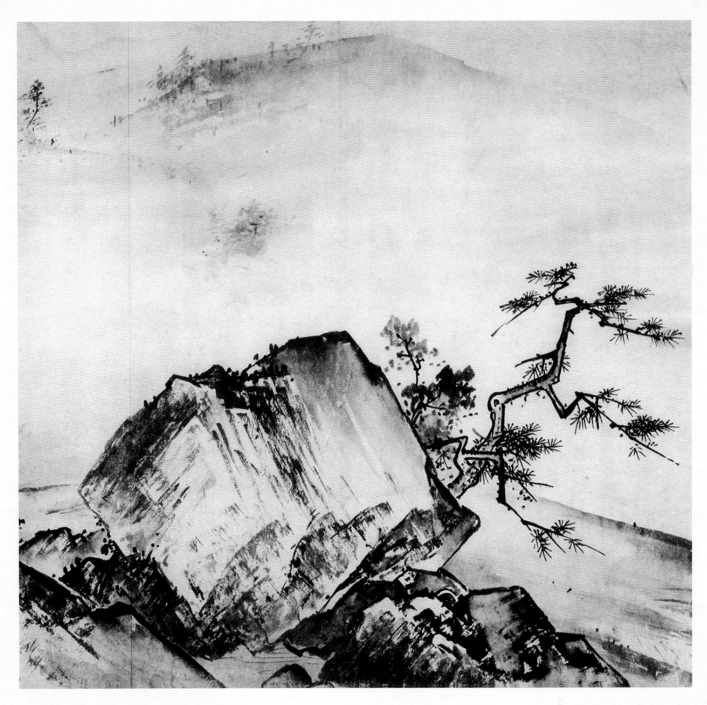

溪山清远图（局部）　夏圭
长卷　纸本　水墨
纵 46.5 厘米　横 889.1 厘米
台北故宫博物院藏

【札记】

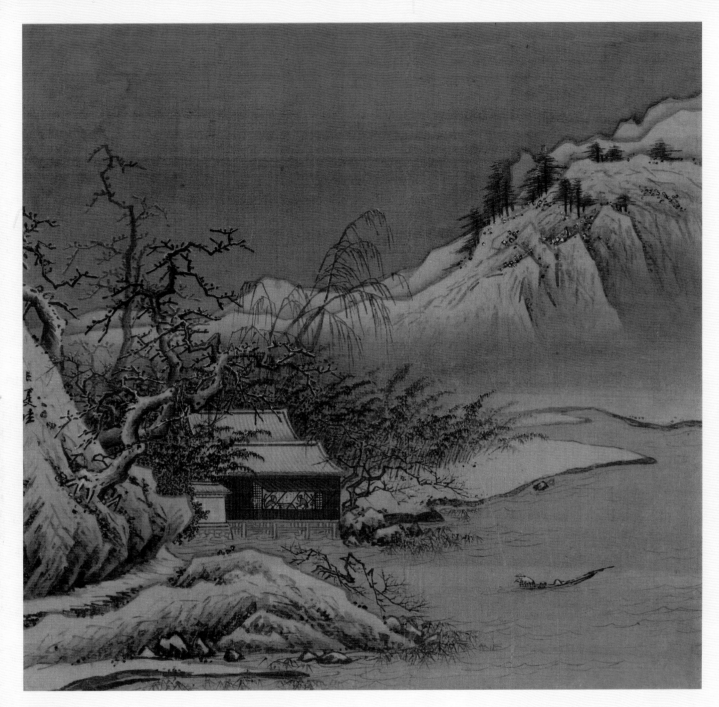

雪堂客话图　夏圭
册页　绢本　设色
纵 28.2 厘米　横 29.5 厘米
北京故宫博物院藏

【作品解读】

　　此图画的是江南雪景。构图采用"半边"的形式，笔法苍劲浑厚，画山石用小斧劈皴和短线条秃笔直皴，从而使得画面方硬奇峭、水墨苍润的效果。由此可见，其画风与马远风格有相同之处，故能并称"马夏"。作者在用笔时刚劲而趋于含蓄，这一特点在此幅作品中表现得比较明显。

【札记】

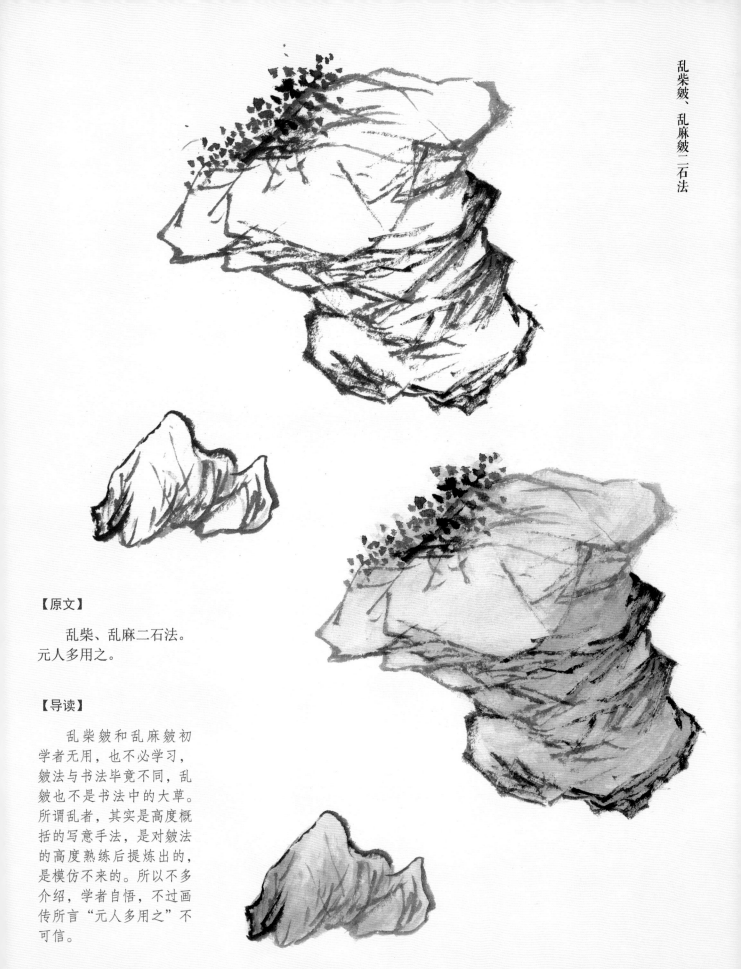

【原文】

乱柴、乱麻二石法。元人多用之。

【导读】

乱柴皴和乱麻皴初学者无用，也不必学习，皴法与书法毕竟不同，乱皴也不是书法中的大草。所谓乱者，其实是高度概括的写意手法，是对皴法的高度熟练后提炼出的，是模仿不来的。所以不多介绍，学者自悟，不过画传所言"元人多用之"不可信。

长江万里图（局部） 吴伟
长卷 绢本 墨笔
纵 27.8 厘米 横 976.2
北京故宫博物院藏

【作者简介】

吴伟（1459～1508），明代画家。字士英、次翁，号鲁夫，江夏（今湖北武昌）人。幼孤贫，后被钱昕收养。性喜画，取笔划地作人物、山水状。宪宗成化（1465～1487）中，成国公朱仪延至幕中，以"小仙"呼之，因以为号。后为宫廷作画，任仁智殿待诏，孝宗朱祐樘时授以锦衣卫百户，赐"画状元"印，旋称病南返，居南京秦淮河畔。乃明中叶创新画家，学之者甚众，人称"江夏派"，实为浙派支流。

【作品解读】

此图为吴伟传世水墨写意山水画中仅见的长卷巨制，描绘了万里长江沿途的壮丽云山、幽谷山村、城乡屋宇、江上风帆等。长卷构图，起伏多变；意境浩荡而含蓄，江山壮美而显生机。用笔简逸苍劲，横涂直抹，峰峦毕露，枯湿浓淡，一气呵成，痛快淋漓，集中反映了画家以气势取胜的艺术特色。

【原文】

小斧劈法：本自刘松
年、李唐、唐寅学之，深
得其奥。周东村、沈石田
皆用之。

小斧劈皴法

【导读】

　　《溪山渔隐图卷》堪称是唐寅传世的画卷中最精湛和最经典的作品，和同为台北故宫博物院藏的《山路
松声图》堪称唐寅传世作品之"双壁"。《溪山渔隐图卷》笔墨和设色有明显的宋人李唐风格，设色甚至高
于宋人成就，与明初浙派山水亦有法乳渊源。此图卷最为显著的特点是斧劈皴，杂树勾勒和人物亦纯是南宋
院体。清初恽寿平曾在《南田画跋》中云："六如居士以超逸之笔，作南宋人画法，李唐刻画之迹为之一变。
全用渲晕，洗其勾斫，故焕然神明，当使南宋诸公皆拜床下。"评价极高。我所临摹的是全画左半段的局部，
只因所见的印刷品取此部分，虽然临摹过两遍，但遗憾未能画全。此画皴法为唐寅典型的风格，笔法结构清晰，
适合临摹学习。在临摹之前要分析皴和染，墨染和色染的步骤，有效地将其剥离研究。不要皴多了，画中许
多效果是靠染法实现的，而且有湿染的技法。颜色也不要太鲜亮，否则墨色和皴法会显轻浮，墨色也不宜重，
否则画面的雅致而温和的效果会被破坏，轻松愉快而不俗的气氛也会减色。我认为这幅画用俗语讲"很迎（合）
人"，凡见者都喜欢。从专业角度讲技法精湛，站在文人学者的角度观之"喜悦而无尘俗之气"，是一幅雅
俗共赏的经典名作。

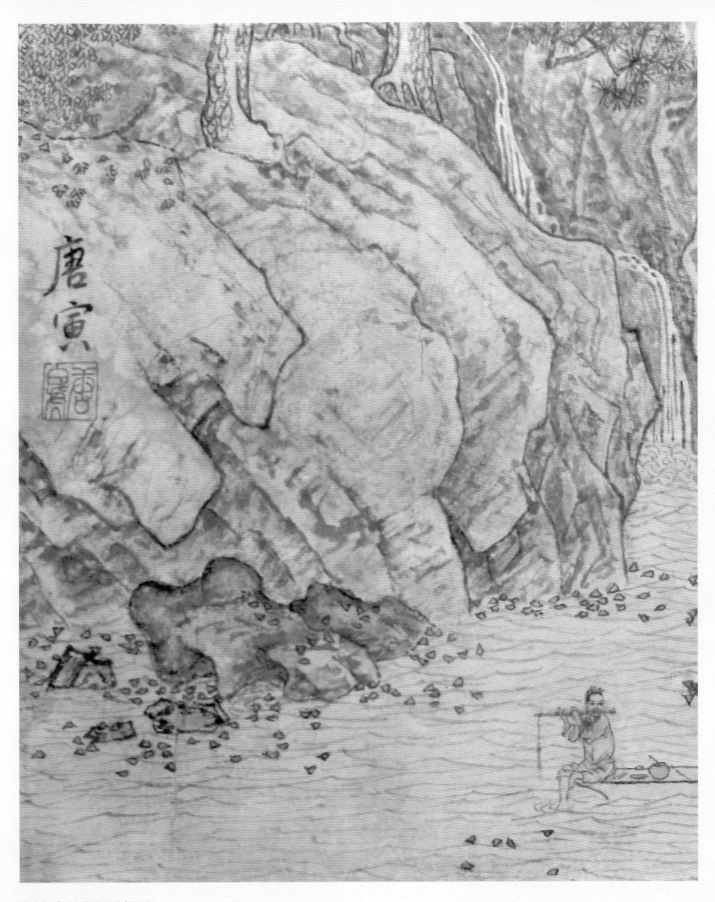

临唐寅《溪山渔隐图卷》局部

【原文】

披麻间斧劈法。王维每用之。

披麻间斧劈皴法

【导读】

这里选了清代画家方士庶的一幅册页对应披麻间斧劈图示，但是披麻间斧劈的出现很早了，是披麻皴和斧劈皴没有被严格定形、定名时画家自然形成有二者特性的风格。范宽《溪山行旅图》的皴法有人称为"钉头鼠尾"，其实就是兼具披麻和斧劈的特征。李成为首的一系，许道宁画以及郭熙的《早春图》都有类似的特征，虽然是皴染一体重染法，但深究其皴法都不能简单地归于披麻或者斧劈。那么两种基本皴法如何从混同到分立，对这个问题我想得比较简单，从唐代的勾勒为主到五代皴法的逐渐流行，到北宋皴法确立，南宋斧劈皴盛行，披麻和斧劈开始分立。那么我们也能理解方士庶的这帧《仿古山水图》不光是意境仿古，其技法其实也很"古"，当然将两种皴法相融达到极致者在方士庶前代另有高人。

方士庶（1692～1751），清代画家。字循远，号环山，又号小师道人，新安（今安徽歙县）人，流寓维扬（今江苏扬州）。山水受学于黄鼎，落笔苍秀。亦工诗。

【作品解读】

全册十二开。画飞泉高挂，溪流曲折，两岸高崖平冈错落，后山群峰峥嵘，境界幽奇。方士庶承袭娄东画派黄鼎衣钵。山川得平远理法，笔触松动，气韵舒放。用色沉着，以墨为骨，以色淡渲为辅，有沉稳凝重的效果。册后有鉴赏家颜世清跋："逸而不野，朴而不拙"，"晚年之笔无一毫稚气"。

仿古山水图（之一）　方士庶
册页　纸本　设色
纵 38.6 厘米　横 26.7 厘米
上海博物馆藏

　　荷叶皴法：王右丞变
体，全以骨法为主，色以
青绿。

扫一扫
视频教学

【导读】

　　复古实为创新。

　　赵孟頫对山水画的影响力是巨大的，其思想跨越了时代，直至今日不绝。赵孟頫与李白、苏轼，是一个时代的代表，是元人之冠冕，是文化、书画史上的明星。赵孟頫天赋异禀，文采彰然，有如巨星闪耀，千年不绝。

　　赵孟頫"未弱冠时，出语已惊其里中儒先，稍长大而四方万里重购以求其文，车马所至，填门倾郭，得片纸只字，人人心惬意满而去"。青少年时期的赵孟頫，在学问、诗文、书法多个方面都已颇具造诣，名声远播，为"吴兴八俊"之翘楚。不满 20 岁时，他"试中国子监"，任真州司户参军，南宋降元，他弃职而去。后元世祖招募赵孟頫为官，看重的是他的前朝皇室身份，将其作为前朝遗民服侍新朝的文人代表，显示笼络汉族士人，也对南宋遗民在政治上产生影响。33 岁奉诏入仕元朝，至 63 岁，任翰林院学士承旨、荣禄大夫，官拜从一品，品级与当年搜访到他的程钜夫一样，成为元朝官职最高的两个"南人"。

　　赵孟頫的书法，首先是以二王为本的。在当时的书坛，他提出了"书学二王"的主张，并且也是这么实践的。在他写给杭州友人王芝的信中说："近世，又随俗皆好颜书，颜书是书家大变，童子习之，直至白首往往不能化，遂成一种臃肿多肉之疾，无药可差，是皆慕名而不求实。尚使书学二王，忠节似颜，亦复何伤？"赵孟頫的书法从二王"嫡系"的智永入手，兼习宋高宗，再学王右军《兰亭序》。据赵的门人说："公初学书时，智永《千文》临习背写，尽五百纸，《兰亭序》亦然。"除二王以外，李邕书法对赵孟頫影响较大。流传到今天的赵孟頫书迹，成就最大者首推其行草，其次是正书。其书华中有骨，畅而不腻；集精致典雅和清新潇洒于一体，恰与他宦游一生而心寄山林的经历相契合。

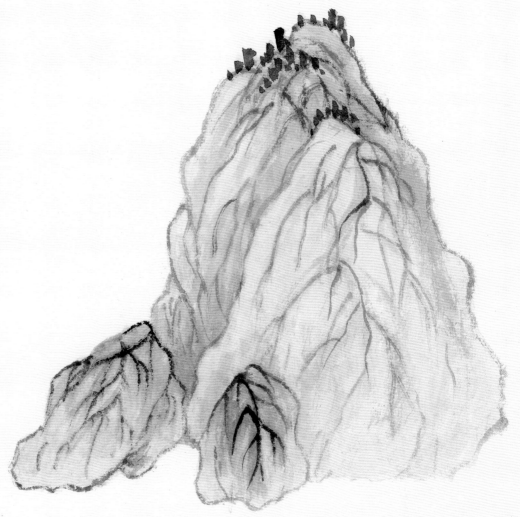

【作者简介】

赵孟頫（1254～1322），南宋末至元初书法家、画家、诗人。字子昂，号松雪道人，又号水晶宫道人、鸥波，中年曾署孟俯。浙江吴兴（今浙江湖州）人。宋太祖赵匡胤十一世孙、秦王赵德芳嫡派子孙。与唐代颜真卿、柳公权、欧阳询并称为楷书四大家。他在绘画上被称为"元人冠冕"，开创了元代新画风；他还精通音乐，善鉴定古器物。

书画以外，赵孟頫在篆刻、诗文、音乐、鉴古等方面都有很深的造诣。元仁宗曾评价："文学之士，世所难得，如唐李太白，宋苏子瞻，姓名彰彰然，常在人耳目。今朕有赵子昂，与古人何异。"

赵孟頫的绘画成就也同样瞩目。现存作品虽只有十数件，内容却很丰富。题材包括了山水、人物、鞍马、花鸟、竹石；画法包括了工笔设色、墨笔白描、墨笔写意。

他在《秀石疏林图》上自题诗云，"石如飞白木如籀，写竹还与八法通。若也有人能会此，方知书画本来同"，发展了"书画相通"的理念。在其绘画艺术中，成就突出、面貌最有特色、变化明显而影响也最为深远的是山水画。其早期山水画如《幼舆丘壑图》《鹊华秋色图》等，是他模仿古人意境之作，如董其昌所言"有唐人之致去其纤，有北宋人之雄去其犷"。

赵孟頫书画诗印四绝，当时就已远播海外，日本、印度都以珍藏他的作品为贵。作为一代宗师，不仅他的友人高克恭、李衎，妻子管道升，儿子赵雍、孙子赵麟受到他的画艺影响，而且弟子唐棣、朱德润、陈琳、商琦、王渊、姚彦卿，外孙王蒙，乃至元末黄公望、倪瓒等都在不同程度上继承发扬了赵孟頫的美学观点，使元代文人画久盛不衰，在中国绘画史上留下了延绵有序、瑰丽壮阔的篇章。他与子赵雍、孙赵麟都作《人马图》，合称《三世人马图》，传为佳话，三幅画都流传至美国，由大都会博物馆收藏。

赵孟頫的修养可谓深厚，才情可谓卓绝，他提出作画贵有古意，书画同源，重视写生，以及绘画非"墨戏"，强调以画寄意等重要观点，对后世的绘画流派和绘画观念产生了深远的影响。在绘画和艺术中引入和坚持价值学原则，维护了文人画的人格趣味，倡导摈弃前代文人画的游戏态度。

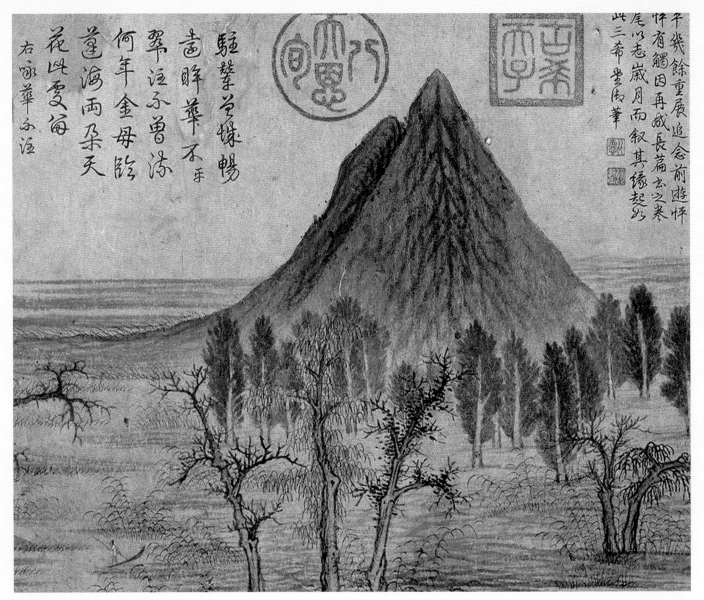

鹊山局部

【导读】

　　他的荷叶皴法可见《鹊华秋色图》的鹊山和华不注山，虽谓之复古其实是创新。赵孟頫所处的时代，元代的统治者对文化和宗教的开放态度对中华传统文化既带来机遇也暗含巨大的隐患。所以赵孟頫的复古论主要是留存和发展中原传统文化，本人是前朝宗室和官员在新朝为宦，既要消除统治者的戒心又要维护文化正朔，他的人生精彩，同时充满矛盾、猜疑和不得志。荷叶皴在古代绘画中能找到的所谓出处，其实是唐代青绿山水山石的轮廓勾勒，只能说是受到了启发，并非古法。再者荷叶皴的功绩实际上也在于启发了后人，这种皴法归根还是披麻皴的变种，与青绿山水也没有本质的血缘关系。这种皴法自身的影响并不大，主要是影响了后学对披麻皴法的穿插和灵活运用。赵孟頫的荷叶皴用在两座孤山上很有意趣，不存在重复也避免了过于工整规律的缺陷。赵左《山水图》的远山恰似《鹊华秋色图》的华不注山，其皴法如出一辙，显然不是"二米"风格。二图布置基本都是孤山，山体有限皴法很少。

　　所以画传说"色以青绿"，我认为也是意识到在以皴为主的山水中不适合大面积地用赵孟頫规律性很强的"原型"皴法。

438

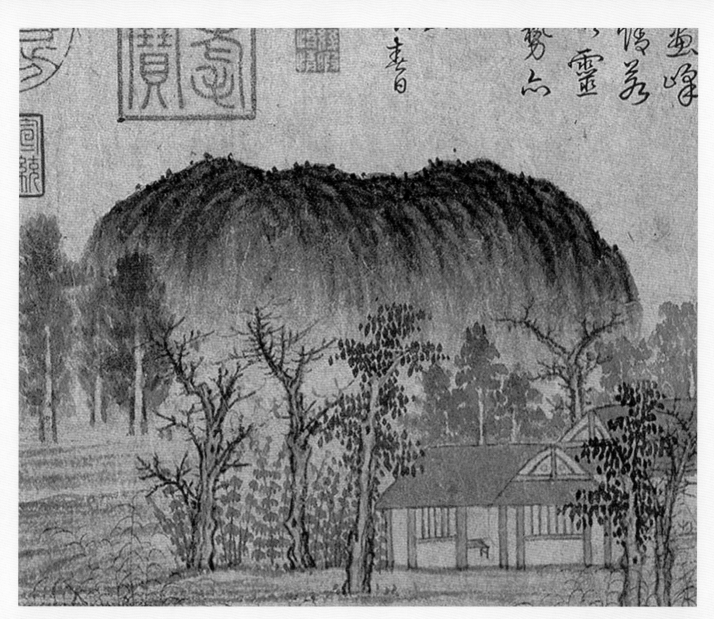

华不注山局部

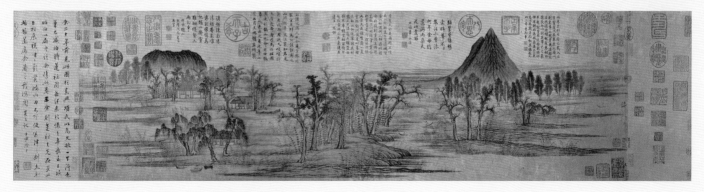

鹊华秋色图　赵孟頫
长卷　纸本　设色
纵 28.4 厘米　横 93.2 厘米
台北故宫博物院藏

【作品解读】

此卷画齐州(今山东济南)名山华不注和鹊山的秋天景色,图中平川洲渚,江树芦荻,渔舟出没,房舍隐现。绿荫丛中,两山突起,山势峻峭,遥遥相对。画家用写意笔法画出山石树木,脱去精勾密皴之习,然而参以董源笔意,树干只作简略的双钩,树叶用墨点草草而成。山峦用细密柔和的皴线画出山体的凹凸层次,然后用淡彩、水墨浑染,使之显得湿润融合,草木华滋。可见作者笔法灵活,画风苍秀简逸,富有创新之意。

山水图 赵左
立轴 纸本 设色
纵131.3厘米 横38厘米
北京故宫博物院藏

【作者简介】

赵左（1573～1644），明代画家。左亦作佐，字文度。华亭（今上海松江）人。

赵左为诸生时，诗文即出众，曾赴北京，以一首秋草诗一鸣惊人，人呼为"赵秋草"。后得顾正谊赏识，让他与宋懋晋向好友宋旭学画，此后画名渐显。山水师法董源，兼学黄公望、倪瓒。画云山以己意出之，有似米（芾）非米之妙。善用干笔焦墨而又长于烘染，后受董其昌的画风影响，形成笔墨灵秀、设色雅致的风格。他与弟子沈士充、朱轩、叶有年、陈廉、李肇亨等构成的艺术群体，被人们称为"苏松派"。论画主张要得所画物象之势，应取势布景交错而不繁乱。因一生穷困，曾为董其昌代笔。所著《大愚庵遗集》已失传，散落的诗文由其子搜辑成一集存世。

传世作品有《秋山幽居图》《溪山无尽图》《长江叠翠图》《富春大岭图》《寒江草阁图》《仿大痴秋山无尽图》《山水卷》等。

【作品解读】

此图画远山数重连绵，烟霭弥漫。中景芦荻数丛，碧波荡漾，孤船一艘，有高士盘腿而坐船头，执竿垂钓。近景江岸杂树垂柳，茅屋深藏，有文人正专注攻读。此图笔墨秀雅，意境幽深，代表了赵左的绘画风格。

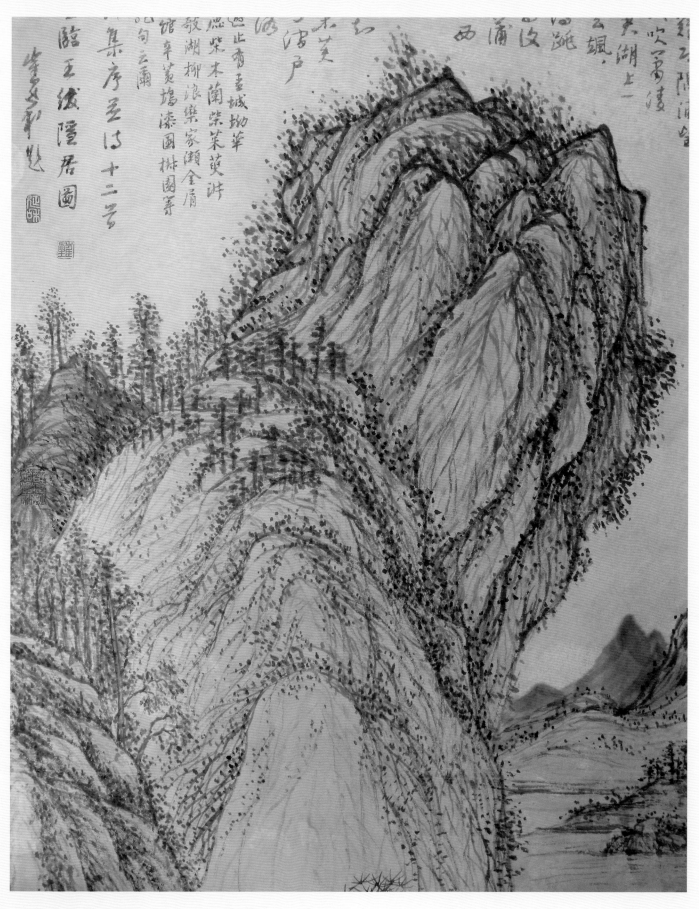

临王绂《隐居图》（荷叶皴）

【原文】

折带皴法：倪云林用之。

折
带
皴
法

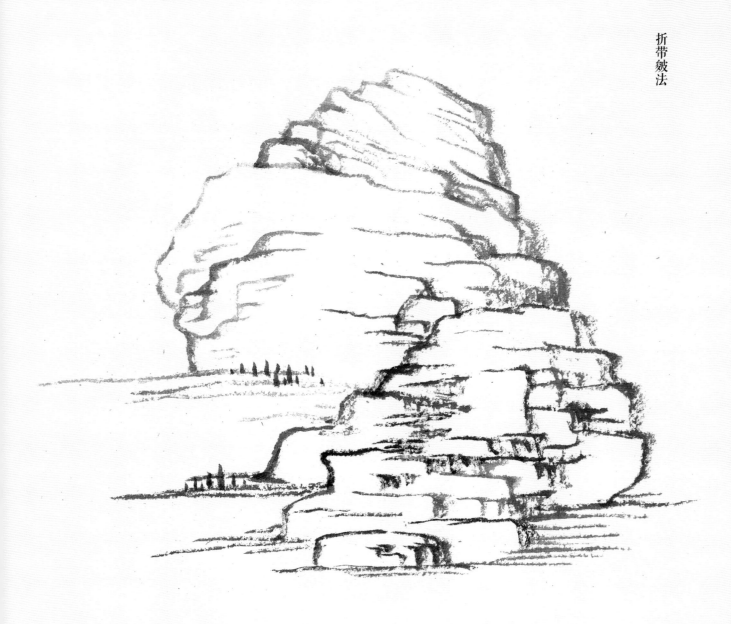

【导读】

倪瓒皴法前文论王蒙皴法时略讲过，运笔是相似的，但表现方式内容上倪瓒极简，王蒙相对繁复。画传图示和各种画论对其"皴法"的总结有误，主要问题就是将倪瓒法总结为"折带皴"，而且后世反复强化"折带"效果。既是"误读古人"也"贻害后人"，故在此强调说明。如前文所言倪瓒也不是一个"发明家"，而其皴法来自于对古人绘画的深入研究，他将相对的复杂笔墨简化，但是核心的原理、原则却分毫不差。折带皴的说法表面很"象形"，实则是对倪瓒皴法的曲解和简单化，如同荷叶皴的叫法，使初学者很容易顾表而失本。"象形"之说用于启蒙初学，不但牵强还遗留诸多"病垢"，学后不使人知倪瓒和赵孟頫，只知道"折带"和"荷叶"。所以我一向反对在绘画理论中将技法的描述作简单的最终定义，虽然有些是合理的，但有些就不利于学习和研究了，这种所谓的"提炼"害大于利。

442

容膝斋图（局部）　倪瓒
立轴　纸本　水墨
纵 74.4 厘米　横 35.5 厘米
台北故宫博物院藏

【作者简介】

见 387 页。

【导读】

　　倪瓒的皴法简洁，讲究书法运笔，企图将笔法和墨色变化运用到极致。再次强调，绘画中的书法运笔不同于书法中的笔法，切勿混同，原理一样，但是在实践过程中是有区别的，其具体法则甚至是有冲突或相反的。倪瓒的皴法十分在意单独线条的变化和意境，但这种局部的变化又要隐藏在画面整体之中，这种"藏"与"露"的矛盾贯穿于画面的破立之间。倪瓒去除了与自己的精神主题无关的一切附庸，画面极简只留有承载笔墨的基本物象特征。使画面中的形态让人能辨别出是山石草木，但其表现的或者想要表现的是最纯粹的笔墨意境，达到了几乎脱离物象直奔本体纯真的极致。在这种"极致"的要求之下，勾勒和皴完全融于一体，也就是说用勾勒完成皴法的部分作用，以达到少皴和画面极简的目的，这也是其皴笔似所谓"折带"的原因。其画极少设色，其实是惜其墨笔，恐怕色彩破坏墨的调子，隐蔽墨笔的自然变化。

　　倪瓒性情孤僻冷傲，为人洁身自好，言行不容于世故常人。如果放在现实环境中无论是何朝代，言行怪诞，有洁癖，对他人刻薄，不能融于社会，恐怕对任何人而言都不是一个"好朋友"，但他将生活与艺术视为一体，企图在现实中付诸理想的理念为后人称道。他在绘画中的追求与生活学习、为人处世的方式一致，这种纯真和在生活领域的精神追求虽然与现实格格不入，但是已经成为后世文人所追捧和仰慕的精神寄托，所以倪瓒也成为了中国文人画的代表。

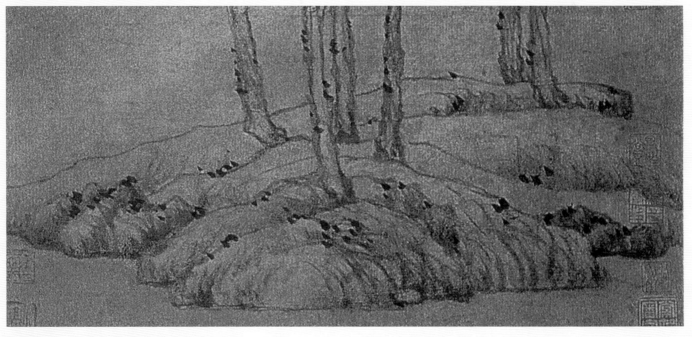

【导读】

　　我反对将倪瓒之法归为"折带"，一定会有人提出批评，"折带皴"之名倪瓒作古后已有之，怎容吾辈无知小子妄加评论？对此我想说倪瓒皴法为山水画之明月，"折带皴"名仅仅是导引明月的手指，但如果他还活着，一定会仔细检查这只手，一定会令其刷洗百遍千遍直到"手"无完肤为止。所以我还会坚持观点，"折带皴"之名与貌态楚楚的歌妓赵买儿一样，虽然也让倪瓒动心，但最终还是不适合倪瓒，最终还是要放弃。

　　提醒学习者欲临摹倪瓒之画，要选择和制作合适的半熟纸，墨色要淡，层次要多，行笔要缓，线条点划的位置一定严格遵循原作，不得改变，建议临摹原大全图。就算是最重墨也有变化，重也是相对的，不要受印刷品的影响，否则画面过黑与倪画精神相悖。

六君子图（局部）　倪瓒
立轴　纸本　墨笔
纵 64.3 厘米　横 46.6 厘米
上海博物馆藏

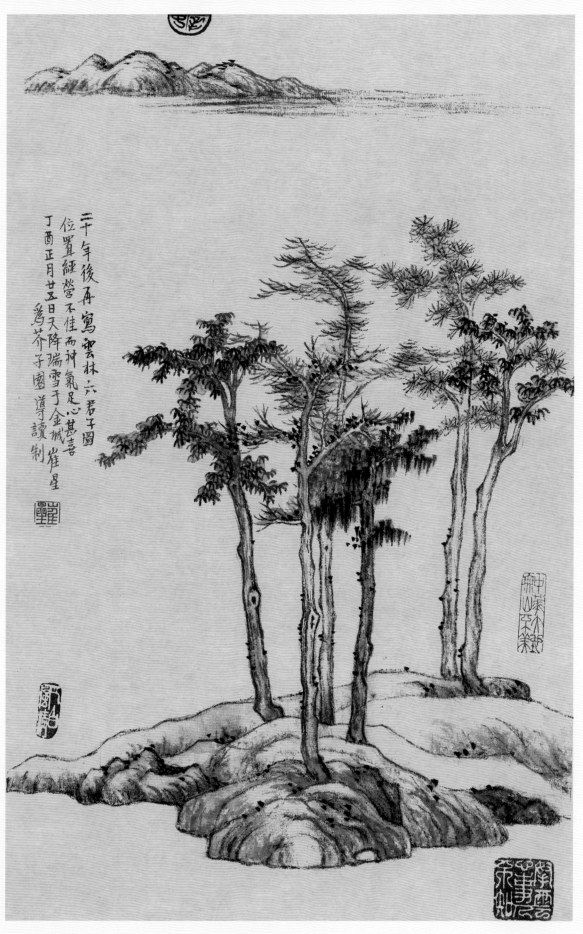

三十年後再寫雲林六君子圖
位置經營不佳而神氣足心甚喜
丁酉正月廿五日天降瑞雪于金城 崔星
為芥子園導讀 制

临倪瓒《六君子图》

【山法十二式】

起手嶂盖法

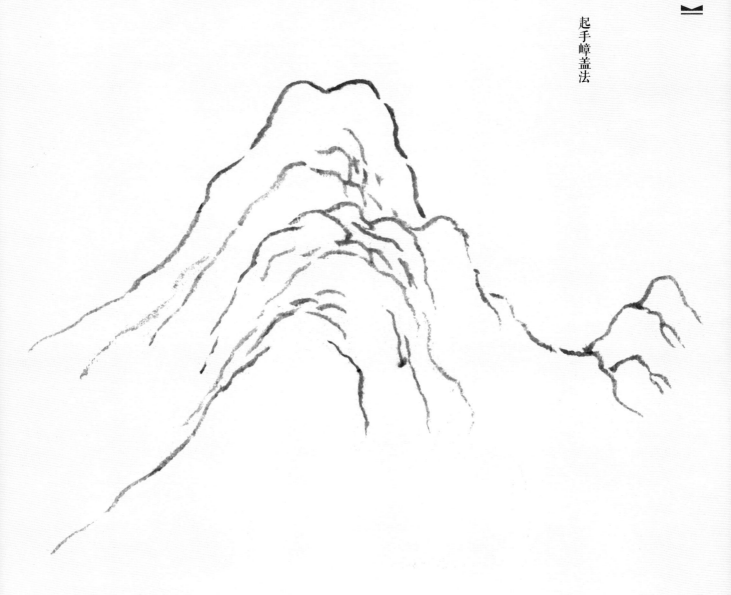

【原文】

画山起手法：

山之轮廓先定，然后皴之。今人从碎处积为大山，最是病处。古人运达轴，只三四分合，所以成章，虽其中细碎处甚多，与皴法不一，要之取势为主。元人论米高三家先得吾心。

古人云：有笔有墨。笔墨二字，人多不晓，画岂无笔墨哉？但有轮廓而无皴法，即谓之无笔；有皴法而无轻重向背，即谓之无墨。然轻重向背却又不在皴满，而在轮廓初定之下。如构屋者，欲施榱桷必先栋梁，栋梁如立，即有巧公输不能以榱桷异其承拱矣。

是之谓嶂盖，务期脉络连接，左右顾盼，即加至千重万重，不外此法。

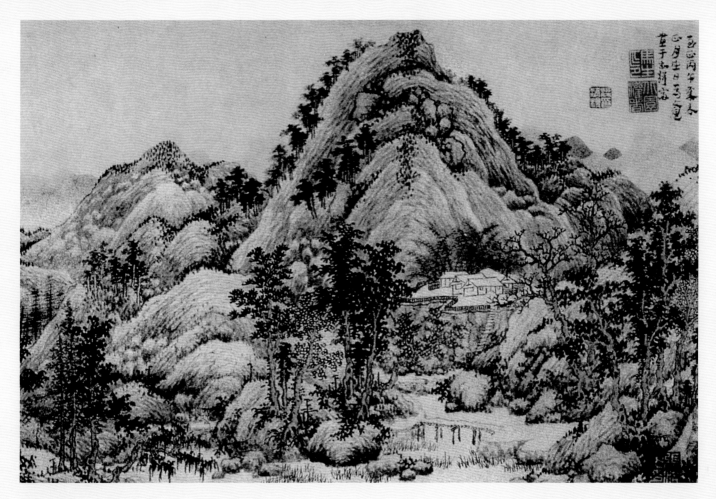

春山清霁图（局部） 马琬
纸本　墨笔
纵 27 厘米　横 102.5 厘米
台北故宫博物院藏

【作者简介】

马琬，生卒年不详，元末画家。字文璧，号鲁钝生，灌园人，秦淮（今江苏南京）人，元末客居松江（今属上海市）。少时就学于杨维桢。明太祖洪武三年(1370)官抚州知府。擅画山水，远法董源、巨然和米芾，近师黄公望，笔墨清润，构图密茂。颇负时誉。

【作品解读】

此图为《元人集锦卷》之一。山脉蜿蜒，溪流曲回，有人荡舟其间。沙洲上树木成林，山间丛树蓊郁，构境优美深曲。山石用长披麻皴繁皴密点，书风近董源、巨然。

【导读】

画山起手法，我们笼统归于以极淡墨作稿来讲。《芥子园画传》山水的图示通篇是"稿"，即便是最后的名家画谱也是稿子，不可以成画看待，后两册也一样，释读"芥子园"需秉持这样的观念。打稿说起来容易，其中需要的修为最深，不是将米芾、高克恭或其他古人的画论研究后就能做好的。就拿临摹来说也一样，往往构思加起手构图、打稿完成的时间比开始勾皴到完成的时间要长。名家高手所谓心中有稿，但还是需要起手到完成底稿的过程，稿子越准、越接近"心象"，具体勾皴时越能腾出精力产生其他灵感。那么用半熟纸以极淡墨起稿比在生宣上容易，处理得当则不留痕迹。生宣稿子无法用太多墨起稿，否则纸面起伏，且过水后纸性也起变化；木炭条等多少会划伤纸面，留下的痕迹不易处理，所以对绘画者的水平要求更高，做起来更难。

要想求得好的构图，还是要多看、多临摹名家、名作，光靠理论强调"经络连接""左顾右盼""笔墨""嶂盖"都是没有用的。不过画传说不要从局部画起是十分重要的，起稿要顾大局，如画传所言三四个分合就把主要部分的轮廓位置定下，定下之后对局部来说也要先定大略，不要将一树一石马上细化，然后将某一区域细化完成，再转向下一个区域，这样做是不可取的。应该和皴法一样整体一遍一遍来，不要率先完成画面的某一个局部或部分，而其他部分还处于原始起稿状态或只有轮廓。所谓"分合""开合"听起来简单，其实最体现画者的修养，也决定山水画品味的导向，其中包括画面的主势，大的纵横关系，曲转之势，也包括山形主体之间的前后主次转承关系。简单地说起手、起稿相当于建筑的设计图纸，如果设计有问题就不会有好的、合格的建筑。

【导读】

　　峰体现纵势，峦体现横势和圆转之势，二者是造山水大势的基本语言。

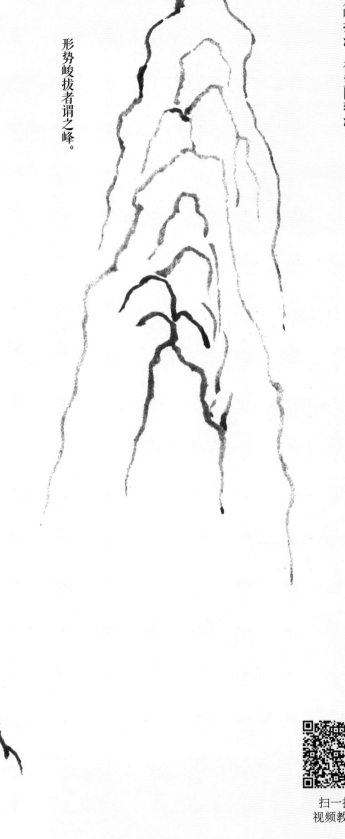

形势峻拔者谓之峰。

形势团转者谓之峦。

扫一扫
视频教学

九峰雪霁图　黄公望
立轴　绢本　水墨
纵 117.2 厘米　横 55.3 厘米
北京故宫博物院藏

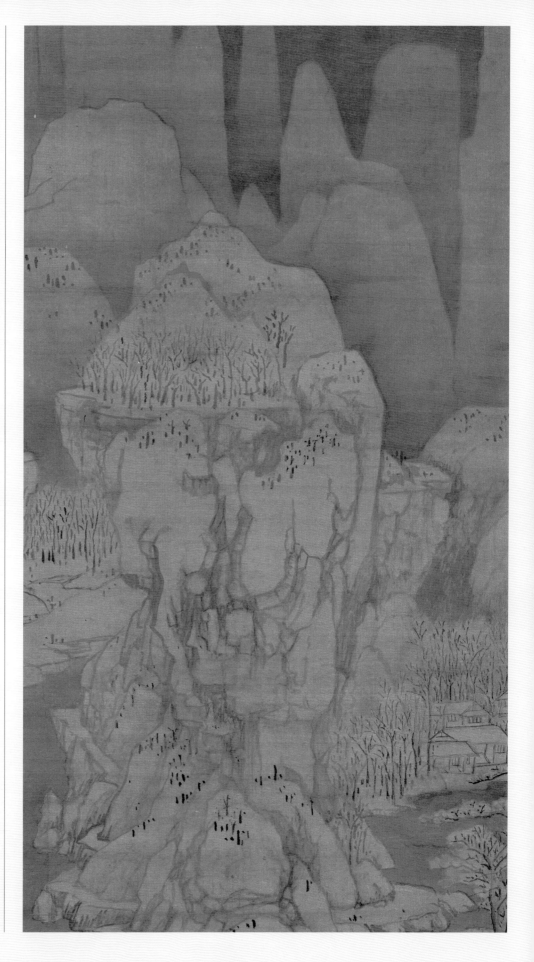

【作者简介】

　　见 371 页。

【作品解读】

　　图绘高岭竞立，层岩蜂
起，丘壑娆峥，冻树萧瑟，
是隆冬腊月，气候严寒的山
区景象。图中山峦纯用空勾，
淡墨渍染。水和天空用浓墨
渲染，烘托出白雪皑皑大雪
初霁的山峰景色。山中小树
用细笔勾描，树杆如"竹根"，
树枝如"花霸"。用笔洗炼，
构图新颖，平中寓险，风格
雄奇。为黄氏晚年水墨山水
画之杰作。

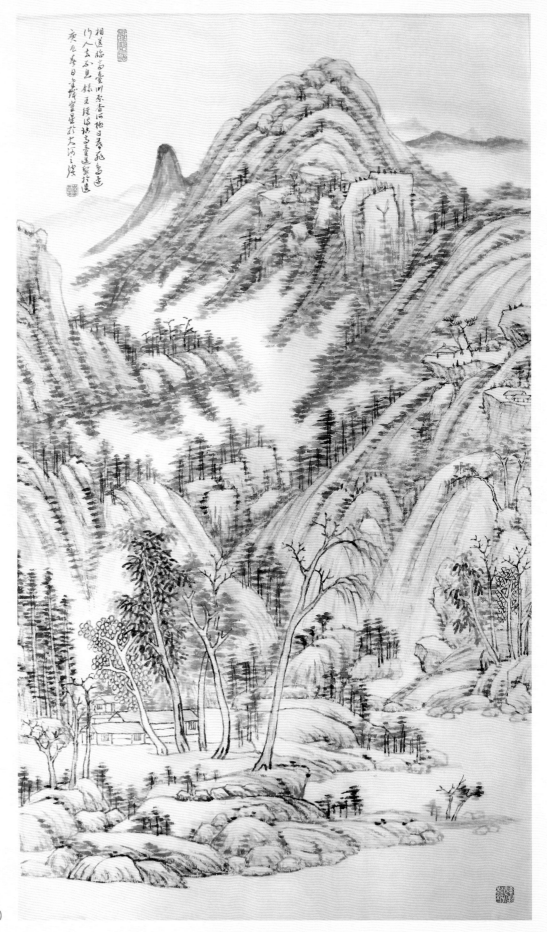

临四王山水（设色）

潭北草堂图　谢缙
立轴　纸本
纵 108.2 厘米　横 50.1 厘米
浙江省博物馆藏

【作者简介】

　　谢缙，生卒年不详，明代画家。缙，一作晋，字孔昭，号叠山、兰庭生、深翠道人，晚年称蔡丘翁，吴（今江苏苏州）人，寓居金陵二十余年。山水师王蒙、赵原，造诣既精，得其渺远深意。为永乐、宣德间（1403～1435）吴门画派名家之一。

【作品解读】

　　此图描绘的是杜甫在成都草堂会友论诗的生活情景。画面上峰峦巍峨，松林茂密，板桥卧波，草堂隐现。该图章法逼塞而空灵，气势苍郁深邃，皴法茂密蓬松，设色淡逸清新，由此可见画家之功力和才力。

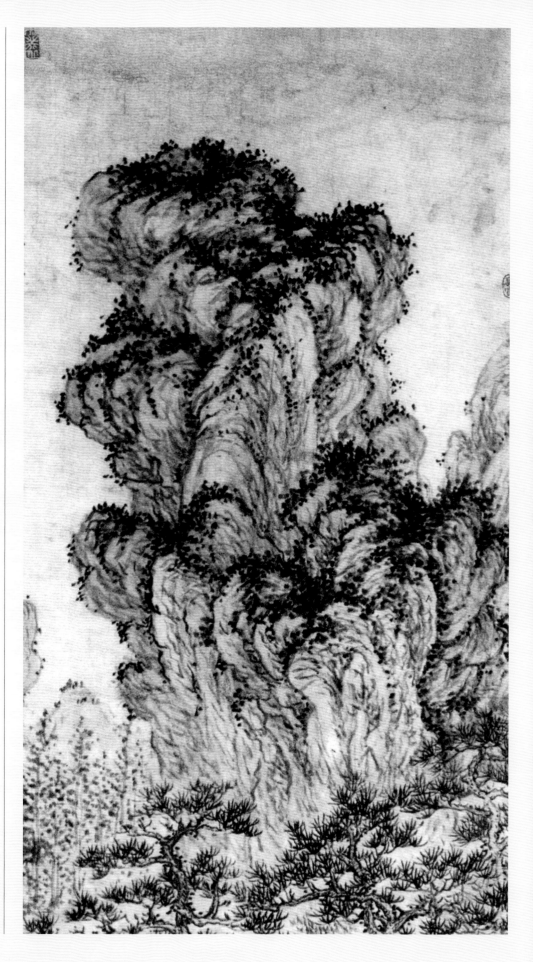

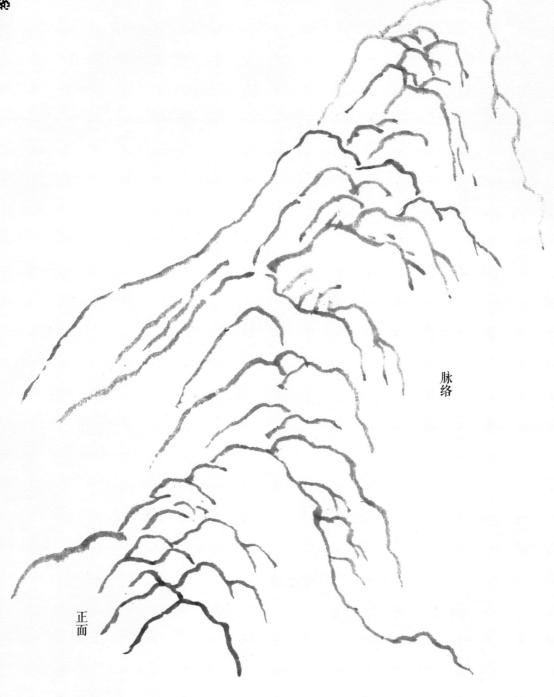

开嶂勾锁法

脉络

正面

【原文】

开嶂勾锁法：

凡人百骸未具，鼻隼先生，初下一笔，所谓正面山之鼻隼是也。遍体揣视，更重颅骨，结顶一笔所谓嶂，盖山之颅骨是也。此处起伏为一山之主，而气脉连络，并为通幅之一树一石皆奉为主，又有君相存焉。故郭熙为主山，欲耸拔，欲蟺蜿，欲轩豁，欲浑厚，欲雄豪而精神，欲顾盼而严重，上有盖、下有承，前有据、后有倚，其法尽之矣。

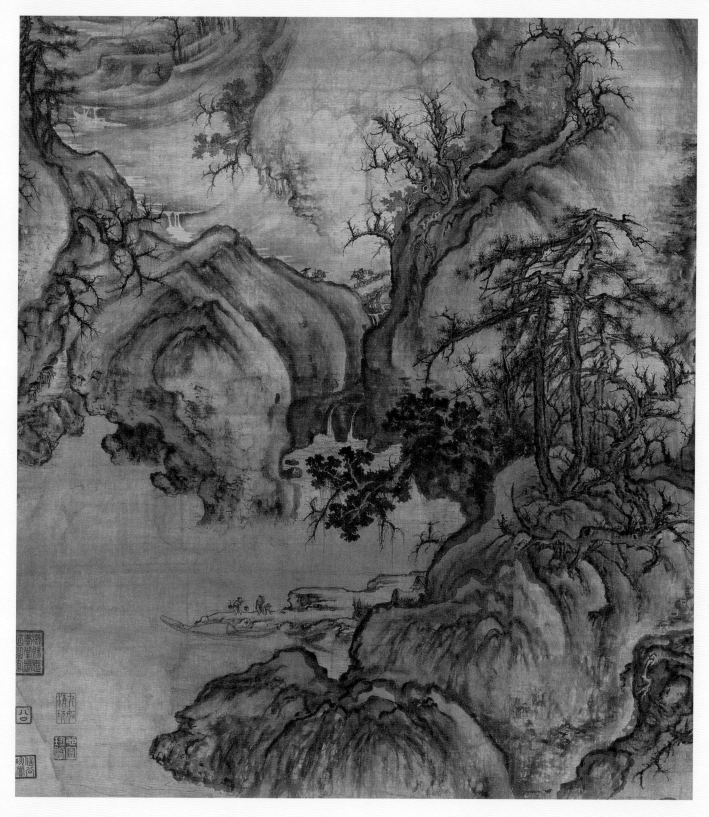

早春图（局部）　郭熙
立轴　绢本　淡设色
纵 158.3 厘米　横 108.1 厘米
台北故宫博物院藏

【导读】

　　《画传》文字所说的"鼻隼""嶂"等，借助西画的语言就是局部主要轮廓线的定位，主要线条的定位确立局部的取势和与通篇的联系，定格局部的节奏和局部针对整体的作用。主山的主要线条确立主山之势，所以通篇树石的势都要服从此势，即所谓"君臣"之关系。郭熙法线条清晰，此节作为范例比较妥帖。

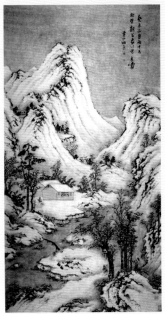

雪室读书图　法若真
立轴　纸本　设色
纵 161 厘米　横 87 厘米
沈阳博物馆藏

【作者简介】

　　法若真 (1613 ~ 1696)，清代画家。字汉儒，号黄石，又号黄山，山东胶州人。顺治三年 (1646) 进士。工诗，精书法，善山水。其画潇洒拔俗，笔墨浮动，自成一格。有《黄山诗留》。

【作品解读】

　　此图画的是雪峰对峙，山溪斜流，坡前茅舍数间，一人凭窗，一童执帚，冈峦屋侧杂植松梅竹丛，丹枫绿树。溪侧二人踏雪出行，似寻梅访友。以淡墨染地，烘托雪景；勾点豪纵，敷染清雅；树石多用侧锋。

454

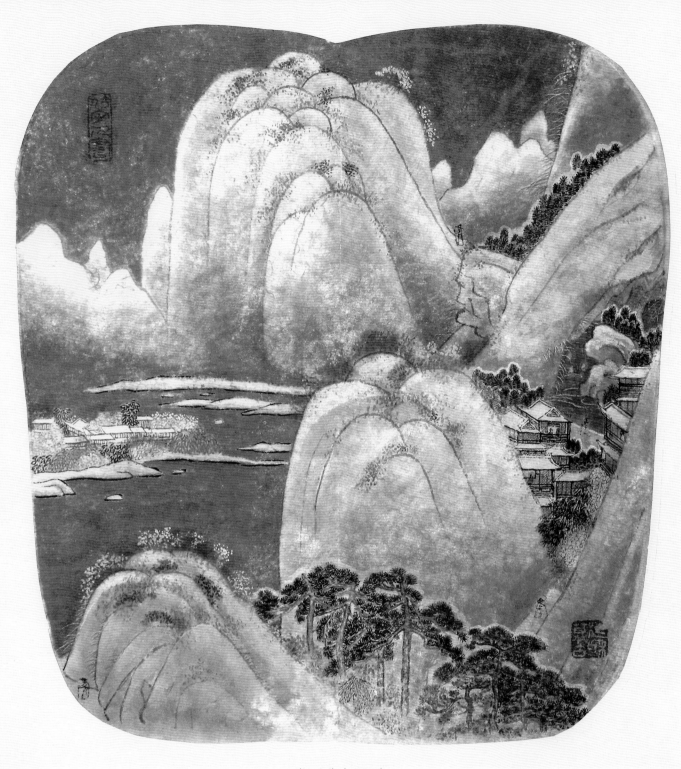

崔延和临《雪霁图》

【原文】

宾主朝揖法：

摩诘曰：画山先审气象，后辨清浊，定宾主之朝揖，列群峰之威仪，多则乱，少则慢。

山有高下，高者血脉在下，肩股开张，基脚厚壮，峦岫环绕，映带不绝，此高山也。必如是，始谓之不孤不仟。下者血脉在上，其巅平落，顶额相攀，根基庞大，堆阜朦肿，深插莫测，此浅山也。必如是，始谓之不薄不泄。因欲使其轮廓分明，脉络井井，故不加皴，以便学者观其法。皴法多端，已具见于各大家峦头石法内。

【导读】

宾主朝揖法，是说要把主山和其他山区分出来，主山代表中心思想，其他山峰内容都围绕主山。所谓宾主者，主人只有一位，客人则不止一位，要显出主人，客人就不能太多，多了容易混乱，太少则显不出主人的威仪。此法的主山需要前中后的其他部分去"交待"陪衬，最终显出，主要相对多山峦的全景式构图来讲。至于山的多寡，纵横之势的取用，水脉与山石的关系等，每一幅画都要具体构思，难以总结言传。多临摹古人名作，再回头看古人画论，或许能领略一二。

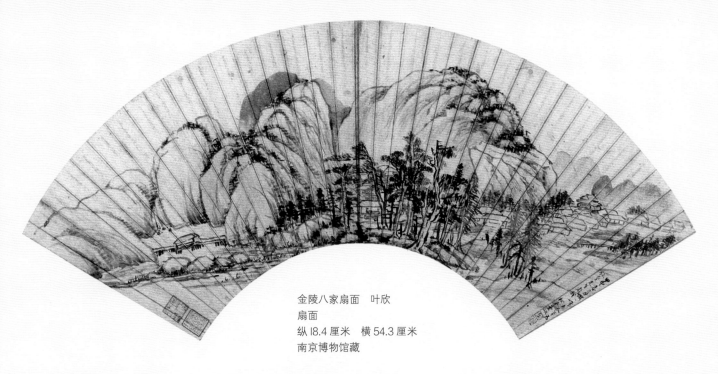

金陵八家扇面　叶欣
扇面
纵 18.4 厘米　横 54.3 厘米
南京博物馆藏

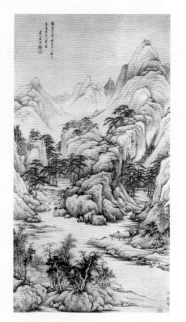

山水图　黄鼎
立轴　纸本　水墨
纵 119.5 厘米　横 40.5 厘米
北京故宫博物院藏

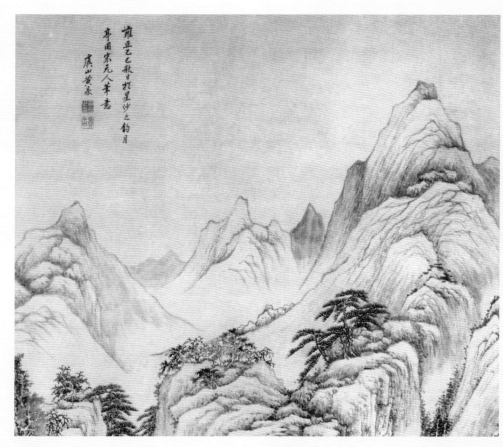

【作品解读】

此图画重峦叠嶂，丛树密林，山溪汇合，沿溪树林间村舍人家掩映其中。布置精心，境界幽旷，笔墨苍劲。

【作者简介】

黄鼎（1650～1730），清代画家，字尊古，号旷亭，又号闲圃、独往客，晚号净垢老人。江苏常熟人。善画山水，临摹古画，咄咄逼真，尤以摹王蒙见长。后学王原祁，一变其蹊径。笔墨苍劲、画品超逸。

主山自为环抱法

又宾主朝揖法

【原文】

　　主山自为环抱法：

　　前图犹藉客峰以成气象，兹则特举主山自为环抱一法。以其昂首舒臂，众象包罗，无假外景；画中更为深郁，所谓直赋本事无暇衬贴者是。与前作较，前则大君临明堂，群侯朝拱，此则恭默思道，深宫独处之时焉。王右丞尝用此画主山。

【导读】

　　图示名为"又宾主朝揖法"，既是"宾主朝揖法"的"又"一种，也是"主山自为环抱法"的一种，所以下一页图为"又主山自为环抱法"。

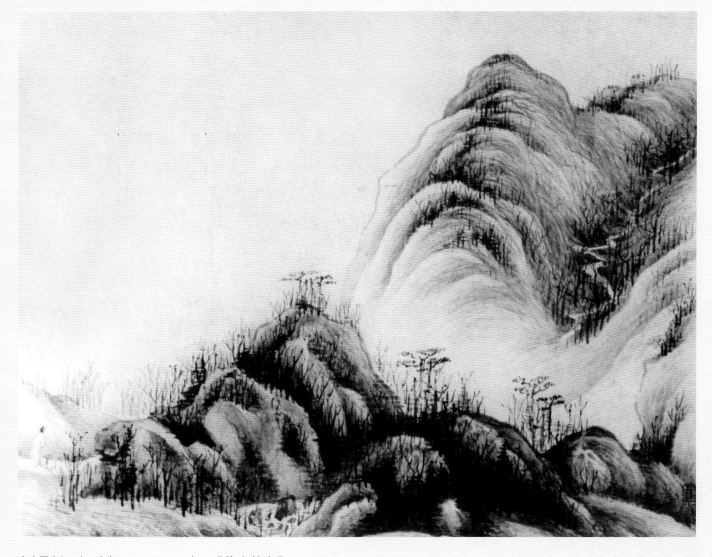

山水图（之一） 叶欣
册页　纸本
纵 22.1 厘米　横 16.5 厘米
北京故宫博物院藏

【作者简介】

　　叶欣，生卒年不详，清初画家。字荣木，云间（今上海市松江）人，流寓金陵（江苏南京）。善山水，学宋赵令穰法，复师明姚允在之意。曾作《断草荒烟图》《孤城古渡图》等，风格淡远。曾为周亮工画陶潜诗百页，用笔楚楚，为世所珍。与龚贤、樊圻、邹喆、吴宏、胡慥、谢荪、高岑为"金陵八家"。传世作品有《矶边帆影图》《桃花书屋图》《葛洪移居图》等。

【作品解读】

　　此图册为清代画家叶欣作品，写崇峦密岭，老树繁茂处，却有寺院深藏，小桥独亭，涧水汹流。笔法方硬兼圆润，景致工整又简练，独具一格。布局疏落有致，简洁开朗，境界淡远幽旷。

【札记】

又主山自为环抱法

主山自为环抱法，其实就是突出主山，既是一些突出主山的作品整体特征，也是全景构图突出主山的局部特征。主山体积大，内容丰富，明显区别于其他峰、峦，其他部分的陪衬作用也相对弱化。相比自然景象，此法的情况一种是景小，一山突出，周围矮丘，另一种就是景大，主山脉联系紧密高大，或蜿蜒磅礴，显得远山和其他山都小。458页的图示以"主山自为环抱法"讲，主山好比君主临朝正襟危坐，其他山好比臣子躬身行礼；此页的图示则是君主在官苑独处，现在也可以理解为君主孤家寡人的内心写照。

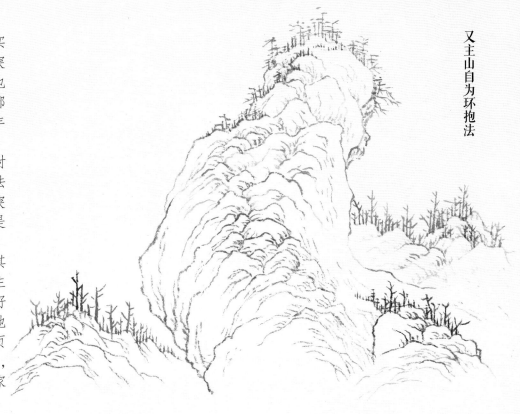

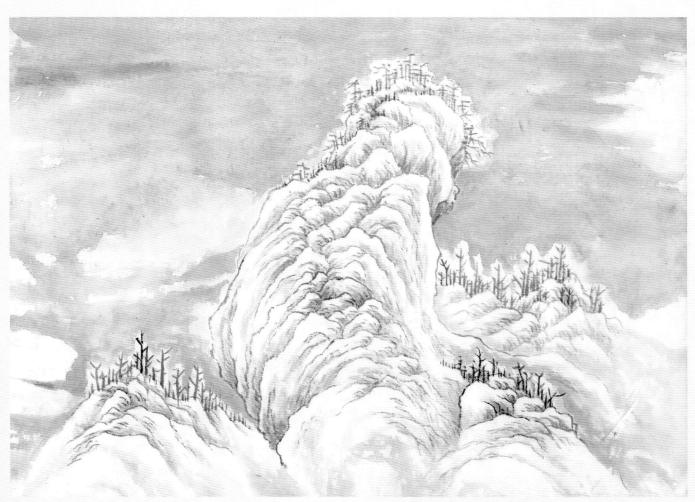

　　李在，生卒年不详，
明代画家。字以政，莆
田（今属福建）人。迁云
南，后召入京。宣宗宣德
（1426～1435）时与戴进、
谢环等人同值仁智殿。工画
山水，兼工人物。传世作品
有《琴高乘鲁图》《阔渚晴
峰图》《归去来兮图》等。

【作品解读】

　　此图描写北方山川雄伟
高大的景象。画面崇山峻岭，
杂树丛生，大山巍峨，迎面
而起，表现了奇峰突耸的高
远之势。全幅取近景式构图，
自下而上，呈上中下三段层
次，景致人物，布局紧凑，
结构严谨。作者在此幅中师
承郭熙，运用卷皴法画山石，
而树枝则虬曲似蟹爪，不过
线条更粗重，水墨更浑厚，
完全体现了北方山水画派的
特色。

阔渚遥峰图　李在
立轴　绢本　水墨
纵 165.2 厘米　横 90.4 厘米
北京故宫博物院藏

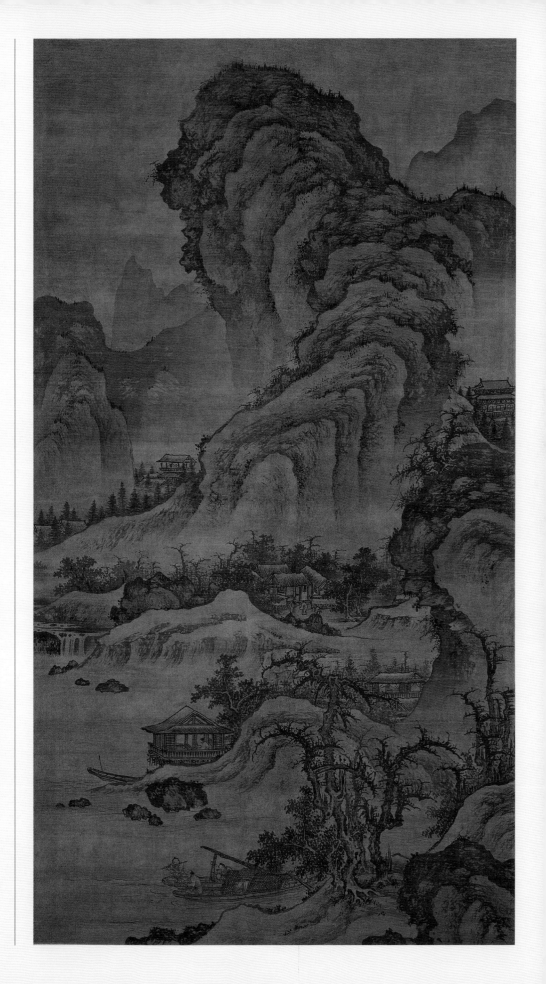

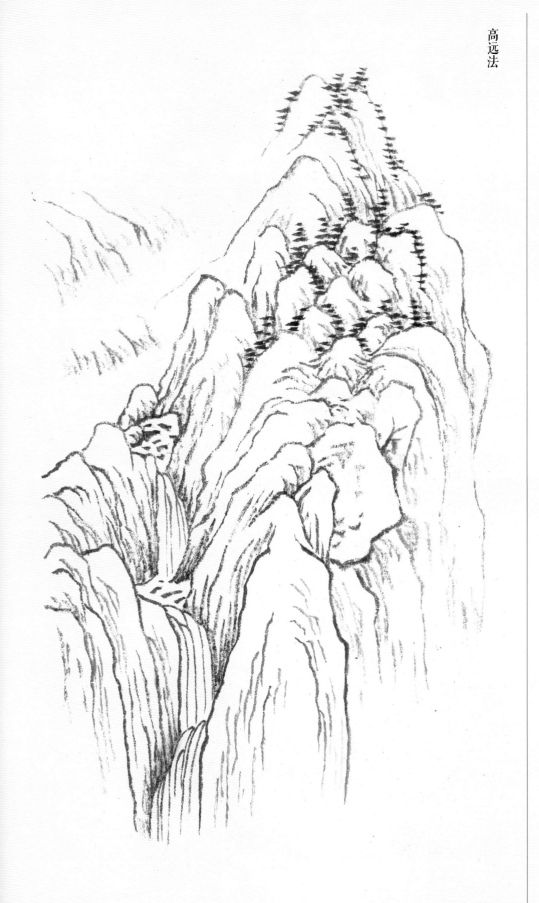

高远法

【原文】

山论三远法：

山有三远，自下而仰其巅，曰高远；自前而窥其后，曰深远；自近而望及远，曰平远。高远之势突兀，深远之意重叠，平远之致冲融，此处皆为通幅大结。

深而不远则浅，平而不远则近，高而不远则下。凡山水中患此，犹之对浅人近习，舆台皂隶，凡下之骨，山中人唯有弃庐抛卷，掩鼻而急走矣。然远欲其高，当以泉高之，雁荡千寻，匡庐三叠，非高远而何？远欲其深，当以云深之。玉女青迷，明星翠锁，非深远而何？远欲其平，当以烟平之。冈明华子，谷冷愚公，非平远而何？

　　三远法是郭熙《林泉高致》最早记载的，三远法以视角和景物的关系阐述了中国山水画的部分构图原理。简单地讲就是以人的观察角度将画面的风格对应于自然景物。所谓在山下仰视山上就是高远的感觉，从山前望山后是深远的感觉，从近山望到远山是平远的感觉，再简略些就是高远离景物最近（仰视），深远次之（平视），平远最远（俯视）。当然在大多数山水画中三远法是交替出现的，只是偏重"高远"或"平远"。这些说法只是便于理解，比起三远法包含的内容尚"远"。一般讲三远法就要与西画的透视相比，但我只讲感觉不说透视。透视是总结人的视觉观察物象的规律，绘画中作为将三维图像转化到二维空间的工具。透视并不是科学，只是由人的视觉习惯归纳出来的东西。就广义的工具涵意而言中国画有"透视"；如果把"透视"作为绘画原理来讲则中国画没有透视。

　　要在山水画中理解三远法，就要在脑海建立一个画面的立体沙盘，结合画面想象自己在其中的位置，对初学会有帮助。

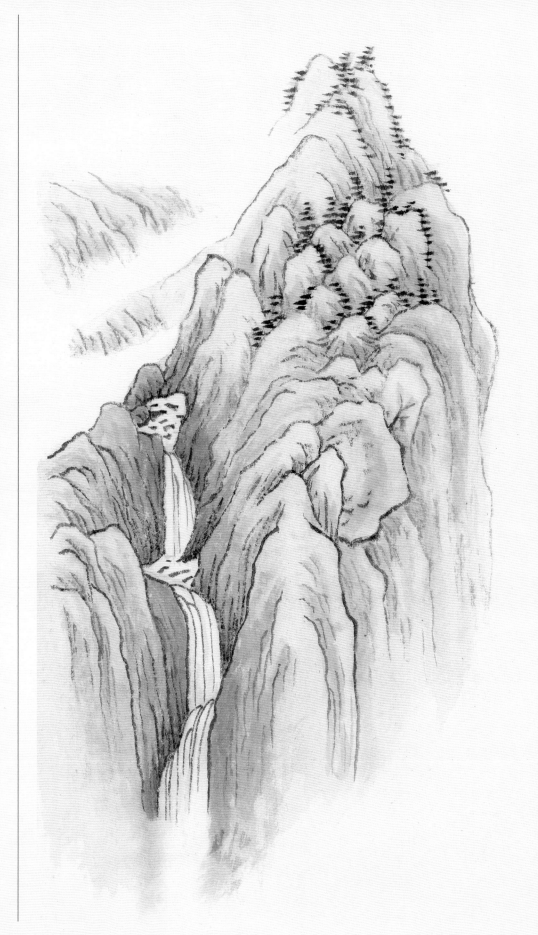

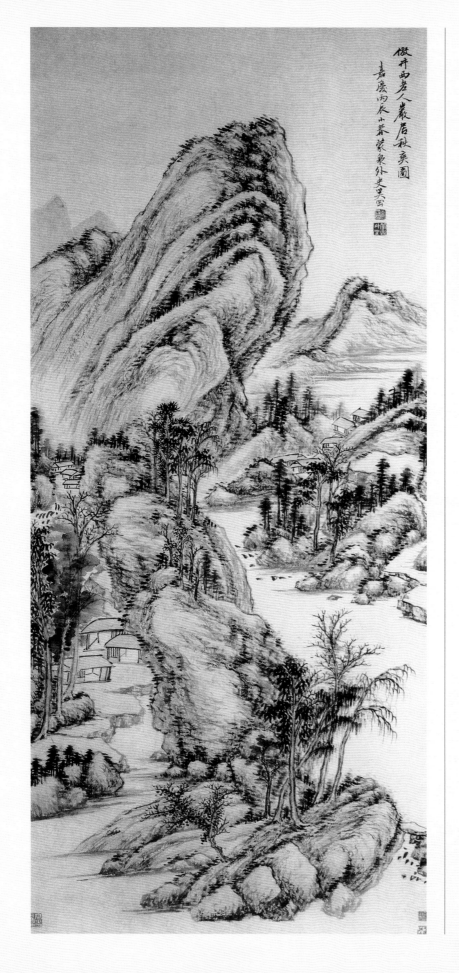

做井西老人嚴居秋爽圖
嘉慶丙辰小春蒙泉外史奚岡

【作者简介】

奚冈 (1746～1805)，清代画家。字铁生，号蒙泉外史，鹤渚生，原籍为安徽黟县人，流寓浙江钱塘。善画山水、花卉。工诗书，精篆刻，与丁敬、黄易、蒋仁齐名，称"西泠四家"。

【作品解读】

图中峰峦挺拔，险中求夷，笔法清秀，淡墨皴擦，罩以花青赭石。山中屋舍，皆藏于岩坳之中，意境深远。自识："仿井西老人岩居秋爽图。嘉庆丙辰小春，蒙泉外史奚冈。"丙辰为嘉庆元年 (1796)，奚冈年 51 岁。

岩居秋爽图 奚冈
立轴 纸本 设色
纵 113.5 厘米 横 48.5 厘米

春山伴侣图　唐寅
立轴　纸本　水墨
纵 82 厘米　横 44 厘米
上海博物馆藏

【作者简介】

　　见 406 页。

【作品解读】

　　此图全用水墨，仅一叟
衣袍醮以淡红色。图中曲栏
掩映，杂树绽青，春山含笑，
高士临流，给人以阳和日暖
之感。山峦秀媚，皴以柔和
的披麻，意于水墨渲染，益
见明秀逗人，全图具有天真
幽淡的意趣。该图运用元人
笔墨为山川写容，却又具有
宋代山水画之风韵。位置经
营也别具匠心。由此可见作
者的高超画艺。

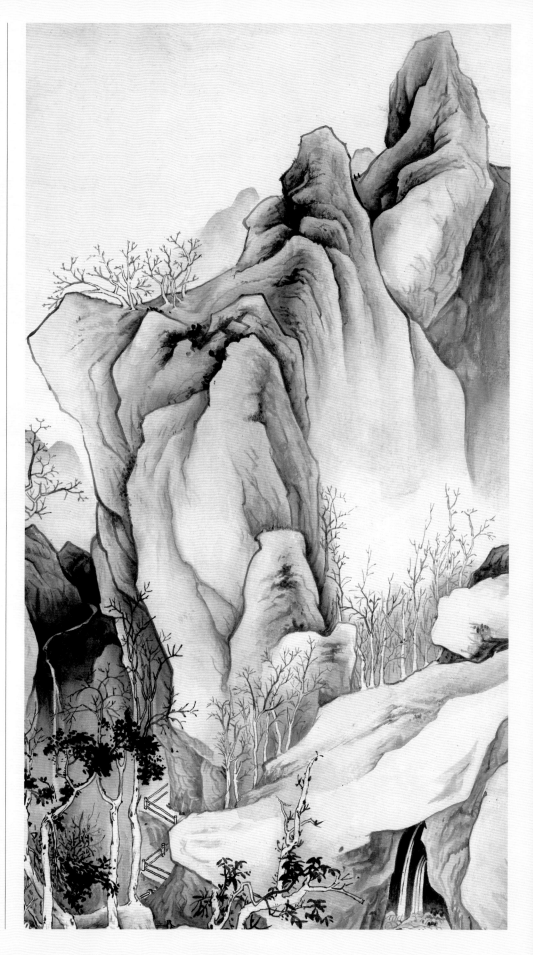

深远法

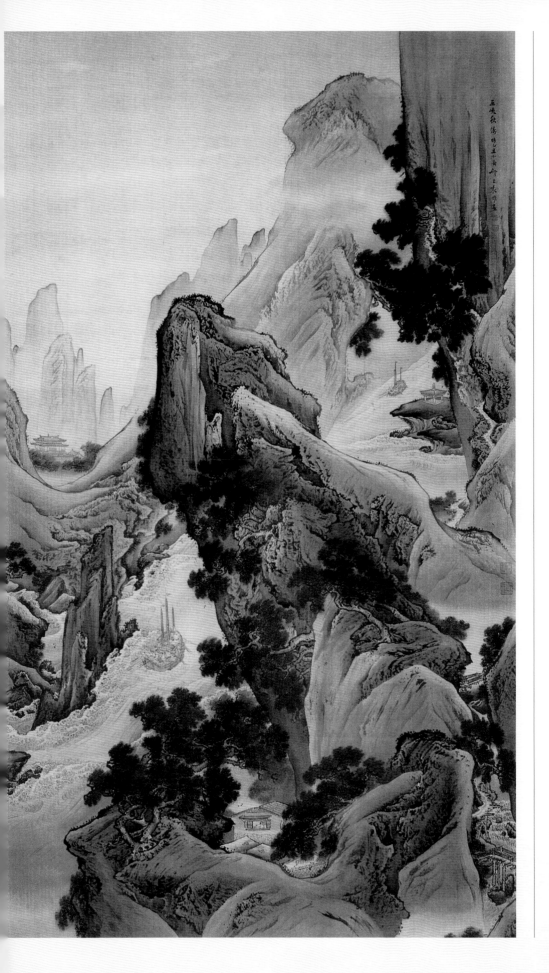

【作者简介】

　　袁耀，生卒年不详，清代画家。字昭道，江都（今江苏扬州）人。袁江之侄，一说袁江之子。工画山水、楼阁、界画。画风工整、华丽，与袁江相似，其精品有胜于袁江者。花鸟亦佳。存世作品有《骊山避暑十二景》《阿房宫图》《雪蕉双鹤图》等。

【作品解读】

　　此图画巫峡两岸高山峻岭，岩石峭立，直指云天，万壑千岩，缥缈无际。在陡壁间，古松掩映。层叠栈道，跨谷凌虚，曲折而上。山中隐见一酒家，店主正伏在案上，凝望江面。大江滚滚，浪拍江边巨石，浪涛中一帆逆流而上。船夫们奋力用篙竿顶着礁石，与逆流搏斗，惊心动魄。用笔严谨精到，山石用湿笔皴染，笔意挺健，墨色富于浓淡变化。

巫峡秋涛图　袁耀
立轴　绢本　水墨
纵 163.5 厘米　横 97.3 厘米
首都博物馆藏

【作者简介】

　　邹喆，生卒年不详，清初画家。字方鲁，本吴（今江苏苏州）人。典子，自父客游金陵（今江苏南京）后，遂寄居该地。画宗其父，山水工稳而有古气，作零星山水小册，有简淡清逸之趣。兼长水墨花卉，勾勒傅染，有元代王渊风格，写大松奇秀，尤为人珍。为金陵八家之一。传世作品有《松林僧话图》《山水图》《云峦水村图》。

山水图　邹喆
册　纸本　设色
纵 33 厘米　横 16.1 厘米
北京故宫博物院藏

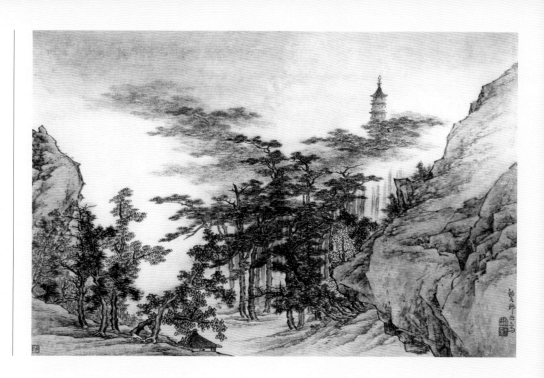

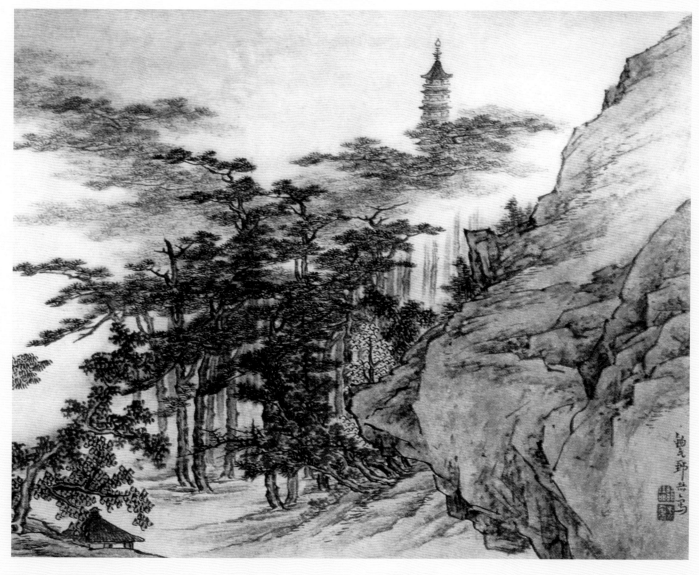

扫一扫
视频教学

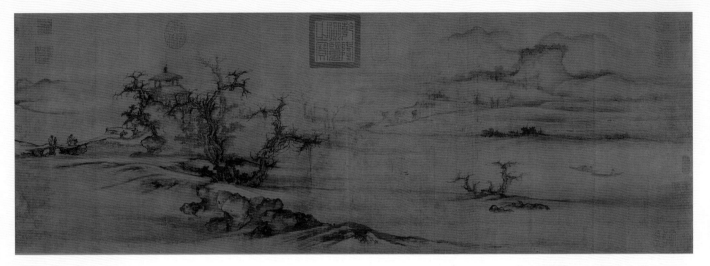

【作品解读】

　　本画卷为郭氏所擅长的秋山平远景色。表现深秋郊外的优美景象。开卷处为远山野水，次而出现坡陀老树，冈阜上筑有凉亭，正是文人雅士诗酒嘉会的理想佳处。画中点缀有拄杖的老人，携琴捧盒的仆夫，水面的小舟和飞翔的野兔，都渲染了浓郁的诗意。此图无款，卷后有元明诸家诗文题跋。

树色平远图　郭熙
手卷　绢本　墨笔
纵 32.4 厘米　横 104.8 厘米
（美）大都会艺术博物馆藏

【作者简介】

　　见 508 页。

【作品解读】

　　此图卷画山溪古树村亭，笔端劲健，用墨苍秀。图中近处枯树枝干屈节，古松挺出放纵，不作盘挈屈曲之势，在山石隙间，却有曲势之松，苍老古秀，别有风韵。远山简略浑融，近山笔墨雄厚。整卷画面富有生气。

【作者简介】

　　项圣谟（1597～1658），明末画家。字逸，后字孔彰，号易庵，别号甚多，浙江嘉兴人。祖父项元汴，为明末书画收藏家和画家。精书法，善赋诗。其书法端庄严谨，峻拔出脱。其诗多为题画诗，文辞警策凝重，格调悲壮慨然。

且听寒响图（局部）　项圣谟
长卷　纸本　墨笔
纵 29.7 厘米　横 413.4 厘米
天津艺术博物馆藏

【原文】

诸家峦头分图

主山之脉络既知，轮廓素习，则诸家皴法宜于谁先？曰：董北苑为集大成，其皴法苍老，当从此练笔。笔既老，诸体无难。且学画先恐学坏手，唯此皴法不坏手，余岂左其祖耶。

董源

北苑峰峦清深，意趣高古。论者谓其水墨似王维，着色如思训，多用披麻皴，用色浓古。元四大家如子久、云林多师则之。子久晚年，虽变其法，自成一家，却终不能出其藩篱。

【导读】

有个贯穿画传始终的问题，虽然不能解决还是要提出，就是在画传中要学的古人画作大部分实难见到，其实画传作者和其时代相近者主要学习和借鉴近代和同代的画家，画传作者对宋代和之前的绘画的原貌描述并不准确，所以需要导读来解释修正。

董源法

473

画传言学皴法先学董源，学董源一般不会学坏，我同意这种观点。董源善画山水也兼善人物、动物，对后世影响巨大，后人皆奉其为师祖，其山水分多皴和少皴两种类型也广为后人所仿。我认为主要是因为在他的画中山水画特别是披麻皴的基本势和基本要素已经完善。但是细观其画，一些唐人的习惯犹存，如对堤岸和水口的处理，还有部分树法，尚未完全与其披麻皴法契合。说白一些其绘画语言还处在继承和发展的阶段，但只观其皴法已经趋于成熟。其构图、点苔、点景人物、染法都为后人奠定了成法和学习的基础。其画秀润恬静，中规中矩，适合初学，但过于中庸而气势略显不足，上手后应该学习其门人巨然之法。所谓董源皴法学王维，染法从李思训，实为托古附会，不必深究。董源在山水画史中地位十分重要，其所学的出处和审美观念的转变还无法有明确的解释，其披麻皴较之前人是巨大的进步。

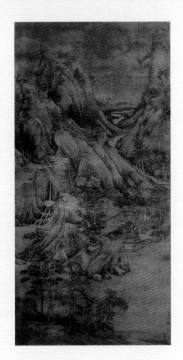

溪岸图　董源
立轴　绢本　设色
纵 221.5 厘米　横 110 厘米
(美) 大都会艺术博物馆藏

【作者简介】

　　见 385 页。

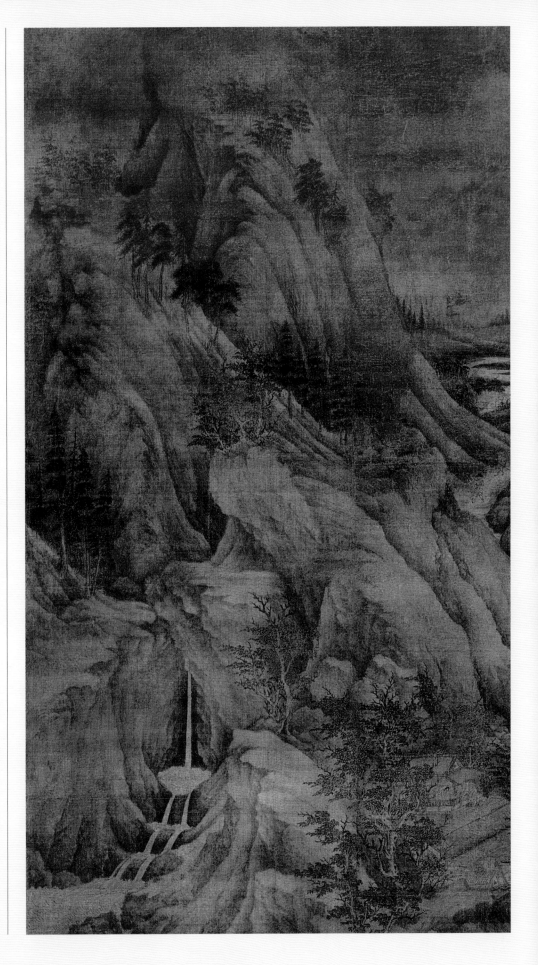

【作品解读】

　　此图以立幅构图，表现
山野水滨的隐居环境，上端
绘崇山峻岭，耸立的山口间
露出一股溪流蜿蜒而下，山
间又有流泉瀑布，在山脚汇
聚，山麓筑有竹篱茅舍，岸
边水榭中高士闲坐。此画以
墨色染出山石体面，溪水波
纹以细笔画出，在传世董画
中颇为少见。

【原文】

巨然

得北苑正传，笔墨秀润，善为烟峦。少年多矾头，中年则峻拔，晚岁则平浅趣高。又，其峰峦顶窦之外及林麓间，辄作卵石，不可不知。

扫一扫
视频教学

【导读】

我们在书中多次提到《层岩丛树图》，并非巨然的存世作品只此一幅，而是此图汇聚了山水披麻皴一系的重要成就，严格地讲局部还有披麻间斧劈的意蕴。巨然开范宽、郭熙之先河，元代绘画实质的主流根源也可追溯于巨然的《层岩丛树图》。巨然师承董源，如《秋山问道图》《万壑松风图》都秉持纯正的董画风格，同时在北宋为僧，也学习李成的风格，但在现存画作中不能找到明显的根据。巨然《层岩丛树图》的成就超越了董源，而且在其后的披麻皴的代表作品中也没有一幅能承载如此丰富的内容。

这里所说的内容并非图像的种类和丰繁的色彩，我是指图中皴法、树法、意境的丰富。从一般观者看此图再简单不过，无水无色，只有皴法和树法。而在我看来其中内容手法极其丰富，学习者如能参透此图，"披麻"基本就会了。首先，我认为此图有强烈的写生感，作者对自然物象有很深的观察，并且"触景生情"，有很强的表达欲望。此图描绘的是晨曦幽林中薄雾弥漫，景物忽明忽淡的景象。明朗处墨深，薄雾处渐浅，雾浓处最妙，景物淡却依稀可辨。仔细观察皴法、勾勒、树木、草石具在，其墨色变化达到极致。

【作者简介】

巨然，生卒年不详，五代画家，著名画僧，钟陵（今江西南昌）人。早年在江宁（今南京）开元寺出家，南唐降宋后，随后主李煜来到开封，居开宝寺。擅山水，师法董源，专画江南山水，所画峰峦，山顶多作矾头，林麓间多卵石，并掩映以疏筠蔓草，置之细径危桥茅屋，得野逸清静之趣，深受文人喜爱。以长披麻皴画山石，笔墨秀润，为董源画风之嫡传，并称董巨，对元明清以至近代的山水画发展有极大影响。有《万壑松风图》《秋山问道图》《山居图》等传世。

【作品解读】

本图无款，以立幅构图画重重叠起的山峦，下部清澈的溪水，曲折的小路通向山中，山坳处茅舍数间，屋中有二人对坐，境界清幽，前人谓巨然之山水，善为烟岚气象。

秋山问道图　巨然
立轴　绢本　墨笔
纵 165.2 厘米　横 77.2 厘米
台北故宫博物院藏

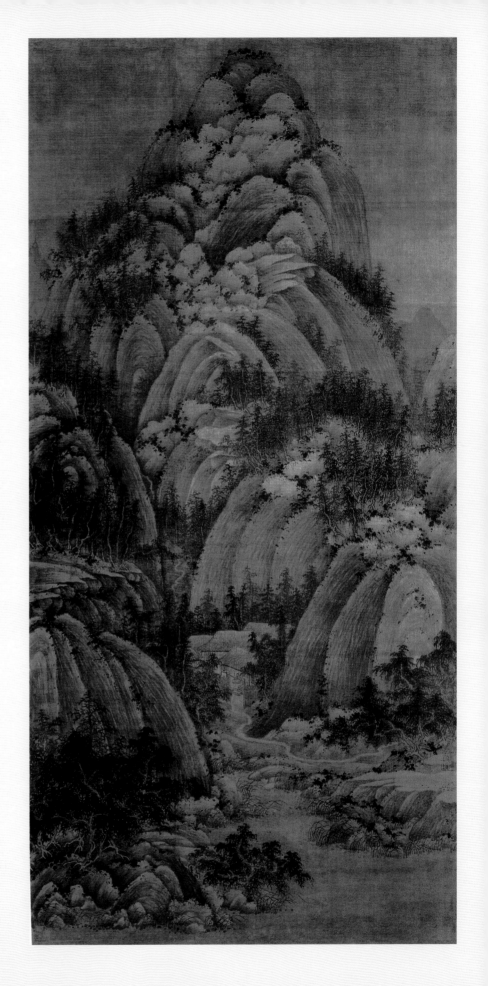

层岩丛树图　巨然
轴　绢本　水墨
纵 142.7 厘米　横 54.8 厘米
台北故宫博物院藏

【作品解读】

　　此图取景具有南方山水特点，山并不很高，轮廓平缓，山石亦多用董源的矾头、披麻皴手法。作者以双峰相叠的形式，突出山峰居于画面的首要位置，增强了主峰气势，给人以"高旷阔远"之致。巨然的"点墨"形式在此图中表现得极为纯熟。其点墨主要表现"点苔""点叶"两个方面。用墨深浅，破笔信意而出，有些墨点虽远离树枝本身，但总体井然。破笔点叶，叶形丰富多变，树丛厚实苍茫，与烟岚之气相对应，构成了这幅既秀润又苍茫的画面。

【导读】

　　此图树法精湛，其中松树树枝取横式，树干和树形取纵式，是典型的巨然法，其他杂树点叶也给人强烈的写实感，远树和中近树基本都是"介子"法，中山与远山有少许点苔，形状于尖圆之间，但绝不是图示的横点，巨然其他画作也都是"破点"但都可归为圆点不是横点。此图无水而胜有水，其中描绘的雾气就是水，雾气浓淡将图分为三段，加上天头空处为四段。四段区域大小基本相似，而雾形成的虚实景物中间两段实上下两端虚，中间两段有雾气穿插再生变化，此为元人分段式构图的源头。其山形轮廓方中见圆，有圆必以方破之，此为与董画的最大不同和超越，倪瓒等后人的破立之原则在此图显现无疑。

478

【导读】

　　画传言巨然画"矾头"为"卵"形，实为董源法，此图中仔细对比只有第三段出现了椭圆的石头，其他处都被刻意破之，远观似"卵"形，实或方或尖，运笔有披麻间斧劈的特征。直观地看此图石法"矾头"与吴镇的手法十分接近。此图皴法的运用则有长披麻的特征，比董源法更丰富更有变化，染法也更自然更透气舒朗。全画格局均匀，但最终赋予了画面强烈的纵式，这得益于精密的构图。以第二段近树第一棵松树为准，画面左右被分割为左二成右一成，沿着松树延伸到主山再次分割，到第三部分的右侧次峰又分割，画面基本为左略宽右略窄，渐次分割，第三段山主峰、次峰呈迎上之势，再加上全画裸露的树干，完美地营造了高纵向上的主势。墨色较重的树石由第二段至第三段从左到右绕过中断主山，蜿蜒而上，构成画面的横式，横纵交错，互不干扰。从构图的细腻程度讲我认为是高于范宽《溪山行旅图》的。如果临摹此图可以将天头多留15厘米更佳。临摹此图还需注意皴染的区分与结合，用纸偏熟，皴法笔头水分偏多，略施底色。最后我想说《层岩丛树图》中蕴涵后世元人各法的出处和精髓，其布局是精心设计的，绝非随笔，亦不是对景写生，古人写生是将景物融为绘画语言，忌讳直接照搬，这一点与西画大为不同。

荆浩法

【原文】

荆浩

洪谷子善为云中山顶，四面峻厚。尝嗤吴道子有笔而无墨，项容有墨而无笔。今观其皴，真笔笔是笔，却笔笔是墨，故关仝北面事之。

【导读】

荆浩，五代后梁画家。字浩然，号洪谷子。沁水（今山西）人，一说河内（今河南沁阳）人，因避战乱，常年隐居太行山。擅画山水，师从张璪，吸取北方山水雄峻气格，作画有笔有墨，水晕墨章，勾皴之笔坚凝挺峭，表现出一种高深回环、大山堂堂的气势，为北方山水画派之祖。所著《笔法记》为古代山水画理论的经典之作，提出气、韵、景、思、笔、墨的绘景"六要"；凡笔有四势，谓筋、肉、骨、气；画之有形、无形二病等重要理论。现存《匡庐图》《雪景山水图》等作品相传为荆浩之作。

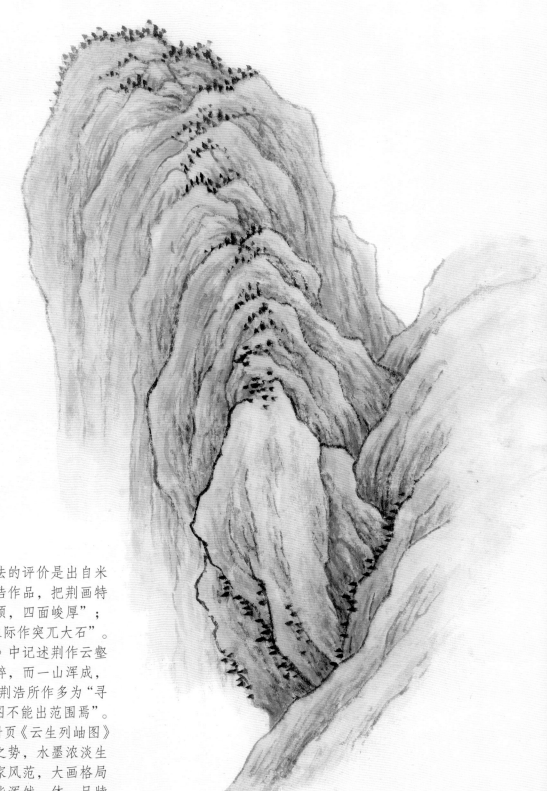

　　画传对荆浩作品章法的评价是出自米芾的，米芾曾收藏过荆浩作品，把荆画特点归纳为"善为云中山顶，四面峻厚"；又说"山顶好作密林，水际作突兀大石"。清人顾复在《平生壮观》中记述荆作云蛰图"峰岚重复，势若破碎，而一山浑成，无断绝之形"。顾复归纳荆浩所作多为"寻丈之笔"，以致"后之大图不能出范围焉"。相传荆浩也能作小幅，册页《云生列岫图》被誉为"咫尺而得千顷之势，水墨浓淡生秀绝伦"。这很符合大家风范，大画格局气韵雄壮，整体与局部能浑然一体，尺牍亦手到擒来。

【导读】

　　关仝是荆浩的传人，相传其画风也最接近荆浩之法。其存世的《关山行旅图》《秋山晚翠图》《山溪待渡图》从后人评价荆浩"善为云中山顶，四面峻厚""山顶好作密林，水际作突兀大石""峰岚重复，势若破碎，而一山浑成，无断绝之形"等来对应，都很贴切。关仝，长安人，工画山水，师从荆浩，遂自成一家，时人称"关家山水"。《关山行旅图》是关仝的代表作，画上峰峦叠嶂、气势雄伟，深谷云林处隐藏古寺，近处则有板桥茅屋，来往商旅樵夫，鸡犬升鸣，生活气息浓厚。此画布景兼"高远"与"深远"二法，皴法简劲，笔意俱到，情境交融。笔墨融汇，画面仿佛自然构造，跌宕起伏，足见关仝山水画道之精深，也可见荆浩所谓笔墨交融的成就和理念。

【原文】

　　关仝

　　仝师浩，晚年有出蓝之誉。脱略豪楮，笔简而愈壮，景少而愈长，轮廓辙多，玉印叠素，雅秀无比也。李成师事之，郭忠恕亦宗其法。

关山行旅图　关仝
立轴　绢本　设色
纵 144.4 厘米　横 56.8 厘米
台北故宫博物院藏

【作者简介】

　　见 410 页。

【导读】

　　多闻人言关仝"树木有干无枝",虽然不准确,鄙人不才也没找到出处,但我们可以借此阐述两个问题。首先结合《关山行旅图》看,"树木有干无枝"应该是树干较细、小枝少,从宏观比例与李成《晴峦萧寺图》及范宽《溪山行旅图》比较,其特点是树小,但是树与周围房屋人物的比例协调并贯穿全图;反观《晴峦萧寺图》树和人物、建筑偏大而山石比例偏小,《溪山行旅图》则树干的比例粗大突出,树冠面积较小,人物建筑与山石比例合理;三图的比例关系以《晴峦萧寺图》为病,其他两图属于精心安排。传关仝树法师从毕宏,再参考《秋山晚翠图》《山溪待渡图》二图,其树法也不拘一格。在《关山行旅图》中树木应秋冬景致,树小无叶,树木比例与人物屋宇协调,远近变化自然。这种顺畅的比例关系,使观者或似身居其中,或似眼前景物之感,有强烈的生活气息。这得益于树木较小,不凸显、不跳,完全服从于整体,树木几乎不令观者瞩目,可以顺畅地由前方村镇,过小桥、过溪水,再由雾霭隐约中穿出,上山间小路直达主山之下、殿宇之旁,毫无阻滞。细心品鉴,作者将观者的注意力把控得非常娴熟自然,使画面如同"山水诗"般有很强的"叙事情节",好比无声的导游,引领观者游览最佳路线,最终带领你到达作者想与你分享的境地,这难道不是画传序言中的"卧游"境界吗?

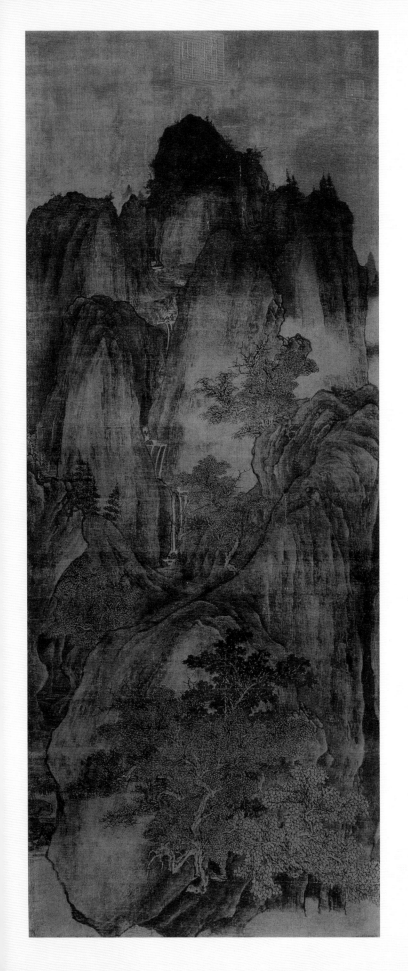

其次，范宽《溪山行旅图》有意将树干放大，不使其被山石所淹没，也是为了不使观者从中景一带而过，吸引观者，让欣赏节奏变缓，同为把控用意，与关仝相反。《溪》图比《关》图高出 60 厘米，而《溪》图主山图像高纵单一，如果将中部山水一掠而过，则节奏太快印象不足，容易将前部精彩忽略，故将树干突出引驻目光。近处观树叶和巨石、瀑布、人物、殿宇俱显，再抬起头仰视主山，必令人闭气凝神心生敬畏。《溪》图远山丛树类胡椒点大团点法，近树枝叶勾勒细致多样，似小芭蕉夹叶一种，多重尖瓣菊花形夹叶二种（画传中有似者，但《溪》图叶团较大），少量松柏也点得很精细，远树和近树没有过渡，形成强烈反差。夹叶的使用减缓欣赏节奏，同时夹叶连片形成大的树冠轮廓线，从而弥补个体树冠小，树干过粗大的缺点。我将这些《溪》图树法留到此处讲就是为了把问题一次讲清楚，比例很关键，为了达成不同目的使用手法迥然不同，此古已有之。

关仝的作品中其皴法尚含蓄融于染法，皴染本是一体，重皴或重染是相对于最终的视觉效果讲的，皴染是不能分离的。关仝时期皴法基础已经规律形成，较之荆浩可能已经有所进步，北方山水皴法的真正成熟是在范宽，章法的成熟还有待于下一讲的李成之法。

【作品解读】

此幅正中画峭拔的山峰，山间丛生寒林秋树，涧水悬瀑曲折而下，气势壮伟。画上无款，仅边幅上有明代王铎题语，指明为"关仝真笔"，并誉为"结撰深峭，骨苍力厔"；"磅礴之气，行于笔墨外"。然本图章法似不够完整，恐系通景巨幅山水中之一幅。

秋山晚翠图　关仝
轴　绢本　淡设色
纵 140.5 厘米　横 57.3 厘米
台北故宫博物院藏

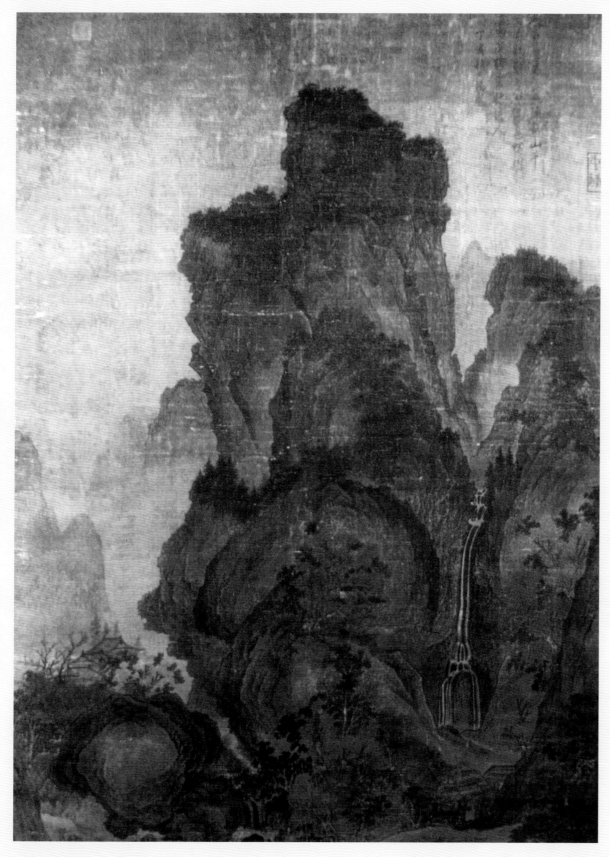

山溪待渡图（局部）　关仝
立轴　纸本
纵 156.6 厘米　横 99.6 厘米
台北故宫博物院藏

【作者简介】

见 410 页。

【作品解读】

见 410 页。

【原文】

李成

画师关仝，烟云变幻，水石幽闲险易，各尽其妙，议者谓得山之体貌，为古今第一。

李成法

【作者简介】

　　李成 (919~967)，五代
及北宋画家。字成熙，原籍
长安（今陕西西安），先世
系唐宗室，祖父李鼎曾任苏
州刺史，于五代时避乱迁家
营丘（今山东昌乐），故又
称李成为李营丘。他博学多
才，胸有大志，但不得施展，
遂放意诗酒书画，后醉死陈
州（今河南淮阳）客舍。擅
山水，师承荆浩、关仝，并
加以发展，多画郊野平远旷
阔之景。平远寒林，画法简
练，气象萧疏，好用淡墨，
有"惜墨如金"之称；画山
石如卷动的云，后人称为"卷
云皴"。画寒林创"蟹爪"
法。对北宋的山水画的发展
有重大影响，北宋时期被誉
为"古今第一"。存世作品
有《读碑窠石图》《寒林平
野图》《晴峦萧寺图》《茂
林远岫图》等。

【作品解读】

　　此画面上半部二座高峰
重叠，左右山峰低小淡远，
当中一座楼阁突出，萧寺下
及右有三四座小山冈，皆有
树生其上，画的最下处是从
山中流出的泉水而形成的溪
流，一木桥架其上，山脚下
有亭馆数间，人群来往。用
笔坚实有力，画山上亭馆及
楼塔之类，皆仰画飞檐，勾
勒而形极层叠，皴擦甚少而
骨干自坚，都有李成画的特
点。画原为明末清初梁清标
旧藏，一时尚难确定，但确
是北宋李成画风。

晴峦萧寺图　李成
立轴　绢本　水墨　淡设色
纵 111.4 厘米　横 56 厘米
（美）堪萨斯市纳尔逊·艾京斯艺
术博物馆藏

487

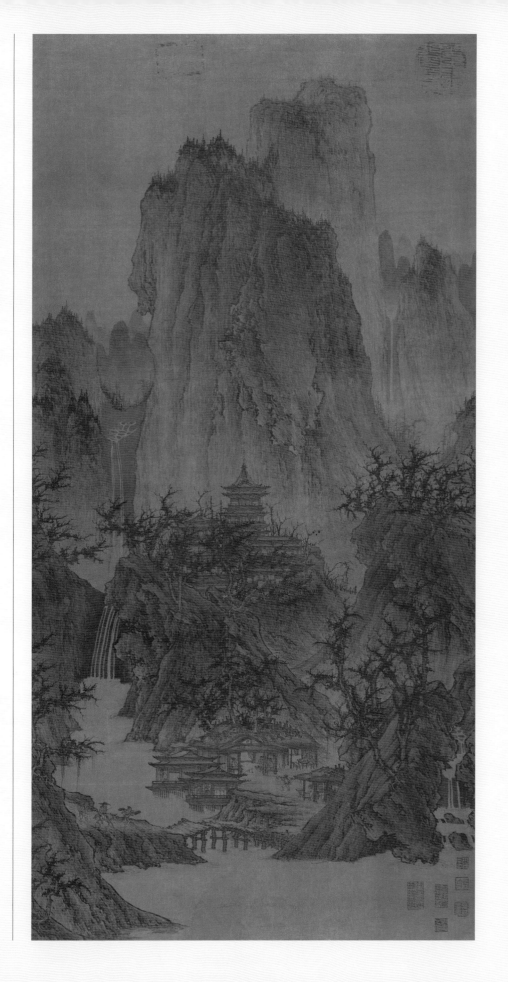

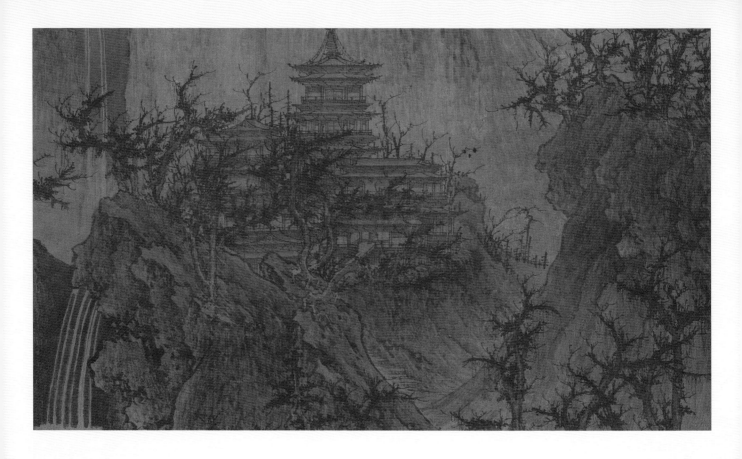

【导读】

米芾说："又云李成师荆浩，未见一笔相似；师关仝，则树叶相似。"元代虞集诗曰"营丘枯木天下无"。郭若虚在《图画见闻志》中说："烟林平远之妙，始自营丘"。黄公望赞曰："李咸熙画清远高旷，一洗丹青蹊径，千古一人也。"

李成继承了唐代画家张璪"外师造化，中得心源"的艺术主张，李成也讲"命笔唯意所到，宗师造化，自创景物"。李成更强调绘画中的自我意识"自创景物"，他的《寒林平野图》就是宗师造化所自创的山水画风格。

李成作画有"惜墨如金"的特点，宋朝费枢《钓矶立谈》曰"李营丘惜墨如金"；元朝陆友《研北杂志》言"世言李成惜墨如金"；陶宗仪《南村辍耕录·写山水诀》有"作画用墨最难，但先用淡墨，积至可观处，然后用焦墨浓墨出睢径远近，故在生纸上有许多滋润处。李成惜墨如金，是也"的记载。明朝董其昌在《画禅室随笔》也记载"李成惜墨如金"。

李成对山水画创作的目的总结为"弄笔自适"，也就是"自娱"，自言："吾儒者粗识去就，性爱山水，弄笔自适耳，岂能奔走豪士之门，与工技同处哉！"不愿意拿画去攀附权贵。"自娱"一词，最早出现在《楚辞·离骚》："和调度以自娱兮，聊浮游而求女。"李成绘画是为了愉悦精神，不足为外人和俗人道。

韩拙《山水纯全集》中记载王诜一日于"赐书堂"，东挂李成，西挂范宽，先观李公之迹，云："李公家法，墨润而笔精，烟岚轻动，如对面千里，秀气可掬。"次观范宽之作，又云："如面前真列峰峦，浑厚气壮雄逸，笔力老健。此二画之迹，真一文一武也！"

李成的绘画在当时和后世被奉为山水第一。师造化，自创景物，用墨少而淡，力求以最少的墨呈现最丰富的内容。构图以平远为主，多抒高旷清远之意。李成的作品历代都被认为是"神品"，北宋时就被认为"前无古人"，后世更被认为"千古一人""古今第一"。王诜评论李成和范宽是一文一武，其实已经指出李成比范宽的地位高。刘道醇《圣朝名画评》也总结："李成之笔，近视如千里之远，范宽之笔，远望不离座外，皆所谓造乎神者。"简言之李成构图景物能够推远，而范宽是拉近。从墨的淡雅变化、意境等方面，也是李成更胜一筹。

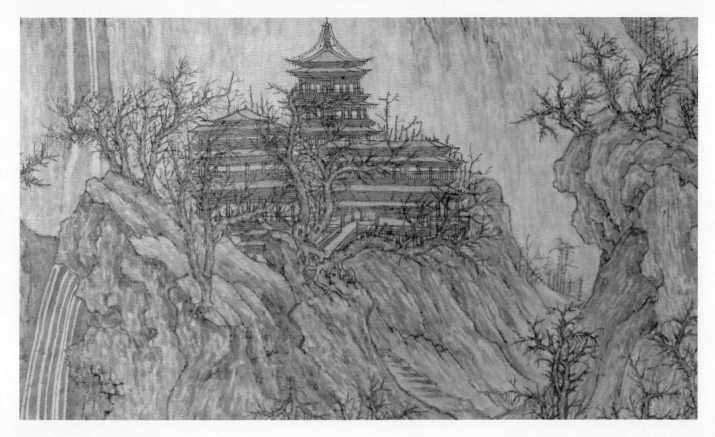

临李成《晴峦萧寺图》（局部）

李成被称第一，客观地讲还是其宗派的影响巨大（特别是北宋），从皴法的角度讲李成及其宗派基本延续以染为重、皴染一体之法。李成平远构图集前人之大成而更趋于微妙，"千古一人"倒不为过。但是纵观山水画历史，披麻和斧劈皴法的影响延续至今，而李成现存画作中除了《晴峦萧寺图》例外，其余都是渲染之法为主。不是说李成一系没有皴法，他们以皴染一体见长，他们的皴是重渲染的，其中必然蕴涵披麻和斧劈的原理，但出于理念和法则的原因并没有将其突出。

《晴峦萧寺图》山石是明显注重皴法的，这幅画集北宋李成到范宽时期的山水画发展的矛盾和重要地位于一身。《晴峦萧寺图》从整体风格上看与典型的李成风格不符，但是历史记载中李两幅真迹。如米芾说，这可能与喜欢李成、郭熙画风的宋神宗逝世后，哲宗即位"易以古图"。在哲宗当政的15年中，据说郭熙的画被扔到退材里，更甚者用作"揩拭几案"的抹布，作为这一派宗师的李成作品可能也受到波及。当然宋徽宗继位后给郭熙的绘画"平反"，追赠郭熙为正议大夫，专门接见其子郭思，李成、郭熙之风于画院再现繁荣。

根据该图右上"尚书省印"，可确定现在我们所见的这幅传世作品是北宋末、南宋初的内府收藏，《宣和画谱》中曾提到过的两幅李成《晴峦萧寺图》应该不是此图。根据题记和收藏款识，宋后都是私藏，到清收藏家缪日藻正式归为李成作品，1841年徐渭仁收藏此画题记定名《晴峦萧寺图》。辗转流落日本，后来由旅居日本的意大利人米开朗琪罗·佩林蒂尼得到，1947年售给美国纳尔逊博物馆。

综上所述北宋末李成真迹就少，米芾甚至提出"无李论"，《晴峦萧寺图》就风格和收藏是北宋作品无疑，但不能说明是李成风格或其宗派风格。《晴峦萧寺图》的地位无疑是重要的，这也是清代与现代学者宁可将他归于李成名下的原因。我文中将五代北宋初集大成者归于范宽而非李成，是站在山水发展整体历史上的，是以皴法为主体论的，我认为范宽《溪山行旅图》皴法无论是否受到董巨的影响，其形式已经兼具南北。李成之法，北宋经过许道宁、燕肃、翟院深、郭熙、王诜等人的发扬已经到达极致，虽广泛流传后世，但已经没有突破空间，其影响力不及以披麻和斧劈皴法为主的画派。故李成虽被文士推崇为"第一"，实乃平远构图和意境高古以及自创景物的第一，就皴法和"以书入画"等发展而言范宽贡献更大。北宋末至南宋、元、明、清文人画由渐渐崛起到兴盛不衰，李成、郭熙画派潜移默化融汇其中，我所谓的"发展""贡献"都是相对的，

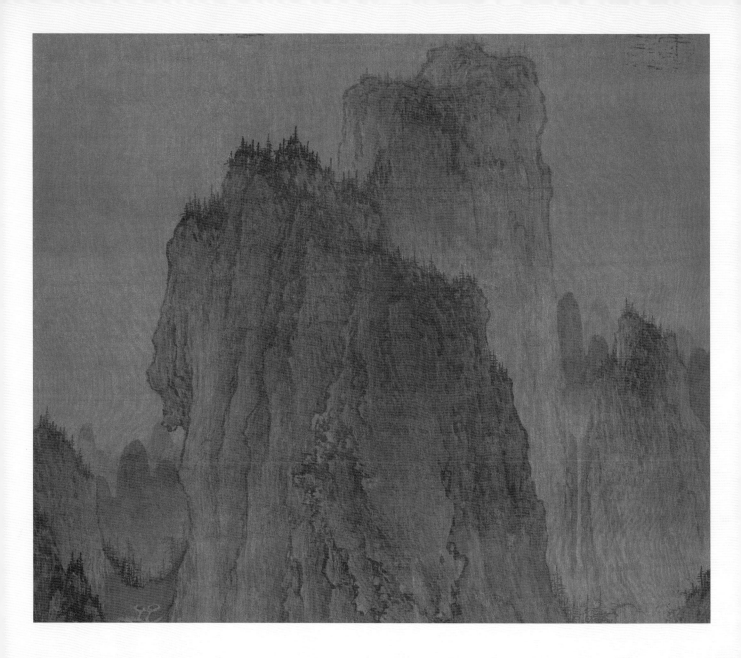

李成一系的贡献是巨大、深远的，不敢有丝毫的不恭和贬低。许道宁、燕肃、翟院深的绘画风格既学李成也兼习他法，许道宁"得李成之气"，《夏山图》有明显的类披麻的皴法；燕肃"追咸熙之懿范"，可惜传世作品不能见其皴法；翟院深"得李成之形"，《雪山归猎图》有突出明显的皴斫似小斧劈。也就是说此三人得李成的"形""气""懿范"但都与李成之法有不同之处，郭熙和李成属于正宗一脉相承，画中没有突出其他皴法的痕迹，直到王诜亦习正宗李郭之法，当然王诜也有远追"二李"的青绿山水风格。

《晴峦萧寺图》的皴法恰好能衔接关仝和范宽之间的联系，找个适合的代表当然非李成莫属。但实际上里面的皴法很实，与关仝比较皴法已经不从属染法，已经相对独立，与范宽比虽然主峰、次峰都有较长的皴法，但主要笔法势较短，总体平直。树法有人将其列为似李成的例子，其实根本说不过去，就没有可比性，李成的树法工细而蕴涵水墨写意，画中有阴阳文武者，树法无疑是李成画中体现阳和武的主要载体，就《晴峦萧寺图》的树法对比李成的画法和理念有较大差别。《晴》图的树在上文讲过其树法比例为病，树干略粗，建筑和人物偏大，导致景物拉近，主山偏小，天头亦显不够高。看右侧主树和山石，树干粗显的山石偏小，有不堪重负的感觉，山石也没有虚化过渡，感觉在水中不稳。人物、馆舍以及塔寺整体都偏大，将整体画面拉近，这不符合李成的理念。画面右侧第二部分山石，由树干粗细看远近关系其实是画面中部的第三部分，但由于

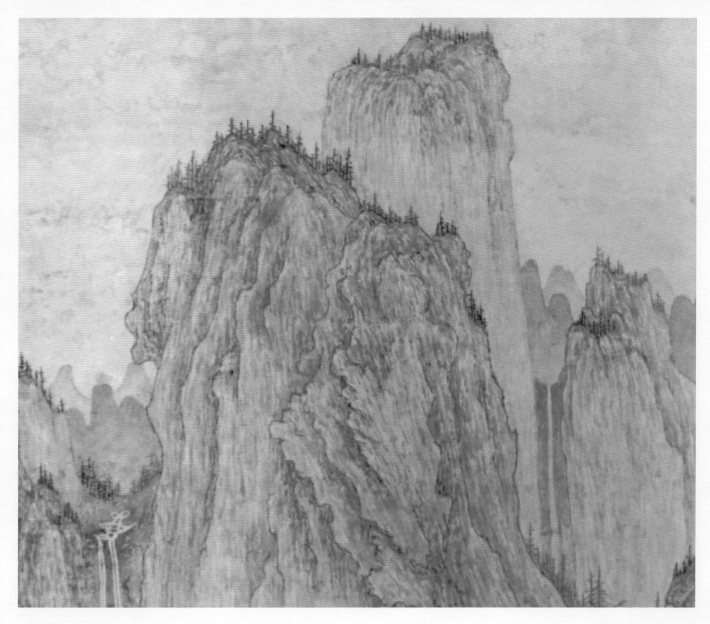

临李成《晴峦萧寺图》（局部）

树枝丛过高，整体轮廓过圆，山石也处理过实，抢了画面中部的山石也就是第二部分的彩，加上塔寺的吸引，容易忽略第二部分，对节奏是一种破坏。我认为其塔的位置和比例是全图构图问题的核心，枝丛过高和山顶显大是为了"破"塔居于正中的均势（全图塔的位置偏左，但上顾主峰、次峰，实在山脉和画面主纵之势正中），导势主山呼应其向左侧纵上之势。除非此图为后人剪裁变成这种构图，否则我坚持我对此图的看法。我临摹此图时，只能凭借二玄社印中国台北故宫博物院的复制品图录，好在比较清晰可以放大。就现在看我当时临摹的还是很用心精细的，虽有一定局限但整体尚佳。《晴》图临摹有较大难度，所以我印象深刻。首先皴法介于斧劈和披麻之间，特点不好掌握，皴染不易分解。人物、建筑多样，贯穿其终，我不会界画，建筑纯手勾勒，又在墙面上作画，难度有所增加。后来看论文说此图建筑也非界画，我虽自诩与古人心有灵犀，实为巧合。画树时我就发现比例问题，而且树木轮廓染墨较多，使人误将树干浅处作为轮廓，此法我认为有刻意的嫌疑，这样处理后树干看起来就不像原本那样粗了。我其实非常喜欢此图，也以能临摹为荣。这幅画的作者艺术水平很高，但正如陈丹青所言"离大师还有一步"。此画不能取舍，是故为病，处处精彩，而互不相让，主次不分；比例不当，建筑抢眼；树重石轻，纵升之势不足。此图分解局部看很好，但整体观察就会出现以上问题。

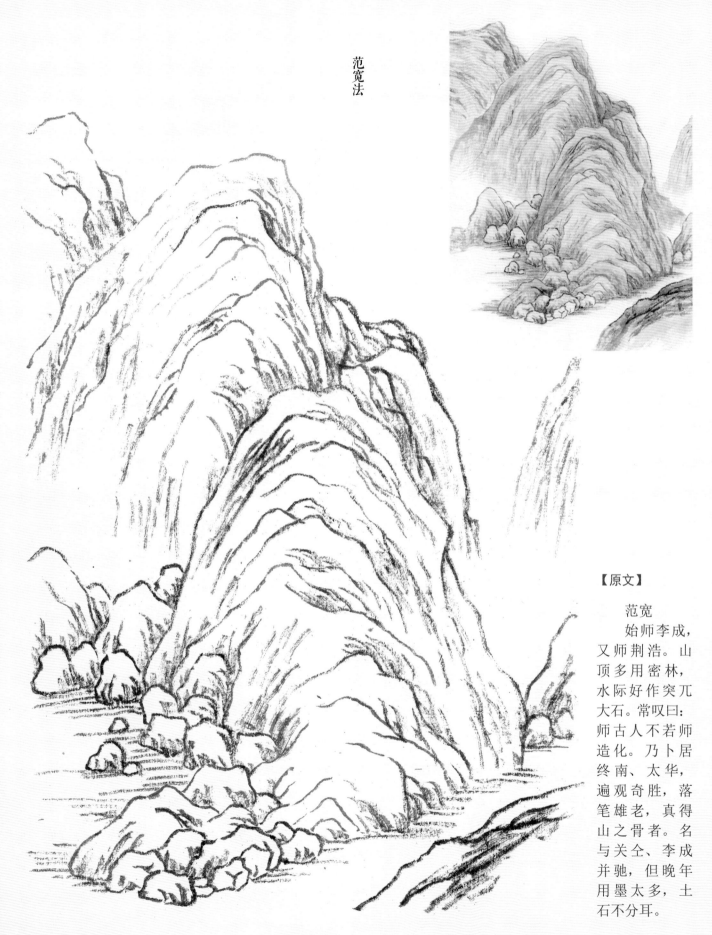

范宽法

【原文】

范宽
始师李成，又师荆浩。山顶多用密林，水际好作突兀大石。常叹曰：师古人不若师造化。乃卜居终南、太华，遍观奇胜，落笔雄老，真得山之骨者。名与关仝、李成并驰，但晚年用墨太多，土石不分耳。

范宽是唐末以后山水的集大成者，不能狭隘地用北方山水巨匠来总结范宽。我认为范宽的《溪山旅行图》已经融入了董、巨之风，不是单纯的荆、关气象。总体画风可以视为对荆、关北派画风的总结，其气象之旷达直追荆浩，或高于关仝。皴法南北兼备，主要继承、发扬了关仝，但皴法太实。其皴法比之巨然，缺少舒朗之气，皴法过多，故中、远山皴法虽然有南画气息，却"墨多"，给人阳刚之气盛而阴柔之美不足的遗憾。这也许与他"与其师人，不如师诸造化"的理念有关，虽然集大成但还不完美，说明山水画依然需要不断发展和演进。范宽之言，并非不师古人，他认为在技法和理论方面已经长足，必须转而"师诸造化"，这是他个人的一个学习阶段，不可断章取义曲解他的本意。

【作者简介】

范宽（950～1032），宋代画家，又名中正，字中立，陕西华原（今陕西铜川耀州区）人，性疏野，嗜酒好道。擅画山水，为山水画"北宋三大家"之一。

溪山行旅图　范宽
绢本　浅设色
纵206.3厘米　横103.3厘米
台北故宫博物院藏

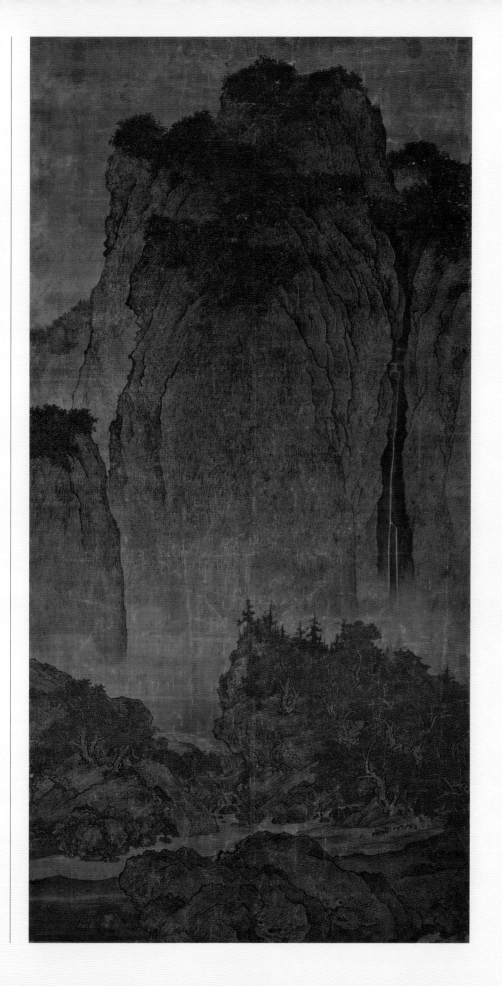

【原文】

　王维

　始用渲淡，一变勾斫法，文人之画自右丞始，是为南宗。其后得其传者，董、巨、李成、范宽为嫡子，及荆、关、张璪、毕宏、郭忠恕亦师其法，宋米氏父子、王晋卿、李龙眠、赵松雪皆从巨然得来，直至元四大家王、黄、倪、吴皆其正传，明之文、沈，则又遥接衣钵。

【导读】

　　明代董其昌提出"南北宗论"把王维推向了绘画"南宗始祖"的地位，之后这种观念深入人心，影响至今。唐代，王维的绘画地位还排不到"三甲"之列；北宋，文人画兴起，王维受到文人画系统推崇；明代，王维最终被尊为"南宗始祖"。王维绘画地位的提升，反映了文人画的发展和地位的确立，也说明王维诗书禅画的理念符合文人画精神层面追求的最高目标。王维（701～761），字摩诘，祖籍山西祁县，官至尚书右丞，盛唐时期著名诗人兼画家。王维尤以山水诗成就为最，与孟浩然合称"王孟"，晚年参禅奉佛，诗作禅意浓厚，后世誉为"诗佛"。其画中蕴涵哲学、文学元素，又倡导水墨，以墨为色、以淡为雅都是后世推崇的重要原因。

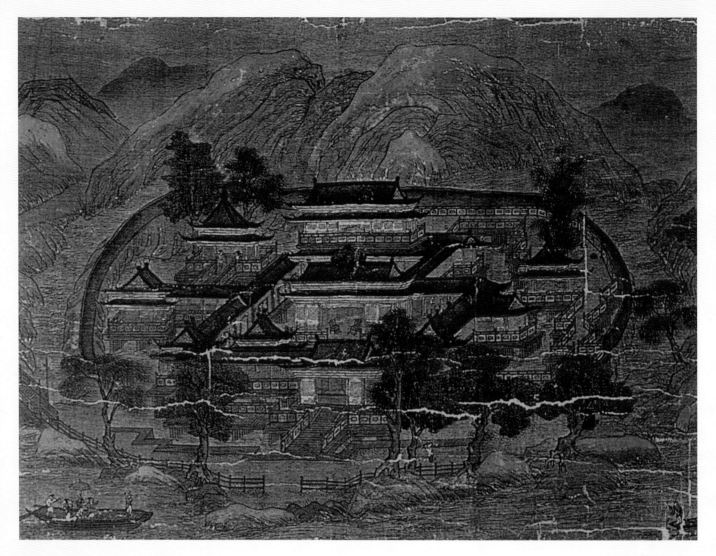

辋川图（局部） 王维
（日）圣福寺藏

【导读】

唐代，朱景玄将王维的绘画列为二等即"妙品"，屈居一等的"神品"之下。张彦远《历代名画记·论画山水树石》云："山水之变始于吴，成于二李。树石之状，妙于韦偃，穷于张通。又若王右丞之重深，杨仆射之奇赡，朱审之浓秀，王宰之巧密，刘商之取象，其余作者非一，皆不过之。"此时处于山水画独立和变革高位的是吴道子和李思训、李昭道，王维不过是唐代山水画成熟期中有自身特点的一员。不但如此，张彦远还对王维用画工代笔、助力，在远树等景物的反复处理上，颇有微词："工画山水，体涉今古。人家所蓄，多是右丞指挥工人布色，原野簇成，远树过于朴拙，复зг 细巧，翻更失真。清源寺壁上画辋川，笔力雄壮……余曾见破墨山水，笔迹劲爽。"当然对其优点和特点的归纳还是主要的，用画工和画面的处理方式主要是态度和创作观念的问题。

宋代文人画兴起，王维成为诗情画意、情怀禅趣相结合的最佳人选。沈括在《梦溪笔谈》中对王维评价极高："王维画物，多不问四时，如画花往往以桃、杏、芙蓉、莲花同画一景。予家所蓄摩诘《袁安卧雪图》有雪中芭蕉，此乃得心应手，意到便成，故其理入神，迥得天意，此难可与俗人论也。"

苏轼总结王维画的艺术创作"诗中有画，画中有诗"，评其地位"吴生虽绝妙，犹以画工论。摩诘得之于象外，有如仙翮谢笼樊。吾观二子皆神俊，又于维也敛衽无间言"。苏轼认为王维的地位超过了吴道子，也阐明文人画高于画工画。至明代前期，重格物以工细见长的院体画再度兴旺，文人画出现颓势。以董其昌为首的文人书画家开始提倡绘画"南北宗论"，王维被推为文人画开宗祖师。

【导读】

董其昌《画旨》曰：

"禅家有南北二宗，唐时始分；画之南北二宗，亦唐时分也，但其人非南北耳。北宗则李思训父子着色山水，流传而为宋之赵幹、赵伯驹、伯骕以至马、夏辈。南宗则王摩诘始用渲淡，一变钩斫之法。其传为张璪、荆、关、董、巨、郭忠恕、米家父子，以至元之四大家，亦如六祖之后有马驹、云门、临济儿孙之盛，而北宗微矣。要之，摩诘所谓云峰石迹，迥出天机，笔意纵横，参乎造化者。东坡赞吴道子、王维壁画亦云，'吾于维也无间然！'知言哉。"

"文人之画自王右丞始，其后董源、僧巨然、李成、范宽为嫡子。李龙眠、王晋卿、米南宫及虎儿，皆从董、巨得来。直至元四大家，黄子久、王叔明、倪元镇、吴仲圭皆其正传。吾朝文、沈则又遥接衣钵。若马、夏及李唐、刘松年，又是大李将军之派，非吾曹当学也。"

明代莫是龙、陈继儒等都支持赞同董说，清代沈颢《画麈》、唐岱《绘事发微》、布颜图《画学心法问答》、方薰《山静居画论》、沈宗骞《芥舟学画编》等纷纷追随，王维宗师地位随之奠定。画传文字也源于董说。

王维之所以成为文人画的领袖，可简要归纳几点：其一，诗境入画，树石"重深"，绘画讲究深邃有内涵；其二，平淡高雅、以墨为色；其三，情怀寄于诗画，心胸纳于禅老，"亦官亦隐"间文人胸次渐入画格；其四，学养文思结合南禅"顿悟"，文史哲和"绘画天分"与书画创作相融。

王维晚年移居蓝田辋川，购得唐代诗人宋之问的"蓝田别墅"，终日携友人作画吟诗、参禅奉佛。《新唐书·文艺中·王维传》中对辋川记载："地奇胜，有华子冈、欹湖、竹里馆、柳浪、茱萸游、辛夷坞，与裴迪游其中，赋诗相酬为乐。"王维的诗集《辋川集》，与裴迪共同赋诗应和辋川二十景，即每人二十首。王维亲自命名辋川二十景，绘《辋川图》记录这一时期王维与友人相伴"桃花源"一般的生活和"蓝田别墅"的盛景。这张图与诗集加上"蓝田别墅"的美景，为后世文人构筑了一幅理想的艺术创作环境，《辋川图》也受到后人的追捧，王维的归隐方式也为后世文人树立了"榜样"。

相传王维山水有两种面貌，"破墨"之外亦善"二李"青绿钩斫之法。王维的画真迹已经不存，现在流传的《辋川图》皆为摹本，但可以看出原作是青绿风格。平淡高雅、以墨为色，无从印证。王维"破墨"渲染对后世李成、郭熙、王诜一派的影响缺乏实例，王维的皴法对后世影响更不必说。如果真要评南派宗师，以画而论董源比王维更合适，但考虑到综合因素，年代、气质等需要，文人画系统最终选择了王维。

所以后世文人是以自己的需求美化和抬高王维绘画，其缺点可以不顾，将优点放大，甚至添枝加叶，最终将其塑造成一代宗师偶像。历代文人所谓摹本《辋川图》没有原本对比，也只能是自说自画各自心中的"桃花源"而非展示属于王维的"蓝田别墅"。

【原文】

李思训

小斧劈皴也，笔极遒劲，是为北宗，号大李将军。善用金碧，为一家法，却肉中有骨，丰满中气势峻嶒。后人着色工画，往往宗之，总不能梦见。其子昭道，稍变其势者，昭笔力视父为未及，却亦足传，号小李将军。宋赵伯驹、赵伯骕、马远、夏圭、李唐、刘松年皆宗思训。元之丁野夫、钱舜举，及仇十洲俱仿之。得其工未得其雅。以至戴文进、吴小仙辈，日就狐禅。北宗衣钵尘土矣。

【导读】

董其昌在《画旨》云："禅家有南北二宗，唐时始分。画之南北二宗，亦唐时分也。但其人非南北耳。北宗则李思训父子着色山水，流传而为宋之赵幹、赵伯驹、伯骕以至马、夏辈。南宗则王摩诘始用渲淡，一变钩斫之法，其传为张璪、荆、关、董、巨、郭忠恕、米家父子以至元之四大家。亦如六祖之后有马驹、云门、临济儿孙之盛，而北宗微矣。"画传作者对"而北宗微矣"进行了强调，故云明代的戴进、吴伟是野狐禅。

【导读】

　　画传说图示是李思训的小斧劈皴，这里就存在一个二李父子的画中有无皴法，如果有是否为"小斧劈皴"的问题。以学者邵洛羊为代表，认为二李"空勾无皴"，他在《李思训》一书中认为，细观李思训画派诸作，除了勾框的线条以外，实在找不出"斫"的笔痕。

　　以王伯敏为首的徐邦达、王克文等学者认为二李的绘画作品中已"略有皴法"，王伯敏认为传李思训所作《江帆楼阁图》画法已有皴法。并类比唐代的敦煌莫高窟壁画，以证唐人山水已有皴，但其法比较简略。徐邦达认为二李："山石设青绿色，略有简单的皴斫。"王克文在《山水画谈》云："略见皴纹，以中锋线条勾勒为塑造形象的基础。"

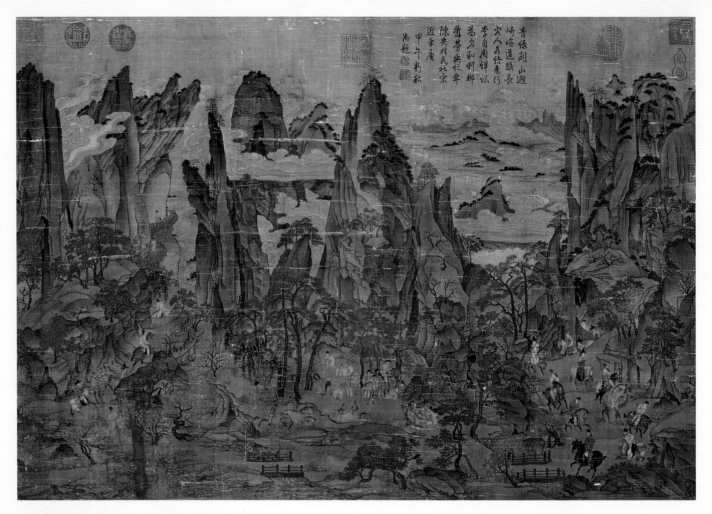

【作品解读】

图中所描绘的是唐玄宗李隆基为避安史之乱，行于蜀中的情景。画面安排了峻险的山岭，盘曲的石径，危架的栈道，云绕的天际，巧妙地画出这队庞大队伍。人物描绘得栩栩如生。构图雄奇，丘壑峭削，人物生动，意趣微妙。画中山石以线勾勒，用石青、石绿等色渲染，色彩明丽，无皴擦，画法古朴。虽为宋摹本，但在一定程度上体现了唐代绘画的风貌。

【导读】

陈传席《中国山水画史》中结合了两种观点：李画中没有后世说的皴法，后世的皴法形成与李思训勾斫之法有直接联系，李画中方而有折的线正是皴法之始。我赞同这种观点，但是我不认为这个观点是折中的。他实际上说明二李画中没有真正意义的皴法，其勾斫与后世画法的联系其实也"不言而喻"（肯定有联系），由不自觉的绘画习惯萌芽发展到能成为"法"的复杂程式尚有很大的距离。那么如果二李画中没有真正意义的皴，也就不存在小斧劈之说。总之，唐代皴法已经有了萌芽，但能真正称之为皴法的要到唐末和五代时期。以敦煌壁画说唐代山水，表面似有道理，实为偏颇，唐代敦煌壁画的艺术水准能否与中原中心地带相提并论，其山水即便有简单皴法，于中原画坛又有多大影响，其实与二李的画中有无皴法也无关。后世的皴法何来，其实就是山石局部细致的勾勒衍生而来，而衍生出的钩斫还不能称之为皴法。而且这种萌芽不应该就认定为是斧劈或披麻的早期形态，可能对二者都有影响，比如前文说赵孟頫的"荷叶皴"灵感可能来源于二李山水的勾勒。

明皇幸蜀图　李昭道
绢本　设色
纵 55.9 厘米　横 81 厘米
台北故宫博物院藏

【作者简介】

李昭道，生卒年未详。唐代画家。字希俊。唐朝宗室，彭国公李思训之子，长平王李叔良曾孙。甘肃天水人。曾为太原府仓曹、直集贤院，官至太子中舍人。擅长青绿山水，世称小李将军。兼善鸟兽、楼台、人物，并创海景画。

【作者简介】

　　仇英（1498～1552），
明代绘画大师，吴门四家之
一。字实父，号十洲，江苏
太仓人，居吴县（今苏州）。
擅画人物，尤长仕女，既工
设色，又善水墨、白描。能
运用多种笔法表现不同对
象，或圆转流美，或劲丽艳
爽。偶作花鸟，亦明丽有致。
与沈周、文徵明、唐寅并称
为"明四家"。

【作品解读】

　　图中奇峰深壑，殿宇楼
阁，仙气云绕。画兼高远、
深远、平远于构图布景中，
山石用细匀挺劲的线勾斫，
分出纹理；树木、祥云也皆
勾勒精工。设色秀雅艳丽，
用笔刚健而雄厚，境界旷远、
幽深。

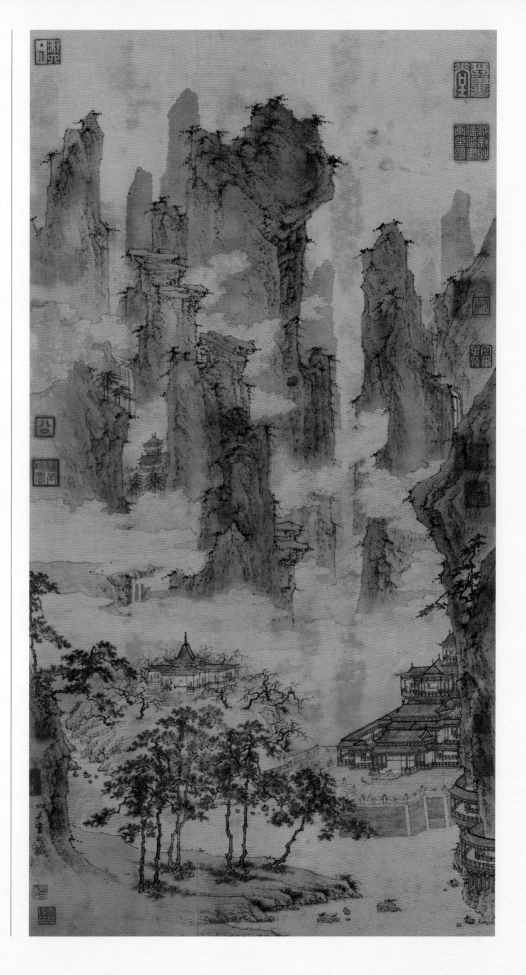

仙山楼阁图　仇英
立轴　纸本　设色
纵 118 厘米　横 41.5 厘米
北京故宫博物院藏

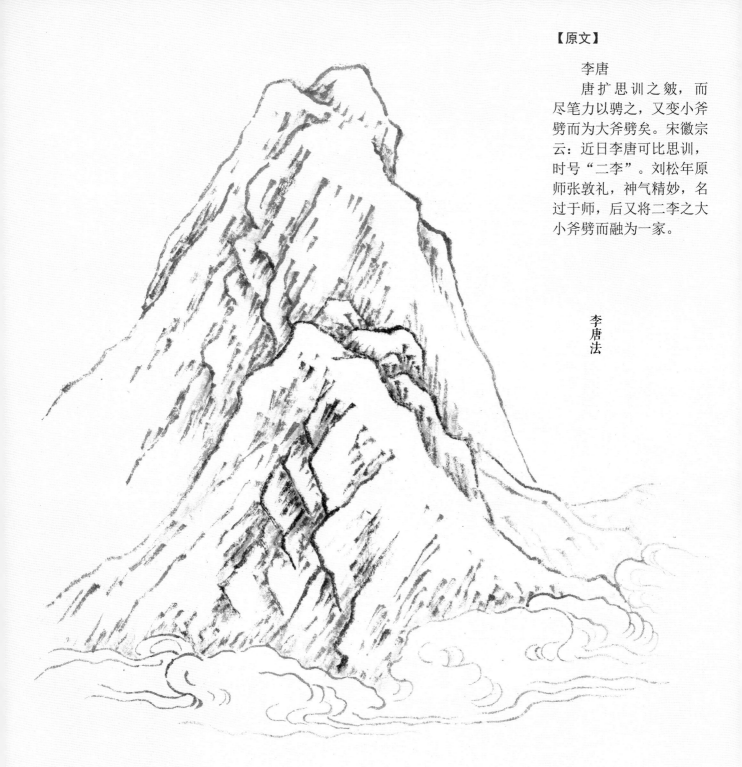

【原文】

　　李唐

　　唐扩思训之皴，而尽笔力以骋之，又变小斧劈而为大斧劈矣。宋徽宗云：近日李唐可比思训，时号"二李"。刘松年原师张敦礼，神气精妙，名过于师，后又将二李之大小斧劈而融为一家。

李唐法

【导读】

　　图示山石形貌与《万壑松风图》《江山小景图》等李唐作品风格相仿，但皴法却偏小斧劈，过于规整，更像刘松年。画传说李唐学李思训有一定道理，但不是学斧劈皴法，是青绿法。其《江山小景图》就是色彩较重的青绿山水，并使用泥金点苔，其实《万壑松风图》也可以归入青绿山水。所以说"李唐可比思训"是有道理的。元夏文彦《图绘宝鉴》记载，刘松年画师张敦礼，工画人物山水，神气精妙，名过于师。张敦礼，宋开封人。后人避光宗讳，改其名为训礼。熙宁初，娶英宗女祁国长公主，授左卫将军、驸马都尉，迁密州观察使。哲宗元祐初，上疏诋毁新法，后为章惇等劾贬。徽宗时拜宁远军节度使，徙雄武。善画人物山水，传学李唐，是刘松年的老师，笔法紧细，神采如生。

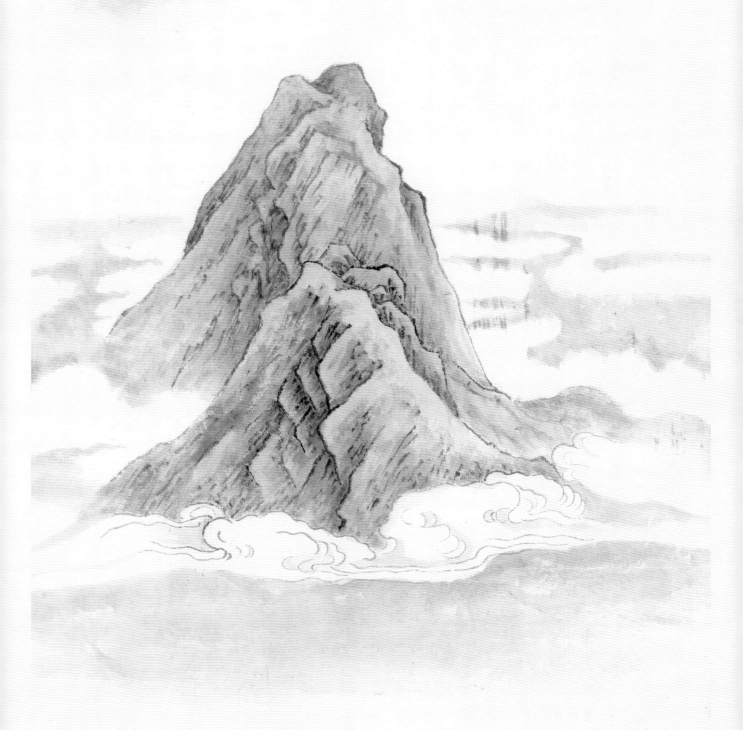

万壑松风图（局部） 李唐
大轴 绢本 浅设色
纵 188.7 厘米 横 139.8 厘米
台北故宫博物院藏

　　两宋"画院"是为皇家服务的美术机构，南宋时最为繁荣兴盛，可谓人才济济。以李唐为首的山水画派，成为南宋"院体画"的代表，刘松年更是其中最为重要的画家。李唐（1066～1150），南宋画家。字晞古，河阳三城（今河南孟县）人。初以卖画为生，宋徽宗时入画院。南渡后约绍兴八年（1138）之后，以成忠郎衔复任画院待诏。靖康难起，李唐开始辗转南下追随康王赵构，在途中遇到萧照，师徒二人结伴南下余杭，过程长达十余年。擅长山水、人物，亦善画牛。变荆浩、范宽之法，苍劲古朴，气势雄壮，开南宋水墨苍劲、浑厚一派先河。晚年去繁就简，用笔峭劲，创"大斧劈"皴，所画石质坚硬，立体感强，画水尤得势，有盘涡动荡之趣。兼工人物，初师李公麟，后衣褶变为方折劲硬，自成风格。并以画牛著称。与刘松年、马远、夏圭并称"南宋四大家"。实际上李唐是承上启下的南宋重要画家，他继承北宋画风，开创南宋斧劈皴的新时代，对刘、马、夏都有巨大的启迪和影响。

　　李唐传世的绘画近现代的学者对其真伪有大量的讨论，我认为不必纠结，只要作品年代相符或相近，至少能梳理出北宋末至南宋初的一些绘画面貌和变革过程。参考冯鸣阳《两宋交院画的风格之变：李唐生平及其作品考》一文，将李唐传世作品做了三个阶段的总结，北宋、南渡期间、南宋。《万壑松风图》作于1124年，是李唐唯一标记有确切年代的作品，其上书写"皇宋宣和甲辰春河阳李唐笔"。学术界一般认为此图是李唐具有代表性的真迹，是李唐在北宋画院的代表作，与南渡之后的半角山水有很大的差别。过渡时期风格前期有《江山小景图》和《长夏江寺图》，都属于手卷，是以长卷而不是立轴的形式展示全景山水。上留天，下不留地，山脚均被省略，已有南宋半角构图的前兆。冯鸣阳文中对《高桐院山水画》定位为过渡中期的作品，

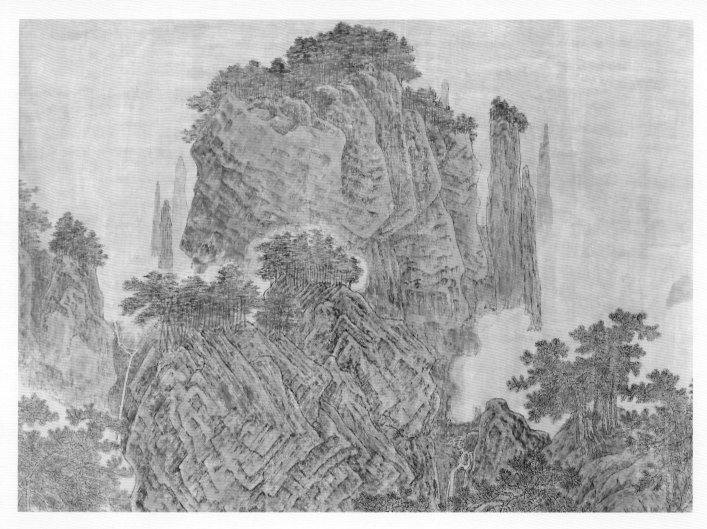

临李唐《万壑松风图》（局部）

我认为不妥，应该放在南宋风格《清溪渔隐图》之前。对班宗华教授在《李唐与高桐院山水画》文中认为《高桐院山水画》是"离合式山水"的观点我很赞同。过渡中期作品《濠濮图》与《伯夷叔齐采薇图》，二图联系紧密，《濠濮图》即《濠梁秋水图》，此图无名款，经明代安国、项子京并清代宋荦、李凤池、陈定等人鉴藏，曾入藏清乾隆内府。图后一则题跋提示作者疑为李唐。描绘安徽凤阳县濠水、濮水一带的风光，故事取自《庄子·秋水篇》。南宋时期风格以《晋文公复国图》《清溪渔隐图》为代表，在山石皴法上，出现了大斧劈皴为主，染法为辅，皴法突出，皴法的规律成为表现块面的主要语言；画面形象简洁清爽，水气十足，程式与写生紧密结合。《清溪渔隐图》树法、水纹和平远近景的表现都与斧劈皴相统一，实际上标志以斧劈皴为主的系列表现程式的成熟，构图也为马夏打下了基础。

　　《万壑松风图》根据我临摹的经验，其皴法实质就是斧劈皴，不宜解释为"刮铁皴"，只不过没有将斧劈的形制突出。《万》图的皴法尚重视山石肌理，将皴法赋予其中，再加之染法为重，皴染结合很紧密，其斧劈之形貌被淹没其中，这是当时的风格和审美取向所致。《万》图的皴擦不像大斧劈成形后的作品，其笔法更灵活更生动，只不过染法的结合使其更为隐秘，不容易寻找到规律，但这种皴法的特点就是介于藏露之间，不使皴笔跳露于前，但仔细寻觅，如最前部的山石局部很容易找到斧劈的效果。那么发展到《清溪渔隐图》时，皴法已经成为主要内容，斧劈皴法程式化已经很明显，表面看染法面积依然大，但实质上构图、染法和其他景物的处理，都是以皴法为中心做了很大的改变，导致整体风格变化巨大。无论这些图是否是李唐真迹，都能为我们勾勒出北宋南宋交替之际山水画的变革和发展。

刘松年法

【原文】

刘松年

松年师张训礼，旧名敦礼，避光宗讳故改今名，张学李唐。今人只知松年之画上追思训，而不知河源之溯，实赖乎张。

【导读】

图示皴法比刘松年法琐碎，基本形态近似。山形有些平庸圆转，变化不足，大概是听信刘松年吸取郭熙"云头"之法的缘故。观刘松年的传世作品可见并非如此。

明代张丑诗云："西湖风景松年写，秀色于今尚可餐；不似浣花图醉叟，数峰眉黛落齐纨。"说的大概就是刘松年的现存绘画作品《四景山水图》，此图有明代李东阳的跋语，一般认为是刘松年真迹。此图描绘杭州西湖的四季风景，有较浓写生意味。其笔意细腻、简练，皴法与李唐法一脉相承。卷分四段，写春夏秋冬四景，极工细却充满生机生趣。景小已有"一角半边"之风，树木人物台阁细腻，皴法则粗具简朴率真之风。

刘松年山水以小斧劈皴法见长，其风格介于李唐和马夏之间，皴笔独立于染法成为山石的主题语言，但其山水将人物、楼阁广布其中，人文景观和叙事性占了主要比例，山石树水等自然景观为明显辅助地位。所

以我认为刘松年在皴法上的贡献不如马、夏，更不如李唐。因为从山水的角度来说，其人物和界画的掺杂有些喧宾夺主，其画面缺少自然气息。并非说刘松年的皴法有问题，相反我认为其皴用笔简洁、样貌清秀、较马、夏含蓄温婉，较李唐润泽精致。但我认为在他的山水画中皴法的核心地位不存，至多与人物建筑相当，这一点与李唐和马、夏的作品有明显区别。

前文讲过，元代、明代文人画主流对院体画都持批判态度，但唯独对刘松年表示好感，其实并非其山水刚柔并济趋于完美，而是其画中穿插文人雅士的休闲生活，文人画系统将其归为同类，给以好评。当然刘松年的绘画总体秀润精细，局部见"骨法用笔"，整体堪称"气韵生动"，说他使南宋院体画趋于完美亦不为过。我的讨论也只是站在纯粹山水画和皴法的角度上。

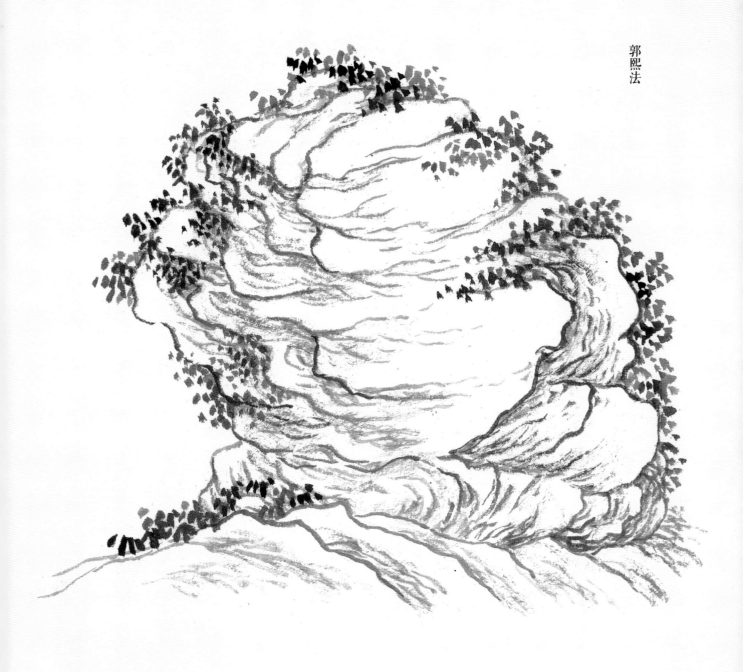

郭熙法

【作者简介】

　　郭熙（约 1000 ~ 约 1090），北宋画家、绘画理论家。字淳夫，河阳温县（今河南孟县东）人。
　　早年信奉道教，游于方外，以画闻名。熙宁元年召入画院，后任翰林待诏直长。山水师法李成，山石创为状如卷云的皴笔，后人称为"卷云皴"。

【原文】

　　郭熙
　　山水寒林宗李成，得烟云隐见之态，布置、笔法，独步一时。早年巧瞻工致，晚年落笔亦壮。山辄作云头，颇觉雄丽。古人云：夏云多奇峰，天开图画，则熙实师造物矣。元人惟宗董、巨，曹云西、唐子华、姚彦卿、朱泽民则宗郭熙。

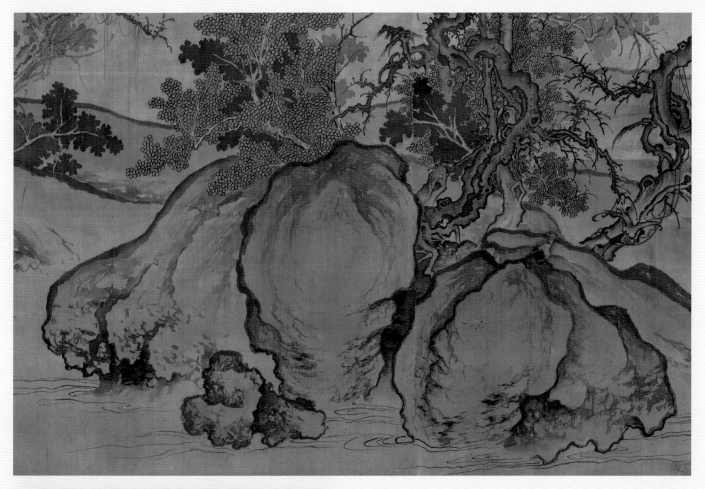

窠石平远图（局部） 郭熙
立轴 绢本 淡设色
纵 120.8 厘米 横 167.7 厘米
北京故宫博物院藏

【导读】

　　沈括诗云："克明已往道宁逝，郭熙遂得新来名。"认为高克明和许道宁之后成就最大的画家就是郭熙。苏轼赞郭熙山水画："玉堂书掩春日闲，中有郭熙画春山。"一个"中"肯定了郭熙于北宋画院的地位。《宣和画谱》记载"熙于高堂素壁，放手作长松巨木，回溪断崖，严岫蟾绝，峰峦秀起，云烟变减。晻霭之间千态万状，论者谓独步一时"。记录了郭熙的一次创作活动，和"独步一时"的画坛地位。《宣和画谱》中共注录了郭熙的绘画作品 30 件。画传言元人独尊董、巨是相对的，是以文人画系统论的，画传还举出元代有曹知白等四人奉郭熙（李成）为尊。李、郭一系在元代还是比较兴旺的，在明代宫廷画院也有相当位置，至清代则衰落。周密说："郭河阳精于鉴别构机轴，而以秀松发之。且兼通六法，作画山水块传世人，事羡之。宜其画益不可及矣。"柯九思《践宋郭熙山水卷》言："观河阳此图，其寄兴托情，萧然高远。至于绘理之妙。可望而知也。"

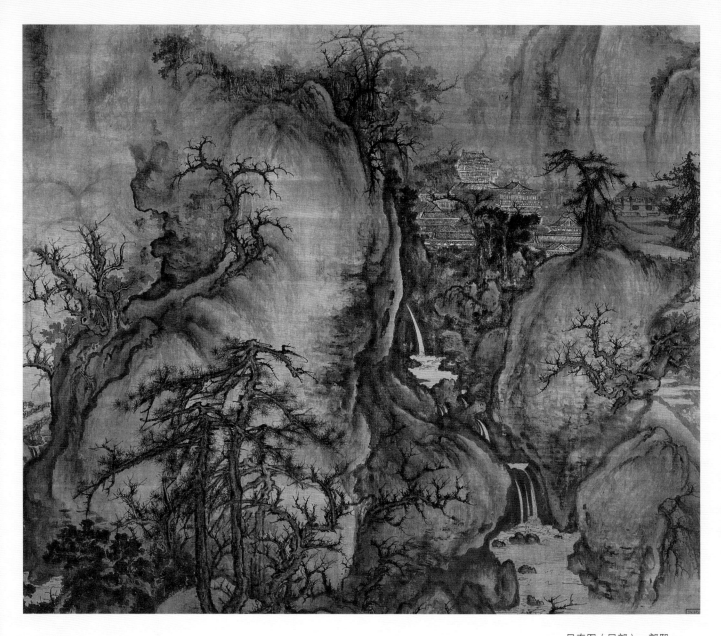

早春图（局部） 郭熙
立轴 绢本 淡设色
纵 158.3 厘米 横 108.1 厘米
台北故宫博物院藏

【导读】

　　最早关于《早春图》的直接记载，吴其贞（1635～1677）《书画记》："郭河阳春雪图销画，二大幅，气色尚佳，用笔文秀气韵生动，得其自然，为上品。识八小楷字，曰：早春壬子年郭熙画。"此图与范宽《溪山行旅图》并称为北宋绘画双璧，乃中国画大幅山水屈指可数的精品。其构图之精妙，墨色变幻之雅韵，不仅"独步一时"而且"独步古今"，能代表李成一派山水的最高成就，也是中国山水的最高成就之一。就自身的绘画语言特点，《早春图》已经属于完美，构图的平衡感和动势的结合也无可挑剔，重染的皴法与树法的融合形成成熟的程式。但说此图或郭熙汇聚了关、李、范三家的成就，我认为依然是牵强的。郭熙标志着李成画派的完全成熟，王诜相比也只是锦上添花，郭熙肯定能看到关全、范宽的画作，有条件向他们学习，但其画风的特点恐怕无法将具体的技法融入其中。前文讲过，李成的早期传习者许道宁、翟院深等得李成之"气、形"，在他们的部分作品中有明显突出皴法的痕迹，但在郭熙的画中却没有，郭熙并没有借鉴他们的融汇之法，而是设法保持和发展了李成的完整程式。

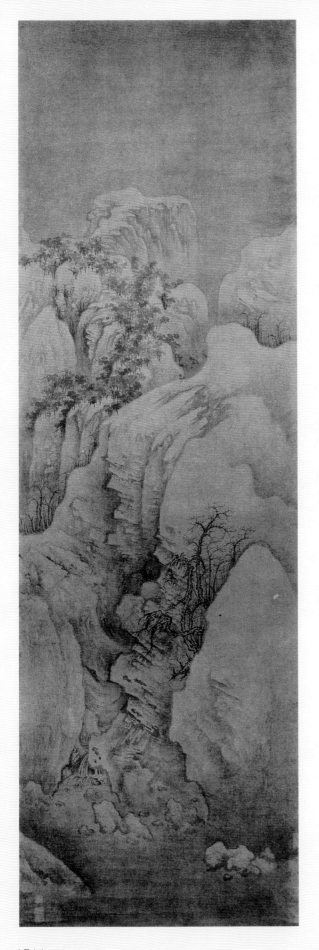

就画论画地说李成、郭熙、王诜一系的画中没有范宽的皴法，而且也不应该有，风格不同的艺术不是随便嫁接的，然而这种尝试我们可以在许道宁、翟院深的作品中见到。三家所谓汇聚的成就原理相通，然李成、郭熙与关仝、范宽合于"象外"并不体现在"图绘中"。我坚决反对说郭熙能用所谓重墨，相对李成"惜墨如金"是一种发展超越，而且也是学习范宽之后的一种进步。这种说法极其外行和幼稚，也根本经不住推敲，超一流的画家用墨的深浅完全可以根据自己的喜好、经验来决定，不必受谁的影响。如王朝闻总结五代两宋时期的山水画为"内容与形式的完美契合"，所以并不是任何内容、形式都可以随意搭配，李、郭一派的内容形式已经完美，不容他法。还有一点，《早春图》前景的墨并不重，所谓重是相对的，这幅画尺幅大既有后人修补的问题也存在印刷品缩小后墨色聚集的问题，我临摹时的经验是降调，如果直接以印刷品的感觉去画，完成后就有深黑的问题甚至与较淡的后景无法衔接，如果再将临摹品拍成图片则无法欣赏。临摹时注意色彩与墨的关系，浅设色要既有色又不能破坏墨色的基调，不能只依靠做旧底色，画的时候就必须有强烈的意识。

《林泉高致》是我国古代最重要的山水画论著作，主要汇聚了郭熙一生深彻的艺术理论。

"不下堂筵，坐穷泉壑"的《早春图》与"卓绝千古可观"的《林泉高致》，共同奠定了郭熙在中国美术史上的重要地位和影响。如徐复观先生评价："以画家而兼理论家，北宋应首推郭熙。"《芥子园画传》中也引用、继承了很多《林泉高致》的理论，著名的"三远法"即出于此。《林泉高致》实为郭熙去世后，其少子郭思整理编纂成书，北京图书馆藏明抄本《林泉高致》书后有明葛璃的一则题识，称《林泉高致》"实故宋大中大夫直秘阁待制郭公思之所编集者也"。郭思富贵后曾以金帛广收其父作品藏于家中，由是郭熙之画人间绝少。郭思为了阐扬其父的潜德懿行、孝友仁施，以及绘画上的成就，将郭熙生前谈论绘画的口述笔记重新整理，再加入自己的一些评语和见闻，编纂成《林泉高致》一书。

【作品解读】

此图构图创意颇为别致，在狭长的立幅上布满险峻的山石，岩间生有寒树数株，石罅中又泻出清泉一股，画家以淡墨画山，用浓墨写树，境界清幽，颇有笔简气壮景少意长之妙。虽缺作者名款，但流传有序，应属郭熙传世绘画中的精品。

幽谷图　郭熙
立轴　绢本　墨笔
纵 167.7 厘米　横 53.6 厘米
上海博物馆藏

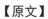

【原文】

　　萧照

　　照画得北苑法，而皴
以遒劲过之。犹喜为奇峰
怪石，望之有波涛汹涌，
云屯风卷之势。

萧
照
法

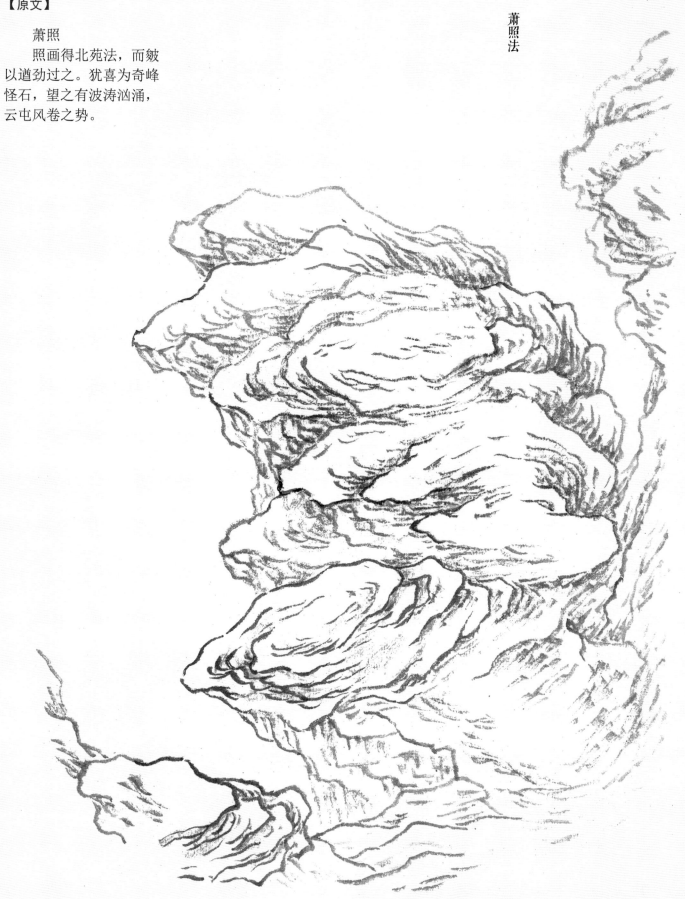

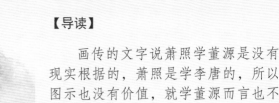

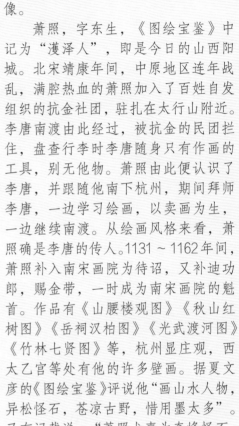

画传的文字说萧照学董源是没有现实根据的，萧照是学李唐的，所以图示也没有价值，就学董源而言也不像。

萧照，字东生，《图绘宝鉴》中记为"濩泽人"，即是今日的山西阳城。北宋靖康年间，中原地区连年战乱，满腔热血的萧照加入了百姓自发组织的抗金社团，驻扎在太行山附近。李唐南渡由此经过，被抗金的民团拦住，盘查行李时李唐随身只有作画的工具，别无他物。萧照由此便认识了李唐，并跟随他南下杭州，期间拜师李唐，一边学习绘画，以卖画为生，一边继续南渡。从绘画风格来看，萧照确是李唐的传人。1131～1162年间，萧照补入南宋画院为待诏，又补迪功郎，赐金带，一时成为南宋画院的魁首。作品有《山腰楼观图》《秋山红树图》《岳祠汉柏图》《光武渡河图》《竹林七贤图》等，杭州显庄观，西太乙宫等处有他的许多壁画。据夏文彦的《图绘宝鉴》评说他"画山水人物，异松怪石，苍凉古野，惜用墨太多"。又有记载说："萧照尤喜为奇峰怪石，

望之有波涛汹涌，云屯风卷之势。"《秋山红树图》册页藏辽宁省博物馆；《山腰楼观图》轴藏中国台北故宫博物院。《中兴瑞应图》分为两卷，一卷为天津博物馆藏，共三幅，另一卷私人收藏，共十二幅，在中国嘉德2009春季拍卖会上，以5824万元人民币的价格被藏家购得。《中兴瑞应图》长约15米，绘有400余人，人物数量与北宋张择端的《清明上河图》不相上下，留有从乾隆到嘉庆、宣统皇帝共计钤盖御玺24方，有乾隆皇帝御笔跋文450字。

　　五代两宋是中国山水画史上非常重要的一个时期，山水的品类和基本程式在这个时期趋于成熟。北宋末、南宋初，山水画的构图开始出现较大的转变，全景山水不兴而"边角山水"崛起，李唐在过渡中期的作品已经有了打破全景的尝试，南渡后也有了边角程式的创作，只不过其留下的"边角山水"作品都是横式。而其弟子萧照所作《山腰楼观图》是典型的纵式边角山水，这对研究南宋这一时期山水转型有非常可贵的意义。《山腰楼观图》，轴，绢本，水墨，纵179.3厘米、横112.7厘米，现藏台北故宫博物院。此图一改北宋全景式构图，择取一半天水一半山的视角，提炼概括，精心安排，着意刻画，左侧山峰重高远，右侧辅以平远，相得益彰、相辅相成，纵中有横，以纵为主，左实右虚，虚实相宜。从前部山石的三个局部组合，画面最前的天然石堤，其后停船的水岸，有人物的方形巨石，加上远望对岸的两部分水岸，共同形成右图平远景致，有较强的写生意。左图平远与右图高远形成鲜明对比，而左图虚化的远山又使左右两部分的势相融合。我临摹此图3遍，原大1遍，略缩小2遍，但未遵循原图水墨画法，都是设色。此图皴法与李唐《万壑松风图》同，但构图取半边式，左侧密实紧致，右侧舒朗清远，左右互相承托，对比强烈而阴阳相合，既有山石高纵凝重，亦显天地无限广阔。正如宋舒岳祥《阆风集·题萧照山水》所赞"林穷碉绝石崖倾，临水幽朋更欲登。拟共前峰成小隐，晓来云尽见高楼"；"何人一舸下清溪，列壑攒峰想旧栖。不雨石林元自湿，无云山路只长迷"。

【原文】

江贯道

师巨然，其皴法稍
变，俗呼为泥里拔钉，以
苔辄作长点如锥，亦有一
种苍奥处。

江贯道法

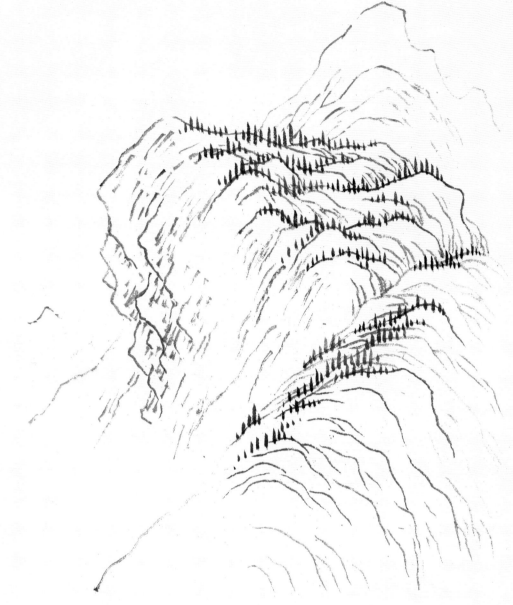

【导读】

画传言江参学巨然是合适的，其皴法学董、巨，主要学巨然。但说皴法"泥里拔钉"就不合适了，所谓"长点如锥"亦无从考证。垂点在董、巨的画风中不见，李成一系有，但多数是有枝干有树形，兼以少量直接的垂点来表现远树，如图示纯粹大片用长垂点，恐怕要到元代了。图示的皴法也有问题，左侧山石有斧劈的意思，其他又是披麻，康熙木版就是这样，巢勋版沿用之。

江参是董、巨画派最后一位嫡系传人。南宋邓椿《画继》，说他字贯道，江南人，长于山水。形貌清癯，平生嗜香茶。从南宋初至晚明前，江参几不见于画史。关于江参的生卒年，学界存在两种说法。学者翁同文和黄君实考证：出生于北宋元祐五年（1090）左右，卒于南宋绍兴八年（1138）。学者傅伯星考证江参约出生于北宋元丰三年（1080），卒于南宋绍兴十六年（1146）。经考释学界普遍认同江参籍贯为浙江衢州（今浙江衢县）。宋元时期有关江参的文献史料极少，而明清书画著录中，则大多是一些真假难辨作品的题咏文字而已，所以关于他的籍贯、生卒年、生平、戏剧性的亡故等一直为学界所困。《画继》载江参生前与文学家叶梦得、尚书张澄等士大夫名人交游。张澄在任临安知府时向宋高宗赵构推荐江参，江参遂到临安等待召见。第二天即将召见时，江参突然患病亡故。元人汤垕《画鉴》中，将江参列为南渡士人善画者，江参的友人张纲曾赞许其画"几与隋珠赵璧争价"，由此学界认为他是北宋末至南宋初的著名士人画家。江参突然病逝，推测与当时杭州城流行瘟疫有关。邓椿在《画继》中感叹："明日引见，是夕殂。信有命也。"

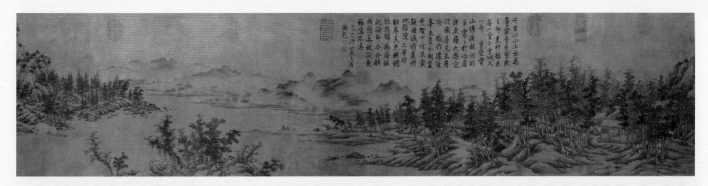

林峦积翠图　江参
立轴　绢本　设色
纵 30.6 厘米　横 259.5 厘米
（美）纳尔逊·艾京斯美术馆藏

【作者简介】

江参，生卒不详，南宋画家。字贯道，南徐（今江苏省镇江市辖丹徒）人，居霅川（今浙江湖州市南）。长于山水，师董源、巨然、赵叔问，参以"范郭"画法，创"泥里拔钉皴"，自成一家。

宋高宗在与金朝议和停战后，准备召见江参，学界猜测高宗想复兴"文德之盛"重建御画院。江参被召见，背后是士大夫阶层的推崇和引荐。当时李唐等人亦被高宗招回"复职画院"，由于有"曲意迎合"帝王旨趣之嫌，当时主流的士大夫群体对李唐一派画风心存芥蒂。北宋末南宋初的文人士大夫心中，江参的成就要远高于李唐。李唐也很识趣，自嘲"早知不入时人眼，多买胭脂画牡丹"。北宋末至南宋初诗人吴则礼诗云："即今海内丹青妙，只有南徐江贯道。"学者的研究表明，在南宋士大夫组成的文官集团与宦官势力始终处于尖锐的对立状态，宦官势力被文人看作万恶之首。与宦官示好者，皆被视为败类，会面临文官集团的排斥与攻击。南宋初期的御画院是由三大宦官机构之一的殿中省掌管，御画院的画家于公于私都要和宦官势力发生联系。有学者推测，江参入御画院，是士大夫集团与宦官势力对掌控御画院的政治博弈；而江参于高宗召见之日"暴卒"，很可能是利益冲突下的阴谋而并非"命也"；江参之死，改变了南宋画院和绘画史的格局，董、巨画派淡出南宋的主流画坛，李唐一派入主画院，所谓"北派山水"在南宋兴盛不衰。

明末董其昌提出"南北宗论"，将江参推为"南宗"董、巨画派的最后传人，予以褒扬。自此明清之际的学者亦认为江参是董、巨画派的"嗣胤"嫡传。现代学者也认为江参未能待诏画院，导致了江南山水画派在南宋的衰落。就其"唯一传人"的身份论，虽然当时"肩负一个门派的全部未来"，但是他的绘画并没有在董源和巨然基础上发展和创新。

李公麟

集顾、陆、张、吴诸家以为己有，作画多不着色。论者谓其山水似李思训，潇洒如王右丞，当为宋画第一。

李公麟法

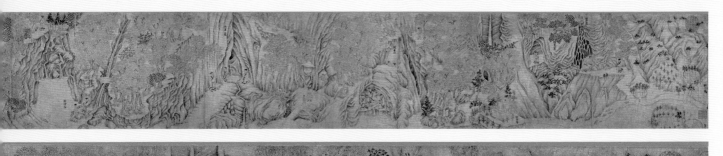

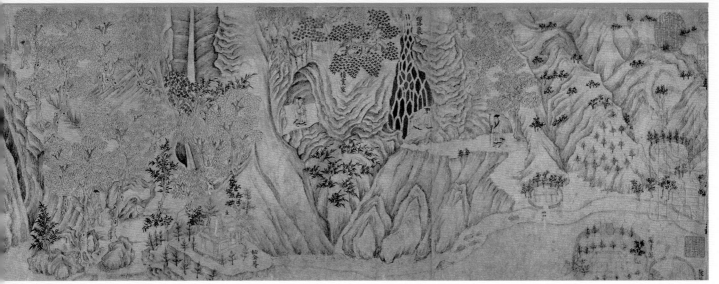

【导读】

　　元代夏文彦《图绘宝鉴》称誉李公麟"鞍马逾韩幹，佛像追吴道玄，山水似李思训，人物似韩滉，潇洒如王维，当为宋画中第一，照映前古哲也"。如果以后人临摹《山庄图》看李公麟的山水与李思训风格意趣有很大不同。康熙木刻版图示接近李思训钩斫之法，巢勋版图示山石也不是李思训风格，是所谓李思训的小斧劈皴，其山形接近李唐过渡中期的风格，也算是接近宋人风貌。

　　李公麟（1049～1106），字伯时，号龙眠居士，安徽舒城人。"为舒城大族，家世业儒"，其父亦为士大夫，"举贤良方正科，任大理寺丞，赠左朝议大夫"，喜收藏法书名画古玩，丰厚的家藏使李公麟耳濡目染，备受熏陶，传李公麟对古器物鉴定当时无出其右者。《宣和画谱》记载，"熙宁中登进士第……喜藏书法名画。公麟少阅视，即悟古人用笔意，作真、行书，有晋、宋楷法风格。绘事尤绝，为世人所宝。博学精识，用意至到，凡目所睹，即领其要。始画学顾、陆与僧繇、道玄及前世名手佳本，至磐礴胸臆者甚富，乃集众善以为己有，更自立意，专为一家，若不蹈袭前人，而实阴法其要。凡古今名画，得之必临摹，蓄其副本，故其家多得名画，无所不有。尤工人物……仕宦居京师十年，不游权贵门……从仕三十年，未尝一日忘山林，故所画皆其胸中所蕴"。李公麟"晚得痹病，呻吟之余，犹仰手画被，作落笔形势"，可见他对绘画的一生钟爱。

　　李公麟被归为文人画家，不但善山水、花鸟，更擅长于画道释、人物和鞍马。他继承了顾恺之、吴道子、李思训、曹霸、韩幹、韩滉众家所长而又有创新。综合其成就李公麟可谓中国画史上的里程碑，所以有"宋画第一"的美誉。李公麟的白描画法尤其为世所重，历代均有传派，白描自"画圣"顾恺之一派，到了李公麟这里登峰造极。白描以单线勾勒塑造对象，不用色彩渲染，所以也称"白画"。李公麟发挥了白描的丰富表现力，对白描成为独立的画种有决定性的作用。元代大书画家赵孟頫称李公麟为"白描之祖"，虽然不是很准确，但也不是没有道理的。

　　客观地讲李公麟的个人绘画特点，不以山水见长，虽名誉很高却不为后世文人画系统所推崇。这可能与他的整体画风和他的生活背景有关。李公麟虽然官阶不大，却交友广泛，本人诗文兼长，友人都是王安石、苏轼、苏辙、黄庭坚、晁补之、米芾、秦观、僧仲殊、蔡肇、张文潜等同时代的文豪。仅苏轼写给他的诗文就达40

山庄图　李公麟
长卷纸本　水墨
纵28.9厘米　横364.6厘米
台北故宫博物院藏

【作者简介】

李公麟（1049～1106），字伯时，号龙眠居士，舒城（今安徽省舒城县）人。人物、史实、释道、士女、山水、鞍马、走兽、花鸟无所不能，无所不精。能集诸家之长，得其大成，师法自然，大胆创新，自成一家，被后代敬为第一大手笔、百代宗师。

首之多，如《次韵子由题憩寂图后》"东坡虽是湖州派，竹石风流各一时。前世画师今姓李，不妨还作辋川诗"。再《次韵吴传正枯木歌》"古来画师非俗士，妙想实与诗同出。龙眠居士本诗人，能使龙池飞霹雳"。黄庭坚《咏李伯时摹韩干三马次苏子由韵简伯时兼寄李德素》"李侯画隐百僚底，初不自期人误知。戏弄丹青聊卒岁，身如阅世老禅师"。王安石曾推荐李公麟担任翰林书画院待诏，被李公麟婉辞。李公麟的《跋〈阎立本西域图〉》可佐证他的士大夫文心："岂得不通官籍，直呼画师？以至丹青之誉，非辅相之才。丹青固不足以辅相，而所以为辅相，乃不在丹青。"虽然拒绝了王安石但说明他们关系非同一般，李公麟交友的学术层面很高，但奇特的是他和王安石这个变法首脑与苏轼等保守派都能有很好的交集。但是他的人缘太好可能让当世文人认为没有原则，另一方面其工致写实的画风又与后世文人的风格不符，所以导致其不被文人画系统所推崇。

《山庄图》又名《龙眠山庄图》，表现的是李公麟晚年隐居之地龙眠山庄的景象。现存中国台北故宫博物院的《山庄图》纸本水墨，纵28.9厘米，横364.6厘米，此卷为后世摹本之一。品读此卷，与李公麟绘画面貌和记载相合，应为摹本中的佳品。龙眠山在今安徽舒城与桐城交界处，为李公麟晚年隐居之所，《山庄图》绘画以山庄为主线，画龙眠山庄二十景，通过其中的策杖、品茗、濯足、谈论等高士雅会游乐表达李公麟所追求的退隐山林的理想。关于《山庄图》苏辙有《题李公麟山庄图二十首〈并序〉》："伯时作龙眠山庄图，由建德馆至垂云沜，着录者十六处，自西而东凡数里，岩崿隐见，泉源相属，山行者路穷于此。道南溪山清深，秀峙可游者有四，胜金岩、宝华岩、陈彭漈、鹊源。以其不可绪见也，故特著于后。子瞻既为之记，又属辙赋小诗，凡二十章，以继摩诘辋川之作云。"此《山庄图》采取鸟瞰式全景构图，承袭了王维《辋川图》的归隐主题，山石树木造型古朴富于装饰性，充满文人气息，意趣古拙，场景精心设计，画面对龙眠山庄的诗意描绘，表现了李公麟归隐生活的精神寄托。

【原文】

李成

此咸熙匡庐东浙笔
意也。书法中所谓瘦硬通
神，熙得之矣。

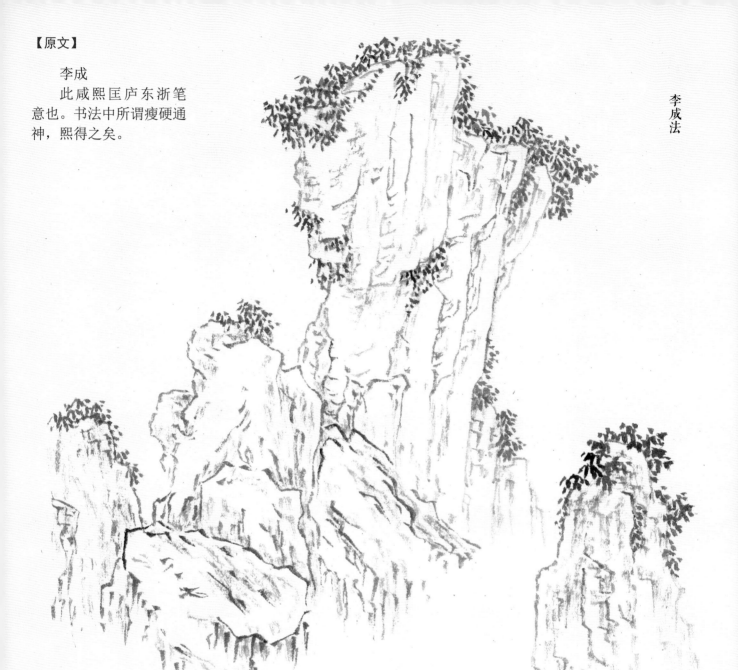

【导读】

王诜是李成传人，贵为驸马，在画院之外为李派传承锦上添花。他结合北宋后期文人士大夫绘画的审美
思想，极大丰富李派山水的表现力。王诜笔墨雅淡清润，墨、色渲染为主，本宗李成、郭熙，远涉李思训、王维。
王诜传世作品《渔村小雪图》与画传图示相仿，亦可以此见李成法。

李成创立的山水画风格在北宋拥有崇高地位，也在画史中拥有"古今第一"美名。北宋前期李成一系的画家，
许道宁得李成之气，燕肃追李成之懿范，翟院深临摹李成乱真，李宗成得李成之形。北宋中期出现了郭熙，
北宋晚期出现王诜，二人堪称使李成一派走向圆满极致的大家。南宋李成一系见史者唯杨士贤、张浃、顾亮、
胡舜臣寥寥数人。而元代习李成派的人数不少，商琦、曹知白、朱德润、唐棣等为代表，但自此已经杂糅元
人文人画的元素。明代较纯正的李派画风还可见于宫廷画院，明清文人画系统虽皆学李成，但面貌上都不是
李成，所以清代李派虽然在理论上依然被"推崇备至"，被奉为"师古必学"，其实已经被强大的文人画系
统所改造和融合。

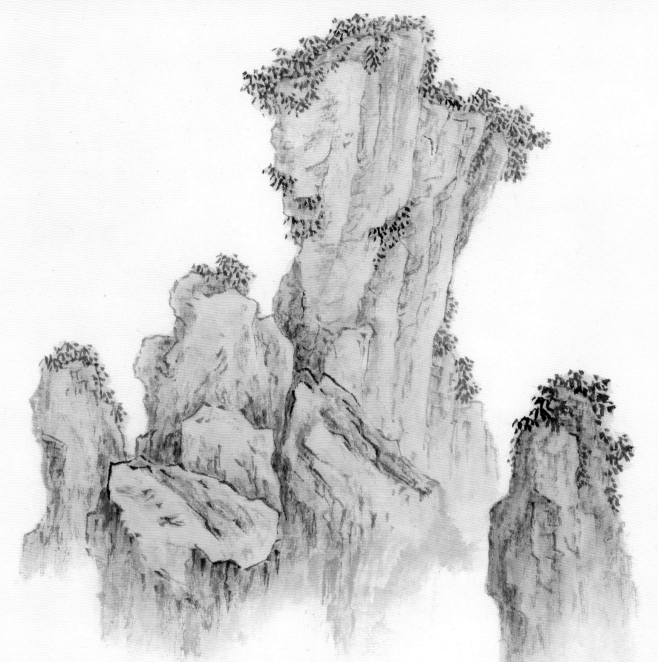

　　米芾评："王诜学李成皴法，以金碌为之，似古今观音宝陀山状。作小景，亦墨作平远。皆李成法也。"
胡祇遹在《题王晋卿驸马画》诗中赞王诜山水："著色王维妙入神，后身细密弄清新。"《书画舫》记王诜画：
"金碧绯映，风韵动人，不知者谓'李将军思训笔，晋卿题为己作'，殊可笑也。"汤垕言："王诜字晋卿，
学李成山水，清润可爱。又作着色山水，师唐李将军。不今不古，自成一家。"元好问在《题王晋卿玉晖宝绘》
中说："（王诜）数笔丹青参李范。"古人总结王诜以李成法为主，远承王维渲染，李思训青绿，兼习范宽。
今人有说其学江南画派，在其画中未见，不敢苟同。本来说王诜学范宽就如同米芾评李成学荆浩、关仝的皴法，
未见一笔相似。我甚至推断李成是有机会学习巨然的，但没有证据，而都说范宽是先学李成的，但现存绘画
中的面貌却看不出。所以上文《晴峦萧寺图》归为李派就很重要，既可以承接关、范的传承，也可以与南方
山水产生联系。王诜的传世作品《渔村小雪图》，不但承袭了李成、郭熙的经典风格，意趣也和北宋文人画
交融，但与董巨南派山水还有本质区别。王诜的青绿法与李成法并不是套用，而是各有其法。李成风格冷峻
野怡，但表现题材景致和语言比较单一，王诜清润可爱，比郭熙更甜美，比李成更温馨。但是在李派语言中
加入重彩设色的元素需要相当谨慎，否则会破坏整体意境基础。所以王诜"不古不今"的青绿山水在我看来
无非是弥补李派绘画程式和语言的单一，不光是变换一种画风。

【原文】

米芾

襄阳用王洽之泼墨，参以破墨、积墨、焦墨，故融厚有味。人谓米氏善于用墨，而余独谓善于用笔。米笔施之书中，时有奴张，见于画内，唯觉圆厚。圆犹可熟习而成，厚则直从天分中出，天分薄者，学此犹商君之欲冒于叔度、颜回，终未可也。米芾虽学王洽，实发源乎北苑。近人学米太模糊与太明露，乃交失之。米明露处如微云河汉，明星灿然，今人则成铁线穿豆豉矣；米模糊处如神龙矫矫，隐见不测，今人则粪草堆壤，芜秽不治矣。然则何以学米？曰：用笔如锥，用墨如飞。又曰：惜墨如金，弄笔如丸。笔墨之迹交熔，乃是真米。

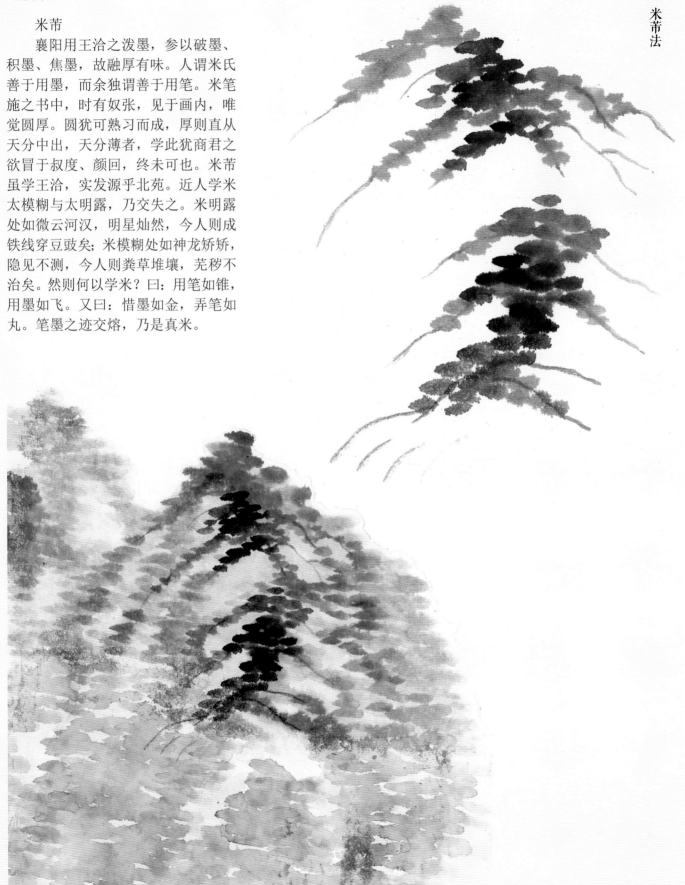

【作者简介】

米芾（1051～1107），北宋书法家、画家、书画理论家。祖籍山西，迁居湖北襄阳，后曾定居润州（今江苏镇江）。初名黻，后改芾，字元章，自署姓名米或为芊，时人号海岳外史，又号鬻熊后人、火正后人。其个性怪异，举止癫狂，遇石称"兄"，膜拜不已，因而人称"米颠"。宋徽宗诏为书画学博士，又称"米襄阳""米南宫"。

能诗文，擅书画，精鉴别，书画自成一家，创立了"米点山水"。与蔡襄、苏轼、黄庭坚合称"宋四家"。

主要作品有《多景楼诗》《虹县诗》《研山铭》《拜中岳命帖》等。

【导读】

作为书法宋四家之一的米芾，从书法的角度讲其用笔肯定是上品，但是术业有专攻，从绘画角度说其"米点皴"和"米氏云山"的主要特点还归于墨的变化（这与潘天寿说的皴法来源是两个范畴）。篇幅有限我们只论其画，米芾的真迹已经无存，连台北故宫博物院藏的《春山瑞松图》亦被鉴定为明代伪作。所以画传作者批评同代画家不擅米法，其实自己恐怕也没有见过米芾的真迹。不过米法掌握不好就容易像画传所言"成铁线穿豆豉"，刻露乏味。要画好米皴也要注意用半熟纸，生宣也可以画，但意味和技法与二米有别，难度更大更复杂。熟纸、熟宣则用湿画法比较容易出效果，画起来也比较轻松。米皴点法讲究若即若离，密中有透，疏而不漏，"云山"则以水汽云雾之无形塑山峦嶂壑之有形。切忌不能密无变化，无论深浅大小笔墨重叠处必生变化，小变化要随大节奏，大节奏随山势贯穿画面。其实"二米"具体的技法不难掌握，难在整体意境的处理。

米芾，字元章（初名黻，后改名芾），祖籍太原，后迁襄阳（今湖北襄樊）。生卒年有数说，今引翁方纲撰《米海岳年谱》，以其生卒年为皇祐三年至大观元年（1051～1107），卒年五十七。米芾在神宗时以恩荫入仕，历任地方官。徽宗时入京为太常博士，后又任书画学博士，出知淮阳军（今江苏邳县），卒于任所。是宋代享有盛名的书法家和古器物鉴赏家，在崇宁三年（1105）六月继宋庠之孙宋乔年（1047～1113）后为书画两博士。米芾之母阎氏是英宗皇后高氏的乳娘，米家由此而与皇室关系密切，米芾亦因此得官，他的艺术天分和才能，也为宋徽宗赵佶所赏识。

米友仁，字元晖，米芾长子。父子二人有大、小米之称。生于哲宗元祐元年（1086），卒于孝宗乾道元年（1165），官至工部侍郎，敷文阁直学士，故后代又称米敷文。他从小受家庭熏陶，能书善画。米芾作为北宋中后期杰出的书法家、鉴赏家、文人画家、翰林书画院博士，不仅生前享有很高的声誉，身后亦备受世人的景仰与关注。研究米芾书法的论著在所有研究米芾的著作中所占比例是最大的，研究米芾绘画的论著亦不在少数。各种绘画史著作没有不讲述米氏云山及其承传的，但对其承传做细微分析研究得不多，仅以"米氏父子宗董巨"等语笼统概括。

苏轼比米芾年长十几岁，二人交好，在艺术方面互有影响。苏轼是文人画运动的领袖和倡导者，肯定了文人画的价值原则，并未规范文人趣味的具体标准，其题材、格局、手段、技法等方面与他们反对的工匠画没有显著的区别，只能强调要以气质、意趣等方面严格区别两者。米芾力图对应苏轼的文人画"适意"原则，创造一种全新的山水绘画图式，并将此付诸实践。米芾发掘出董、巨，并把董、巨南派的云山以文人墨戏原则进行改造，最终演变为"米氏云山"，极大地促进了文人画的发展。

【札记】

【原文】

米友仁

二米岂大理石屏风哉？何今人之不善学米也。友仁盖变其父之家法，而于烟云奇幻，缥缥缈缈，若有楼阁层层藏形其内，一洗宋人窠臼，犹眉山之于老泉，不得不变，然却有不变者在。

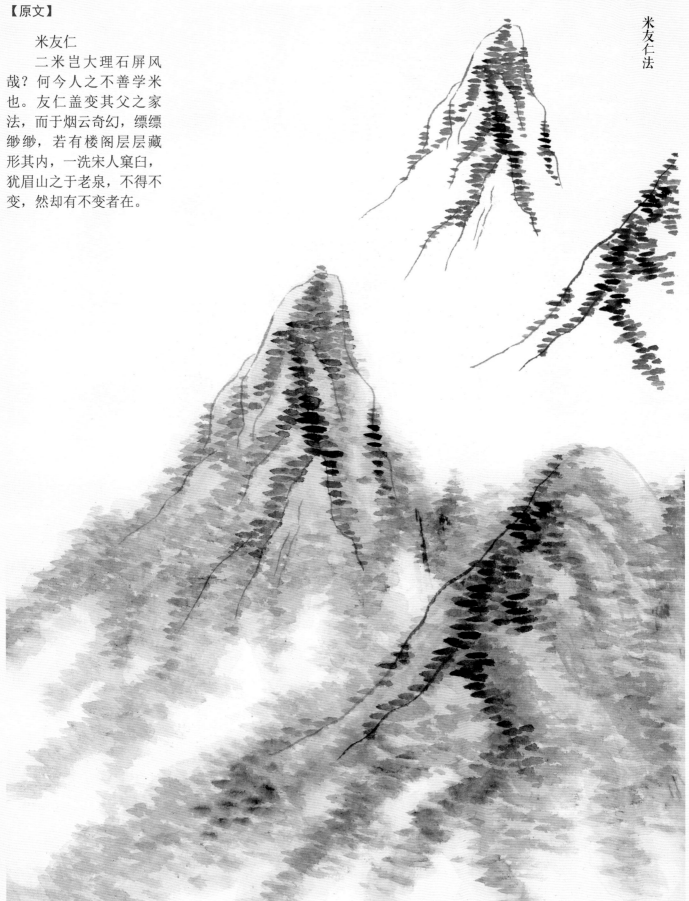

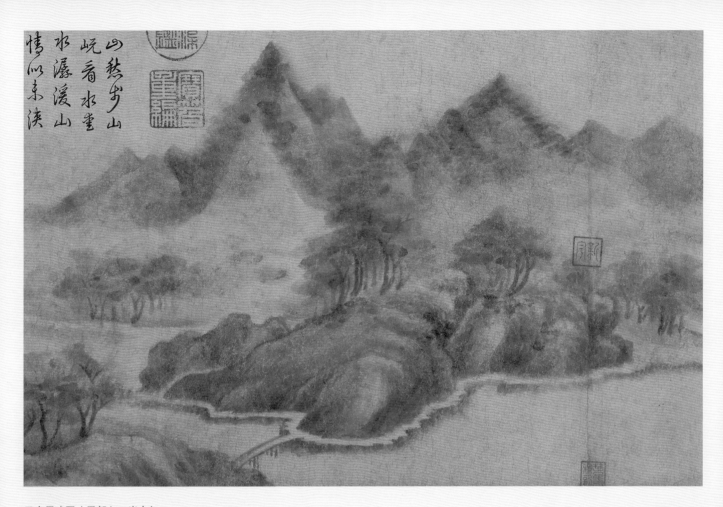

山勢少山

峴看水墨

水瀑淺山

博似東淡

云山墨戏图（局部） 米友仁

长卷 纸本 墨笔

纵21.4厘米 横195.8厘米

北京故宫博物院藏

【导读】

　　《画史》是米芾鉴评绘画的著作，全书共一卷，又名《米海岳画史》。约成书于1101年前后，举其平生所见、所闻晋代以来名画，品评优劣，鉴别真伪，考订谬误，指出风格特点、作者及藏处，甚至间及装裱、印章，亦收进画坛遗事秘闻，有极高史料价值。米芾论五代、宋初山水画风格、技法和各家长短，对后世文人画的审美趣味和评判标准产生了深远影响。米芾评价关仝、李成、范宽三家，有值得称赞的地方，也指出他们的缺陷。《画史》说："关仝人物俗，石木出于毕宏，有枝无干。""关仝粗山，工山河之势。峰峦少秀气。""范宽山水，崇崇如恒岱。远山多正面，折落有势。晚年用墨太多，土石不分。""范宽势虽雄杰，然深暗如暮，夜晦暝，土石不分；物象之幽雅，品固在李成上。"《画史》总结："李成淡墨如梦雾中，石如云动，多巧少真意。"米芾对当时处于低潮的南派董源给予好评，元人亦受其影响，明代更成了董其昌等人"南北宗论"的基础，余旭延绵至清代。

　　米芾书法名贯古今，习书刻苦，每日不辍，书画理论、鉴赏知识渊博独到，但他正式从事绘画则只有区区四年。《画史》自叙"李公麟病右手三年，余始画，以李尝师吴生终不能去其气，余乃取顾高古，不使一笔入吴生。又李笔神采不高，余为目晴面文骨木，自是天性，非师而能。以俟识者，唯作古忠贤像也"。所以"米氏云山"实创于米芾成于米友仁。米芾画不传于世，米友仁画迹现有数件，《云山墨戏图卷》《远岫晴云图》《潇湘白云图卷》。米芾在《画史》自述："又以山水古今相师，少有出尘格者，因信笔作之，多烟云掩映，树石不取细意，似便已。"米友仁的画作符合"风气肖乃翁"的评论，但严格就绘画本身而言米友仁才是"米氏云山"的成熟代表。

525

米芾对自己师法董源未做过评论。文献中宋吴则礼的诗最早将二米与董源相联系。元代，夏文彦与汤垕分别阐述了二米与董源的关系，点出了米芾的艺术源流。"米芾其山水源出董源，天真发露，怪怪奇奇，枯木松石，自有奇思。""董元至米氏父子，用其遗法，别出新意，自成一家。"董其昌则明确指出了米芾与董源的师承关系："米家父子宗董、巨，删其繁复。"

米芾在《画史》中讲他的绘画"非师而能"，是基于其自幼聪慧过人，文史俱佳；为人处世风神潇散，不蹈常规；绘画鉴古，博学多闻，"古今相师"；书法卓绝，功力雄厚。有了诸多成熟条件，米芾不学董源也能在别家找到突破。潘天寿就认为米芾绘画的灵感来自行草："他（指米芾）画的云山烟雨树，虽宗王洽，点笔破墨，似出董源，然实从行草书中得来。"其灵感来源于董巨或书法，但创造性是米芾本人的，就创造性而言米芾贡献无疑高于其子。

米芾的绘画，有着文人专属的标签，是文人画实践的首次尝试，发明"米氏皴法"的深远意义是其同时代学者所不能完全理解的，他们只看到其内容形式的不完美之处和米芾并不精深的画技（不取细意）。刘克庄评水墨画自北宋始时，提到了米友仁画的重复和缺点，而对米芾只字未提，可见米芾的画在当时根本上不了台面。

烟江叠嶂图　文徵明
长卷　纸本　设色
纵 50 厘米　横 620.8 厘米
辽宁省博物馆藏

【作者简介】

见 415 页。

【作品解读】

图中远山近石，苍秀浓郁；树木挺立，青翠吐绿；屋舍村宇，隐现于山中林间，烟波江上着一小岛，给画面带来无限生机。用笔细谨，构图缜密，境界清旷。

　　元代文人画大兴，"二米"于画坛的学术地位高涨，"米氏云山"得以广为传播。而在对米派山水的继承上以高克恭、方从义、郭界等为其正传。高克恭（1248～1310）是元代发展"米氏云山"的重要人物。曾与赵孟頫一同被推崇为元代画家的领袖，"近代丹青谁最高，南有赵魏北有高"。高克恭追根溯源将董巨之法重新与"米氏云山"嫁接融合，最终形成后人认可的有笔有墨的云山墨戏的经典程式，《芥子园画传》作者所学的也应该是这种程式。高克恭"米皴"主要作品有《夜山图》《云横秀岭图》。在《云横秀岭图》中，其横点已经不再配合积墨法，而是以独立的苔点出现，这是在"米点"基础上的改良和发展。明清时期"米点"已经作为一种综合语言在山水中广泛运用，不一定只出现在以"米氏云山"为基础定式的山水风格中。

【原文】

倪瓒

倪、黄、吴、王号"四大家"。子久、叔明皆从北苑起祖，画多侧笔，而云林尤甚。云林之皴，水尽潭空，简而益简。在他家用笔烦（繁）缛，犹可藏得一二败笔，云林则于无笔处尚有画在，败笔总不能藏。且其石廓多作方解体势，依然关仝也。但仝用正峰，倪运以侧纵。所谓侧纵，又非将笔一味横卧纸上，又非只用颖尖按之无力，乃用笔活甚，故旁见侧出，无非锋芒，用笔捷甚，故豪尖锥末，煞有气力。此法最难，非从北苑诸家入手到神化时，将诸家皴法千陶百炼，未可到云林无笔处有画也。今人凡遇浅近丘壑，辄曰云林，是云林为人所略；而余独郑重以祥言之，分其体势，一为平远，一为高远，以见高远中尚是关仝，平远中未离北苑也。

【导读】

　　画传所言的侧笔、正锋只是相对的，前文说过以皴法为主的山水中用笔，只存在侧锋"侧"的趋势多少，没有真正意义的"正锋"或"中锋"用笔。习惯在直立的画板和专用的画墙上作画的人最能体会，笔毫与画面达到90度的时候很少，所以严格说真正的"正锋"在皴法中很不适用。画传言倪瓒有的地方运笔"捷甚"，倪瓒运笔快捷，如果说"快"也是一种相对的表述，用在这里依然是错误的。我曾提醒过学习者，学倪瓒法行笔要慢，如同书法中讲"作草如真"的道理，其皴法灵、捷有力，造成"捷"的视觉冲击不是行笔速度快，而是"有力"。这一点不光是倪瓒的画，在其他经典画作以及书法技法中都是重要的，如果不能分清力度效果和行笔速度的关系，临摹和师古的效果会大打折扣甚至南辕北辙。

　　我认为画传作者所认为的倪瓒运笔快，可能与他们忽略了宣纸的材质有一定关系，在生宣上做倪瓒皴法的效果的确需要笔枯而相对快捷，由此可见强调宣纸生熟的缘由，细节的忽略有时候会影响重要的判断。

倪瓒平远山

雨后空林图（局部） 倪瓒
立轴 纸本 设色
纵 63.5 厘米 横 37.6 厘米
台北故宫博物院藏

画传言倪瓒山石形体偏"方"和笔锋重"侧"，这两个特点的总结基本准确，但我认为还没有切入重点。我以为倪瓒才是434页所说"披麻间斧劈法"的"第一人"，其实一般人只能注意到倪瓒皴法中类披麻皴的一面，很少能体会其"间斧劈"的特点。其运笔方圆并济，并非多方，有方处必有圆，我讲过这源于他在画面中的破立原则，有立必破。倪瓒勾皴一体，将方笔隐于勾皴之中，兼以披麻笔法。轮廓的笔法放大后其实就是斧劈的具体技法动作，而轮廓内少量的皴法更似"擦"也属斧劈，土坡和堤岸之水都是披麻画法。倪瓒坡岸之水几乎无波纹之状，亦可以理解为与水交接之最近的坡岸部分，有时出现就是画面需要，与自然景象无关，故当作皴法讲。仔细解读就能发现其方圆并济、破立有致的绘画规律，从中找出倪瓒师法古人的细节。

那么在评论倪瓒的构图法时，画传言主要是"平远"和"高远"二法，平远法自不必说是倪瓒的最常用手法，但高远法似乎未在画面中体现，我个人认为第二法改为"深远法"较妥。"深远法"以《雨后空林图》为例。

倪瓒之画空前绝后，极简也极难，不宜初学，如不解其意所学便成负累顽疾。劝学习者先学他法，先从繁处学起，最后学云林之法。书画之道虽然与大道相通，但学习之法各有不同，学画就是先学基础，特别是山水，相对复杂的其实相对简单，如画传所言笔墨多者有败笔也不明显，而倪瓒的极简笔意就不允许出现败笔。所以先学繁和加，再学减，然后才能简。我在学习初期，画完父亲会做详细的点评，父亲说完往往会令我垂头丧气，满纸都是错误和不足。但是父亲随后便提笔改画，但一经修改画面增色许多，当然内容增加和墨色加深是免不了的。最后父亲免不了要嘱咐，其中笔墨比古人多用了许多，正常不能这样，此为权宜之计。父亲教学虽然严厉，改画除去示范主要还是为了保持我学习的积极性，舐犊之情、言传身教之景令我今生不能忘怀。此处插曲不光是缅怀家父，也是提醒学习者，我最初也是由繁而学到简的，因为不能理解和分析，最初也总是画的比较多。还要让父亲改画，改就意味着用更深的墨色去覆盖原来的内容，如果画面本来的墨色过深，就不好改了。所以我对墨色的认识以及对画面实际内容多少的分析都始于此，我想告诫初学者，墨色不要重，墨色对比度是相对的，初学要留有余地，最后用重墨谨慎提点最深处，即便是水口处也可以先留有余地，加深容易，减少变浅就难了；初学要对临摹的印刷品仔细放大观察，避免画多，在局部皴的时候不要一次画完，大略之后转移其他局部，全画都有眉目再回头补皴完成。

【原文】

黄公望

子久山似董源，能变其法，自成大家。顶多岩石，却有一种风度。凡作画俱要有凹凸，山之外轮，极力奇峭。笔于直中有屈，一笔数顿，中则直皴，矗耸有势，此子久家法也。今举其峦头二则，一为戴石插坡，土石各半；一为纯石山，当审其地而用之。

【导读】

黄公望以《富春山居图》闻名于世，《富春山居图》也是后世山水名家临摹学习的重要作品，甚至有"富春样"山水之说。但是学习要综合，不但要学黄公望山水不同阶段的不同面貌，还要学习和追溯黄公望之所学所悟。其画不单纯是对董巨画风的改造和发展，而是蕴涵五代、宋、元的绘画精华。黄公望将多种元素容纳于一体，似自然天成，内敛质朴。图示"戴石插坡"是符合黄公望特点的，但有的作品就没有，如《丹崖玉树图》。所以仅仅是特点，不能以技法论，黄公望在大程式的基础上对每一种变化都赋予完整的语言设计，力求不重复、不雷同，真的是面貌多样。

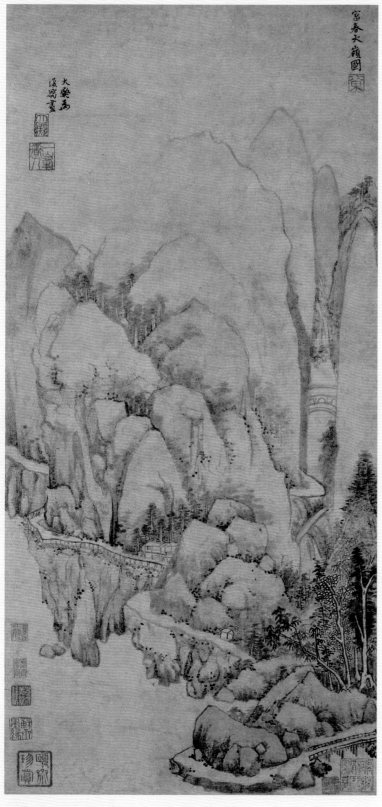

富春大岭图 黄公望
纸本 水墨
纵74厘米 横36厘米
南京博物院藏

【作者简介】

见 371 页。

黄公望的《写山水诀》是元代重要的山水论著，民国余绍宋评"山水画法之秘要，殆尽于是"，"后来诸家作写山水诀及论画山水者，大率本此"。黄公望综合前人基础对章法、画理都提出了不同见解，如"三远论""胸次""意趣"等都有不同于前人的解释。《写山水诀》始见于元末陶宗仪的《辍耕录》第八卷，共三十二则，陶宗仪与黄交往甚密，《辍耕录》收录《写山水诀》最全。以后明清两代时有辑录。明王绂《书画传习录》录九则。明唐寅《六如画谱》录十一则。清秦祖永《画学心印》录九则，名为《山水树石论》。清徐文清《清瘦阁读画十八种》录二十一则，名为《大痴画诀》。余绍宋《书画书录解题》录二十二则。郑昶《中国画学全史》联缀十一则，前后次序与众不同。

元四家指的是元代中后期的四位画家：黄公望、王蒙、倪瓒、吴镇。黄公望成就第一居首席，年龄也最长，他比王蒙、倪瓒年长约三十岁，比吴镇年长二十岁。其艺术成就和个人修养得到了王蒙、倪瓒、吴镇及同代画家的认可，对后世中国山水有巨大的影响，这种影响与前代大师不同，从形式和内容以及精神内涵上延续至今。王蒙和倪瓒都向黄公望请教过画艺，也得到黄公望诚恳的建议。黄公望在倪瓒画上的题跋有"荒山白石带古木""砚坳疑有烟云贮"等句。倪瓒亦评价黄公望："大痴胸次多丘壑，乃得松亭一片秋。"84 岁时黄公望至吴兴访王蒙，时值王蒙为郡曹刘彦敬作《竹趣图》始毕，王蒙求黄公望教正，黄以为可添一远山和樵径，王从之，顿觉画面深峻，天趣迥殊。王蒙曾将此事题在《黄王合作小幅》。

美国汉学家高居翰评论黄公望："在题材和风格上，一种'平淡'的外观才是美德。而他们的目标，是在这种平淡之中，表现出一种动人的、细腻之中令人兴奋的个人品质——平淡有致，正如吴镇所说，在这一点上，没有一个画家能够超越黄公望。他的风格淡泊而收敛。在中国人眼中，是理想文人气质的完美体现。"黄公望所总结的山水形式，与要表达的思想内容"士气"即文人气质完美地结合。这种结合是儒释道思想、文史、辞赋、诗歌、书法、绘画、自然造化等因素的共同体，能体现、汇聚自然人文为一体的"山水"最高深境界。

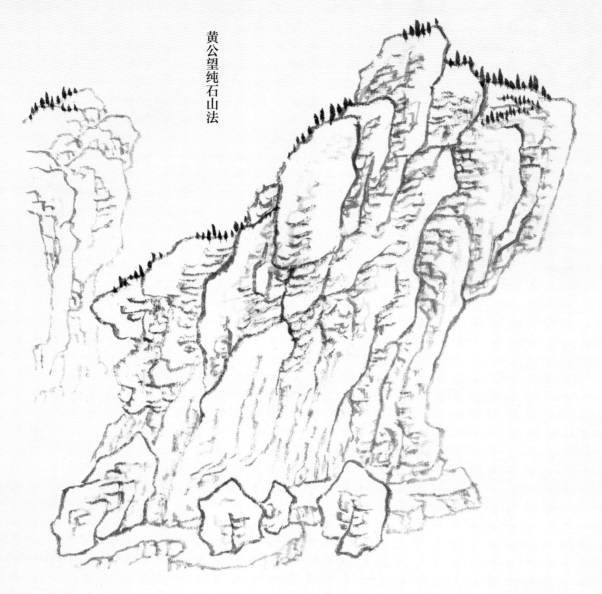

黄公望纯石山法

【导读】

 图示所谓"纯石山"有些不伦不类，似斧劈皴的所谓石山，以其图配其名就有两点问题。首先黄公望不画斧劈，纯石山也无法具体在作品中找到，只有《富春大岭》的渲染少皴，《丘壑林峦图》远山（主山）有似倪瓒的皴可能与图示皴法接近，但形式又有较大不同；第二我认为"纯石山"的概念提出就不合适，"纯"字显然有违山水画的理念，应该去之。黄公望山水"点"的运用纯熟多变，有独到之处，能"为助山之苍茫，为显墨之精彩"。《富春山居图》中以横点和不规则的胡椒点为主，还有局部有浅的竖点，加之"米点"的小树远树错落交互，节奏分明。从技法上讲，元四家皴法以笔法的形式和皴笔的独立存在诠释了"以书入画"，其皴笔已经完全由"划"变"写"。其中黄公望法最高，相比之下，吴镇之画多巨然法，偏湿润、写近景；王蒙之画痛快淋漓，偏繁、厚，亦遗"燥"气；倪瓒高古奇傲，偏简淡。唯黄公望山水含蓄中见笔墨精神，皴法中见书法意趣，有形中显无形，无法中含有法，格调温润而不暧昧，笔墨劲健而不刻露，"心画"与造化合一。就面貌多变而言，黄公望比王蒙成熟，王蒙虽干、湿，略工、偏写的样貌都有，但都能分理出雷同的个人特点，而黄公望每种风格（不同时期代表作品）有专用的语言和特点，没有明显的"习惯用笔"，每一图都有完备的形式和内容的匹配。这说明黄公望的山水形式高度自如，其程式能对应的绘画语言、风格丰富，是实践和意识上"通透"的完全成熟的表现。王蒙表面多样，随着年龄增长，阅历经验的增长，风格也逐渐变化，但最终"藏""露"之间还是"王蒙"。明代王世贞《艺苑卮言》云："山水，至大、小李一变也；荆、关、

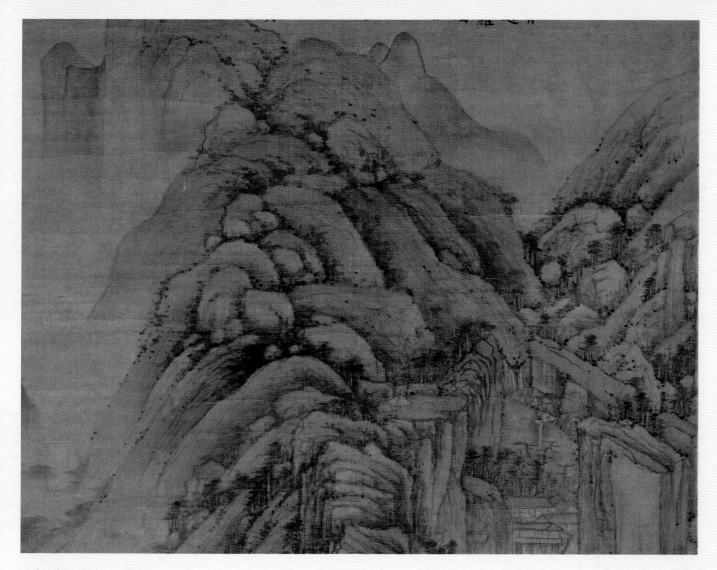

天池石壁图（局部） 黄公望
立轴 绢本 浅绛
纵 139.3 厘米 横 57.2 厘米
北京故宫博物院藏

董、巨又一变也；李成、范宽又一变也；刘、李、马、夏又一变也；大痴、黄鹤又一变也。"黄公望与王蒙的变，从宏观看就是传统山水画的最后一变，尤以黄公望为主，此后文人山水成为主流，董其昌以后文人画系统成熟完备，清代四王及众多画家将文人画发扬光大。黄公望的余韵波及近代大家郑午昌、黄宾虹、吴湖帆、贺天健、张大千等，至今荡漾不减。

　　黄公望总结的披麻皴为主体语言的程式，堪称完美，所以能够流传久远。其成就汇聚了五代和两宋的成就，出于古法而不拘泥于古人，能够融会贯通。但是后代研习者渐渐不循其渊源，而以黄公望已有的面貌为主去学习，并且以黄公望为基础学习他法，最终演变成将其他程式以所学之法加以改造。如董其昌和四王临摹的古画，基本上都是画自己的成法，有临摹之名无临摹之实。这其实是"南北宗论"的贻害，把所谓"北宗"画家排斥在外，许多好的程式被排斥，即便学习了也不承认，甚至连赵孟頫也排斥（列为北宗）。久而久之，绘画实践的传承就不清晰了，学习方法也发生变化。和书法一样，应该先学魏碑、汉隶，再学二王，再写唐、元颜柳欧赵以及宋四家则顺理成章；倘若先学唐楷，再学苏黄米蔡，回过头再想学好魏碑和二王就难了。如果入手学黄公望，或者学董其昌、四王，回头再画董巨、李范，也就不容易学到真谛，很可能流于形式。就我的学习经历，还是按照时代的发展次序以人为本，在实践中对照理论程式，认真学习每一家的特点，最终总结出适合自己的套路，如果不追本溯源，终将一知半解，既没有深入传统山水更谈不到走出来。

【原文】

吴镇

　　仲圭山范巨然，率略
中极其高妙，山多负石，
点则攒点。

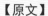

吴
镇
法

扫一扫
视频教学

【导读】

　　图示坡有披麻皴，石见斧劈法，符合吴镇的特点。那么我为何不在"披麻间斧劈"一节将吴镇皴法归入
而将倪瓒列为其法呢？我的理由在于对"间"的认识和理解，我认为吴镇对两种皴法在画面中属于直接运用，
没有对二者改造，也没有将二者融合总结出互有特点的皴法。

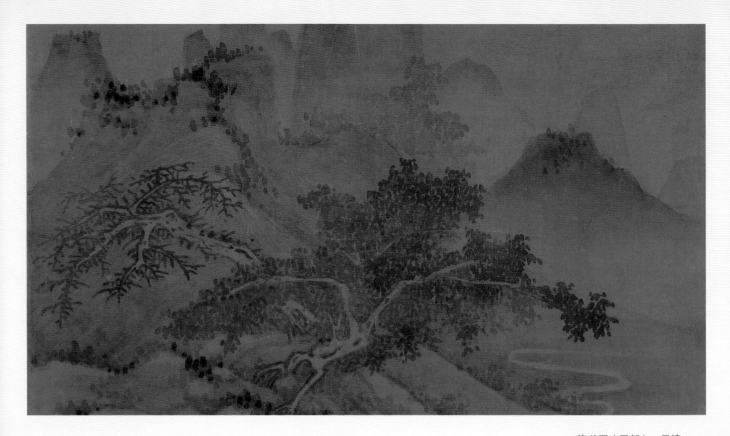

渔父图（局部）　吴镇
立轴　绢本　水墨
纵 176.1 厘米　横 95.6 厘米
台北故宫博物院藏

【导读】

　　谢稚柳评元朝的画派中，只有吴镇："组合了极端不同的技法，容纳了南宋的骨体。"请注意"组合"二字，正是如我讲的吴镇是披麻加斧劈的组合。其实元四家对传统山水的继承都是综合性的，吴镇将反差较大的技法融为一图。在其画中不仅能看到董、巨，也有马、夏，远追荆、关之风，他的画风南北兼具，主轮廓勾勒相对突出，皴法偏重巨然，染法、墨法偏重董源法，兼有李成、郭熙法。染法重墨加强了山水深邃的意境，但"晦重"并非继承宋人风格，宋人画也并非都崇尚"幽深晦重"，只是宋画绢本为主，本身就有底色，加上存放一久都有"晦重"的感觉，但凭这一点不能说明宋人创作的出发点是体现或喜爱"晦重"的。我认为吴镇表现"晦重"的特点主要是对水、岸、堤、石的墨色渲染，这种染已经可以看作用墨做底色的技法（皴染完毕后，有意识地对景物天、水渲染，类似背景色的使用），体现了对墨法的重视和对于宋人风格的追慕。吴镇将所见宋画底色、保存、风格等综合因素形成的"晦重"有意识地加强了，这种发挥形成了特殊的理念和风格，有别于黄、倪、王三家。这种染法效果，基于对半熟纸的效果，生宣很难达到，用笔极淡的墨水可用大笔，但不是刷子，始终要以写的精神去对待，不是刷匀，再淡也要挥洒有变化，墨水要随时调，都是为了找变化，不能染死。局部渲染用不能勾皴的秃笔（小笔）即可，不要用过大的笔，墨水随时加水加墨，虽然是点染，但一样要汇聚精神，追求笔意，以求变化。

　　吴镇终身不仕，年轻时学过剑术和性命之学，和黄公望一样有过卖卜的经历。再后来他放弃卖卜，在家乡嘉兴彻底隐居。吴镇生活的区域较集中，主要在嘉兴一带，还去过杭州和湖州等地，最远赴游"云洞"（今江西省上饶县）。明初夏文彦《图绘宝鉴》说吴镇"村居教学以自娱"，李日华《紫桃轩杂缀》也说吴镇"食贫课子，萧然自居"，表明吴镇有过教书的经历，但是否教习绘事不得而知。明代"博物君子"李日华《六研斋笔记》言："元之入主，腥我宇宙，士大夫高朗者，咸不乐仕，以耕渔自业，以图咏自娱。"归纳了元代文人多不问政事，追求隐逸生活，以诗文书画自娱，追求内在精神升华的状况。元四家都有归隐流荡的生活经历，而就"隐"来说吴镇是最为彻底的，他的"真"隐逸为后世文人所尊崇。清代叶德辉著《观画百咏》

538

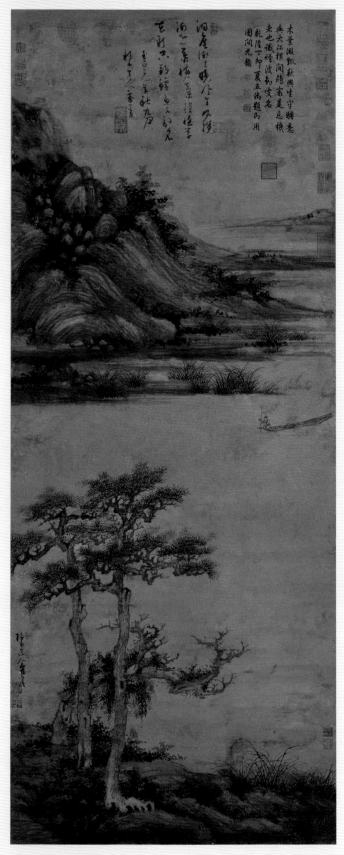

洞庭渔隐图 吴镇
立轴 纸本 墨笔
纵 146.4 厘米 横 58.6 厘米
台北故宫博物院藏

评："元四家画品题次序，各有后先，大抵意为爱憎，非定论也。四家之中，……唯吴仲圭人品画品皆独完全。"吴镇为人性格清介，品行高洁，表里如一，历史记载和资料中未发现有关他的人格缺陷，叶德辉就品行而言认为吴镇可以居元四家之首。后人将吴镇比作孟浩然、陶渊明一般的真隐士。清代方薰《山静居画论》称吴镇"一切富贵利达，屏而去之，与山水鱼鸟相狎"。大量对其艺术的正面评价来源于对其隐逸、人品的认可，当然论成就说吴镇画如其人亦恰当。

吴镇画风在元四家中相对"独立"，以董源、巨然为主，兼用斧劈画法，烟泽雨气弥漫，刚柔方圆并济。吴镇临摹古人，研究古人，最终形成其高古中存变化的格调。吴镇《山水诀》自云：董源画《寒林重汀图》，笔法苍劲，世所罕见，因观其真迹，摹其万一。董其昌《梅道人仿荆浩渔夫图卷》曰：梅花道人画都仿巨然，此又自称师荆浩，盖画家跃酿，顾无所不能，与古人为敌，乃成名家也。吴镇对古人的学习、观摩主要依仗其叔父吴森的收藏。吴森嗜好书画，收藏颇富，与赵孟頫交好，人称"大吴船"。吴镇的人际交往多为僧道方士，与画家的交流不多，与元四家其他三家都未曾谋面，只是作品互有题跋。吴镇本人与赵孟頫也没有往来，但他与赵雍的外甥陶宗仪以及赵孟頫女婿即王蒙父亲王国器有过交际，为二人都赠过画，由此看他对赵孟頫的艺术亦不会陌生。根据吴镇诗词看，他对王维、李成、范宽、关仝、米友仁、赵孟頫等人的作品都有亲见，这为他学习传统绘画提供了基本条件。

恽南田说："梅花庵主与一峰老人同学董巨。然吴尚沉郁，黄贵潇散，两家神趣不同，而各尽其妙。"神趣不同是实，但我始终认为黄公望的综合成就是高于吴镇的；倪瓒的成就也高于吴镇，其"逸气"第一，但比之黄公望在内容上还欠缺些；吴镇唯高于王蒙，不是说王蒙的画不好，只是吴镇山水画中透出的幽深意境比王蒙画的意境高；王蒙的笔力强健、技法丰富，使观者痛快淋漓，但相对缺乏内敛悠扬的意境，技法的纯熟和凸显，让王蒙的特点显露无余，所以其面貌多样徒有其表，和其他三家相比总有些"火气"。

总之，我从吴镇绘画中体验出真隐士的天真简淡，他的画中根本不屑门派观念，唯真唯善者用之，唯雅唯朴者驭之，幽荡沐秋水，深岸闻渔歌；吴镇的"隐逸"比之王维、李公麟居别墅卧山庄的"归隐"，更真实、更淳朴、更"食人间烟火"，他的画中蕴涵了文人画追求的高贵品质。如果说黄公望的山水聚集"中合之美"，那么吴镇的人品加画品也是一类"中合之美"的典范。

王蒙

叔明辄用古篆隶法
杂入皴中，如金钻镂石、
鹤嘴划沙。虽师赵吴兴，
实自出炉冶，尖而不稚，
劲而不板，圆而不成毛
团，方而不露圭角。其
摹唐宋诸家，无不一一逼
肖，元季推为第一。

大凡学一人，不可死
在一人范围，如叔明者，
其于诸家，真豪发无遗憾
矣。

王蒙
法

540

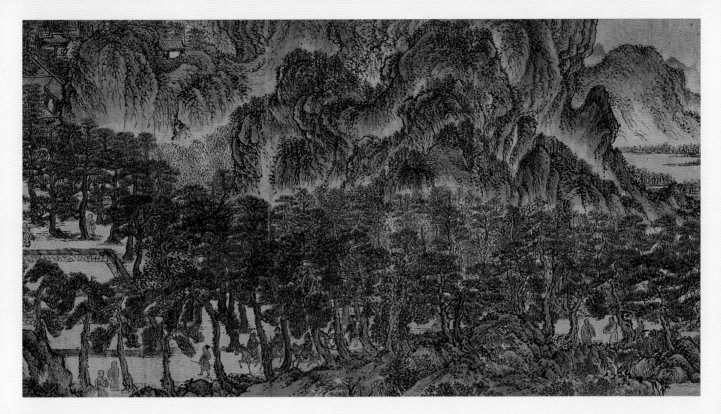

太白山图（局部）　王蒙
长卷　纸本　设色
纵 28 厘米　横 238.2 厘米
辽宁省博物馆藏

【导读】

　　元代赵孟頫、高克恭和元四家为代表，是文人画的典范，将"以书入画"明确清晰地呈现在山水画中。其中王蒙的风格在技法和书法用笔上尤为突出，如画传引用清代布颜图在《学画心法问答》中对王蒙笔力的评论："其坚硬如金钻镂石，利捷如鹤咀划沙，亦自成一体。"王蒙绘画强调篆隶书法的笔意是显著的，但说他临摹唐宋诸家的画作"逼肖"和"其于诸家毫发无遗憾"亦缺乏实证。董其昌《画禅室随笔》说王蒙："其画皆摹唐宋高品，若董巨、李范、王维，备能似之。若于刻画之工，元季当为第一。"

　　元四家的绘画对前人的学习都是综合性的，在王蒙的作品中能感受到五代两宋诸家的特点，但不代表他能将诸古人的画作临摹学习都"备能似之"或"逼肖"，这是两个概念。其画董巨风格与披麻皴为本，是明显的；其皴法墨深而繁密的特征似范宽；峦头形状和局部的构图有李郭的成分；皴法用笔，来源于外祖父赵孟頫；总体风格，实出于自己的总结和喜好。即便如此也不能证明王蒙对古法有更深的研究和理解，这是相对于赵孟頫、高克恭和元其他三家而言。而就绘画技法的创新和生命力而言，王蒙如董其昌所言当为元四家"第一"。

　　对于初学者而言我的论述可能有矛盾，王蒙的画到底如何评价？安祥祥《吴镇艺术的审美品格研究》中说："王蒙在四家中属于风格变化最多的，也是四家中最具'画家'感觉的。"这里的"画家"是以今天我们对画家的理解而论的，也是王蒙区别于其他三家的特质，具有"职业"和"世俗"的意思，是故站在元人文人画的评判高度，王蒙绘画的品逸只能屈居元四家之末。但是于山水画本体的发展而言，王蒙给后人的启迪影响至今。王蒙绘画对后世的山水观念有深刻影响，其技法也随着后世绘画理念的演变被后人广为传习，进而发扬和变通。于我们今天对"画家"和"山水画"的定义，王蒙是伟大的，从山水画的发展来说其影响超过了倪瓒和吴镇，但是黄公望"中庸和畅"的品格是王蒙的"苍茫泓涌"不能撼动的，高居翰评价《青卞隐居图》是"令人瞠目结舌，来势汹汹的创新作品之一"，既说明了优点也道出了缺点。我认为就具体技法的开创性而言，王蒙可比董源、李成、二米、李唐，王蒙整体程式虽相对有欠缺，但正是如此留存了巨大的发展空间，后人对其法的发挥变化甚多。

【原文】

解索皴法

解索皴

此解索皴也，王惟叔明画之，神采绝伦。叔明于此皴却杂入披麻及矾头。下此者习之，未解此法，便如刻板矣。举之以备一体。

【导读】

　　画传言"解索皴"中杂入"披麻皴"的说法不准确，解索皴源自披麻皴，无所谓夹杂之说，而"矾头"是王蒙学习董巨的象征，特别是对巨然的继承。图示的坡中不兼土石，这是符合王蒙特点的，王蒙很多画中不画坡，如果有坡基本不兼以土石。这种画法与其较繁的皴笔和较满的构图有关，调节画面紧密的节奏，皴笔繁密的画面中将坡以"留白"来用，如《具区林屋图》。讲到"留白"那么就要讲王蒙的"布白"的意识，他的观念较之前人我认为已经发生转变，在王蒙画中的"白"，不是天地水云的纯白，不只是不落皴笔的地方，而是皴笔较淡和较稀疏处都看作是相对的"留白"，如《青卞隐居图》。有的山石虽然赋色，但色较浅皴少的地方也可以认为是"留白"，如《葛稚川移居图》。而且我以为其"变"的主要成就在于此，我也讲王蒙"繁密"，但王蒙深谙古法，他不解决理论和观念问题一味地"繁密"就成为"病"了，而不是以特点讲了。所以画传文字提示王蒙的皴不好学，学不好会"板实"。学王蒙要理解其观念，其布白取舍贯穿绘画的每一笔，观者痛快淋漓，但王蒙的画临摹实践时需要相对谨慎不能随意，要将其画中气流涌动、阴阳相间的意念贯穿始终。

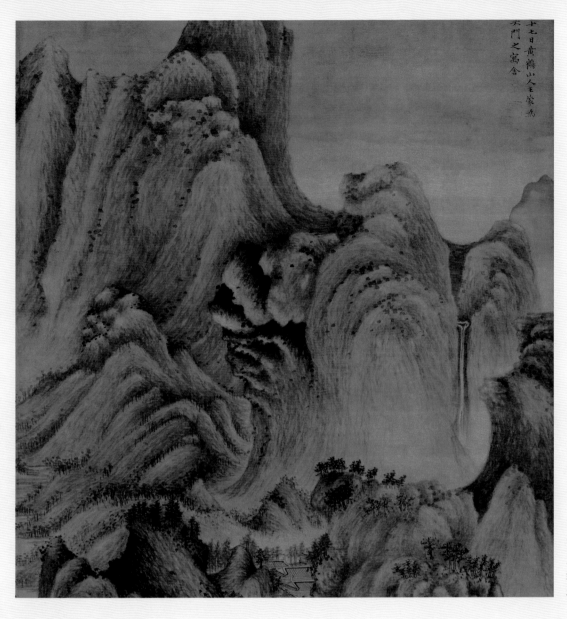

夏山高隐图（局部） 王蒙
立轴 纸本 设色
纵 149 厘米 横 63.5 厘米
北京故宫博物院藏

【导读】

　　王蒙的"密"远超过董巨之风，所以要分出层次，必须强化加深一些线条，有些皴是最后用较重的墨"提、醒"完成的，有的则是整体较深。"深"不是绝对而是相对，最深处还是少数，不能一概为之。王蒙的"密"也是相对的，要悉心分理，忌讳画多。

　　董其昌曾说"王侯笔力能扛鼎，五百年来无此君"，可见王蒙的"笔头硬"，皴法中书法笔力深厚。在临摹时不但要有"笔力"还需注意"比例"，不可画"粗"。我现在看当年临摹的《鸡西高逸图》，就感觉皴笔略粗，线条总体粗了一点，有失原图的真意。这种略粗就像我评论曾经传为李成的《晴峦萧寺图》树干比例略粗，人物、建筑略大一样，差别是微弱的但又是关键的。

　　王蒙对后世影响深远。明初，受王蒙画风影响的知名画家有陆广、赵原、杜琼等人。明中期，明四家之首，吴门画派的领袖沈周对王蒙风格也有继承发扬。沈周对董巨和黄公望等古人法都有全面的继承，但和王蒙有着特殊的渊源，沈周的曾祖父是王蒙的朋友，父亲是杜琼的学生。沈周也收藏了不少王蒙的画作，如《太白山居图》等。沈周代表作《庐山高图》，41 岁所画，正好处在沈周的"细沈"风格向"粗沈"风格过渡的分水岭，其技法多体现王蒙，而笔意舒畅潇散已显"粗沈"写意之气。《庐山高图》不仅能看到沈周对王蒙的继承，也显出对王蒙之法的发扬，是山水史上的不朽之作。与沈周共建"吴门"同为明四家之一的文徵明，也在风格中吸纳和融入了王蒙的风格，可见王蒙在明代的影响。

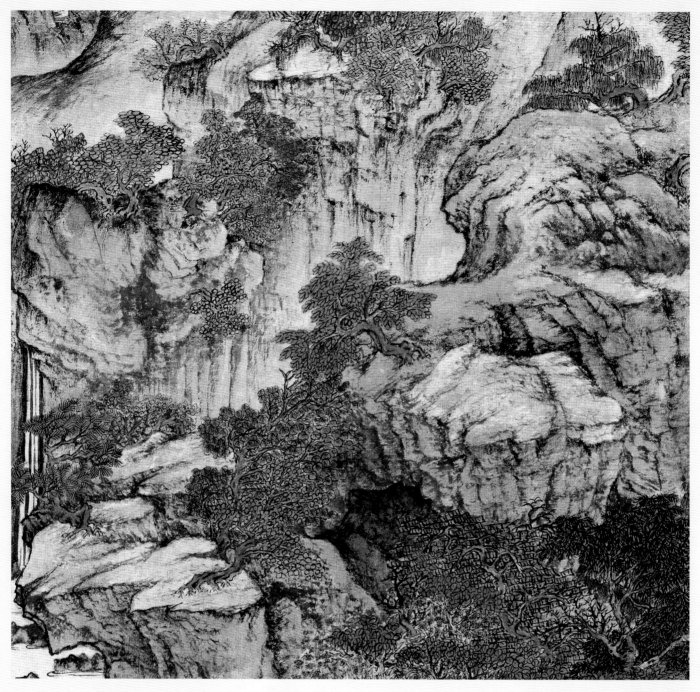

葛稚川移居图（局部）　王蒙
立轴　纸本　设色
纵 139 厘米　横 58 厘米
北京故宫博物院藏

【导读】

　　清代四王一系基本都要学习、融合王蒙的技法。四僧髡残更是将其笔墨发扬光大，比沈周的变化更为剧烈。这种剧烈与改用生宣或偏生的纸作画有关，也可见王蒙技法的生命力和适应力。我甚至认为包括金陵八家的龚贤，其虽重墨、重染，但其画意和整体布置风格应该从王蒙处汲取了养分。总之清代受其影响或习其法者甚众，直到近代，黄宾虹、张大千、陆俨少、黄秋园等无一不学王蒙。黄秋园更是被称为当代"黄鹤山樵"。

　　技法的突出，削弱了王蒙绘画的诗意或者说是"文学性"，同时也让他得到认可和广泛传播，真是缺点即优点。他"繁""硬"的特点，他对布白的认识，他的"牛毛皴、解索皴""提醒""渴笔"等技法为后世山水观念和技法的改变、发展提供了宝贵的启示。

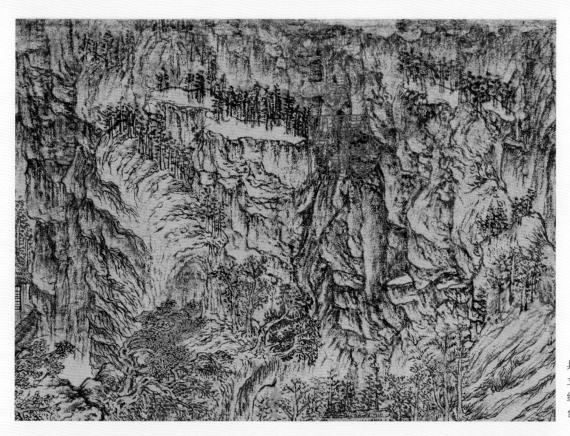

具区林屋图（局部） 王蒙
立轴 绢本 水墨
纵 68.7 厘米 横 42.5 厘米
台北故宫博物院藏

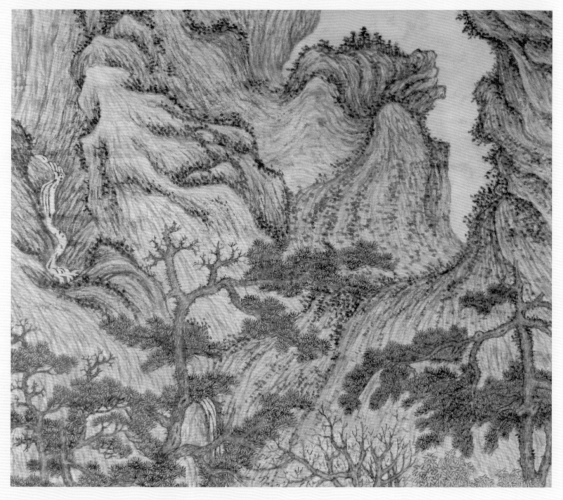

临王蒙《林泉观鹤图》（局部）

【原文】

乱麻皴

小姑抖乱麻团，一时张皇失措，无处下手，寻出头绪，亦得谓为皴法乎？曰：否，否。若网在纲，有条而不紊。学古人皴，全要凑得起，抖得碎，抖得碎又于碎乱中见有整严也。

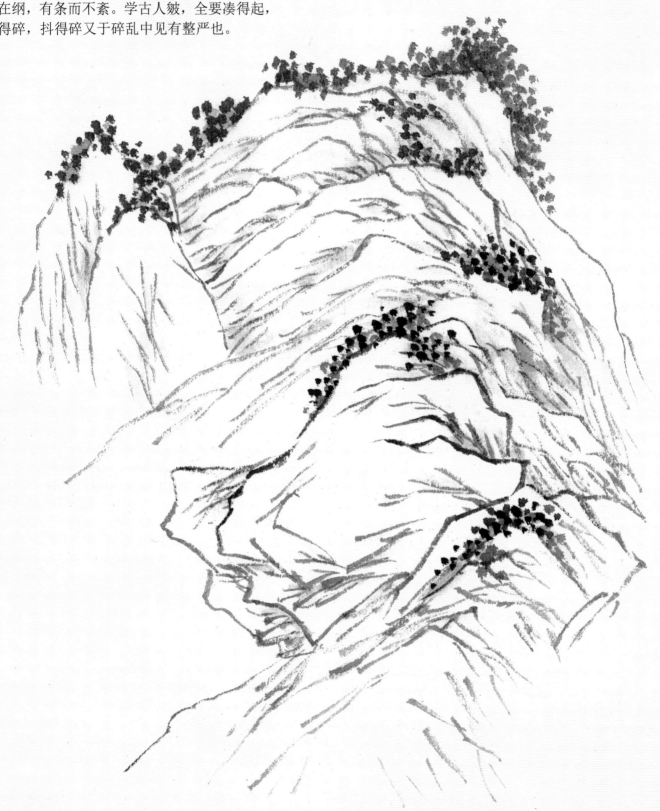

剑阁图 罗聘
立轴 纸本 设色
纵 100.3 厘米 横 27.4 厘米
北京故宫博物院藏

【作品解读】

 此图据李白诗意绘想象中的剑阁蜀道，图中山峦叠嶂，云雾缭绕，飞泉高泻，栈道盘复，商贾行旅匆忙。构图繁复，笔墨细密，设色淡雅，在罗聘山水画中风格独特。

【作者简介】

 罗聘 (1733～1799)，清代画家。字遯夫，号两峰、花之寺僧、衣云和尚，安徽歙县人。侨居江苏扬州。金农弟子。擅画人物、佛像、花果、梅竹、山水，笔情古逸，思致渊雅，自成风格。为"扬州八怪"之一。传世作品有《群仙拱祝图》《冬心午睡图》《葫芦图》《剑阁图》等。

【原文】

荷叶皴

以其筋筋相属如荷
叶状，即六书中所谓象形
是也。北苑每用之，近日
蓝田叔亦喜作此。

荷叶皴法

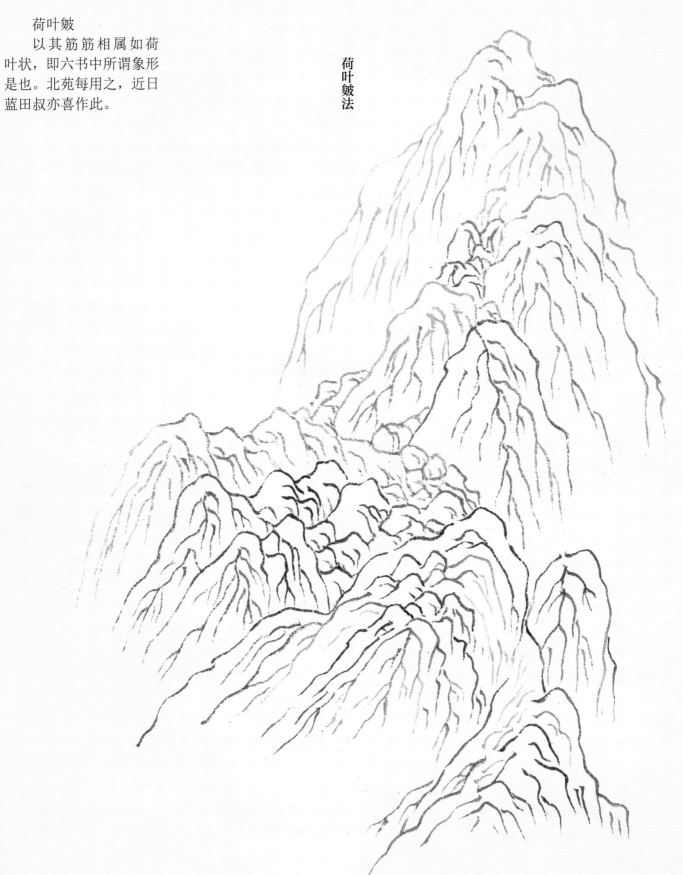

湖山书屋图（局部）　王绂
长卷　纸本　墨笔
纵 27.5 厘米　横 820.5 厘米
辽宁省博物馆藏

【作者简介】

　　王绂（1362～1416），明代画家。绂，一作芾，字孟端，号友石生，鳌叟，自号九龙山人，后以字行，无锡（今属江苏）人。永乐初，以善书被荐，供事文渊阁，宫中书舍人。后归江南，隐居九龙山。工画山水，尤擅墨竹，其墨竹，在明代很有影响，昆山夏㫤师之，亦享大名。传世作品有《山亭文会图》《墨竹图》等。

【导读】

　　荷叶皴对后世影响非常广泛，如王蒙的皴法，就吸收了其中的养分，其皴法实际上是将赵孟頫皴法加以改进，似《鹊华秋色图》横坡的皴法再加以圆转之势，仔细回味还是能体会出其外祖父的荷叶皴法。作为荷叶皴的变体，我觉得融会贯通最好的还是王绂，观其《山亭文会图》，远观荷叶皴之"叶筋"依稀可辨，细看却是披麻皴，去除了赵氏"原型"比较对称、均匀和刻板的缺点，便于大面积使用。观其晚年《湖山书屋图》更有当初启发赵孟頫的唐画的意思，将勾勒变幻为皴笔，形似而神韵更佳。姚允在《仙山楼阁图》是比较规整的荷叶皴成法，虽然笔法开放，但形制是继承赵孟頫初创的风格。

　　画传言蓝瑛荷叶皴法，比姚允在法多了变化，相比之下就不如王绂般自如，虽然求变化，但终不能解决荷叶皴的对称关系，如同图示其实就是根据他的画做成的图稿。其优点即缺点，优点强化了所谓"象形"，缺点是这种强化降低了品味。所以有人评价蓝瑛的画中总是题字临摹某家笔意，实则是自己的一套，我斗胆补充一句，其实他也真心临摹古人，但是融会贯通之法不足，最终只能是留下自己的面貌。蓝瑛虽为一家，我本人总觉得其画从俗，可以参考但是学习的价值不高。

　　最后我们赏析王鉴《青绿山水图》，此图皴法可以总归为披麻皴，细品则是荷叶皴之变体，而赋以青绿，兼具复古创新之妙于一图。其点苔集中于山石一侧，目的是突出轮廓线条，局部造型似黄公望的风格，而整座山体则有明显的荷叶皴的特征。如果说赵孟頫的《鹊华秋色图》作为青绿山水并不准确，王鉴这幅图就弥补了其中的缺憾，能将青绿和皴法结合得如此完美，需要很深的功力和卓越的创造性。王鉴的这种山水模式对后世近现代的画家如张大千等人的风格亦形成了影响。

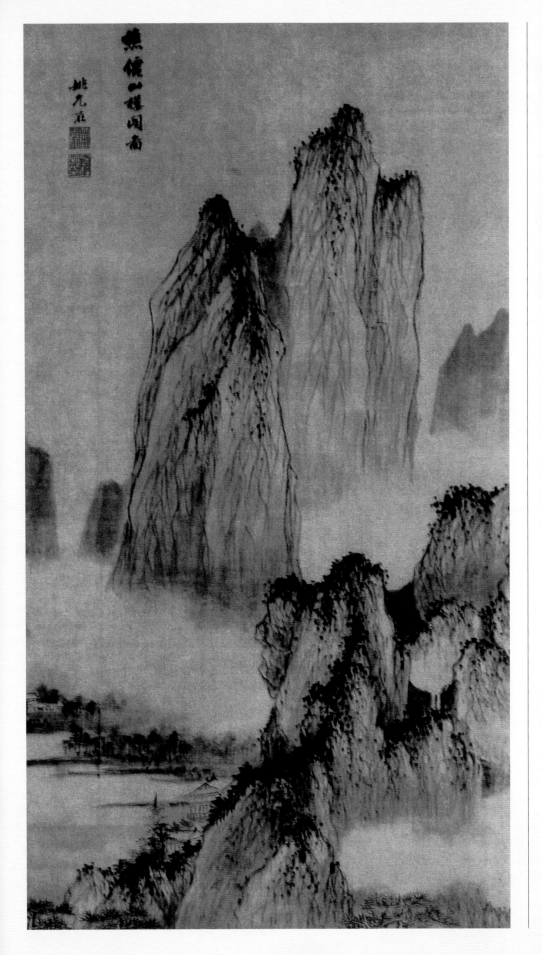

仙山楼阁图　姚允在
立轴　绢本　墨笔
纵 147.5 厘米　横 51.4 厘米
天津艺术博物馆藏

【作者简介】

　　姚允在，生卒年不详，明代画家。字简叔，会稽（今浙江绍兴）人。山水学荆浩，笔墨遒劲，摆脱浙习，另敞门庭。人物亦精工秀丽，在能妙之间。

【作品解读】

　　图中绘突兀高峰数重，层层叠翠；数株苍松，高大挺拔；山间云烟缭绕，溪中渔船点缀；松下林间水畔，楼阁错落有致。笔墨遒劲，意境古雅悠闲。

550

仿古山水册　蓝瑛
绢本　设色
纵 32.1 厘米　横 26.4 厘米

秋山渔隐图　蓝瑛
纸本　设色
纵 139.5 厘米　横 45 厘米
天津博物馆藏

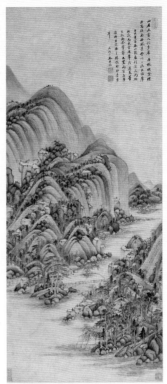

富春山居图　王鉴
卷　纸本　设色
纵 118 厘米　横 50.2 厘米
北京故宫博物院藏

【作者简介】

　　王鉴（1598～1677），明末清初画家。字圆照，号湘碧，又号染香庵主，江苏太仓人，王世贞孙。崇祯六年（1641）举人，曾为廉州太守，善画山水，笔法圆浑，用墨浓润，摹古尤精，与王时敏齐名。为"清初六家"之一。与王时敏、王翚、王原祁合称"四王"。

临王绂《隐居图》

【原文】

乱柴皴

前此一一书名于某人下系某皴，此则直书某皴，不系某人。且于书名方位中俨然如一人者，亦余书法之变，以乱柴、乱麻在皴法中为变调，不得不以变例系之。且诸家皆偶一为之，难专属之一人也。

扫一扫
视频教学

【作品解读】

　　此幅画远山淡抹隐现，近处山石老树楼阁。咫尺千里，苍苍莽莽。山石用方硬而带刚性的直线勾勒，棱角分明。皴法则纵横恣意，似乱柴，亦斧劈皴，方峭瘦硬。但整幅疏密得宜而显工整。

山水图　吴宏
扇面　泥金纸本　水墨
纵 16.2 厘米　横 52.3 厘米
台北故宫博物院藏

【作者简介】

　　吴宏，生卒年不详，清初画家。字远度，号竹史，江西金溪豁人，寓江宁（今江苏南京）。诗书均精。幼好绘事，自辟蹊径。顺治十年（1653）曾渡黄河，游雪苑，归而笔墨一变，纵横放逸，得诸家之长而能出己意。偶作竹石，亦有水墨淋漓之致。与樊圻、邹喆、叶欣、胡慥、谢荪、高岑、龚贤为金陵八家。传世作品有《柘溪草堂图》《山水图》《水榭待客图》《山村樵牧图》。

江楼访友　吴宏
立轴　纸本　水墨
纵 160.8 厘米　横 78.2 厘米
旅顺博物馆藏

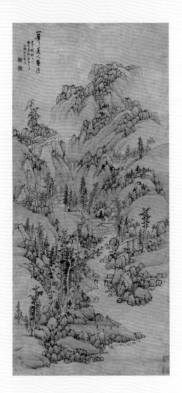

仿一峰山水　蓝瑛
立轴　纸本　淡设色
纵 161.7 厘米　横 74.1 厘米

【作者简介】

　　蓝瑛 (1586~1666)，明
末画家。字田叔，号蝶叟、
石头陀，钱塘（今浙江杭州）
人。擅画山水，早年笔墨追
摹唐、宋、元诸家，对黄公
望究心尤力。其青绿山水，
仿张僧繇没骨法，鲜艳夺目。
中年遂自立门庭，颇负时誉。
兼工人物、花鸟，有"后浙
派"之称。亦称"武林派"。
传世作品有《红树青山图》
《寒香幽鸟图》《梅花书屋
图》。

【作品解读】

　　此图表现春天的山水景
色。画中枯木老枝春花绽放，
高山流瀑跌宕急泻，山脚栈
桥穿溪跨瀑，山巅楼宇清晰
悦目。全图笔法简劲，稍稍
点擦，不用墨染，便显春山
淡秀风姿；设色青绿浅绛混
融，画风明快苍润。

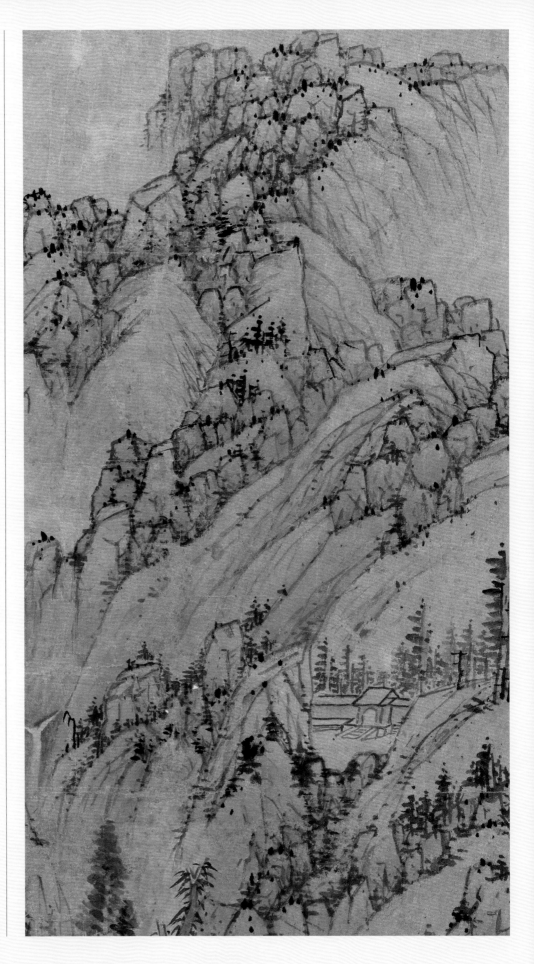

高坡法

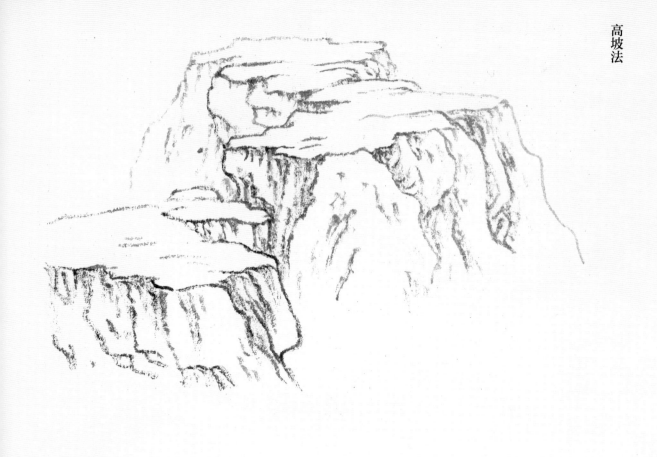

平坡法

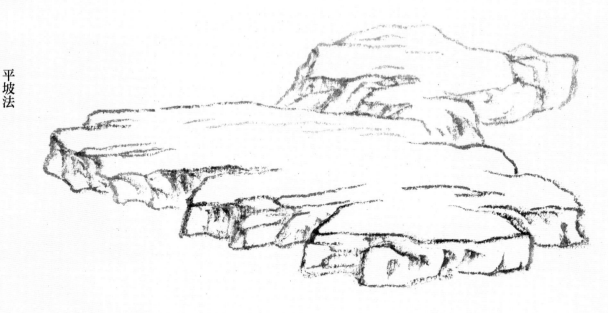

【原文】

画坡法：

坡有石坡，有土坡，有土石相杂坡。安置坡处，有上平下广稳覆如盂者；有上开下合亭立如菌者；有直插云表形如象鼻者，形势不一。而坡面宜如削平，坡侧皴宜勾搭缜密，像土石之久经风雪折剥，纹理天生，即披麻中亦宜稍杂入斧劈取峭。坡面如用石绿淡碌及草绿，则坡侧当用赭石；坡面用赭石中稍加藤黄，号"赭黄"者，则坡侧宜用赭石或赭墨，但于边上用淡赭以分层廓。

扫一扫
视频教学

【导读】

　　此节讲了坡的类型、外形和赋色，文字较简单易懂。提醒学习者，前文说过坡是山水的一种"语言"，但是并非必须出现，不要滥用，要根据具体情况使用。坡面一般代表横势或斜纵之势，面积窄而高的坡凸显纵势，坡偏平而高大者可以均衡纵横之势，用的时候要体会其中微妙，临摹的时候要以此思考古人的用心和构思。董其昌《青弁图》汇集多种坡的画法，学习者可以认真参考。

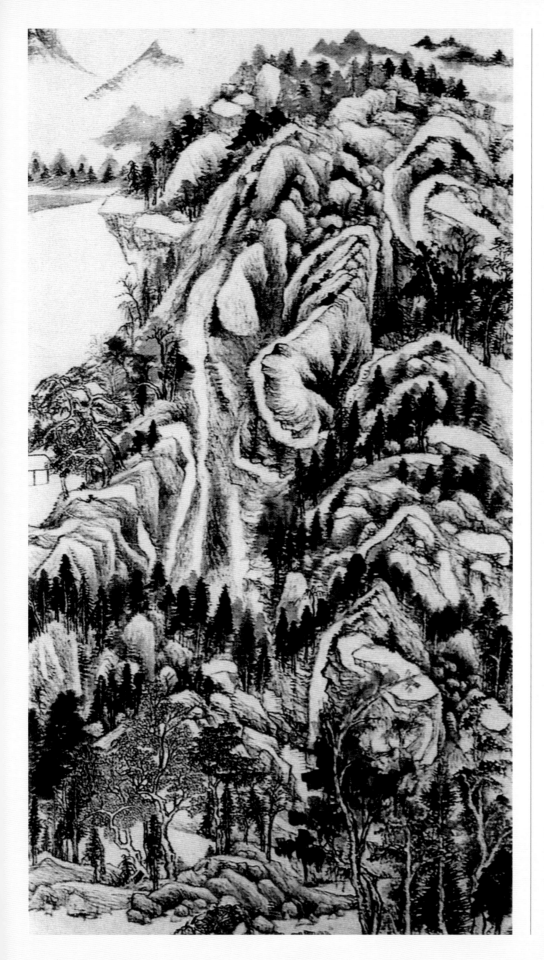

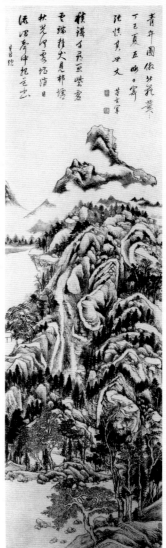

青弁图　董其昌
立轴　纸本　水墨
纵 225 厘米　横 66.88 厘米
（美）克利夫兰艺术博物馆藏

【作品解读】

　　此图师董源画法，部分采用传统的笔墨结构，但此画面平面感强，山石屈曲的结构和笔致墨法本身所形成的节奏韵律，给人一种新奇感。作为作者胸臆外化形式的笔墨，具有了更独立的审美价值。属董氏传世名作。

且听寒响图（局部） 项圣谟
长卷 纸本 墨笔
纵 29.7 厘米 横 413.4 厘米
天津艺术博物馆藏

【作者简介】

见 472 页。

山水图 王鉴
扇面 纸本 设色
纵 17.1 厘米 横 49.8 厘米
台北故宫博物院藏

【作者简介】

见 552 页。

【作品解读】

　　此图画远山近岭，连绵重复，杂树成林浓郁，山麓下树丛间，村舍房屋错落，溪水蜿蜒曲折横流山林村庄。构图繁复严谨，设色艳丽秀润，明朗而洁净，独具特色。

【原文】

石面坡法：

黄子久最喜画坡，每于山头层层相加，笔笔取其生疏。

【导读】

画传言黄公望最喜欢画坡，是出于作者自身的认识，依我看还是有些肤浅，黄公望有的画中坡反复出现，有的画则完全没有，前文也提过了。还是上文说的，我们应该注意黄公望用"坡"的方式和表现形态，这并不完全是习惯和喜好的问题。前边有较多黄公望图例，所以此处选取其他作品。

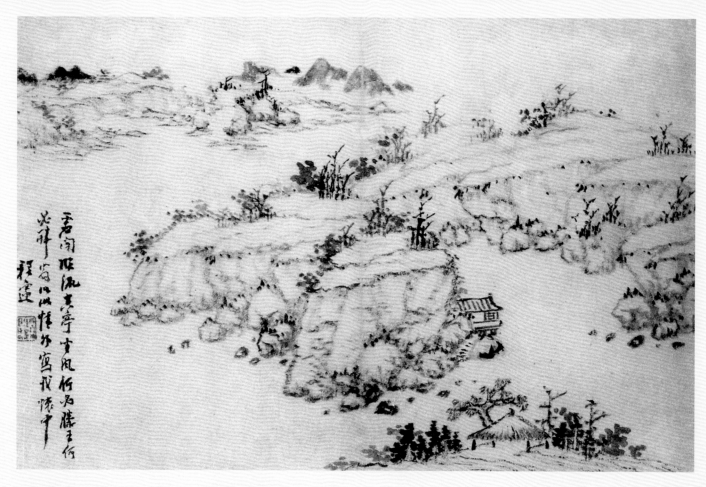

山水图（之一）　程邃
册页　纸本　水墨
纵 35.7 厘米　横 57.9 厘米
安徽省博物馆藏

【作者简介】

　　程邃（约 1605 ～ 1691），明末清初篆刻家、书画家。字穆倩、朽民，号垢区、青溪、垢道人、野全道者、江东布衣，歙县（今属安徽）人。晚年寓居扬州。诸生。博学，工诗文。早年从黄道周、杨廷麟游。品行端悫，敦尚气节。擅山水，初仿巨然，后纯用渴笔焦墨，沉郁苍古，别具蹊径。为新安画派中主要画家。传世作品有《山静日长图》《渴笔山水图》《仿黄子久深岩飞瀑图》。

【作品解读】

　　此册共八开，每幅均有题画诗句，如"流水自无恙，疏枝别有情""独坐扁舟别有意，肯同秋色老烟波"等等。画山水师法王蒙，纯用枯笔焦墨，追求荒朴古茂意境，本为新安画派技法特色，而程邃山水融入金石意味，更为独造。此山水册页，笔精墨妙，立意寄情，深堪品赏，实为佳作。

【札记】

山水图　邹之麟
立轴　纸本　设色
纵 127.8 厘米　横 44.9 厘米
上海博物馆藏

【作品解读】

此幅山水画在构图上有黄公望神韵，然而行笔骨力劲健，如山石的勾勒线条，转折分明奇倔，表现出山石的雄俊。岭间丛树分列，枝干用笔及夹叶树都以中锋笔为之，又多用落茄墨点及横点来表现树叶，显得浑厚沉着，山坡施以浓墨苔点，使豪迈傲岸之中不乏飘逸洒脱之气。此图浅绛设色，赭石山坡，花青坡面，显得意境恬淡，有雨洒乾坤清爽的感觉。画上方自署款："壬午雨春闲墨，逸老。"

【作者简介】

邹之麟，生卒年不详，清代画家。字臣虎，号衣白，自号逸老，又号昧庵，江苏武进人。明万历三十八年进士，弘光时官至都宪，博学工书画。山水法元代黄公望和王蒙。笔法遒劲古秀，勾勒点拂，纵横恣肆。

临王蒙《葛稚川移居图》（局部）

【原文】

山坡路径法：

花忘晋魏，尚尔通人。室满蓬蒿，犹当开径。丘壑既以纷纶，径路还宜商酌。大抵宜委委曲曲，或隐或见，不得一味直如死蛇，折同锯齿。近手尽有佳画，只因开径欠妥，白璧微瑕，遂为通幅之累不少。故昔人有"有好山无好路"之语，盖路即山之点题处也。幽人韵士，于此栖隐，径路实其眉目，使人望而知为有道在焉。

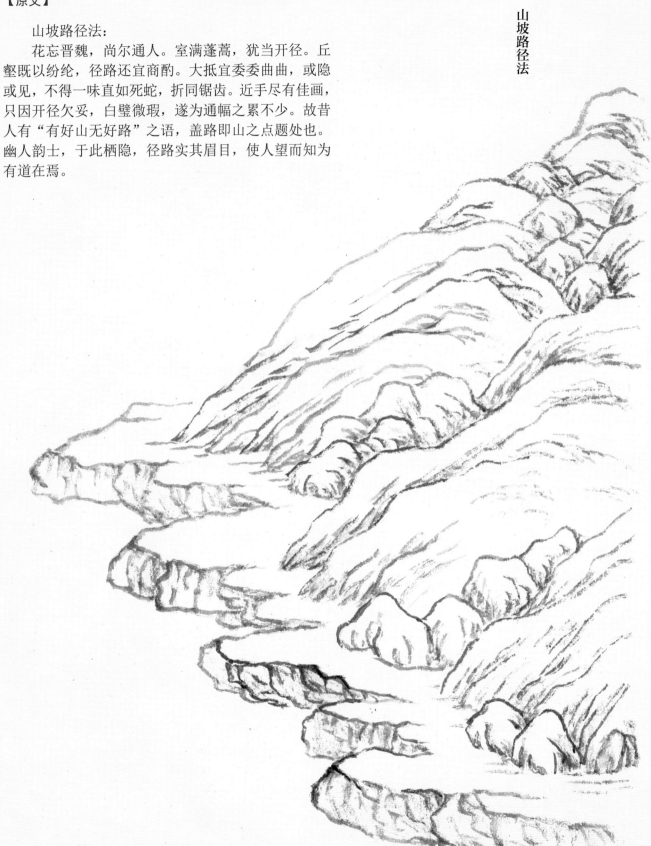

【导读】

　　我们说山水画"可游"，很多靠的就是路径指引。如画传所言路径的表现要虚实互相配合，该明确的明确，该隐约处当隐约。就是让人知道这是路径，可以由此通往画面深处。但一般要表现得入画，不去刻画人工铺筑的痕迹，尽量与自然环境相融。566页图示路径宽、平，侧面偏石质，有人工修筑的感觉，至少说明行走的人多，而且能通车马，估计于隐士的住所还很远。本页的图示路径与土坡一体，隐约可辨，侧面偏土质，画传作者为了突出路径还是整体画得宽了一些，于前图"隐约"之意不显，只见"土石"之分。

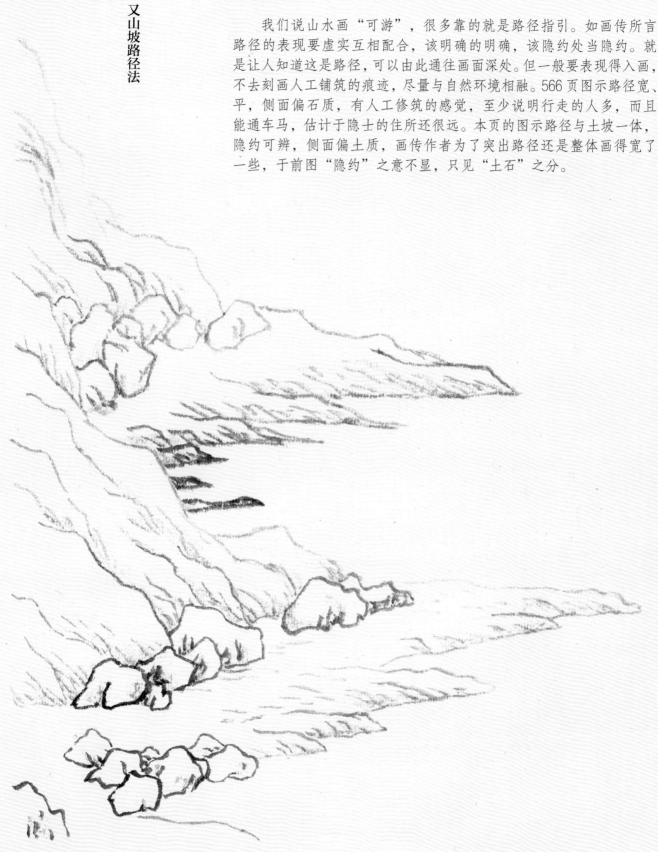

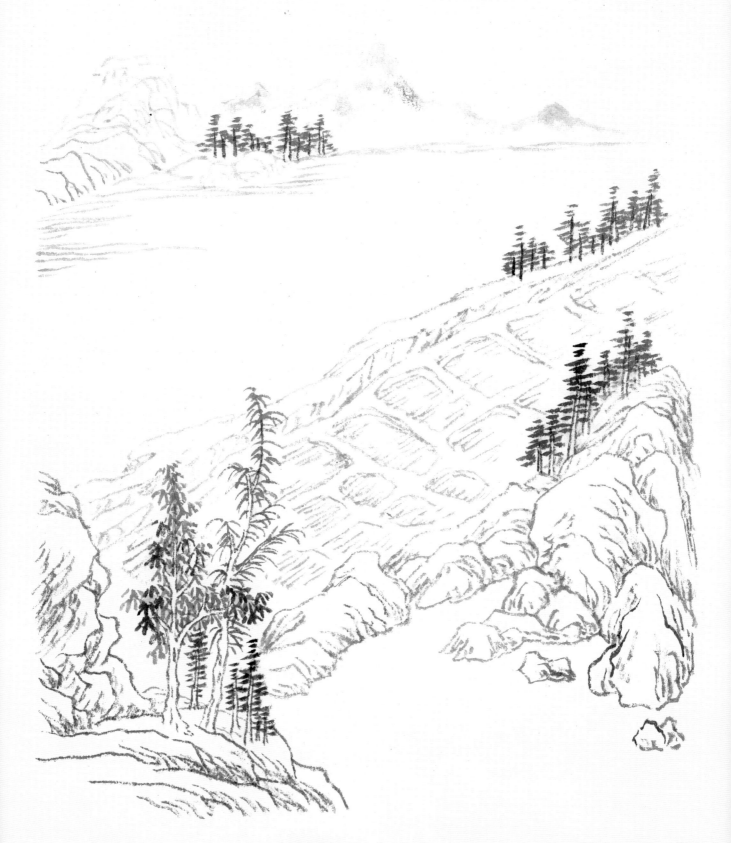

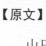

【原文】

山田法：

凿井耕田，山居本分，十字溪头，数重花外，最不可少。秧针麦浪，以备粢盛。盛子昭《豳风图》，平畴千里，纯以大绿敷绢上，以草绿染出方界，再以草绿细点。层层分布中，想见两歧连颖山中人，无愁枵腹。

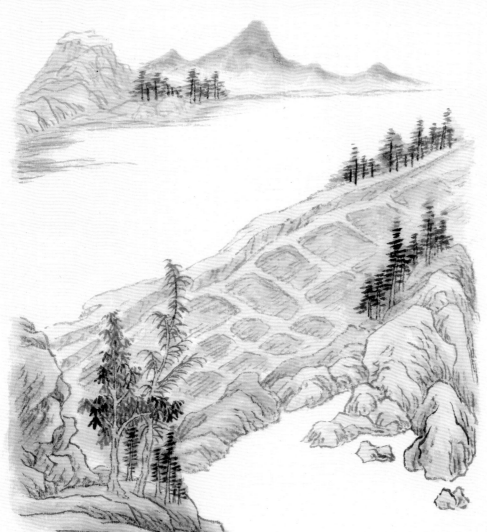

【导读】

　　"豳风"出自《诗经》的十五《国风》之一。共七篇，为先秦时代豳地华夏族民歌，其中多描写豳地的农家生活，辛勤劳作的情景，是中国最早的田园诗。豳同邠，古都邑名，在今陕西旬邑、彬县一带，是周族部落的发祥地。《豳风图》古代泛指和农事相关的绘画。历史上画《豳风图》的画家很多，盛懋只是其中之一，可惜他的《豳风图》也没有流传下来。

　　盛懋（生卒年不详），字子昭。父洪，临安（今杭州）人，寓魏塘，业画。懋承家学，善画人物、山水、花鸟。早年得画家陈琳指点，画山石多用披麻皴或解索皴，笔法精整，设色明丽。与吴镇同时代人，约在至正年间，二人曾"比门而居"。元代职业画家，当时被称作"画工"。技艺高超，并能接受元代文人画家的影响，其作品雅俗共赏，既符合士大夫阶层的审美情趣，百姓大众也很喜欢。因此盛懋名声很大，"四方以金帛求子昭画者甚众"，而相比之下他的邻居吴镇则"门可罗雀"。但后来吴镇被归于元四家，其山水画地位远高于盛懋。

　　画田地不仅是表现农事，与文人画提倡的"归隐"思想有关，隐逸生活需要自耕自渔的生存本领，大概是后人吸取伯夷叔齐饿死在首阳山的教训。图示的平田、山田画法基本一致，是较概括的，如果用于创作（古法）不宜画太多，要注意与山水结合，不要突出。图例选袁耀《桃源图》将田野隐于晨曦之中，沈周《报德英华图》围栏将地圈起，但田亩轮廓处理极淡，用点也很注意，生怕扰乱画面的整体感觉。任熊《范湖草堂图》中的田接近图示，比较写实。

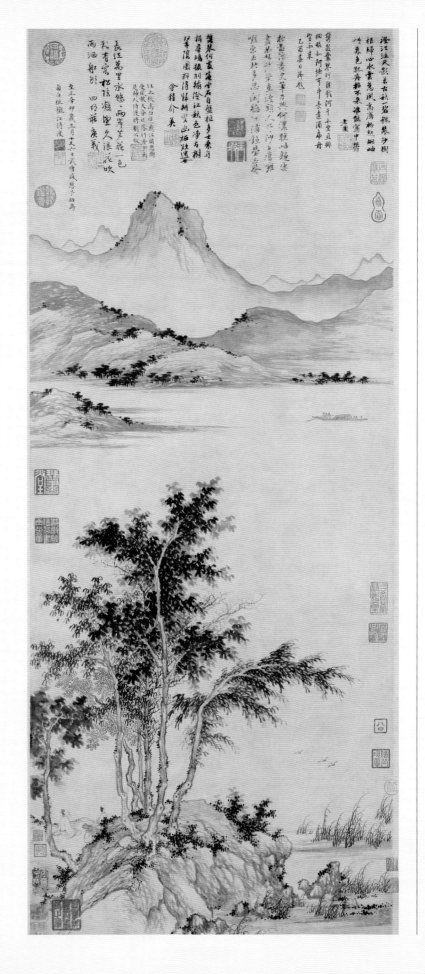

秋江待渡图　盛懋
立轴　纸本
纵112.5厘米　横46.3厘米
北京故宫博物院藏

盛懋，生卒年未详，字子昭。父洪，临安（今杭州）人，寓魏塘，业画。懋承家学，善画人物、山水、花鸟。早年并得画家陈琳指点，画山石多用披麻皴或解索皴，笔法精整，设色明丽。主要代表作有《秋林高士图》《秋江待渡图》《沧江横笛图》《溪山清夏图》和《松石图》等。

【作品解读】

此图绘杂树芦荻、远山秋江的平远风光。近景岗丘临江，高大苍翠的杂树被秋风吹拂，摇曳多姿，茂雁惊飞。岸边树荫下一长者携侍童席地而坐，远望江舟等待摆渡。远景山峦起伏连绵，江面宽阔平静，一叶小舟载客正在摇橹缓行。全图用笔疏简圆劲，精致细腻，墨色浓淡相间而富于变化。意境清幽，书风略近董源而有自己的特色，为盛懋传世山水画杰作。画幅左上自识"至正辛卯岁三月十又六日，武唐盛懋子昭为卤白作秋江待渡"。

【作者简介】

　　沈周（1427～1509），明代画家。字启南，号石田，晚号白石翁，长洲（今江苏苏州）相城里人。不应科举，长期从事绘画和诗文创作，擅画山水，得家法于父恒吉，兼师杜琼，后上溯取法董源、巨然、李成，以己意发之，中年以黄公望为宗，晚年则醉心吴镇。兼工花卉、鸟兽。后人把他和文徵明、唐寅、仇英合称"明四家"。传世作品有《西溪图》《庐山高图》《落花诗意图》《盆菊幽赏图》等。

东庄图册（之一、之二）　沈周
册页　纸本　设色
纵 28.6 厘米　横 33 厘米
南京博物院藏

【原文】

平田法

柴门临水稻花香，水田漠漠，平远中用此法最宜。如画春田，则用石绿或草绿矣；若画秋田，黄云甫《割稻孙满溇》，则用赭黄染方界内，田埂及土坡侧处则用纯赭以别之。

东庄图册（之三、之四）　沈周
册页　纸本　设色
纵28.6厘米　横33厘米
南京博物院藏

范湖草堂图（局部） 任熊
长卷 绢本 设色
纵 35.8 厘米 横 705.4 厘米
上海博物馆藏

【作者简介】

任熊（1823～1857），清代画家。字谓长，号湘浦，浙江萧山人。凡人物、山水、花鸟、虫鱼、走兽，俱擅胜扬，尤工神仙佛道。笔法圆劲，形象奇古夸张，衣褶银勾铁画，得陈洪绶精髓，而别开生面，与任薰、任颐合称"三任"；加任预，也称"四任"。又与朱熊、张熊合称"沪上三熊"。传世作品有《女仙图》《四红图》《人物图》等。

【作品解读】

此图为沈周仿吴镇墨笔山水。画山坡下茅屋数间，树木环绕，小桥流水，对面溪水远山，用笔简率圆嫩，与常见风格稍有不同，为画家中年之笔。

报德英华图（局部） 沈周
长卷 纸本 墨笔
纵 29 厘米 横 251.5 厘米
北京故宫博物院藏

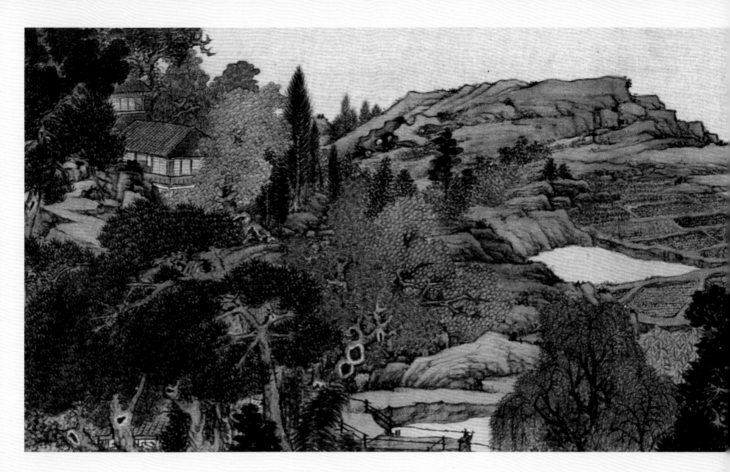

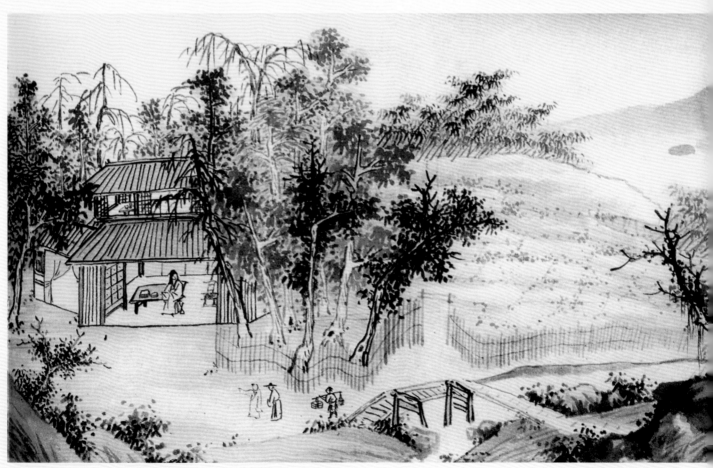

石矶法

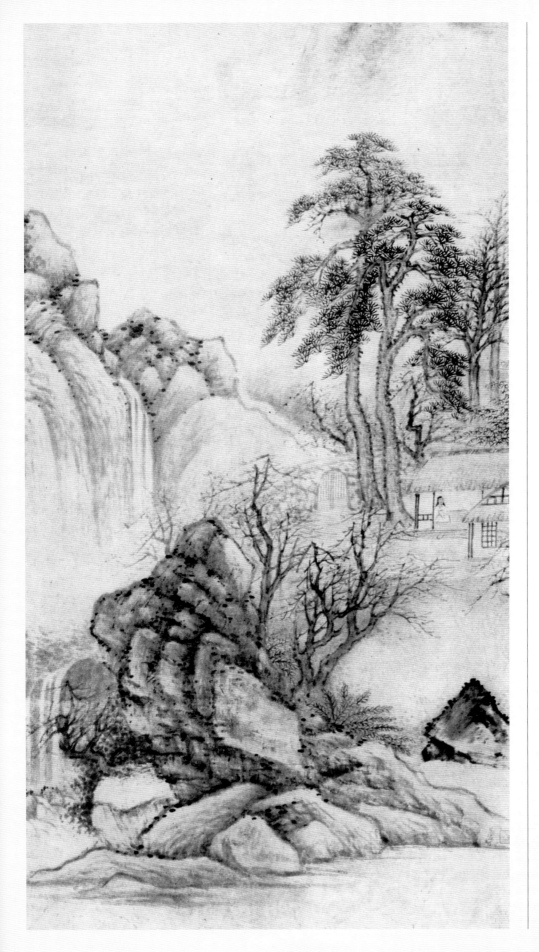

梅花书屋图　卞文瑜
立轴　纸本　设色
纵 106.9 厘米　横 48.5 厘米

【作者简介】

卞文瑜，生卒年不详，字浮白，号花龛，长洲（今江苏苏州）人。擅画山水，树石勾剔，甚有笔意，尝从董其昌讲求笔法，故笔墨亦相近。

【作品解读】

此图作远山淡抹，山峦层叠，苍松杂树劲立，其下茅屋相陈，一人静坐抬头远观而思。山石树木笔墨近董其昌，画面萧疏松秀，有清旷之致。

郑州景物图　文从简
立轴　纸本　水墨
纵 98.2 厘米　横 38.2 厘米
北京故宫博物院藏

【作者简介】

　　文从简（1574～1648），
明代画家。字彦可，号枕烟
老人，江苏苏州人。文徵明
曾孙。善书画，得家传。山
水学王蒙、倪瓒，喜用枯笔
皴斫，笔墨工细，构图平实，
较少变化。

【作品解读】

　　此图画郑州城外风景。
河流贯于山冈逶迤之间，山
头光秃，仅河中坡坨有小树
三，桥上行人，水上行舟，
具北方初春特色。笔墨简洁
清淡。

坡陀法

潮满春江图　居节

立轴　纸本　水墨

纵 47.5 厘米　横 26.2 厘米

镇江市博物馆藏

石壁露顶法

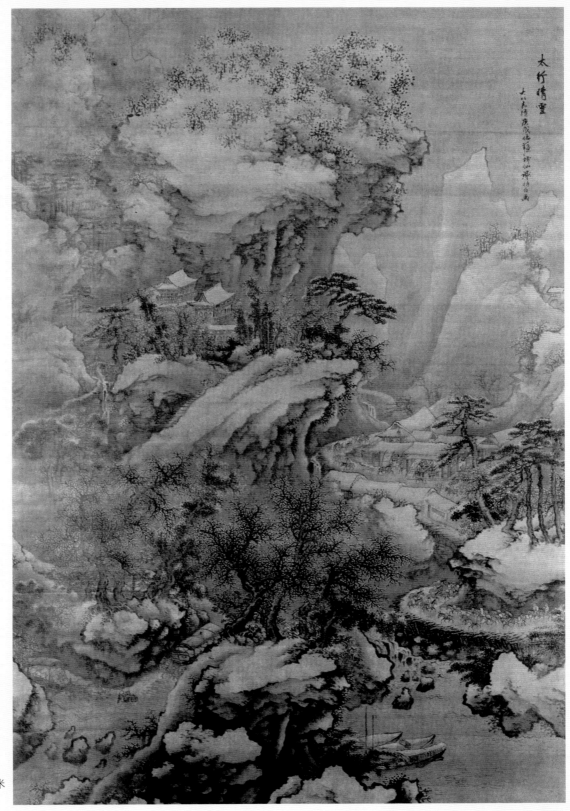

太行晴雪图　谢时臣
立轴　绢本　设色
纵 231 厘米　横 165.6 厘米
青岛市博物馆藏

【作者简介】

　　谢时臣（1487～1567），明代画家。字思忠，号樗仙，吴（江苏苏州）人。能诗，善画。山水法沈周，得其意而稍变。势豪放，设色浅淡，人物点缀，冲和潇洒。多做长卷巨幛。

【作品解读】

　　此图写太行山雪后景象，涧水、舟车、行旅作近景。山峦、旅舍、庙宇为中景。以高耸千仞的巨峰作远景。山峰上杂以大小混点，略加勾勒，显示出积雪的小树。以淡墨烘托罩染蔚蓝的天空，远山尽留空白，作为余雪。此图具有浓厚的生活气息，画面笔法谨严，线条浑厚饱满，气势雄伟。

重岩暮霭图　潘恭寿
立轴　纸本　设色
横 31.5 厘米　纵 81.5 厘米
泰州市博物馆藏

【作者简介】

　　潘恭寿（1741～1794），
清代画家。字镇夫，号莲巢，
江苏镇江人。能诗善画。少
学山水，苦无师承，王文治
遂授以书家用笔之道。恭寿
复取古迹临仿，画乃益进。
山水规仿文徵明，花卉取法
恽寿平，画佛像及仕女，亦
韵秀而饶古意，竹石亦佳。
传世作品有《江帆远岫图》
《烟云阁图》《写柳永词意
图》《仿戴逵破琴图》。

【作品解读】

　　图中峻岩怪石突兀而
立，山中泉水飞注入溪，杂
树挺立浓郁，水阁依山临水，
其中一高士展卷沉思，神态
超然。境界幽美，深厚苍浑。

石壁露根法

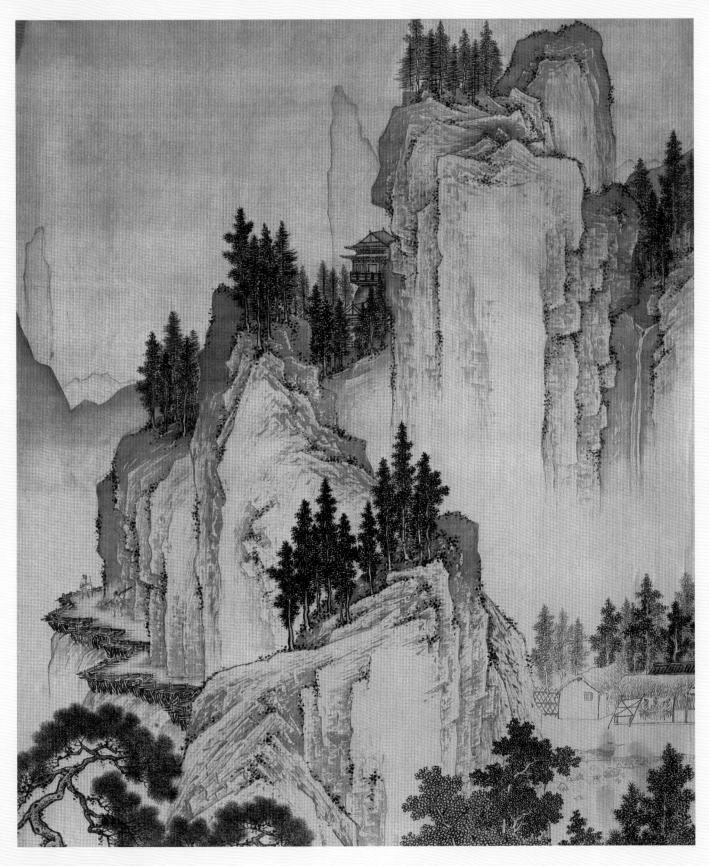

春山游骑图（局部）　周臣
立轴　绢本　淡设色
纵 185.1 厘米　横 64 厘米
北京故宫博物院藏

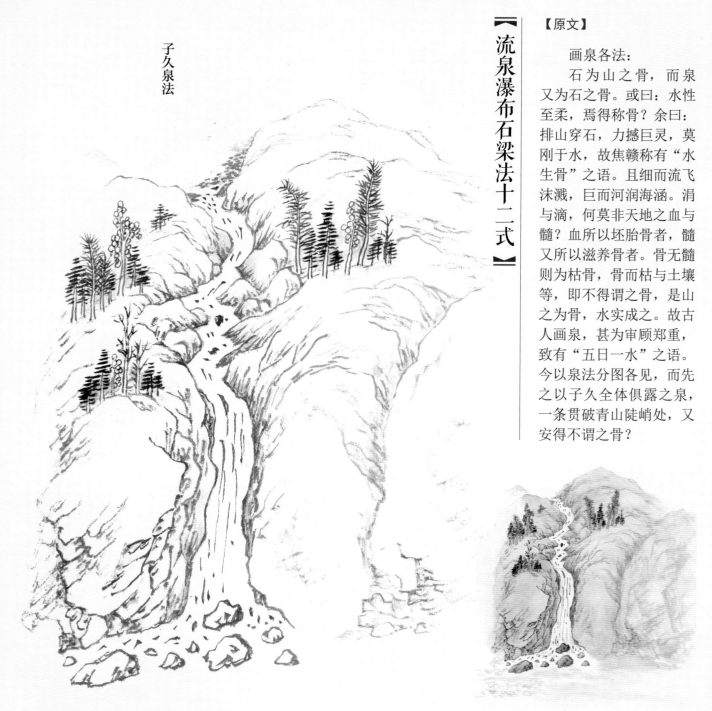

子久泉法

【原文】

画泉各法：

石为山之骨，而泉又为石之骨。或曰：水性至柔，焉得称骨？余曰：排山穿石，力撼巨灵，莫刚于水，故焦赣称有"水生骨"之语。且细而流飞沫溅，巨而河润海涵。涓与滴，何莫非天地之血与髓？血所以坯胎骨者，髓又所以滋养骨者。骨无髓则为枯骨，骨而枯与土壤等，即不得谓之骨，是山之为骨，水实成之。故古人画泉，甚为审顾郑重，致有"五日一水"之语。今以泉法分图各见，而先之以子久全体俱露之泉，一条贯破青山陡峭处，又安得不谓之骨？

【导读】

焦赣，或作焦贡（此处赣音意同贡），字延寿，汉代人。《易林》是一部富有创造性的汉代周易学著作，具有较高的学术价值。相传是焦赣所著，所以又称《焦氏易林》。古代绘画中体现"周易""阴阳"的哲学是很正常的，所谓"水为山之骨"就是借用了《易林》中的说法。水法在山水中无疑很重要，水云等既是自然景物也是一类绘画语言，在画面中的使用并不受真实景物的限制，在画面中要根据实际情况去运用，要符合山水的主体，不可任意突出，即便以水为主，多水的画面，也要顾及主次明晦。图例之首我选择了沈周《庐山高图》代黄公望泉法。泉法、水法的实例很多，个人风格就更多，所以选择有特点的数幅图例，供学习者走马观花，要深入学习还需临摹时就每一幅画去研究探讨，不宜孤立地将其抽出。我认为水法、云法是山水中代表留白、存气的一种语言，从"提醒"的角度水要讲究有"骨"是正确的，水必须要蕴涵力量，要有动势，当然还是要服从画面的大局。

庐山高图　沈周
立轴　纸本　淡设色
纵 193.8 厘米　横 98.1 厘米
台北故宫博物院藏

【作者简介】

见 571 页。

【作品解读】

图中山峦层叠，草木丰茂，飞瀑高悬，云雾浮动。此图构图布局颇具匠心，墨色浓淡层次逐渐变化。作者取于王蒙技法，善于组合稠密高叠的石岩，进而形成转折交搭的层峦，再位置大小林木，复合为整一的自然美，疏密、松紧，有条不紊。

【原文】

乱石叠泉法：

乱石叠泉，欲使其硙硙有声，须将泉力向石之虚处致、乱处积。

【导读】

所谓乱石，不是真乱，而是错落有致，布置大有学问，学习者当用心研习。

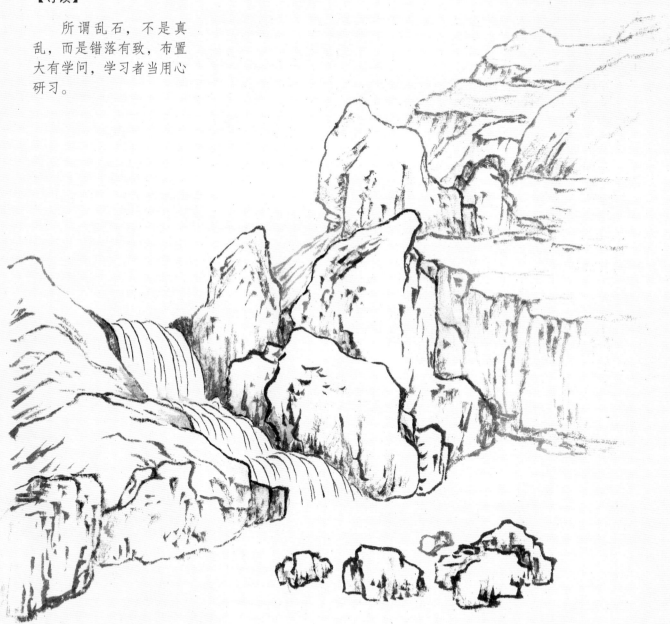

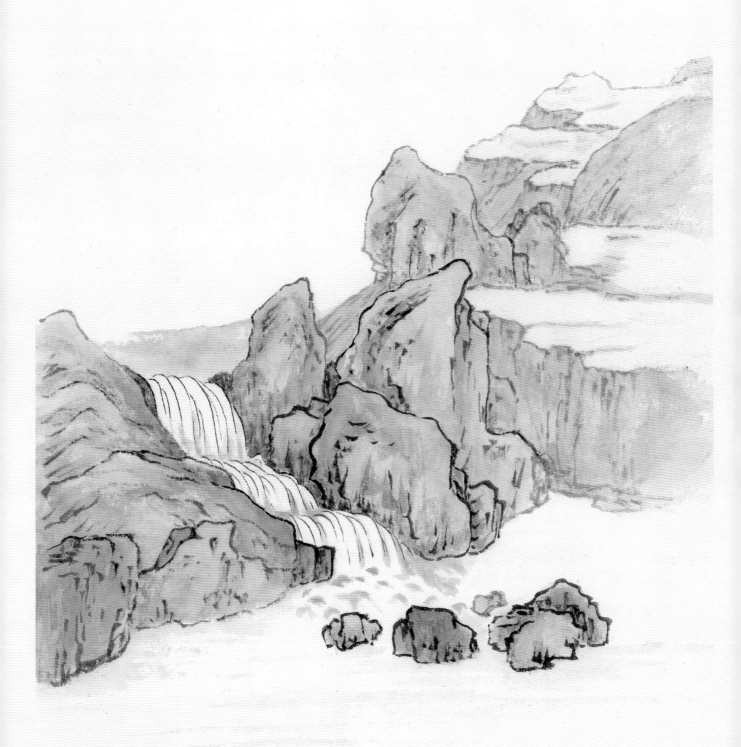

【作品解读】

　　此图册为陈洪绶精品之一，共八页。图中崇峦巨嶂，成林杂树，设色溪涧石桥上，二人对坐而谈。山水树木，画法工整，趣味古拙。

【作者简介】

　　陈洪绶（1598～1652），明末画家。字章侯，号老莲、悔迟，诸暨（今属浙江）人。擅画人物，也工花鸟草虫，兼能山水，与崔子忠齐名，称"南陈北崔"。

杂画图（之一）　陈洪绶
册页　绢本　设色
纵 30.2 厘米　横 25.1 厘米
北京故宫博物院藏

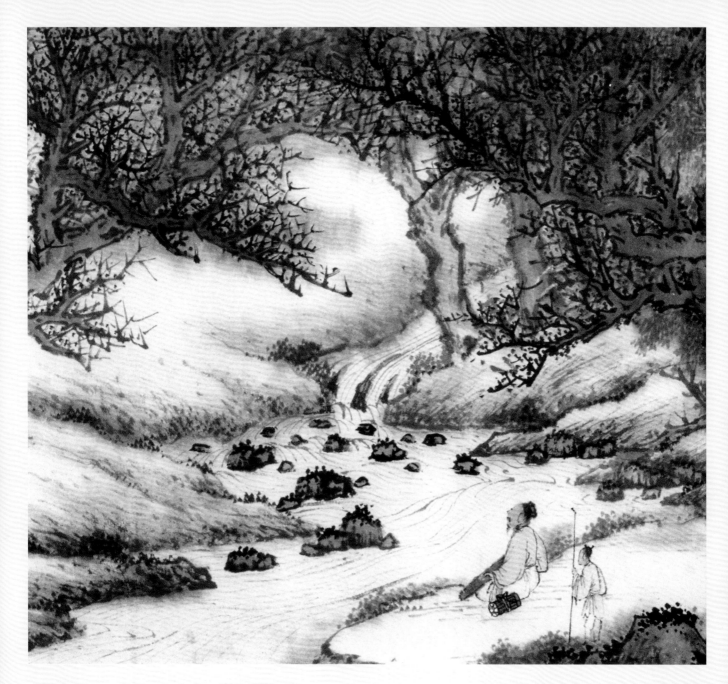

小山远歌图（局部） 吴宏
长卷　纸本
纵 30.8 厘米　横 137.1 厘米
上海博物馆藏

【作品解读】

　　此图绘参天老树，枝槎纵横老健，溪水沿山蜿蜒潺流，树丛茅屋书斋深藏；平坦处，一老者抱琴席地而坐，面山临水高童子身后侍立。笔情墨韵与诗情画意尽在其中。

【作者简介】

　　见 556 页。

【札记】

垂石隐泉法：

摩诘谓画泉，欲其断而不断。所谓断而不断者，必须笔断气不断，形断意不断，若神龙云隐，首尾相连。

垂石隐泉法

云流泉断法

【导读】

　　云水相交处，注意虚实的处理和过渡，要有水流入云的感觉，这与水流经山石不同，虚实关系发生了转变，水为实云为虚。

【原文】

　　云流泉断法：
　　画泉，古人多用云锁，然画云时不可露出笔墨痕迹，但以颜色轻轻渍出，方为妙手。

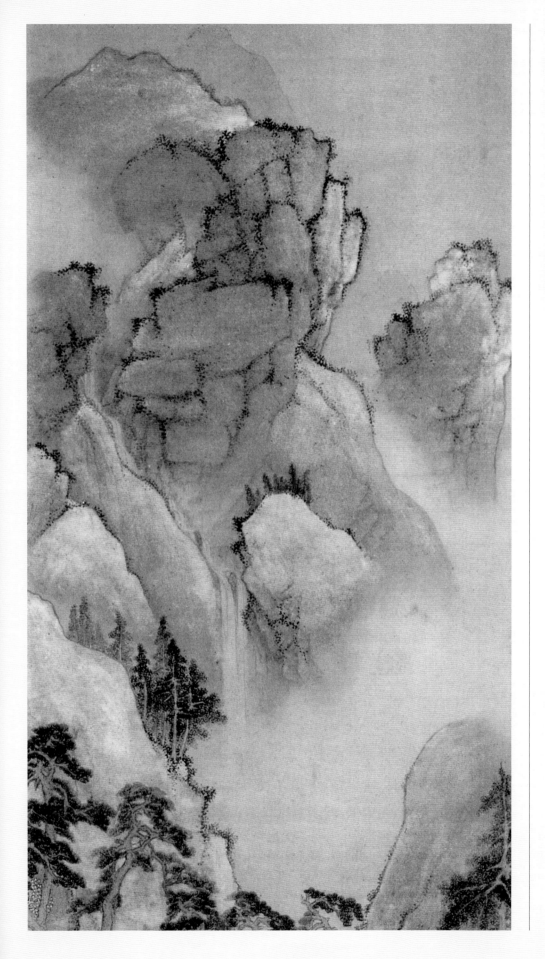

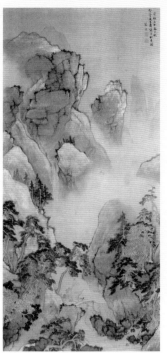

青绿山水图　张宏
立轴　绢本
纵 130.3 厘米　横 63.1 厘米
上海博物馆藏

【作者简介】

　　张宏（1577～？），明代画家。字君度，号鹤涧，吴（今江苏苏州）人。擅山水画，重写生，师沈周，笔力峭拔，墨色湿润，层峦叠嶂，有元人意味。写意人物，神情谐洽，散聚得宜。

【作品解读】

　　此图中峰峦挺秀，烟雾弥漫，云光翠影，意境清新。岩头水边，古树丛生。一隐士临溪席地而坐，仰视对山飞泉，一仆捧物而来。人物勾勒简明，形神兼备。用笔简中见工，色彩清丽。

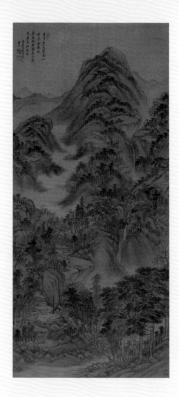

南山积翠图　王时敏
立轴　绢本　设色
纵 147.1 厘米　横 66.4 厘米
辽宁省博物馆藏

【作者简介】

王时敏（1592～1680），
明末清初书画家。字逊之，号
烟客、西庐老人，太仓（今属
江苏）人。擅长画山水，以黄
公望、倪瓒为宗。其作品受当
时复古画风景影响较深，偏重
摹古，亦工诗文，善书。后人
把他与王鉴、王翚、王原祁合
称"四王"，加吴历、恽寿平，
亦称"清初六家"。存世作品
有《仙山楼阁图》《层峦叠嶂图》
等。

悬崖挂泉法

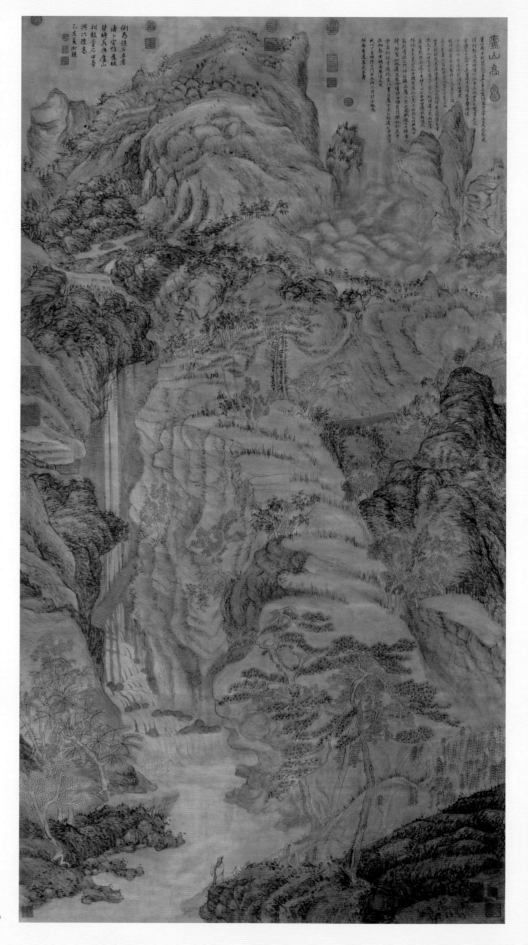

临沈周《庐山高图》

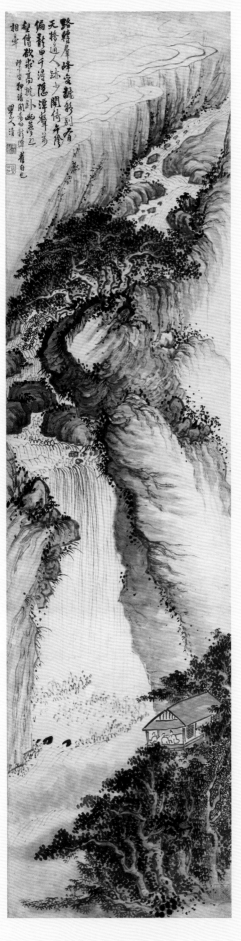

【作者简介】

梅清（1623～1697），清初画家、诗人。原名士羲，后改今名，字渊公，号瞿山、敬亭山农，宣城（今属安徽）人。世祖顺治十一年（1654）举人，四次北上会试，不第告终。后遭家落，屏迹稼园，郁郁无所处，寄情诗画自娱。屡登黄山，观烟云变幻，银涛起伏，印心手随，景象奇伟。笔法松秀，墨色苍浑；后人称梅清、梅庚、石涛、戴本孝等为黄山派。传世作品有《山村清景图》《黄山图》《黄山十九景图》《黄山炼丹台图》等。

【作品解读】

此幅笔法劲拙，墨气苍浑。一道瀑布飞流直下，夹岸古木森森而立，高人曳杖静观，形成动与静的强烈对比。全图上下浑然，气脉相连。奇松险峰，飞瀑急流，观画仿佛涛声震耳，有身临其境之感，乃梅清佳作。

龙潭听瀑图　梅清
立轴　纸本
纵 189 厘米　横 48.6 厘米
旅顺博物馆藏

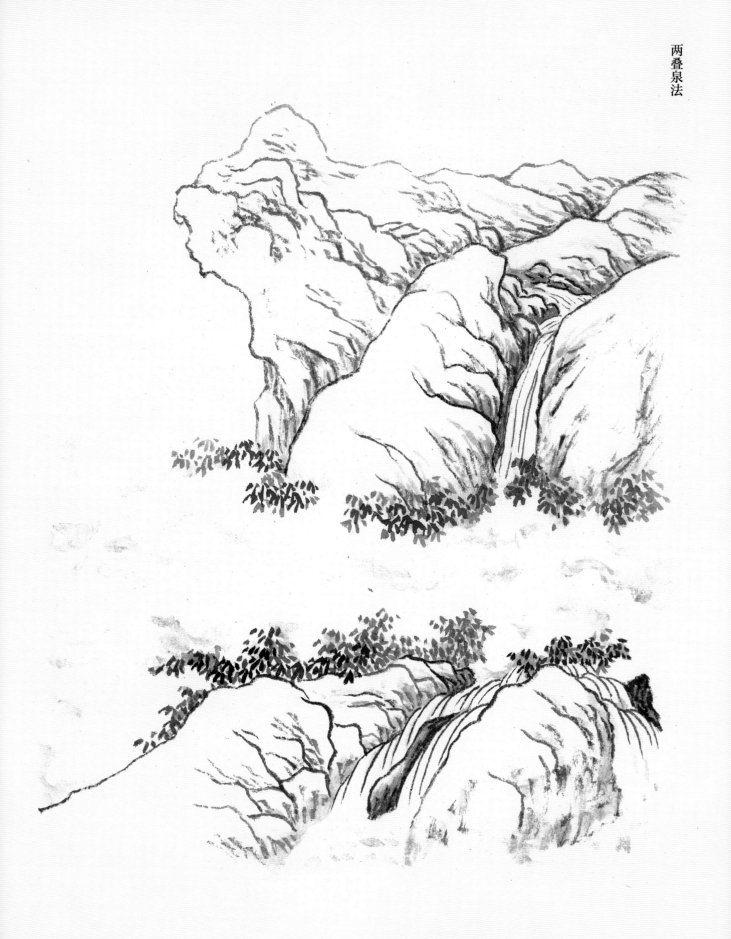

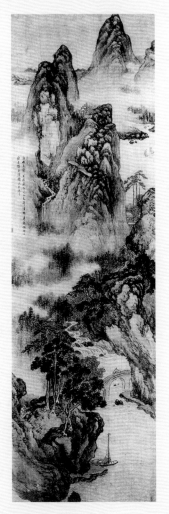

山水图　王建章
立轴　绢本　淡设色
纵 154.8 厘米　横 49.2 厘米
(美) 私人藏

【作者简介】

　　王建章，生卒年不详，字仲初，号砚墨居士，福建泉州人。善画佛像。山水宗董源，笔力雄健，摹古功力深厚。善写生，花卉、翎毛为一时绝艺。生性耿方，不轻易落笔。清顺治六年(1649)曾赴日本学习。

【作品解读】

　　此图以平远法构图，画山水萦映，雾霭迷漫。片帆飘逝，渔艇泊岸；山间茂密，楼阁偶见。山径二人漫步而谈，桥上一人独坐观澜。画法师董源、王蒙，笔力雄健，气势浑厚。全图境界幽远，风格苍劲。

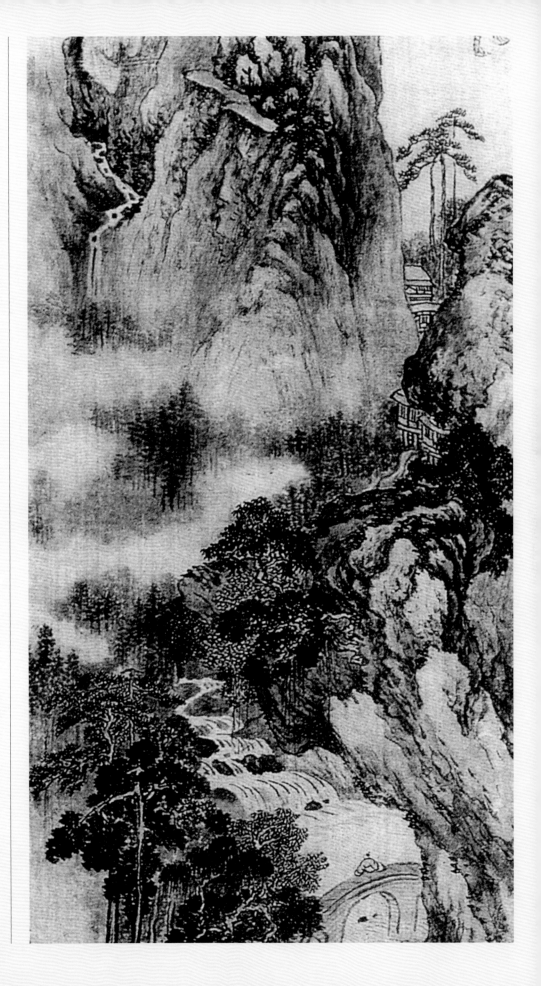

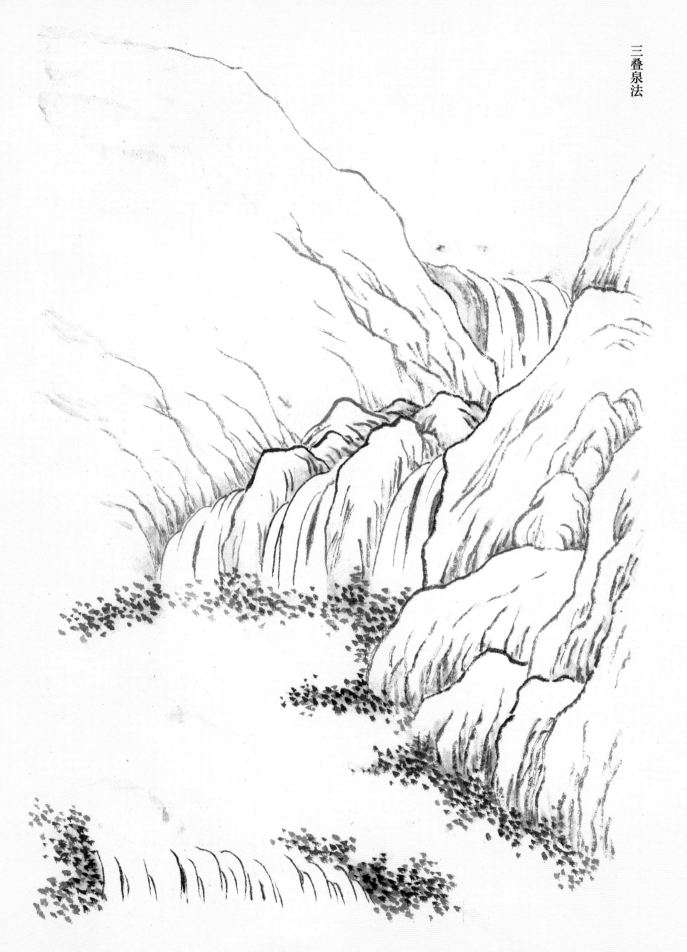

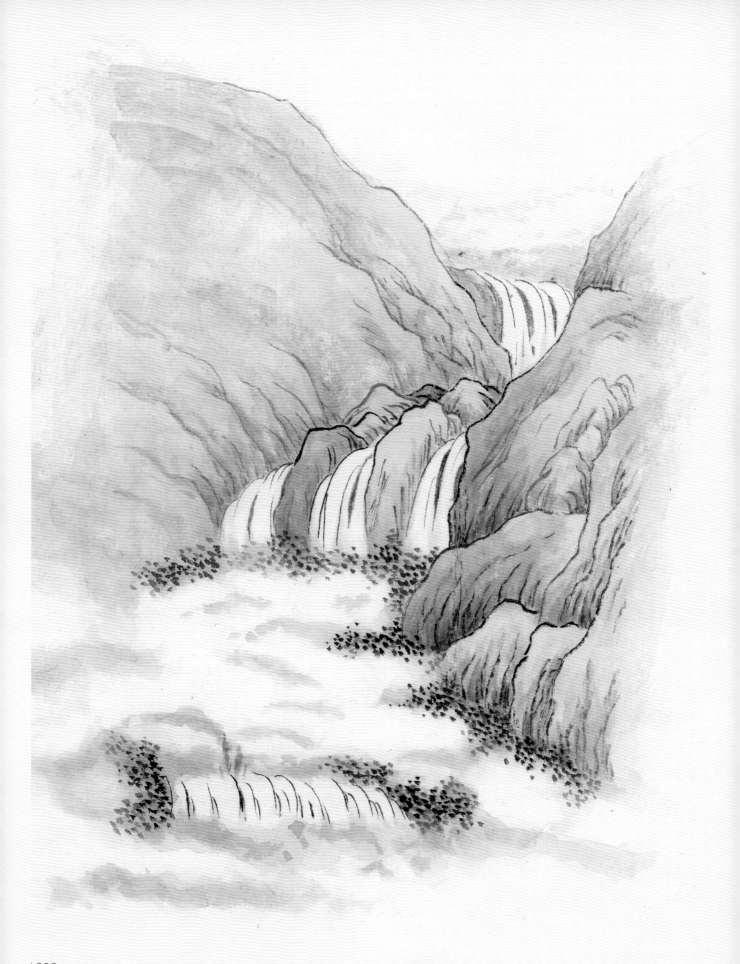

细泉法

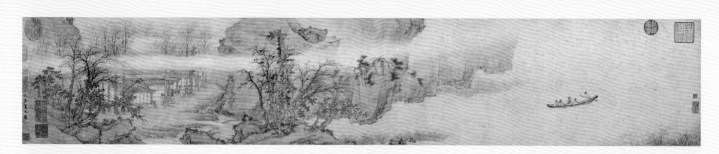

赤壁游　仇英
立轴　纸本　设色
纵 129 厘米　横 23.5 厘米
北京故宫博物院藏

【作者简介】

见 501 页。

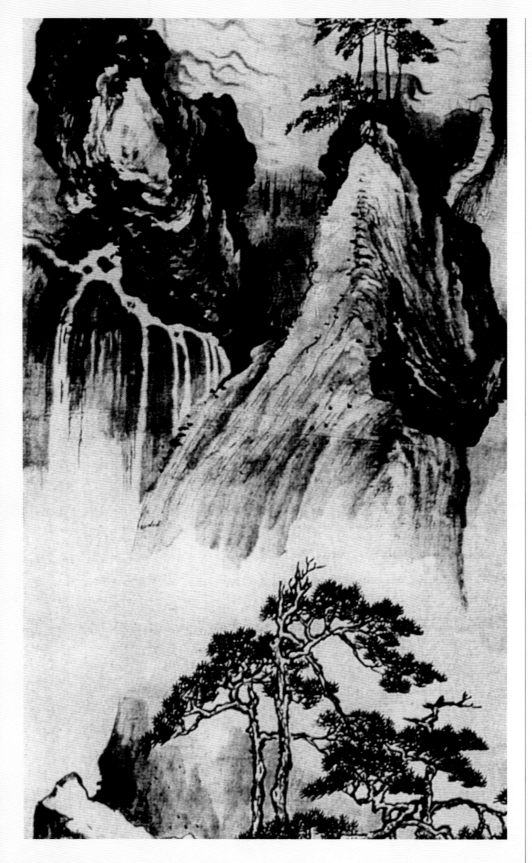

松山图　张瑞图
立轴　绢本　水墨设色
纵 151.8 厘米　横 47.8 厘米
日本静嘉堂文库藏

【作者简介】

　　张瑞图（1570～1644），明代官员、书画家。字长公、无画，号二水、果亭山人、芥子、白毫庵主、白毫庵主道人等。晋江二十七都霞行乡（今福建省晋江市青阳下行张）人。以擅书名世，书法奇逸，峻峭劲利，笔势生动，奇姿横生，钟繇、王羲之外另辟蹊径，为明代四大书法家之一，与董其昌、邢侗、米万钟齐名，有"南张北董"之号；又擅山水画，效法元代黄公望，苍劲有劲，作品传世极希。

【作品解读】

　　奇峰高耸，瀑布悬挂，云烟浮动，苍松挺立。作者充分利用薄绢质地，皴擦渲染并重，笔墨交融，使山之雄伟，松之傲然跃然纸上。属于张瑞图的晚年之作。

616

封侯图　沈铨
立轴　绢本　设色
纵 184 厘米　横 96.6 厘米
北京故宫博物院藏

【作者简介】

　　沈铨 (1682 ~ 约 1760),
清代画家。字衡之, 号南菇,
浙江吴兴 (今湖州) 人, 一
作德清人。工画花鸟走兽,
以精丽见长。亦善仕女, 尝
写花蕊夫人宫词为图, 殊见
佳妙。雍正九年受聘往日本
长崎, 侨居三年。日人重其
艺, 学之者众, 以圆山应举
最著名。传世作品有《松鹤
图》《鹿群图》《鹤群图》
《松鹿图》等。

【作品解读】

　　此图画溪畔石崖边, 溪
水潺流, 花木葱郁, 有猴五
只, 或攀枝或坐石, 或仰望
或下看, 形神各具。笔法工
致精巧, 设色妍丽。

石梁飞瀑图 陈裸
立轴 纸本 设色
纵 173 厘米 横 59.7 厘米
北京故宫博物院藏

【作者简介】

　　陈裸（1563~ 约 1639），
初名瓒，字叔裸，后去掉"叔"
字，号道樗，吴县（今江苏
苏州）人，一作云间（今上
海市松江）人。善画山水，
远宗赵伯驹、赵孟頫诸家，
近师文徵明。摹古人笔法逼
真，能工书。

【作品解读】

　　此图写高峰直插云霄，
峰腰飞瀑直下，云霭弥漫，
苍松相映，再点缀楼阁飞檐，
曲折围栏于其间，境界壮丽。
构图画法严谨，笔墨细劲苍
秀，具高远之致。

土堂墦人请画
傅山

【作者简介】

　　傅山（1607～1684），明末清初思想家、书画家。字青主、青竹、公它，号啬庐、石道人。阳曲（今属山西）人，一作太原人。善诗、书、画，其画山林，气概浩荡，丘壑磊落，有奇逸气势；间写竹石，不落恒蹊，超然出尘。因常披朱衣，故号朱衣道人。晚年喜欢苦酒，自称"老蘖禅"。传世作品有《江深草阁寒图》《云根黛色图》等。

山水图（之一）　傅山
册页　绢本　设色
纵21.5厘米　横21.6厘米
天津艺术博物馆藏

临范宽《溪山行旅图》局部

【水云法四式】

江海波涛法

【原文】

　　江海波涛法：

　　山有奇峰，水亦有奇峰。石尤怒卷，巨浪排山，海月初溶，潮如白马，是时，满目皆多崇冈峻崿。吴道玄画水，终夜有声，不惟画水，且善画风；曹仁希万流曲折，一丝不乱，不惟画风，而且能画不假于风之层波叠浪，画水之能事毕矣。

【导读】

　　画传列多位古人，说明大面积的水法早有成法，学习者尽可在其中选择和吸取营养，另一方面多观察自然景象，多练习书法，三者合一画水的大略样貌便"不乱"。难在画传提到的情境，所谓要画出"风"的感觉，这就需要假以时日的练习和琢磨。

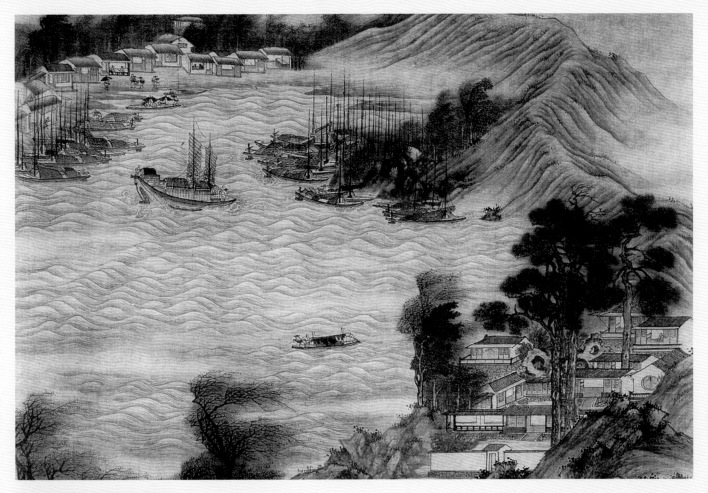

江干风雨图　樊圻
立轴　纸本　水墨　设色
纵 146 厘米　横 72 厘米
上海博物馆藏

【作品解读】

　　此图绘江岸山峦层叠，树木繁茂，随风招展，山麓下树丛间，屋舍庭院错列，江水荡波，渔船往来，道上行人马匹，神形俱足，别有风致，一派江南水村的美景。布局精巧，用笔工整严谨而简练准确，设色明快而绚丽，尽现江南水景风光。

【作者简介】

　　樊圻（1616～1694），清代画家。字会公，江宁（今江苏南京）人。擅画山水、花卉、人物。山水取法董、巨、黄、王和刘松年诸家，用笔工细，皴法细密，风格劲秀清雅，为"金陵八家"之一。

舒缓之势的水流波动比湍急奔涌更难于表现，需要综合修养，要用含蓄的笔法来体现动中有静的意境。还要注意用水表现空间的深度，也就是水法的平远。

溪涧涟漪法：

山有平远，水亦有平远。风恬浪静，云去月来，烟光淼渺，目不可极。大而江海，小而溪沼，一时寒肃无声，水之本体见矣。

溪涧涟漪法

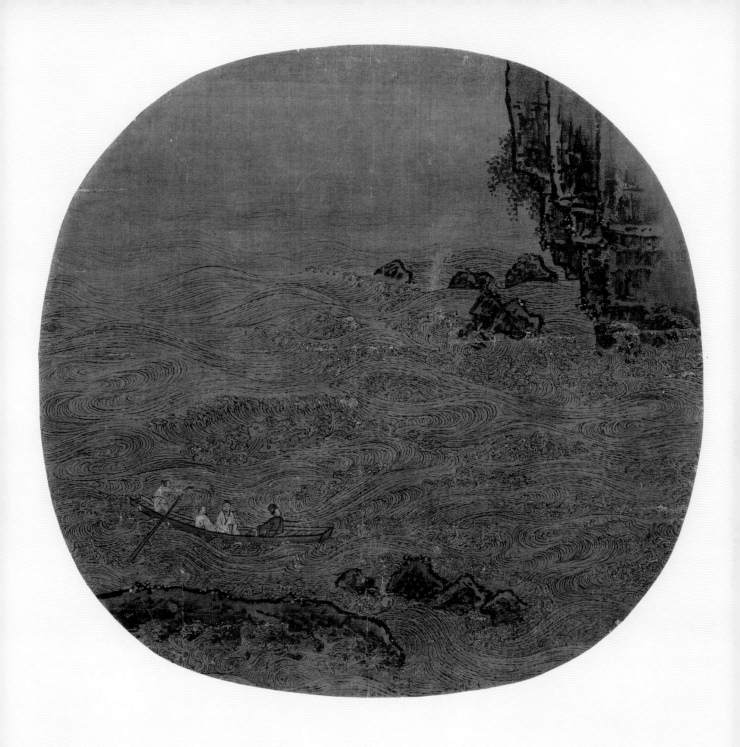

赤壁图　李嵩
团扇　绢本　水墨　淡设色
纵 25 厘米　横 26.2 厘米
（美）堪萨斯市纳尔逊艾京斯
艺术博物馆藏

【作者简介】

　　李嵩（1166～1243），南宋画家。钱塘（今浙江杭州）人。少为木工，颇远绳墨，后为画院待诏李从训养子，随从习画。历任光宗赵惇、宁宗赵扩、理宗赵昀三朝画院待诏。擅画人物、佛道像，尤擅界画。

【作品解读】

　　图中暗礁石壁，以小斧劈皴擦，寓拙重沉凝于简括遒劲；漩流急浪，用锯齿描精绘细写，于装饰美感中见激昂气势。远水无波，淡墨晕染，得悠远之境；孤舟泛波，名士闲坐，抒怀古之情。沉雄不让马夏，精丽则更胜一筹，虽为小品，堪称神妙。

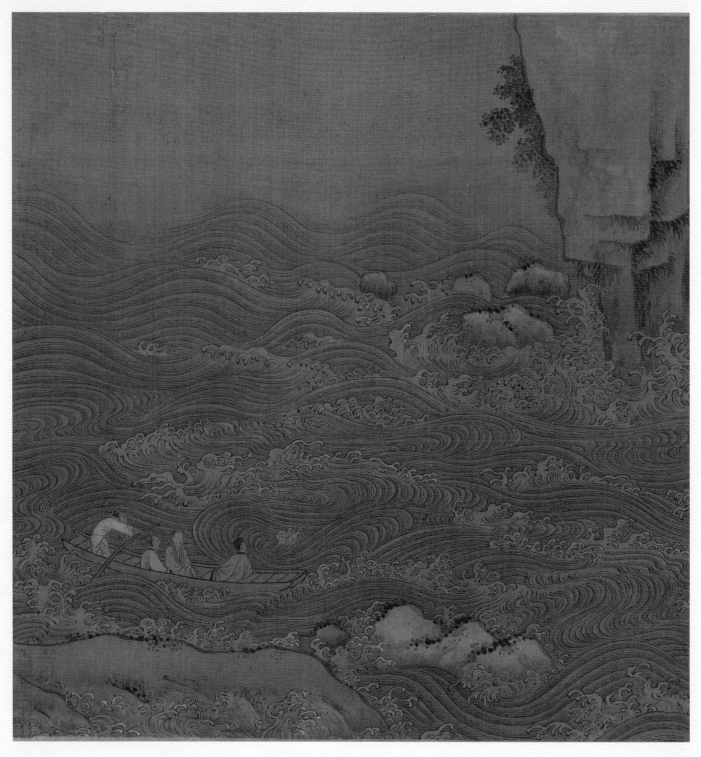

赤壁图　佚名
绢本　墨笔
纵 21 厘米　横 21.5 厘米
北京故宫博物院藏

水图　马远

长卷　绢本　浅设色

每段各纵 26.8 厘米　横 41.6 厘米

北京故宫博物院藏

【作者简介】

　　见 414 页。

【作品解读】

　　马远的《水图》最为出色。全卷共十二段，现选为四段，图中画出了光影的感觉。他用不同的手法表现不同水波，其用笔变化多端，或用线细如发丝而淡淡一写，或用线如行云流水，加以墨色浓淡、粗细不匀求得变化；或随意挥洒，湿笔、干笔相辅。或用战笔，或断线为点，或粗实稳健，或浑厚雄壮，或细腻流利，或简洁多折，很成功地达到了不同的效果，体现了画家对大自然的深入观察能力和高深的笔墨表现能力。

云乃天地之大文章，为山川被锦绣，疾若奔马，撞石有声，云之气势如是。大凡古人画云，秘法有二：一以山水之千岩万壑相凑太忙处，乃以云闲之。苍翠插天，倏而白练横拖，层层锁断，上岭云开，髻青再露，如文家所谓忙里偷闲，反使阅者目迷五色。

一以山水之一丘一壑，着意太闲处，乃以云忙之。水尽山穷，层次斯起，陡如大海，幻作层峦，如文家所谓引诗请客，以增文势。余画山水诸法，而殿之以云者，亦以古人谓云乃山川之总，亦以见虚无浩渺中，藏有无限山皴水法。故山曰"云山"，水曰"云水"。

细勾云法

扫一扫
视频教学

【导读】

韩拙，北宋南阳（今河南南阳）人，出身于书香仕宦之家，善画山水窠石。圣绍(1094～1098)年间到汴梁（今河南省开封市），为驸马都尉王诜所欣赏，常共同评鉴古今书画，并被王诜举荐给端王赵佶。赵佶继位后韩拙被授为翰林书艺局，累迁至直长秘书侍诏，供奉宫廷，在画院中享有较高的地位。韩拙的绘画作品失传，其《山水纯全集》记录了他的艺术见解。全书分《论山》《论水》《论林木》《论石》《论云霞、烟霭、岚光、风雨、雪雾》《论人物、桥、关城、寺观、山居、舟船四时之景》《论用笔格法气韵之病》《论观画别识》《论古今学者》《论三古之画过与不及》10篇。韩拙主张研习山水格要，求古法，写真山，抵制俗变虚浮的画风。在论述山水形象时细致具体地分类阐述山川及四时朝暮等自然规律，书中援引了唐五代及北宋时期如荆浩、郭熙等人的画论，并在前人基础上加以发挥，讲郭熙"三远法"后又举出阔远、迷远、幽远，论述画石之形状结构，同时列出披麻皴、点错皴等古今体法。该书体现了北宋宫廷绘画的艺术要求，是继《林泉高致》后的又一重要山水画论。

628

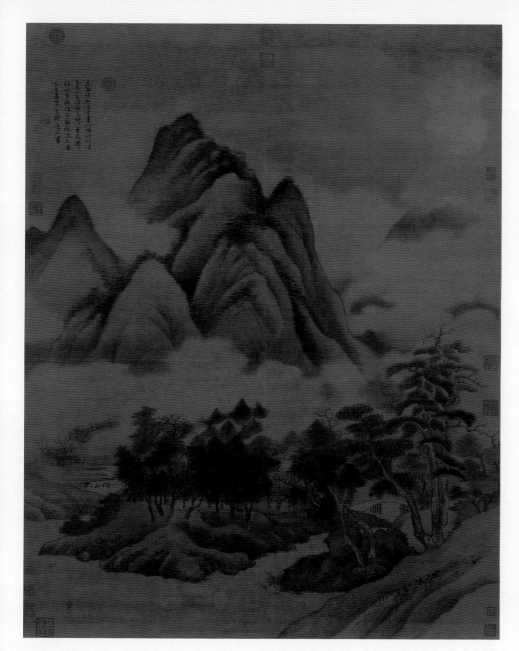

【作者简介】

　　高克恭(1248～1310),字彦敬,号房山、房山道人、房山老人,大都（今北京）房山人,祖籍西域回鹘人,占籍大同（今属山西）,晚年寓居钱塘（今浙江杭州）。能诗,工画山水,初学二米法而别存气韵,后又吸取李成、董源、巨然三家画法,笔墨苍润,气势沉着,自成面貌。与赵孟頫齐名,当时有"南赵北高"之称。亦善画墨竹,师王庭筠,风格近文同,声誉卓著。其画迹存世较少,元代后期已不易得。

　　传世作品有《墨竹坡石图》《春云晓霭图》《仿米氏云山图》《云横秀岭图》。

春山晴雨　高克恭
绢本　浅设色
纵 125.1 厘米　横 99.7 厘米
台北故宫博物院藏

【导读】

　　《山水纯全集》"论云霞、烟霭、岚光、风雨、雪雾"：

　　夫通山川之气,以云为总也。云出于深谷,纳于峆夷,掩日蔽空,渺渺无拘。升之晴霁,则显其四时之气;散之阴晦,则逐其四时之象。故春云如白鹤,其体闲逸,和而舒畅也;夏云如奇峰,其势阴郁,浓淡暧曃而无定也;秋云如轻浪飘零,或若兜罗之状,廓静而清明;冬云而澄墨惨翳,示其玄溟之色,昏寒而深重。此晴云四时之象也。春阴则云气淡荡,夏阴则云气突黑,秋阴则云气轻浮,冬阴则云气惨淡。此阴云四时之气也。然云之体聚散不一,而为烟,重而为雾,浮而为霭,聚而为气。其有山岚之气,烟之轻者,云卷而霞舒。云者,凡画者分气候、别云烟为先。山水中所用者,霞不重以丹青,云不施以彩绘,恐失其岚光野色自然之气也。

　　且云有游云,有出谷云,有寒云,有暮云,有朝云。云之次为雾,有小雾,有远雾,有寒雾。雾之次为烟,有晨烟,有暮烟,有轻烟。烟之次为霭,有江霭,有暮霭,有远霭。云、雾、烟、霭之外,言其霞者,东曙曰明霞,西照曰暮霞,乃早晚一时之气晖也,不可多用。凡云、霞、雾、烟、霭之气,为岚光山色、遥岑远树之彩也。善绘于此,则得四时之真气、造化之妙理;故不可逆其岚光,当顺其物理也。

　　风虽无迹,而草木衣带之形、云头雨脚之势,无少逆也;如逆之,则失其大要矣。

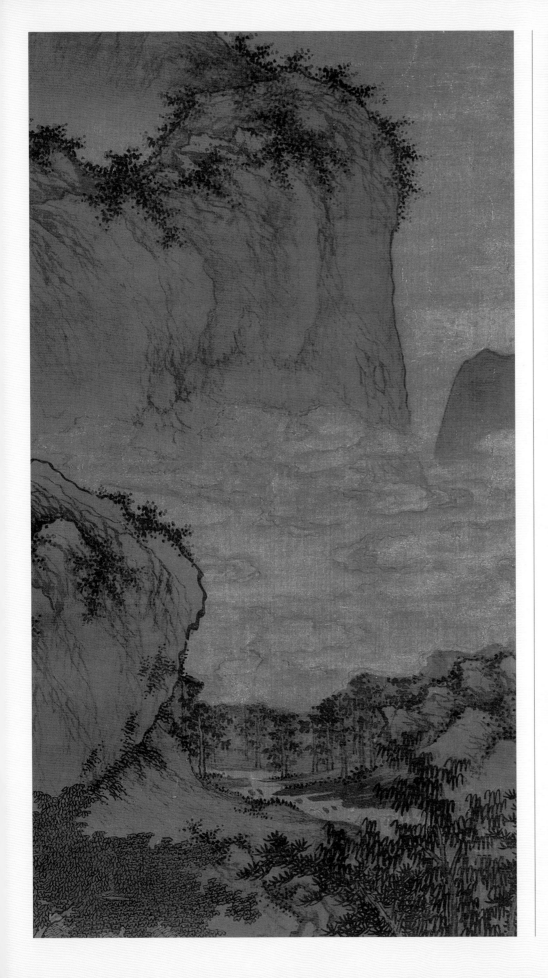

山居纳凉图　盛懋
立轴　绢本　设色
纵 121 厘米　横 57 厘米
（美）纳尔逊·阿特金斯艺术博物馆藏

【作者简介】

见 570 页。

曾见鸥波老人桃花源图设色全师赵伯驹偶于
房仲书斋背临其意神会
乌目山中人王翚

【导读】

画传说"云乃天地之大文章"，古人也有画云"秘法"，但山水画山为本源，即便米氏"云山"突出的还是山。云、水之法必须从属于山石之法，装饰、纹章不能过多，不可滥用，否则本末倒置。云法一般水墨和浅设色都不勾勒，用墨色晕染。画风工细和重彩多用勾勒，并用粉赋色，外缘用色衬映。勾云一定注意墨色和线条，线条要内敛、外形要柔软，局部要有动态，整体要有动势。云也是调节画面的重要语言，要把云和水、天的表现手法联系起来，为山石服务。优秀的山水作品，无论山石面积比重大小，即便画面多云，水、天广阔，山石不多，其中心始终还是围绕山石，不会喧宾夺主。

临王翚《桃花源图》（小青绿仿古）

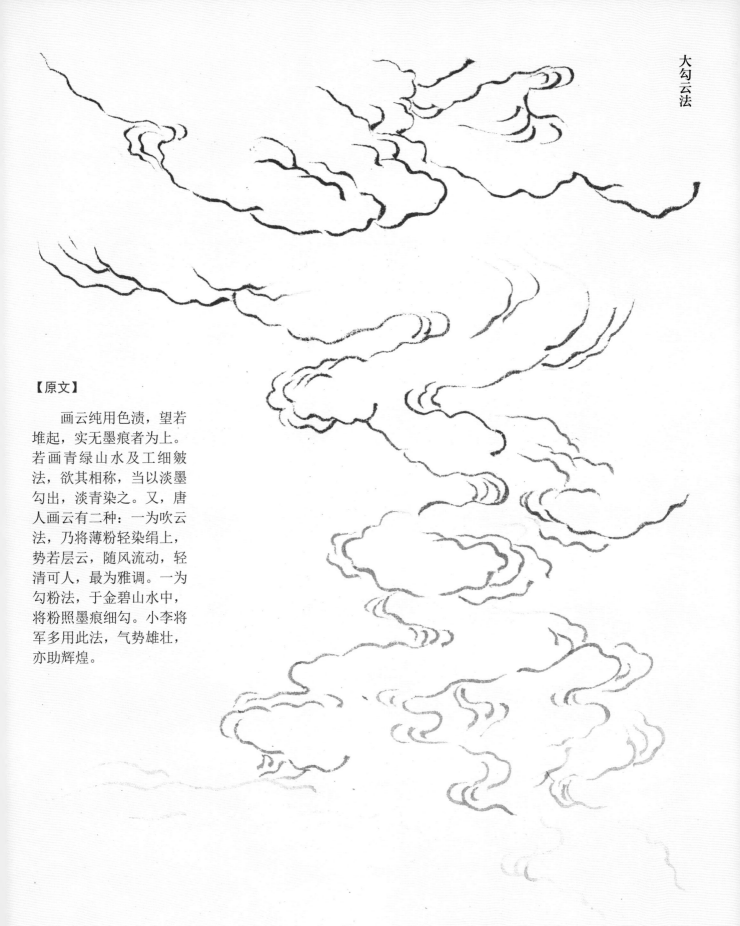

【原文】

　　画云纯用色渍，望若堆起，实无墨痕者为上。若画青绿山水及工细皴法，欲其相称，当以淡墨勾出，淡青染之。又，唐人画云有二种：一为吹云法，乃将薄粉轻染绢上，势若层云，随风流动，轻清可人，最为雅调。一为勾粉法，于金碧山水中，将粉照墨痕细勾。小李将军多用此法，气势雄壮，亦助辉煌。

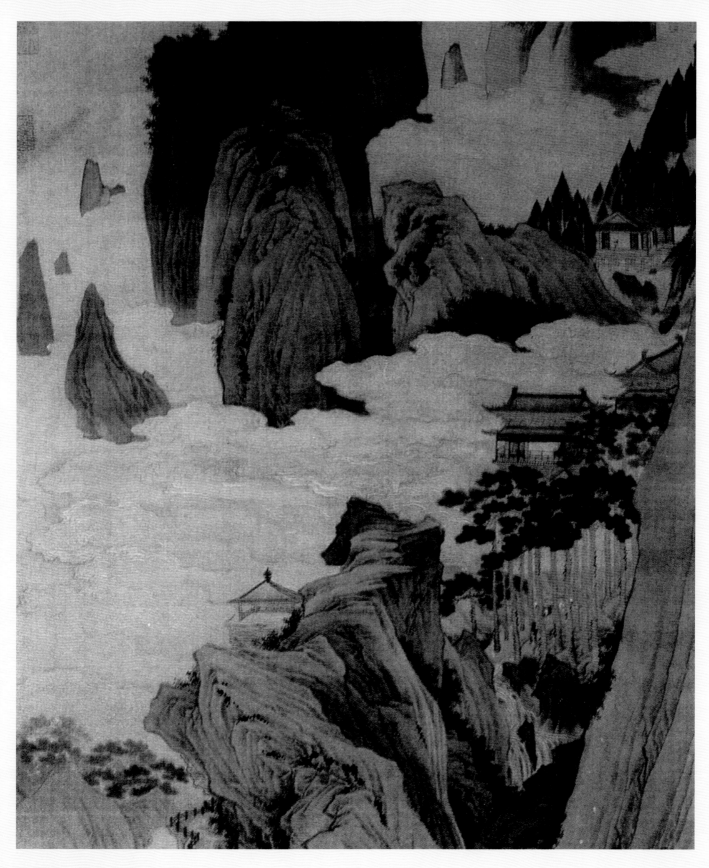

桃源仙境图（局部） 仇英
立轴 绢本 设色
纵 188.9 厘米 横 66.7 厘米
天津艺术博物馆藏

【作者简介】

　　魏之璜(1568～1646)，明代画家。字考叔，上元(今江苏南京)人。工书法，擅山水，画时不袭粉本，自创规制，晚年用浓墨秃笔，意贵苍老，稍输风韵。亦能淡墨花卉。

【作品解读】

　　此图写江南春景。图中江水浩荡，峭岩壁立，翠峰列岫，洲渚迂回，飞瀑倾泻，冈丘起伏连绵。山间溪桥茅舍，城郭楼台，寺塔草亭。舟船、人物错落于林壑江河之间，云烟变幻，野景迷离，山光水色，丰富多彩。用笔力追宋人技法，笔调流畅，构图严谨，描绘精巧。

千岩竞秀图(局部)　魏之璜
长卷　纸本　设色
纵32.5厘米　横584.5厘米
上海博物馆藏

【札记】

黄山图（之一） 梅清
立轴 纸本 水墨
纵 184.2 厘米 横 48.5 厘米
北京故宫博物院藏

【作者简介】

见 605 页。

【作品解读】

《黄山图》共四幅，此图为天都峰之景。图中山崖突兀，苍松寺阁旁，两人昂望高耸云霄的天都峰奇景。石奇险峻峭，上大下小。行笔流畅，虚实相间，意境深远。

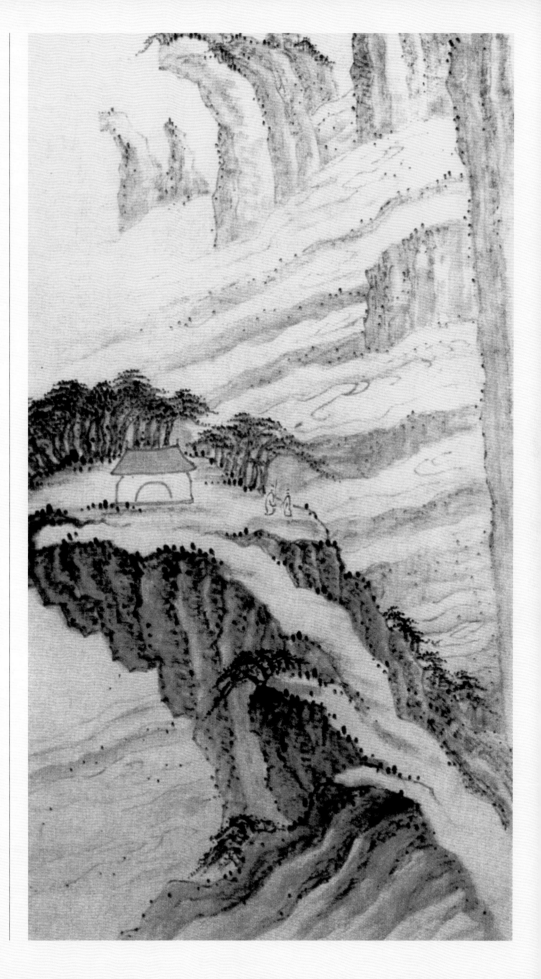

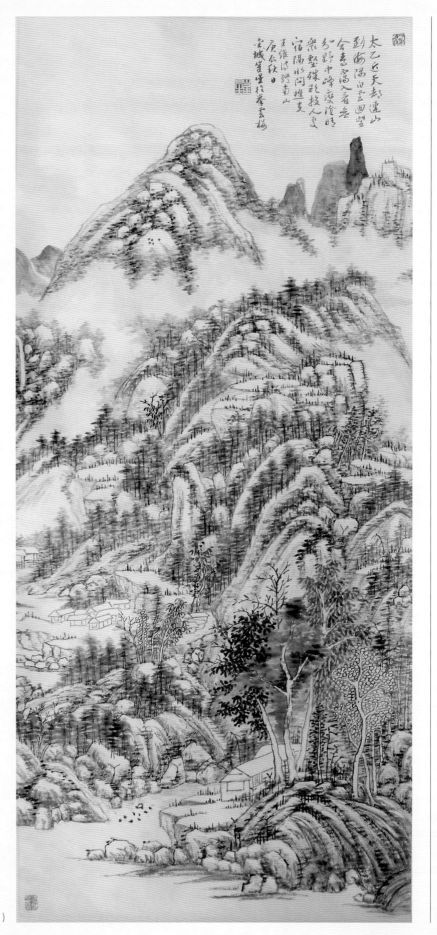

临四王山水（墨笔）

人物屋宇谱

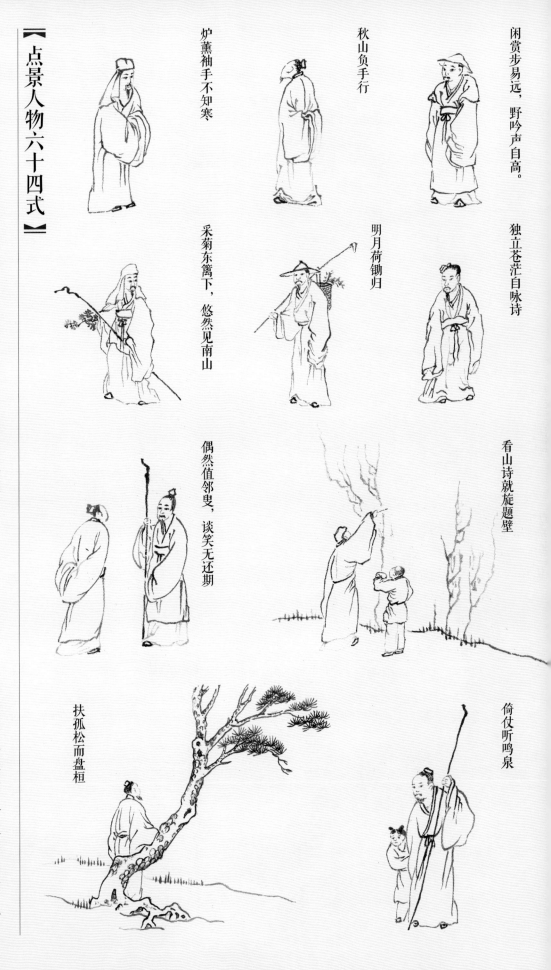

【原文】

山水中点景人物诸式，不可太工，亦不可太无势，全要与山水有顾盼。人似看山，山亦似俯而看人。琴须听月，月亦似静而听琴，方使观者有恨不跃入其内，与画中人争座位。不尔，则山自山、人自人，反不如倪幻霞空山无人之为妙矣。画山水中人物，须清如鹤、望如仙，不可带半点市井气，致为烟霞之玷。今将行、立、坐、卧、观、听、侍从诸式，略举一二，并各标唐宋诗句于上，以见山水中之画人物，犹作文之点题，一幅之题全从人身上起。古人之画类有题咏，然所标之诗句，亦不可泥某式定写某句，不过偶一举之，以待学者触类旁通耳。

【导读】

山水中的人物、动物、建筑以及对应现实和虚拟的一应景物，都要和山水之法相合，也就是要配套。添加和运用时要考虑点景和建筑在画面中与山水的主次关系，具体技法与画法、皴法相适宜，要融入其中，不要凸显和另类。画传文字也阐释得比较明确，导读无须赘述，学习者多看、多练、多对比自然能掌握规律。

【点景人物六十四式】

闲赏步易远，野吟声自高。

秋山负手行

炉薰袖手不知寒

独立苍茫自咏诗

采菊东篱下，悠然见南山

明月荷锄归

看山诗就旋题壁

偶然值邻叟，谈笑无还期

扶孤松而盘桓

倚仗听鸣泉

携钱过野桥

藜杖全吾道

卧观《山海经》

指点寒鸦上翠微

高云共片心

闲看入竹路，自有向山心。

展席俯长流

云卧衣裳冷

行到水穷处，坐看云起时

二人对酌山花开

时还读我书

拂石待煎茶

今日天气佳，清吹与弹琴

奇文共欣赏

晴窗捡点白云篇

棋声消永昼

坐开桑落酒，来把菊花枝

山涧清且浅，遇以濯我足

一卷冰雪文，避俗常自携

寂坐正吟诗

胜事日相对，主人尝独闲

归鱼式　钓鱼式　担柴式

持篙式　荡桨式　春耕式

撑篙式　摇橹式

濯足万里流

江湖满地一渔翁

湖光上绿蓑

有蛟寒可罾

644

征马望春草，行人看暮云

花间吹笛牧童过

提壶式

春郊见骆驼

扫地式

捧砚式

捧茶式

抱瓶式

捧书式

洗盏式　　　　　折花式　　　　　抱琴式

抱膝式　　　　　煎茶式

洗药式

牵马式　　　　　担行囊式

负书式

清明上河图（局部）

清明上河图（局部）

独坐式

两人对坐式

垂竿式

两人看云式

四人坐饮式

独坐观书式

促膝式

跌跏式

拨阮式

烧丹式

渔家聚饮式

扫一扫
视频教学

鸣弦吹笛式　　　钓鱼式　　　吹箫式

御车式　　　肩挑式　　　独坐看花式

担柴式　　　担囊式　　　携童式

折花式　　　携壶式　　　遮伞式　　　策蹇式

三人对立式

回头式

曳杖式

同行式

对谈式

负手式

倚童式

携手式

中号点景人物设色

香山九老图　周臣
绢本　设色
纵 177 厘米　横 106 厘米
天津博物馆藏

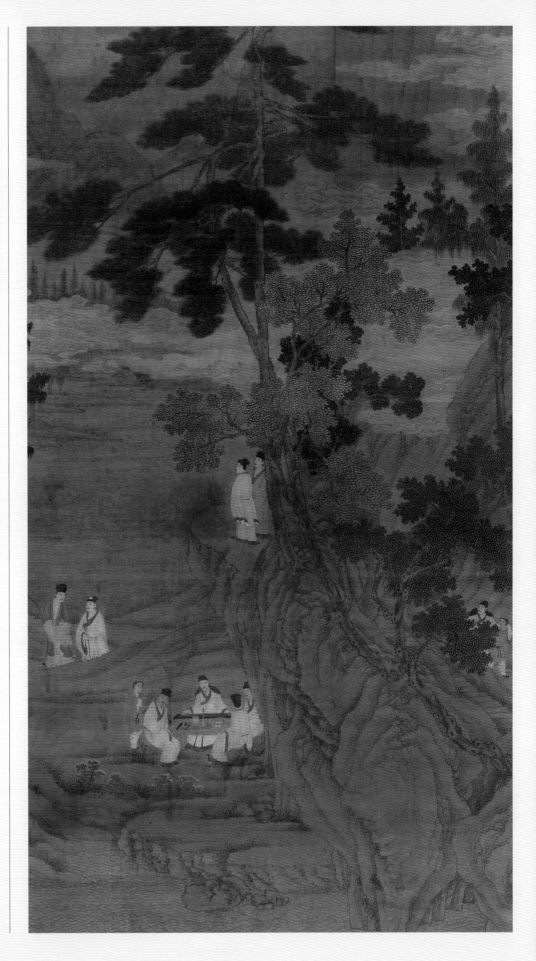

两人对坐式

对语式

两人行立式

独坐式

曳杖式

三人对坐式

一人行立式

推车式

骑驴式

肩舆式

携孙式

骑牛式

正面式

背面式

锄地式

负物式

骑马式

清明上河图（局部）

对语式

对立式

极写意人物七式

折花式

聚坐式

倚石式

把书式

醉扶式

【原文】

极写意人物

数式，尤写意中之写意也，下笔最要飞舞活泼，如书家之张癫狂草。然以草书较真书为难，故古人曰：忽忽不暇草书，以草书较楷书为尤难。故曰：写而必系曰意，以见无意便不可落笔，必须无目而若视，无耳而若听，旁见侧出，于一笔两笔之间，删繁就简，而就至简，天趣宛然。实有数十百笔所不能写出者，而此一两笔忽然而得，方为入微。

风雨归牧图 李迪
立轴 绢本 淡设色
纵 120.4 厘米 横 102.5 厘米
台北故宫博物院藏

【作者简介】

　　李迪，生卒年不详，南宋画家。河阳（今河南孟县）人。供职于孝宗赵昚、光宗赵惇、宁宗赵扩三朝（1162～1224）画院。擅画花鸟、竹石、走兽，长于写生。传世作品有《风雨归牧图》《雪树寒禽图》等。

【作品解读】

　　此图表现的是风雨将至时，两个牧童驱牛回家的场面。作者对背景的处理巧用心机。两株古柳出枝挺拔，支撑着迎风翻舞的柳丝，从侧面表现了风势之猛。坡上杂木，岸边芦苇，叶落枝摧，风势之急都得到了极度的渲染。

　　从笔墨处理来看，古树勾中带皴，一丝不苟，颇得娟秀之气。密密的柳叶，勾点结合，浓淡相济，层次丰富，朦朦胧胧，给人以大雨将至，细雾先到的清润之感。

双马饮泉式

春郊滚马式　　负驴式

牧牛行卧式

白羊行卧式　　双鹿式

鸣鹿式

【点景鸟兽三十四式】

【原文】

此种虽属细事，然所关者甚大。

如要画春，春画不出，第画一鸣鸠乳燕，非春而何？

如要画秋，秋画不出，第画一飞鸿宿雁，非秋而何？然此犹于山树，可以分别者也。

至要画晓，晓画不出，第画栖鸟出林，吠厖守户，非晓而何？

要画暮，暮画不出，第画鸡栖于埘，禽藏于树，非暮而何？

将雨则鸠鸣，将雪则鸦阵，以及牛马知上下风之类，画中生动，全然在此。

扫一扫
视频教学

662

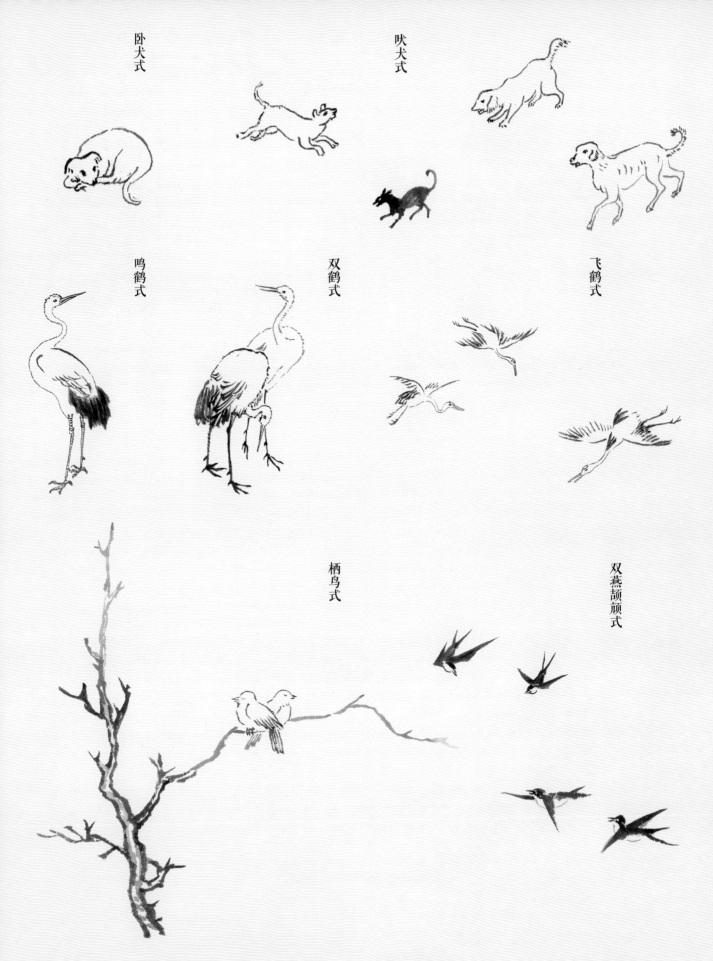

卧犬式　　　　　　吠犬式　　　　　　飞犬式

鸣鹤式　　　　　　双鹤式　　　　　　双燕颉颃式

栖鸟式

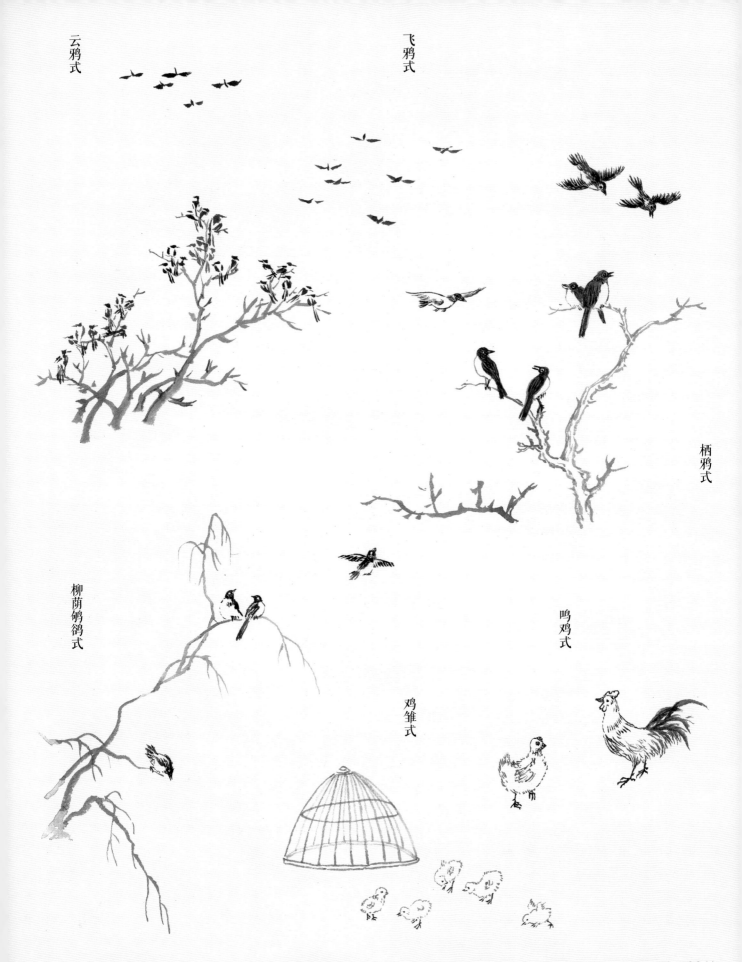

云鸦式

飞鸦式

栖鸦式

鸣鸡式

柳荫鸲鹆式

鸡雏式

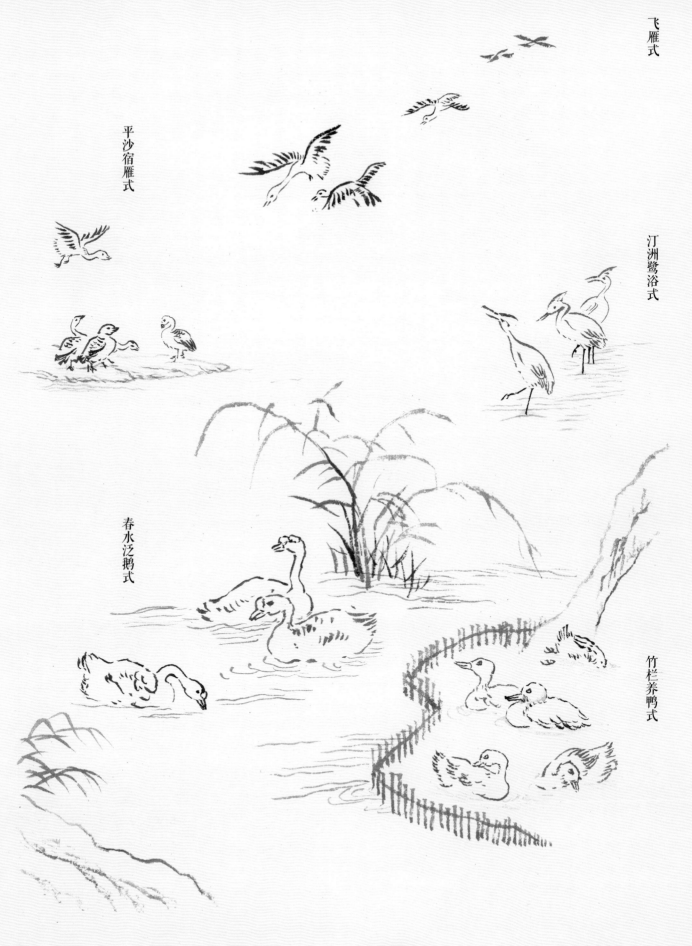

飞雁式

平沙宿雁式

汀洲鹭浴式

春水泛鹅式

竹栏养鸭式

【作品解读】

图中为一位猎主带着野山鸡和两驴子满载而归的情景。画面用大斧劈侧锋直皴山石，下笔爽利果断，画树简括，枝条劲健。作者以局部取景，来表现出当时人们的生活。

晓雪山行图　马远
绢本　淡设色
纵 31.2 厘米　横 45 厘米
台北故宫博物院藏

雪中归牧图　李迪
册页　绢本　水墨　淡设色
纵24.2厘米　横23.8厘米
（日）大和文华馆藏

【作品解读】

　　此图描绘白雪皑皑的寒冬，牧牛人带着猎物归家的情景。牧牛人蜷缩着身子以御寒风，人与牛的动态准确生动，树石山坡的笔墨变化微妙，设色也雅润柔和。虽为小品，但很好地表现出雪后空疏静谧的景色。

偶袖野云多自录
避人出鸟不成啼

山径春行图　马远
卷　绢本　淡设色
纵27.3厘米　横73厘米
台北故宫博物院藏

【作品解读】

　　图中画高士携一抱琴童子行山径中，山径的石头用大笔按石的面侧刷扫，左上角露出重叠的山峰，笔简意繁，树干画法如石，一鸟飞于空，一鸟蹲于枝，柳枝在空中翩翩起舞，展现出大自然美好的景观。

墙屋正面式

山斋层耸式

抱山面水诸细瓦屋式

水槛两岸相对画法

湖心筑亭有桥可通式

【原文】

穿插画屋法：

凡山水中之有堂户，犹人之有目也，人无眉目则为盲癞，然眉目虽佳，亦在安放得宜。眉目不可少，正不可多者，假若有人通身是眼，则成一怪物矣。画屋不知审其地势与穿插向背，徒事层层相叠，何以异是？吾故谓凡房屋画法，必须端详山水之面目所在，天然自有结穴。大而数丈之画，小而盈寸之纸，其安置人居，只得一处两处。山水有人居，则生情；庞杂人居，则纯市井气。近日画中安顿庐舍妥帖者，仅有数人耳，此数人外，山水虽工，而其所画人居，非螺蛳精则小儿垒土为戏者，全无结构。往姚简叔作画，即黍粒大屋一二间，亦必前后相通，曲折尽致，有山顾屋、屋顾山之妙，可谓善于学古者也。

所谓眉目者，门户则眉，堂奥其目也。眉宜修，故墙宜委曲环抱；目不宜过露，故内屋宜敛气含虚。其式有二，上式宜于平地，下式则因山垒茸矣。余仿此。

或竹中，或桐下，书屋独耸，四面开窗，面面有景画法。

高轩独支三面环水画法

此处或瀹以丛树，或枕以石壁，皆可。

层轩面水画法

山凹桃柳中置此，以收远景。

669

楼殿正面画法

楼殿侧面画法

楼阁高耸以收远景法

平屋虚亭，画于水边林下，楚楚有致。

乡间村落，多以平屋丛脊中耸危楼峻阁，可以观获，可以扪云。

两间交架瓦屋

三间交架瓦屋

远露殿脊法

茅屋一间画法

茅屋两间斜置法

茅屋两间平置法

远望钟鼓楼式

读书池馆式

园居石墙极朴而其
间亭阁极华式

汛地斥候，江景中最宜

栈阁宜画于蜀道及
俯江绝壁之下

夏景村庄茅屋式中，于
近窗设有遮阴在地

河房式

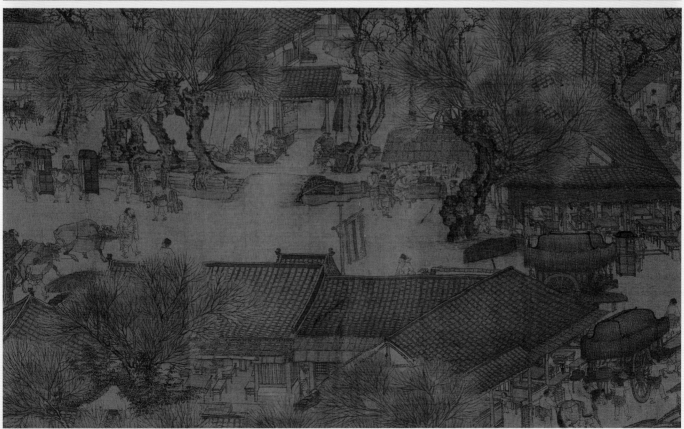

清明上河图（局部）

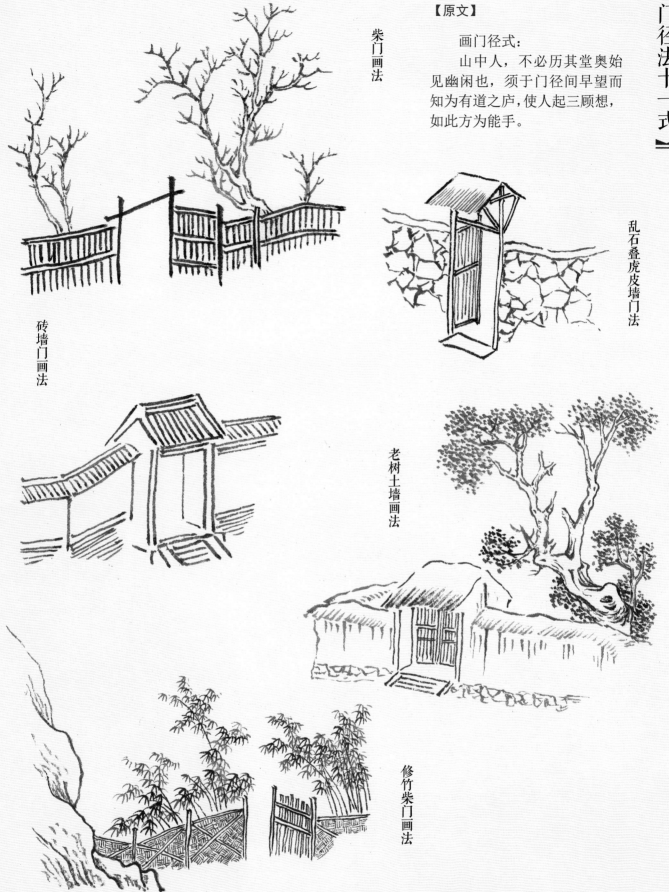

【原文】

画门径式：

山中人，不必历其堂奥始见幽闲也，须于门径间早望而知为有道之庐，使人起三顾想，如此方为能手。

柴门画法

乱石叠虎皮墙门法

砖墙门画法

老树土墙画法

修竹柴门画法

凡画雨景雪景可用之

柴扉藤罩，石磴草埋，瓦比断鳞，壁如龟坼。于极荒茫中有极生动之气，唯王叔明擅长

以破笔画屋极古雅，然唯于苍溽写意山水中始宜位置之

扫一扫
视频教学

丁字画堂法

两正一侧屋堂画法

自门内反画出门径
法，然必须四围有树，
层层遮掩

石侧树底露出三家后门法

676

春泉小隐图（局部）周臣
长卷 纸本 设色
纵 26.5 厘米　横 85.8 厘米
北京故宫博物院藏

【作品解读】

　　此作是周臣画图的主人裴春泉隐居小憩的情景。画中环境清静幽美，确为理想的隐居之处。该图布局疏密有序，人物景致描写严谨准确，墨色富于变化。此幅图既有南宋院体风貌，又有自己特点。

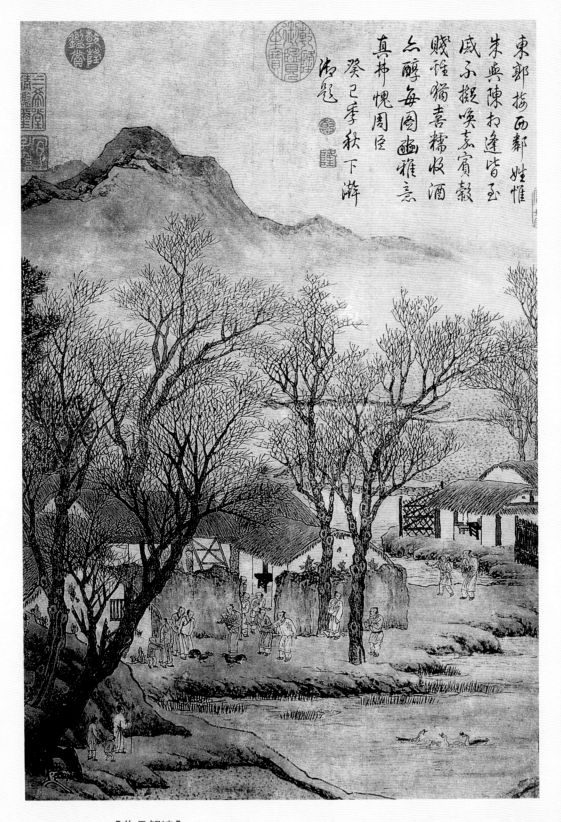

东郊按西鄰姓惟
朱典陳扚逢皆玉
咸乑擬喚素賓穀
賤稚貓喜糯收酒
厺醇每圎幽雅意
真神愧周臣
　癸巳季秋下澣
　　御題

毛诗图　周臣
立轴　纸本　水墨　设色
纵 54.7 厘米　横 38.4 厘米
（美）普林斯顿大学美术馆藏

【作者简介】

　　周臣，生卒年不详，明代画家。字
舜卿，号东村，吴（今江苏苏州）人。能
诗，擅画山水，师陈暹，上溯南宋诸家，
其取法李唐、刘松年仿马远、夏圭，与
戴进并驱。

【作品解读】

　　汉代尊《诗》为经典，故名《诗经》，当时传诗者有齐、鲁、韩、毛四
家。后唯毛诗流传最完整，所以《诗经》又被称为《毛诗》。魏晋以来，毛
诗成为许多画家的作画题材，周臣此图即是如此，该图质朴古拙，描绘山村
乡民生活情景，极为切近现实，源于画家对下层人民生活劳作的深刻体认。

雪夜访普图　刘俊
立轴　绢本　设色
纵143.2厘米　横75厘米
北京故宫博物院藏

【作者简介】

刘俊，生卒年不详，明代画家。字廷伟。工画人物、山水、界画。用笔劲健，人物衣褶方折，屋宇精整。宪宗、孝宗朝授锦衣卫指挥。

古贤诗意图（局部）　杜堇
长卷　纸本
纵28厘米　横108.2厘米
北京故宫博物院藏

【作者简介】

见420页。

【作品解读】

此图描写宋太祖赵匡胤在雪夜中访问宰相赵普的故事。画中人物及背景刻画细腻生动，线条秀劲有力，设色精丽典雅。全幅布局疏密得当，平稳概括，风格继承南宋"院体"而有变化，属于典型的明代宫廷画风。

【作品解读】

《古贤诗意图》由金琮书诗，杜堇作画，共九段。整个画幅，构思巧妙，人物、情景交融。画法既承马、夏笔意，又具元人韵致。

【村野小景法四式】

村野小景法：

琼楼玉宇，固所以居神仙，而豆棚瓜架清绝之地，亦复不让神仙。故于楼台后即次之以村野小景，以见作画犹宜于淡处多着眼，勿袭勿拘。凡天地间所有之物，皆可为我剪裁入画。

豆棚式

花架式

水关式

正面城门画法

侧面城楼画法

或环江，或抱山，
因势筑城画法

工细结顶小楼阁画法

台上筑台极细小楼阁画法

庐舍四拥城郭画法

城邑门屋全露式

此三式系极小而极精工者，细画中择用之

楼阁层层全露式
寺观由山门至大殿

寺观及宫殿极小极细结构式

此五式极小而有结构者，或隔山，或对江，远景中择用之

画远望村落层层勾搭式

画远望平居四列式

远望城楼式

池馆廊庑，高低顾盼，首尾连络式

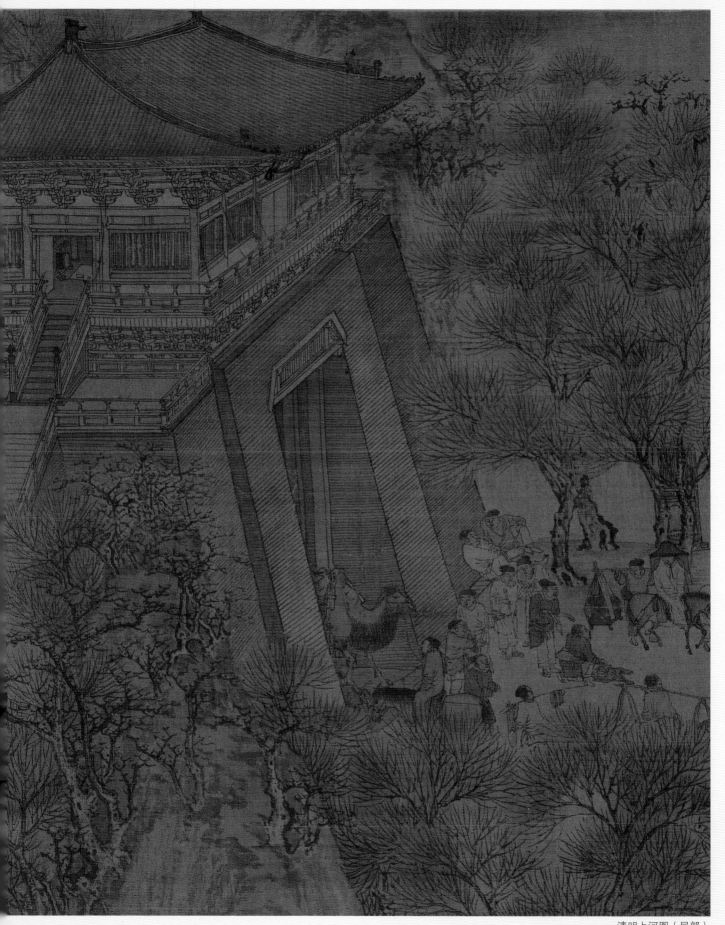

清明上河图（局部）

画桥法：

绝涧陡崖，以桥接气，最不可少。凡有桥处，即有人迹，非荒山比。然位置各有宜忌。石薄而脊，凸隆如阜者，吴浙之桥也。桥上架屋压以重石柱，而防奔湍相啮者，闽粤之桥也。更有危梁陡耸者，宜于险壑。薄石横担者，宜于平沙。他可类推。

吴山越水宜设此桥

此二桥势宜置矶头林下

瓯闽间，桥上悉有屋。

扫一扫
视频教学

江南近城郭者，其桥平坦，便于车舆，率如此。

此桥宜设于园榭桑间篱落，浅濑平田，居人随意横构，便于妇子，非上可以过车马，而下可以行舟楫者，板桥之势也。势略计有四

686

平板桥宜于杏花杨柳

羊板桥式

蜂腰板桥宜于山河近岫

驼峰桥画宜于近
江支港，水虽小
而实可行舟者

曲板桥宜于回波曲
水，因势倚石

齿缺板桥，宜于古镇
荒塘，寒村积雪

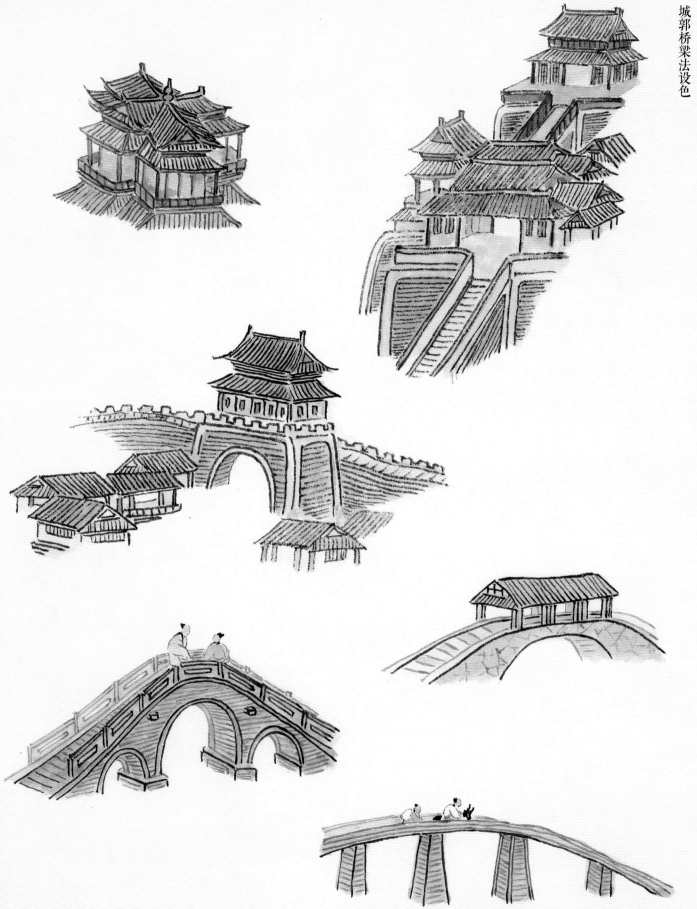

城南高隐图　宋旭
立轴　纸本　水墨
纵 67.5 厘米　横 32.5 厘米
北京故宫博物院藏

【作者简介】

见 713 页。

【作品解读】

　　此幅画面简洁，隐约城墙，其内楼阁高塔掩现；城外杂树成林，茅屋错落；沙滩江面，摇橹小舟；近景院落小屋，内有隐士静坐观花，院外树木葱郁；旁侧小桥上，一老者曳杖而来。该图构思精巧，城内城外，一虚一实，正反映了人物超凡脱世，寄情山外的思想。同时，画法师沈周，笔墨苍劲而古拙。

【原文】

水磨画法：

惊湍急如奔马中设此，便觉飞流溅沫，皆可借住山人，驱使机心，正不必尽忘。凡画想景全要生动，惟动则生矣。

亭覆水车式

宜画于道旁树下，以待游人憩息。

井亭式

桔槔画法：秧针绿满，杏酪红深，携老挈幼，连袂而攀龙骨车，歌声辍而复起，东作佳境实无逾此

【寺院楼塔法九式】

辟支石塔式

琉璃八宝塔式

废塔式

无顶塔式

远塔式

钟楼式

写意塔式

【原文】

　　寺院楼塔法

　　欲收远景，须筑层楼；欲收层崖叠嶂、千丘万壑，非复寻常之远景，必须高塔，使人望之而有手扪星辰、气吞河岳之概。所谓山势不全，将以人力补之是也。刘松年辄喜为之。

　　塔铃语月，寺钟吼霜，于万籁俱寂中，有此清冷声响，空林古径，点缀其间，使人生世外想。

栅栏寺门式

寺门式

平台崇楼式

界画楼阁法：

画中之有楼阁，犹字中之有《九成宫》《麻姑坛》之精楷也。笔偏意纵者，未尝不栩栩以为第，不屑事此。果事此，则必度越古人，及其操笔，而十指先已蜿结，终日不能落点墨。故古人中即放诞如郭恕先，以寻丈之卷，仅得其一洒墨乱作屋木数角，可谓漫无法则矣，一旦而操矩尺，累黍粒而成台阁，则弃桷榱栌以讫罘罳，无不霞舒风动，毫发可数，层层折折，可以身入其境也，绝非今人可及之功。乃知古人必由小心而放诞，未有放胆而不小心者，岂可以界画竟曰"匠气"，置而不讲哉？夫界画，犹禅门之戒律也，学佛者，必由戒律进步，则终身不走滚，否则涉野狐。界画洵画家之玉律，学者之入门。

重轩列陛殿式

起挑飞翚四面
皆正台阁式

远殿式

平台式

回廊曲槛宫式

远亭式

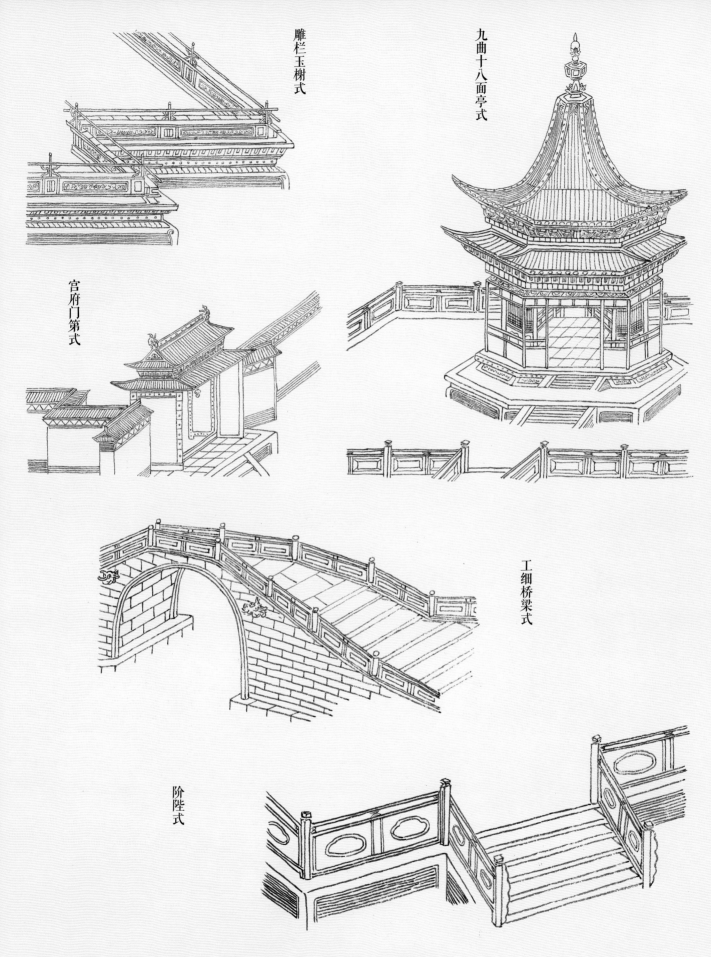

雕栏玉树式

九曲十八面亭式

宫府门第式

工细桥梁式

阶陛式

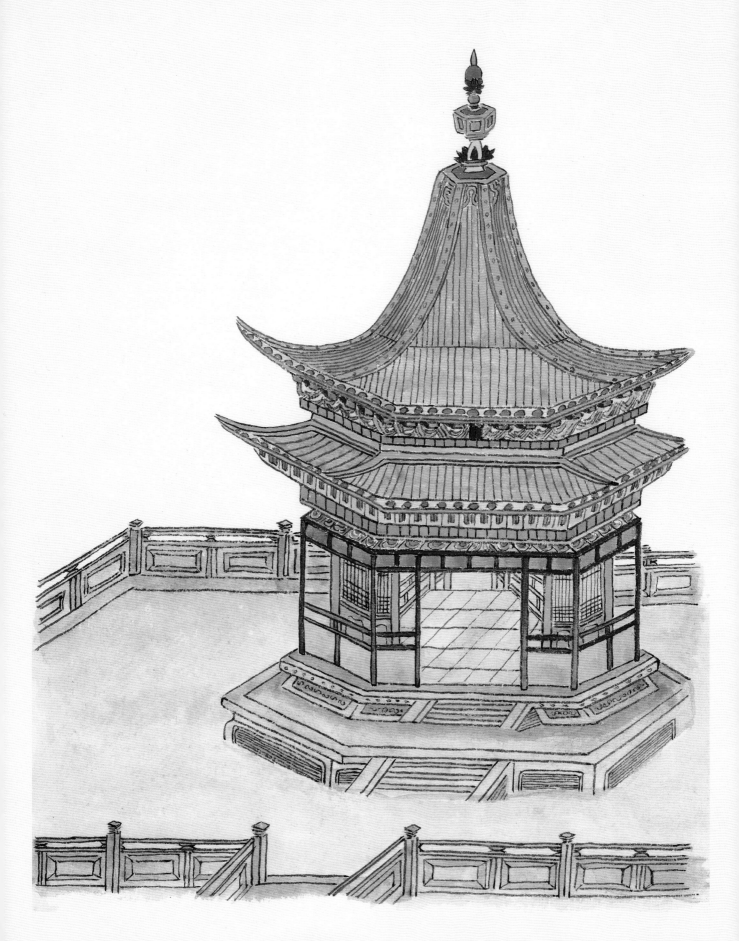

求志园图 钱榖

长卷 纸本 设色

纵 29.8 厘米 横 190.2 厘米

北京故宫博物院藏

【作品解读】

此图绘明代吴中书法家张凤翼的私家庭院之景。图中画庭院书房，走廊池塘，有望楼掩映于绿荫之中，有人活动其间，或交谈，或伏案沉思，或提水走动。池面上鸳鸯鹅鸭浮游，这一切都给人生动活泼之感。在画法上，师法文徵明的细笔画风，用笔轻盈灵动，使人神思悠远。

【作者简介】

钱榖（1508～1578后），明代画家。字叔宝，号磬室、句吴逸民，长洲（今江苏苏州）人。少孤贫失学，壮年始读书，从文徵明习诗文、书画。擅画山水，笔墨疏朗稳健，也能画人物、兰竹。王世贞称之为画苑"董狐"，每得其画，必加品题。画风温和稳健。

渡船

泊船

开船式

双帆齐挂船

雨景渔艇

载酒船

江船：此上彼下，扬帆撑篙，各用气力，以见长江有上下风也。

扫一扫
视频教学

抵岸式

捕鱼罾宜画于平沙丛苇，与落雁宿鸥争汀烟江月。

叉鱼式

捕鱼式

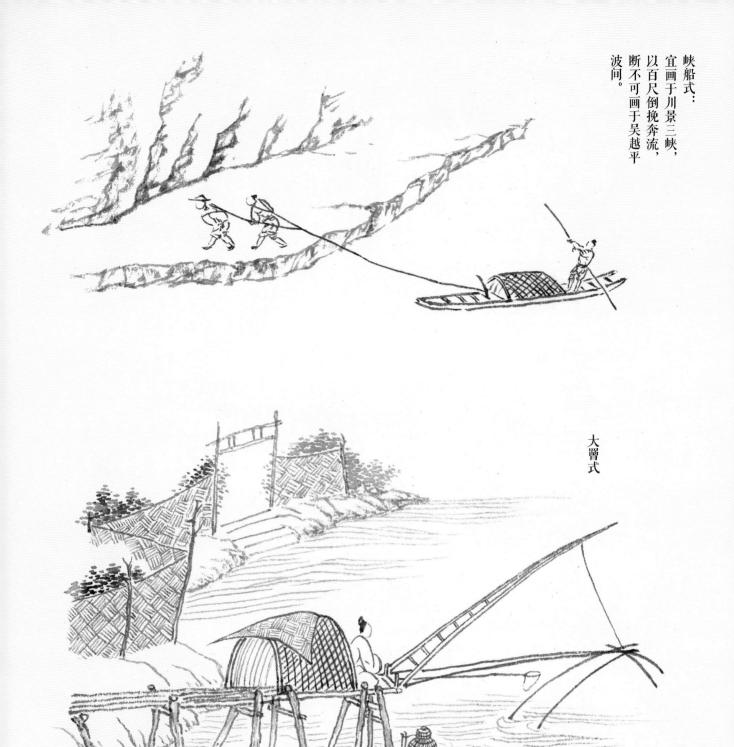

峡船式：
宜画于川景三峡，
以百尺倒挽奔流，
断不可画于吴越平
波间。

大罾式

湖船式：
宜于波光如练，载酒寻诗。
湖漱未起时，

櫓船式：
宜于月下及葭菼中，使人见之如闻欸乃。

巨舰式：
宜于江海波涛中，
扬帆破浪，有顷刻
千里之势。

大小风帆，远近择用

撒网船

渡客船

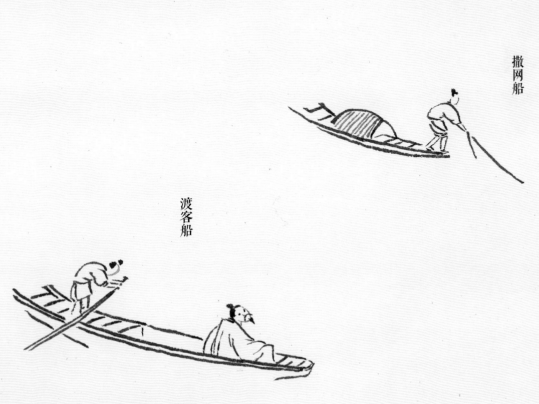

持竿击楫，不必尽露全身，于芦中柳下一为点缀，自有神龙见首不见尾之妙。然亦须看所画之地方，地方若促，全然横画一舟，上下塞满，有何妙处？故只宜露手露尾，有余不尽之为妙也。

扫一扫
视频教学

【作者简介】

　　见 431 页。

渔乐图　吴伟
立轴　纸本　淡设色
纵 270 厘米　横 174.4 厘米
北京故宫博物院藏

清明上河图（局部）

【原文】

几席屏榻诸式：

既画亭榭，安得使之空洞无物？必须几席可凭可藉。画此等物固不可太工，工则俗；亦不可太无法，无法则紊。仅有山水绝佳，居停颇雅，而其中一二服御殊不相称，未免白璧微瑕也。大凡屋左折则几榻亦宜左折；屋右折几榻亦宜右折。以侧面合侧面。大而盈尺，小而分评，其法皆然

　　张彦远《历代名画记》将章法归纳为"画之总要",是协调树、石、皴、水、云等技法如何运用宾主、虚实、开合、聚散、动静等相生相克的元素,指引、整合成为画家所追求的特定意境,于破立之间最终形成完整的画面。包括"三远法",虽然是透视法,即观察法,多实用于构图,亦属于章法内容。布白(空白)在画面中的使用也属于章法,布白亦天、亦水、亦云、亦雾、亦山石,也可以是混沌虚无,就靠画家如何巧妙合理地摆布和运用,与章法运用同理。将章法对接具体传世绘画经典,主要是让读者学习起来更为直观和具体。何为章法?《青在堂学画浅说》首篇南齐谢赫"六法",第五法"经营位置"的方法即所谓章法。全局章法主要适用于画面的宏观整体效果处理,可理解为大章法;局部章法主要适用于通篇的各个局部画面的具体布置、穿插、前后、高低等具体形态,可理解为小章法。无论全局和局部,大中存小、小中见大,相互依存而得以立。全局章法的成功依靠局部具体章法的各种组合形式,可以是高度一致性、高度协调性;也可以是充满变化和内容丰富;亦可以是局部之间反差、对比强烈,最终产生共鸣,共同形成独特的全局章法。

　　清沈宗骞《芥舟学画编》云:"生发处是开,一面生发即思一面收拾,则处处有结构而无散漫之弊。收拾处是合,一面收拾一面又即思一面生发,则时时留余意而有不尽之神。"所谓"生发处"一般是指全画的主题所在,可以理解为全局章法;"收拾处"是具体的处理、修饰使画面更贴近主题、内容更加完备,可以理解为局部章法。全局主题的展开,伴随着局部内容的充实和完善,在局部充实和完善的同时,又有新的与主题相关的意境生发,大小章法的默契共同完成全画开而有合,合中蕴开,处处留有气活的余地,幻化出开合不尽的神采。

局部章法:

1. 铺排法

同类项相加,铺垫排列,形成有共同特征的集群。

2. 叠架法

有共性的集群层层相累,叠叠幽深,层层相架。

3. 穿插法

将相宜相应的内容,使之交错建立联系。

4. 开合法

将可分可合的意象,作一虚一实,一疏一密的交替反复。

5. 间隔法

以分隔、间断将画面景物排列,以达形态分明之意。

6. 顾盼法

类呼应式,似人物动作、目光交汇而产生的联系,在画面中将大小局部甚至微观处建立联系,达情势相得之意。

7. 活眼法

以映衬或对比的手法突出焦点,同时产生画眼。

8. 勾股法

以三角形构成、分割、组合画面。

【注释】

沈宗骞(1736～1820),字熙远,号芥舟,又号研湾老圃,清代乾嘉时人。浙江乌程(今湖州)庠生。早岁能书、画,小楷、章草及盈丈大字,皆具古人神致魄力。尝见赏于曹地山、钱辛楣(钱大昕)诸人。画山水、人物传神,无不精妙,晚年则纯用焦墨。有淳化阁石刻。著《芥舟学画编》,痛斥俗学,阐扬正法,足为画道指南。生平杰作《汉宫春晓》《万竿烟雨》二图,为赏鉴家所褒,赞有神品之目。

宋旭（1525～？），明代画家。字初旸，嘉兴（今属浙江）人，家住石门，遂以为号。后为僧，法名祖玄，又号天池发僧，景西居士。工山水，兼长人物。亦善诗文。所画山水，峰峦树林，苍劲古拙，行笔劲秀，神宗万历（1573～1620）间多擅一时。尝绘白雀寺壁画，时称妙绝。

【作品解读】

图中溪流蜿蜒曲折，两岸丛树环抱，青松挺立，密树中虚阁临流，巨峰凌空，轻云飘零，飞瀑扶摇，全景广阔深远，气象万千。图中山石，勾勒皴法多用秃笔中锋，树木则勾点自如。全幅有秀逸古拙，苍劲挺秀之山水风格。

山水图　宋旭
立轴　纸本　设色
纵 327.9 厘米　横 106.8 厘米
上海博物馆藏

713

【作品解读】

　　此图画群山跌岩，峰峦
簇聚，白云缭绕，瀑布飞流，
双松挺拔，木榭小桥，相映
成趣。设色清淡，山石用披
麻皴，松干用赭石，松枝墨
写，以石绿染之。构图空灵
而不松散。

松壑云泉图　宋旭
立轴　绢本　设色
纵141厘米　横63厘米
山东省博物馆藏

蒋乾（1525～?），明代画家。字子健，江宁（今江苏南京）人。蒋嵩之子。寓吴郡（今江苏苏州）虹桥。工山水，清拔古雅，绝不类其父派。

【作品解读】

图中峰壁临湖，翠树葱郁，屋宇水亭，平坡堤坨，相映成趣。水亭中有人凭栏眺望，屋前平坡，有人临流独坐，有抱琴童子侍立。笔墨学文徵明，意境清远。

【导读】

此画为立轴。以深远法为主。全局主要章法偏隅式。局部章法以开合法、叠架法、穿插法为特点。整体构图为偏隅式的一类，主体景物偏居画面一侧，为了达成平衡，右侧山石树木之势多向左而上，画面左侧水域和右侧形成虚实对比，有险峻之势，亦平添全画的动势。

抱琴独坐图　蒋乾
立轴　纸本　墨笔
纵 134.1 厘米　横 61.8 厘米
北京故宫博物院藏

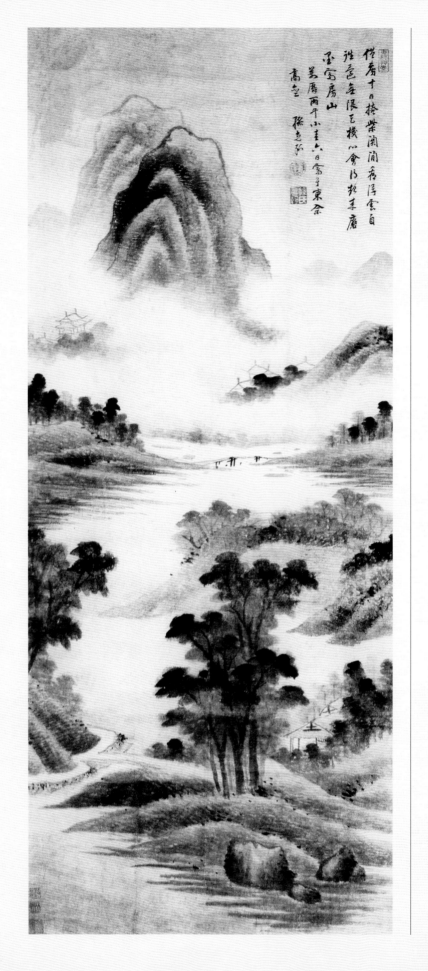

雨景山水图　孙克弘
立轴　纸本设色
纵171厘米　横72厘米
广东省博物馆藏

【作者简介】

　　孙克弘(1533～1611)，
字允执，号雪居，华亭（今
上海松江）人。曾官汉阳太
守。工诗文，能书法，绘画
人物、山水、花鸟无所不精。

【作品解读】

　　图中画远山雾霭，近树
清波，板桥屋舍，点缀其中。
用笔圆润，墨色浑厚，表现
了春天的雨后景色。此图自
题诗云："僧房十日掩紫关，
闲看浮云自往还，无限天机
心会得，起来磨墨写房山。"
全幅诗情画意，皆含仿米之
意。

【作品解读】

　　全卷八景，所写皆为明代金陵实景。此选为《白鹭晴波》及《石城瑞雪》两幅。前幅绘长江中的白鹭洲春色，崖边垂柳随风飘荡，洲上芦荻葱绿，江水浩渺，碧波涟漪，春意正浓。后幅表现金陵隆冬，冈阜城郭，尽披银妆，城壕冰封，景象萧瑟。

金陵八景图（之一、之二）　郭存仁
长卷　纸本　设色
纵 28.3 厘米　横 64.3 厘米
南京博物馆藏

【札记】

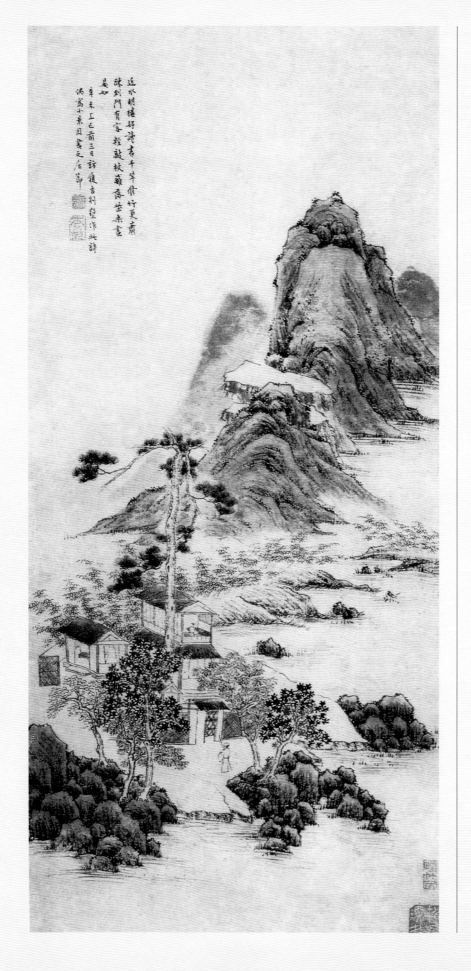

【作者简介】

　见 581 页。

【作品解读】

　此图写文人执杖访友的情景。图中青山脚下，茅屋小院傍水而筑，修竹摇曳，江水汤汤，怡然自得之情溢于画面。山石以简率笔墨皴染，画风清雅，颇得宋人韵致。

【导读】

　此画为立轴。以高远法为主。全局主要章法倾斜式。局部章法以开合法、顾盼法、穿插法、叠架法为特点。画面右高左低形成倾斜，空灵舒朗，繁密疏松对比有秩，典型的立式倾斜式大章法。

访隐图　居节
立轴　纸本　设色
纵 76 厘米　横 37 厘米
（日）私人藏

此画为立轴。以高
远法为主。全局主要章法
分散式。局部章法以间隔
法、顾盼法、铺排法、开
合法为特点。

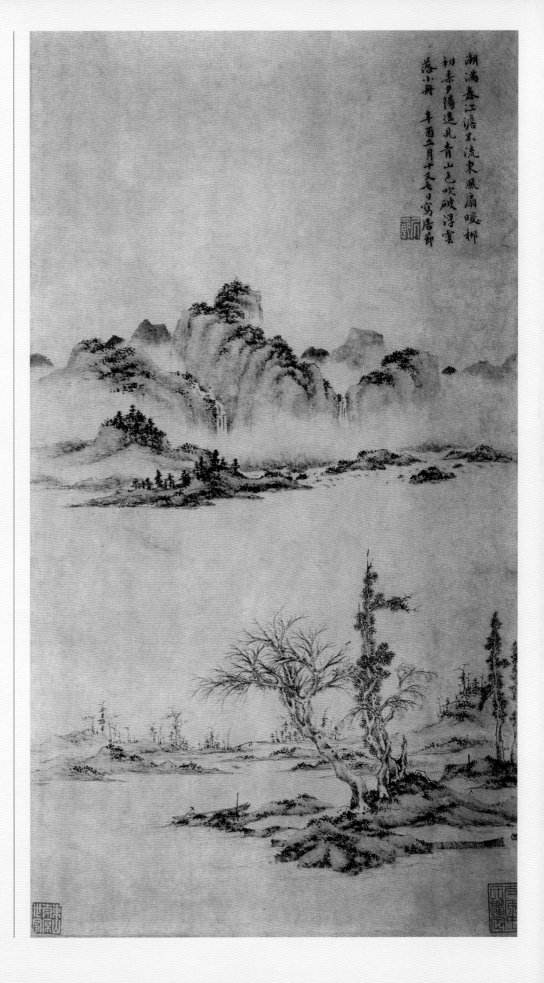

潮满春江图　居节
立轴　纸本　水墨
纵 47.5 厘米　横 26.2 厘米
镇江市博物馆藏

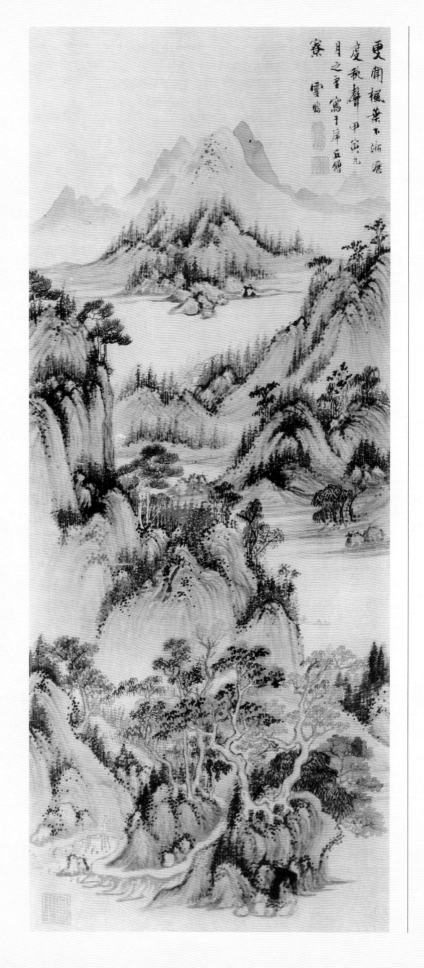

【作者简介】

　　丁云鹏 (1547～1628)，明代画家。字南羽，号圣华居士，休宁（今属安徽）人。名医瓒子。工画人物、佛像。兼工山水，取法文徵明。亦善花卉，能诗。

【作品解读】

　　此图写天高气爽，万木红绿相间，高人曳杖桥头赏景。远山毕现，屋舍掩藏。山水相环，景致宜人。该图取法董巨，用笔凝重圆润，有别于丁氏的平常面目。

秋景山水图　丁云鹏
立轴　绢本　设色
纵 63.5 厘米　横 27 厘米
广东省博物馆藏

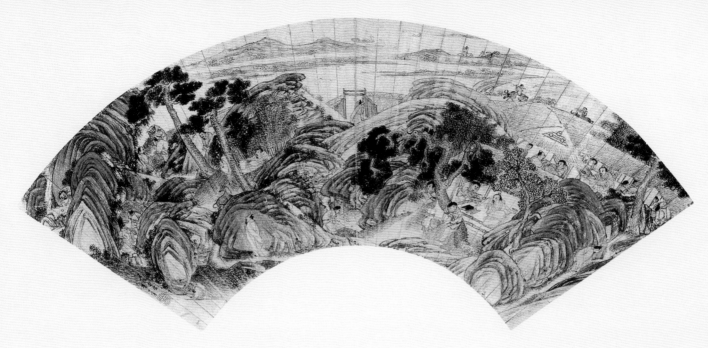

石湖图　李士达
扇面　金笺
纵 16 厘米　横 48.3 厘米
（日）私人藏

【作者简介】

　　李士达（1550～1620），明代画家。号仰槐，吴（今江苏苏州）人。神宗万历三年（1574）进士。善画，长于人物，并写山水，有声艺苑。

【作品解读】

　　此图描绘高人逸士傲对石湖山水场景，或掩卷，或闲步远眺，或闲聊，牧童吹笛，远帆片片，画面开阔景物繁多。笔法细利秀润，设色明快，画风近仇英，但格调更为洒脱。

【札记】

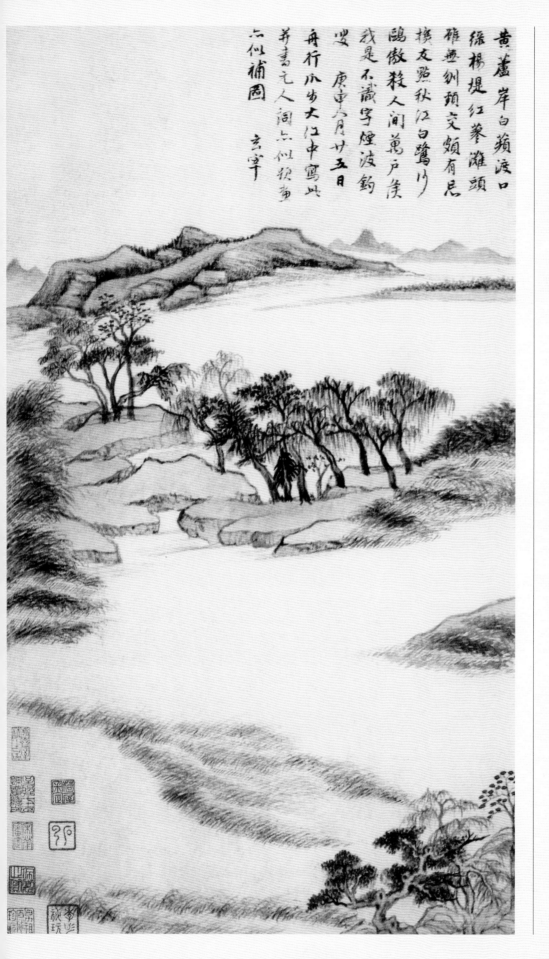

黄蘆岸白蘋渡口
緑楊堤紅蓼灘頭
雖無刎頸交頗有足
挾友照秋江白鷺州
鷗傲殺人間萬戶侯
我是不識字煙波釣
叟
庚申六月廿五日
舟行瓜步大江中寫此
并書元人詞点似齋書
亦似補圖
玄宰

【作者简介】

董其昌（1555～1636），明代书画家。字玄宰，号思白、香光居士，华亭（今上海松江）人，万历十七年（1589）进士，授翰林院编修，官至南京礼部尚书，卒后谥"文敏"。

董其昌擅画山水，师法董源、巨然、黄公望、倪瓒，笔致清秀中和，恬静疏旷；用墨明洁隽朗，温敦淡荡；青绿设色，古朴典雅。以佛家禅宗喻画，倡"南北宗论"，为"华亭画派"杰出代表，兼有"颜骨赵姿"之美。其画及画论对明末清初画坛影响甚大。书法出入晋唐，自成一格，能诗文。

【作品解读】

《秋兴八景图》为董其昌的精品之作，共八开，所写为作者泛舟吴门、京口途中所见景色。图中峻拔的山头，沉重的石块，深邃的溪谷，弥漫的烟雾，各尽其态。既有草木葱茂、风雨迷蒙的江南丘陵特点，又有沙汀芦荻、远岫横亘的水乡情调，亦有江天楼阁、彩舟竞发的江上景色。每幅皆构图精巧，意境高远，韵味充足。笔墨则集宋元诸家之长，形成苍秀雅逸的画风。

【导读】

此画为立轴。以平远法为主。全局主要章法分散式。局部章法以间隔法、顾盼法、开合法为特点。

秋兴八景图（之一） 董其昌
册页　纸本　设色
纵53.8厘米　横31.7厘米
上海博物馆藏

此图为李士达山水画的代表作。画深秋之季二位隐士于山中小亭对酌清谈之境。画面上的悬岩突兀，山势险峻，云雾缭绕。置阵布势，气魄雄伟。云烟断白，巧妙地表现出了空间层次感。山石以碎笔皴染，傅以淡色，墨色干湿浓淡相交相融，生发出丰富的效果，独具韵味。

【导读】

此画为立轴。以高远法为主。全局主要章法分段式。局部章法以顾盼法、开合法、穿插法为特点。画面明显被云雾分割为上下两大部分，作者利用山石树木在云雾露出的轮廓，做足了高低、远近、虚实等变化，使本不好处理的构图生动有势，山在云中意象则远达画外。

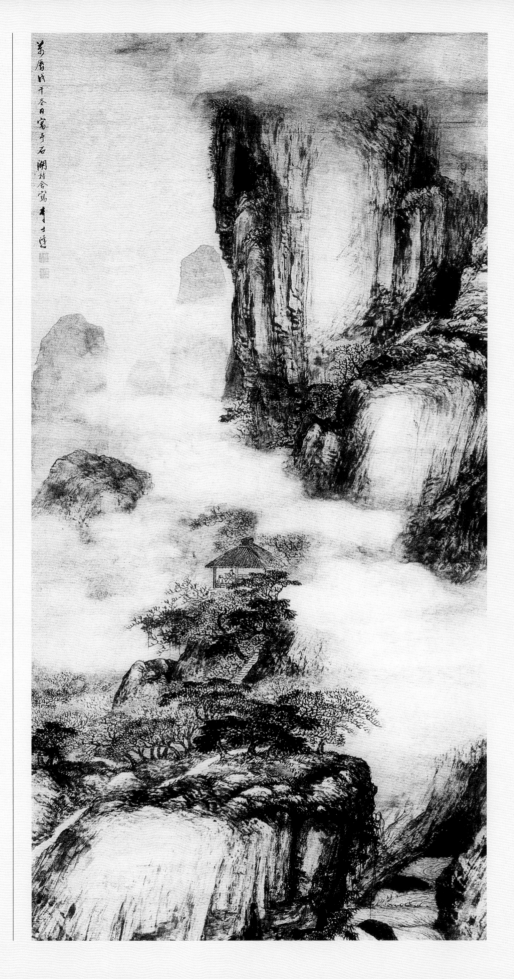

秋景山水图　李士达
立轴　纸本　设色
纵 168.8 厘米　横 89.8 厘米
（日）静嘉堂文库藏

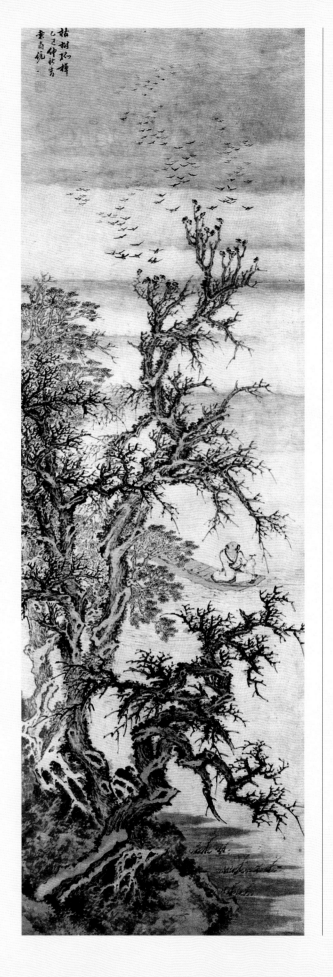

枯林孤棹图　袁尚统
立轴　纸本　设色
纵 187.5 厘米　横 60.5 厘米
常熟市博物馆藏

【作者简介】

　　袁尚统(1590～1666后)，明代画家。字叔明，吴（今江苏苏州）人。善画山水、人物、花鸟，山水苍润浑厚，意境宏远；喜绘风俗题材，重情节描写，富生活气息人物多为普通百姓，笔墨超逸奔放，颇得宋人笔意，独具自家风格。

【作品解读】

　　此图中江水苍茫无际，一片枯林，老树寒枝，一群寒鸟，或栖息老枝，或展翅天际。这反衬出树下孤船中抬头仰望之人的形单影只。笔触清晰，颇得宋人山水画遗韵。

宋懋晋，生卒年不详，明代画家。字明之，上海松江人，幼好绘事，山水受法宋旭，并以宋、元遗法，长于丘壑位置，笔墨秀润，自有面貌。

【作品解读】

此图册共十二幅，以杜甫在成都、三峡游历时的诗句命题构思而成。有气势萧深的三峡胜景、平林远漠的秋野风光、城楼高耸的古朴都市、气氛萧疏的江岸丛树，诗情画意尽溢。构图合理，用笔刚劲，设色得体，风格鲜丽。此选其中一页供欣赏。

【导读】

此画为册页。以深远法为主。全局主要章法聚集式。局部章法以顾盼法、活眼法、勾股法为特点。

写杜甫诗意图（之一）　宋懋晋
册页　纸本　设色
纵 22.8 厘米　横 15.3 厘米
上海博物馆藏

【作者简介】

见 440 页。

【作品解读】

图中山峦云雾，飞泉溪流，长松古木，小桥曲径，楼阁屋舍，景致幽美。书斋内一高士临窗闲眺，神情自若。山石以长披麻皴略带荷叶皴反复皴染，下笔轻淡，风神洒脱，得元人的静逸。树干用双勾，笔迹纤细，顿挫有力，造形逼真，足见其功力之深。

山居闲眺图 赵左
立轴 纸本 设色
纵 161 厘米 横 67.8 厘米
上海博物馆藏

【作品解读】

　　此图以王维诗句"闭户
著书多岁月，种松皆作老龙
鳞"为题。图中远山崇冈，
劲松翠竹，清流溪石，庭院
柴门，一士人席床而坐，潜
心研读。笔法严谨，用墨适
宜。既雄浑沉厚，又郁茂深
秀。

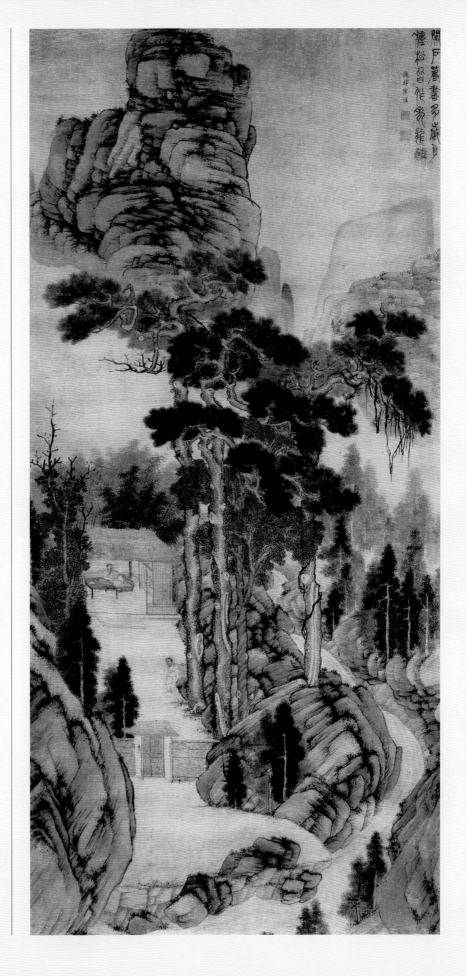

画王维诗意图　陈裸
立轴　纸本　设色
纵 198.4 厘米　横 95.1 厘米
上海博物馆藏

727

重阴覆林麓寒声
下碧墟绣衣高盖
者於此意何如
丁巳长夏暑盛在西斋北窗桐阴
宽坐如水写是寄傲 项德新

【作者简介】

　　项德新，生卒年不详，明代画家。字复初，浙江嘉兴人。精山水，得荆、关法，作风工能，尝为乃父代笔，亦善花卉、墨竹。

【作品解读】

　　此图写夏景山水，以岩石斜坡，枯枝修竹，环绕清潭，得幽雅之致。自题："重阴覆林麓，寒声下碧墟，绣衣高盖者，于此意何如。"全图笔墨简逸，格调秀润。

桐荫寄傲图　项德新
立轴　纸本　水墨
纵 57.2 厘米　27.1 厘米
北京故宫博物院藏

米万钟(1570～1628)，明代画家。字仲诏，号友石，陕西人，徒居北京。工画法，山水学倪瓒，间仿米氏云山，花卉似陈白阳。

【作品解读】

此图中远山淡抹，近处巨石悬岩之上，古树盘绕凌空而生，溪水泛碧，溪畔杂草丛生，一人挂杖观望，一人执杆垂钓，双目专注于水面，形神兼备。全图气势雄壮而意境幽静。

碧溪垂钓图　米万钟
立轴　纸本　墨笔
纵 124 厘米　横 46.3 厘米
香港虚白斋藏

【作者简介】

见 600 页。

【作品解读】

　　此图中峰峦挺秀，烟雾弥漫，云光翠影，意境清新。岩头水边，古树丛生。一隐士临溪席地而坐，仰视对山飞泉，一仆捧物而来。人物勾勒简明，形神兼备。用笔简中见工，色彩清丽。

【导读】

　　此画为立轴。以高远法为主。全局主要章法迂回式。局部章法以顾盼法、穿插法、开合法为特点。全画自下而上接水天之势，形成明显的迂回大势。

青绿山水图　张宏
立轴　绢本
纵 130.3 厘米　横 63.1 厘米
上海博物馆藏

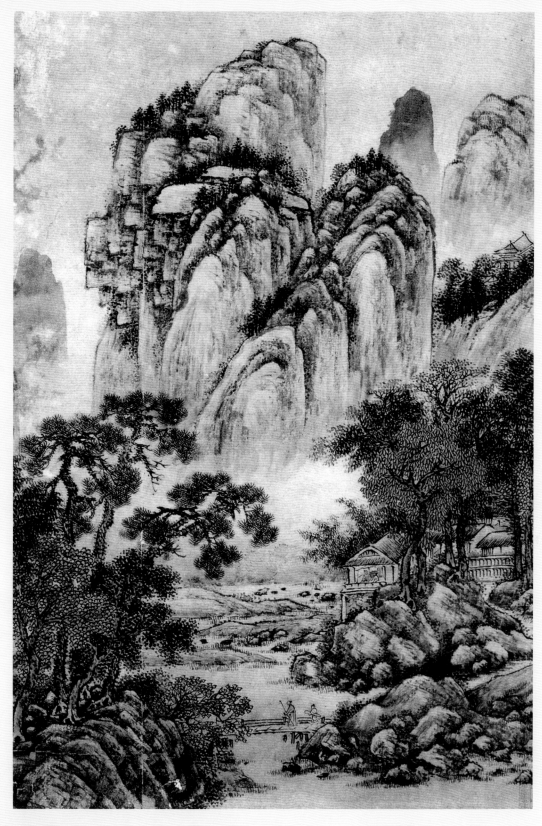

溪亭访友图　邵弥
立轴　纸本　设色
纵50厘米　横34.6厘米
（日）私人藏

【作者简介】

　　邵弥（约1592～1642），明末清初画家。字僧弥，号瓜畴，长洲（今江苏苏州）人。精擅书画，尤擅山水，远学荆、吴，近取法元人，略参马远、夏圭笔意。笔墨简括，取法萧疏。间作翎毛，具生趣。亦能诗。

【作品解读】

　　此图中巨峰兀立，峰顶密林丛生，山脚云岫浮动，溪流蜿蜒。小桥、楼阁掩映在葱郁的树丛中，其间雅士临溪清谈，携琴访友，境界幽深。画风有荆、关遗韵，但树石勾皴和石青、石绿染色法，则为明人好尚之体现。

【作品解读】

　　此图是蓝瑛青绿山水画中的杰作。图中山峰白云缭绕，树木争奇斗妍，溪水明净，雅士幽赏。作者师法董其昌，仿张僧繇没骨法，画白云红树，远山近石，鲜艳夺目，颇为别致。

白云红树图　蓝瑛
立轴　绢本　青绿设色
纵 189.4 厘米　横 48 厘米
北京故宫博物院藏

【作者简介】

见 557 页。

【作品解读】

　　图绘古树一株，参天独立于空旷的原野之上，一老者拄杖遥望远山。作者自题诗曰："风啸大树中天立，日薄西山四海孤。短策且随时旦莫，不堪回首望菰蒲。"此图主体鲜明，形象生动，构思别具，笔法严谨。

【导读】

　　此画为立轴。以深远法为主。全局主要章法聚集式。局部章法以铺排法、勾股法、活眼法为特点。

大树图　项圣谟
立轴　纸本　设色
纵 115.4 厘米　横 50.3 厘米
北京故宫博物院藏

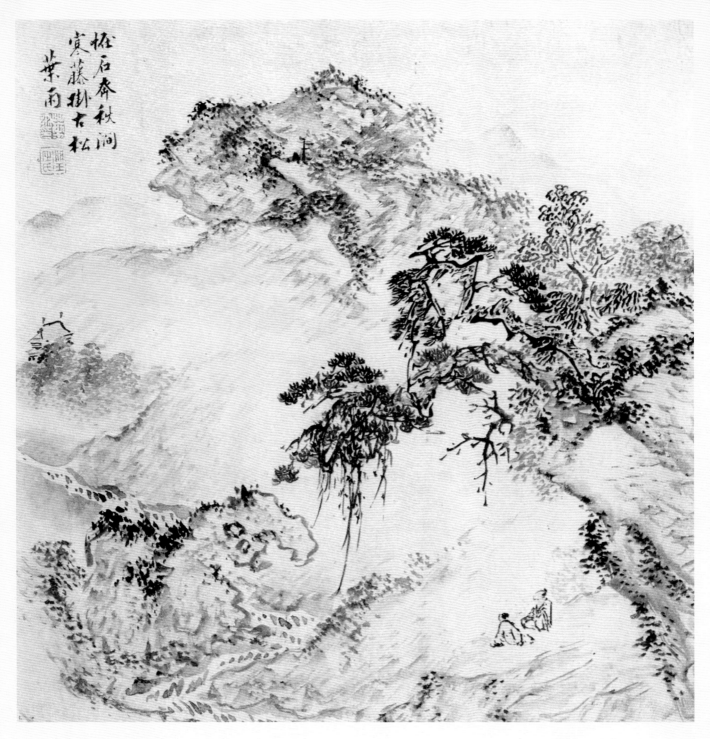

【作品解读】

　　图中山峦夹翠，树木繁茂，溪水潺流，苍松下两人坐于坡岸，远观林间山水，神态悠然自得。自题"怪石奔秋涧，寒藤挂六松"。整幅图用笔粗简，意境清旷。

【导读】

　　此画为册页。以深远法为主。全局主要章法迂回式。局部章法以顾盼法、穿插法为特点。左侧小溪和右侧山石主脉各自形成两条蜿蜒迂回的主线，右前主树向左生发，破两条主线的平行感觉，另与溪头小山呈呼应之势，形成一条右高左低的斜线，此线与后景主山之势再生顾盼。

山水图　叶雨
合册　金笺　设色
纵 26.3 厘米　横 30.3 厘米
常熟市博物馆藏

【作者简介】

　　叶雨，生卒年不详，活动于明末清初。字润之，擅画山水。

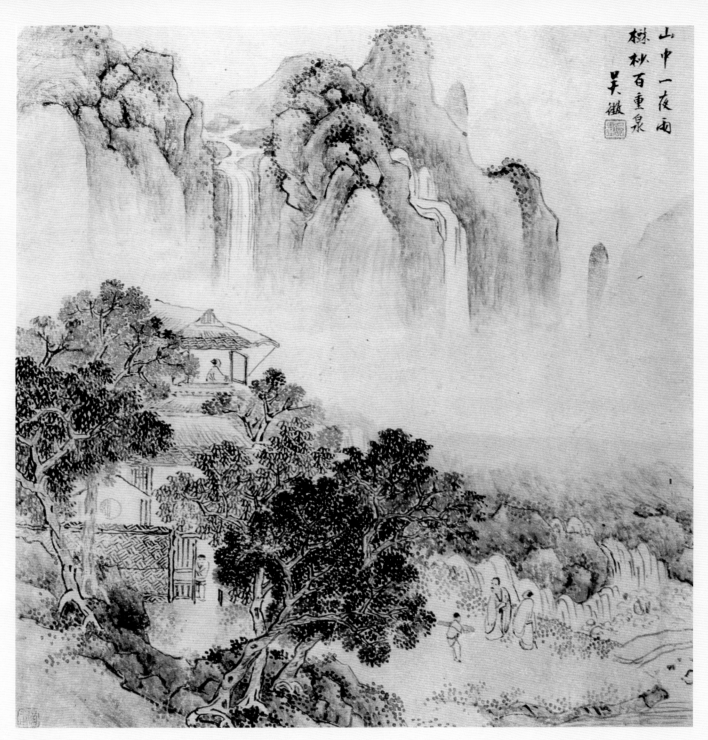

山中一夜雨
樹杪百重泉
吳徵 [印]

山水图　吴徵
合册　金笺　设色
纵 29.3 厘米　横 30.3 厘米
常熟市博物馆藏

【作者简介】

　　吴徵，生卒年不详，活动于明末清初，与叶雨同时。善画山水，画风似吴派一路，具南宋笔意。

【作品解读】

　　图中高山耸立，树木茂密，山泉飞瀑激流而下，汇入湍流，林间院落楼阁内，一士人临窗面山而坐。坡岸处，一童子抱琴在侧，二高士观瀑流者神态各异。自题诗曰："山中一夜雨，树杪百重泉。"颇有情致。

【作者简介】

见 578 页。

【作品解读】

此图仿元代管道升作品。画远山淡抹作背景，近景中翠竹成林，虬松高挺，老树垂丝，其间草房茅舍掩映，一人正端坐忙于绣佛之中。着一青鹤，顿添情趣。画风苍秀，应是作者晚年之笔。

山楼绣佛图　卜文瑜
立轴　纸本　设色
纵 121.3 厘米　横 53.2 厘米
北京故宫博物院藏

此图作远山淡抹，山峦层叠，苍松杂树劲立，其下茅屋相陈，一人静坐抬头远观而思。山石树木笔墨近董其昌，画面萧疏松秀，有清旷之致。

梅花书屋图　卞文瑜

立轴　纸本　设色

纵 106.9 厘米　横 48.5 厘米

【作品解读】

　　图中画三角形亭，亭中有二高士对坐，右边着红衣者以扇煽炉，左边高士身后立有书童，二人正煮茶论道，小亭依山傍水，后有密林。此图为工笔重彩，浅绛与青绿并用，折笔勾石，颇似陆治。

【导读】

　　此画为折扇扇面。以深远法为主。全局主要章法偏隅式。局部章法以顾盼法、穿插法为特点。

烹茶图　陈洪绶
扇面　金笺　设色
纵 20.3 厘米　横 55.9 厘米
（美）大都会艺术博物馆藏

【作者简介】

　　见 592 页。

【札记】

　　五浊山在浙江金华、杭
州和绍兴之间，因有五潭之
水，泛溢悬流，宛转五级，
故曰五浊。此图构图缜密，
画面丰满，仅留右上角为天
空。树林繁茂，山势高峭，
树木岩石以不同皴法表现，
山石方硬以淡墨染之，富有
层次。

【导读】

　　此画为立轴。以深
远法为主。全局主要章法
聚集式。局部章法以铺排
法、叠架法、顾盼法、穿
插法为特点。

五浊山图　陈洪绶
立轴　绢本　水墨
纵 118.3 厘米　横 53.2 厘米
（美）克利夫兰艺术博物馆藏

【作者简介】

见 601 页。

【作品解读】

　　此图山水气势雄伟，主峰高踞画幅正中，众峰拱拥，密树浓荫，云气升浮，构图繁复，行笔缜密，一丝不苟，水墨淋漓酣畅，山间林野一派清润自然之气。此图为画家暮年为人祝寿之作，画含"寿比南山"之意，恭谨而情深，为其佳作。

南山积翠图　王时敏
立轴　绢本　设色
纵 147.1 厘米　横 66.4 厘米
辽宁省博物馆藏

刘度，生卒年不详，明
末清初画家。字叔宪，一作
叔献，钱塘（今杭州）人。
善画山水，好摹宋元名迹，
深得画理，为蓝瑛弟子。所
画楼台、人物细入毛发，丘
壑泉石，布置细密。后师法
李思训、李昭道，多作青绿
山水，亦仿张僧繇没骨山水。
传世作品有《白云红树图》
《溪亭客话图》等。

【作品解读】

此图系没骨青绿山水。
主峰以石绿为主，远景峰头
以石青、石绿、赭石相间，
点绿苔，白云缭绕山间，飘
动感颇强。树干用淡墨兼设
赭白叶或花青亦各色相杂。
全画色彩浓重、艳丽，而绝
无甜俗之气。

【导读】

此画为立轴。以高
远法为主。全局主要章法
偏隅式。局部章法以顾盼
法、穿插法为特点。

白云红树图　刘度
立轴　绢本　设色
纵 159 厘米　横 93 厘米
山东省博物馆藏

741

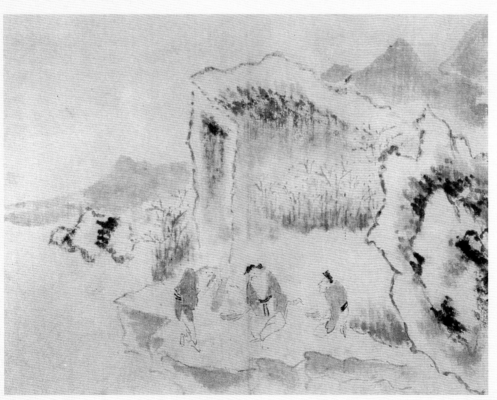

山水图（之一、之二） 普荷
册页 绢本 水墨
纵 25.5 厘米 横 34.5 厘米
天津市艺术博物馆藏

【作者简介】

普荷（1593～1683），清代画家。僧，一名通荷，号担当，俗姓唐，名泰，字大来，云南晋宁人。工诗，善画山水。取法倪瓒，风格荒率放纵。能书，豪放有韵致。着墨不多，寥寥数笔，意境含蓄，冷逸之气逼人。人物线条简拙，用浓墨点睛更觉传神。普荷绘画富于个性和独创，格韵高妙，善于博采众长为己用，画中虽题仿黄子久，实则已化为自己的创造。

【作品解读】

此幅浓淡虚实之间，尤有清新潇洒的情趣。山水册原名《担当山水、许鸿题诗书画册》共十二开，此为其中一二。山水图之一，此图绘湖乡山崖水畔，芦苇丛中一渔舟飘荡，船头渔翁捕鱼，形态可掬，十分传神，用笔疏简，笔意恣肆，水墨淋漓，气韵酣畅。山水图之二，此图山石以战笔勾勒，略加皴擦点染，巨石如拳，石壁回转，成开合之势，阴阳向背，极富立体感。三人坐石坡上共饮，谈笑风生，形体夸张而生动传神。远山淡墨轻抹，水光云影交辉。画面上单线与块面，淡墨渍染与浓墨点苔，笔墨极富情趣，尤一留白粗处，最堪品味。

【导读】

此画为册页（横式）。以深远法为主。全局主要章法倾斜式。局部章法以开合法、顾盼法、勾股法为特点。

【作品解读】

此册共十二开，六开设
色、六开墨笔，此幅仿赵文
敏，为青绿山水，略加赭石，
相异于大青绿山水。图中山
重岭复，树木苍翠，白云缭
绕，房屋、溪水、小桥、行
人点缀其间。笔墨技巧极为
熟练，而且富有灵气。

【导读】

此画为册页。以高
远法为主。全局主要章法
聚集式。局部章法以铺排
法、叠架法、开合法、穿
插法为特点。

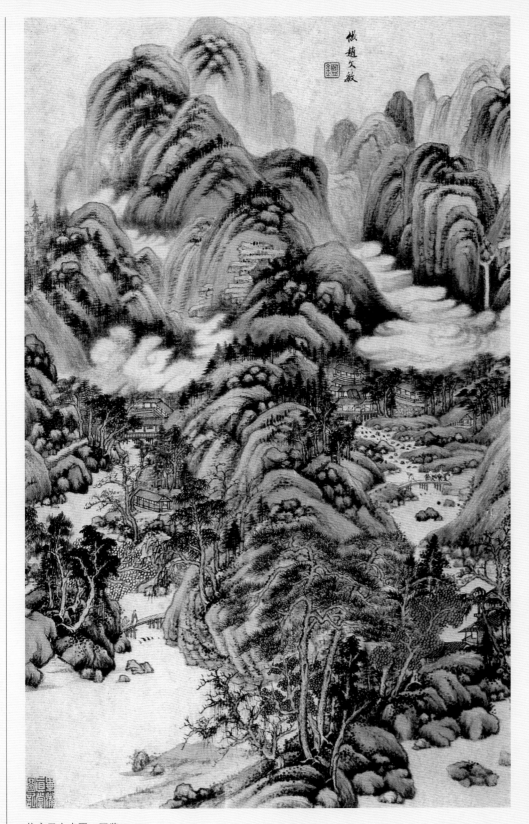

仿宋元山水图　王鉴
册页　纸木　设色　墨笔
纵 55.2 厘米　横 35.2 厘米
上海博物馆藏

【导读】

　　此画为折扇扇面。以深远法为主。全局主要章法倾斜式。局部章法
以铺排法、叠架法、勾股法为特点。

山水图　王鉴
扇面　纸本　设色
纵 17.1 厘米　横 49.8 厘米
台北故宫博物院藏

【作品解读】

此图略参元代王蒙笔意，山峰巍峨，苔点富有变化。咫尺画面，气势开阔，布局平中见奇。意境沉郁萧森，既带有新安画派的特色，又表现出作者追求金石情趣的个性。王昊庐云："张躁有生枯笔，润含春泽，乾烈秋风，惟穆倩得之。"于此图中可以窥见他的艺术风貌。款题："千岩竞秀。程邃时年八十三岁。"

【导读】

此画为立轴（立式镜片）。以高远法为主。全局主要章法聚集式。局部章法以铺排法、叠架法为特点。

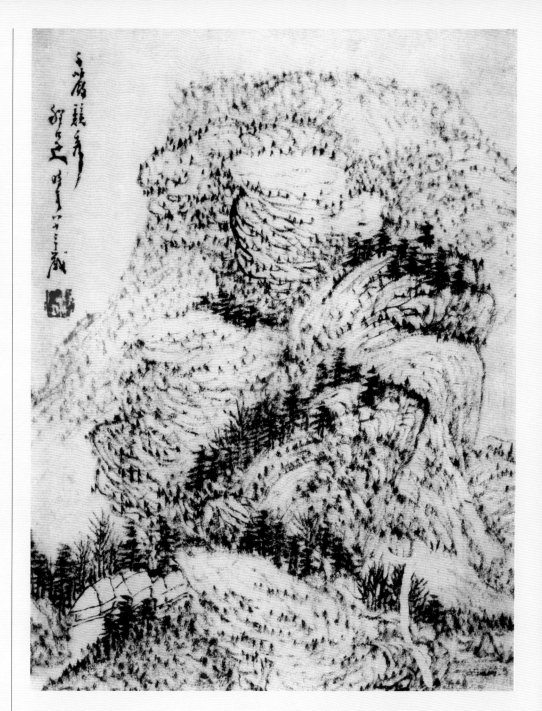

千岩竞秀图　程邃
立轴　纸本　水墨
纵 29.5 厘米　横 22.7 厘米
浙江省博物馆藏

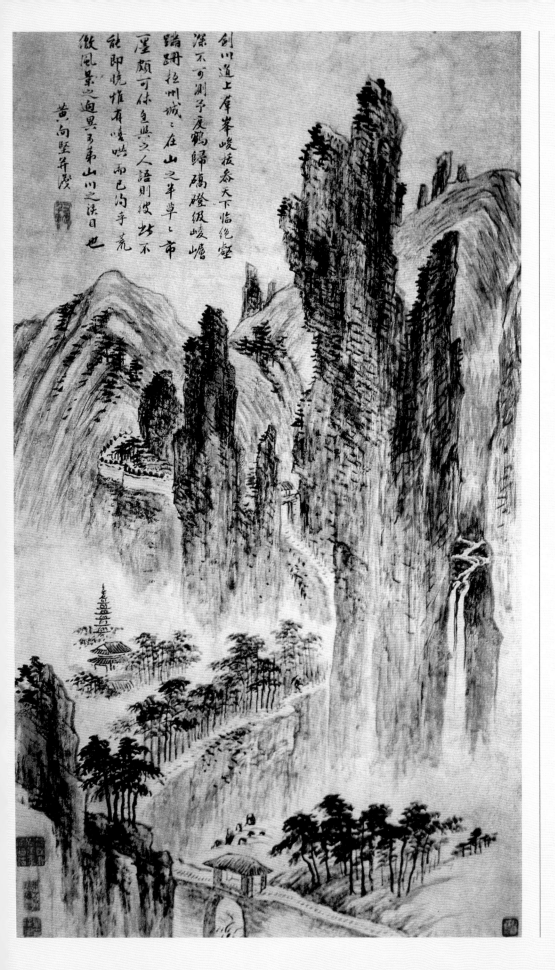

剑川道上群峯峻拔秦天下临绝壑
深不可測予度鹤归碥蹬级峻嶂
蹒跚抵州城之在山之半草上市
厘颇可佳鱼兴之人语则彼此不
就即晓堆有嗷嗷而已洵乎荒
徼风景之逈异于南山川之浃目也
黄向坚并識

【作者简介】

　　黄向坚 (1609 ~ 1673)，明末清初画家。字端木，号存庵、万里归人。善画山水，师法王蒙，有黄公望笔意。黄向坚的父亲因战乱阻隔不得归家，他徒步万里迎回父亲，受到时人赞扬。

【作品解读】

　　此图画城垣峭壁，深涧飞瀑，山路盘纡，高塔楼阁。山石以干笔勾皴，作长披麻，焦墨横点苔树。用笔方正、圆转并施，墨色层次分明，气势雄壮，意境深远。

【导读】

　　此画为立轴。以深远法为主。全局主要章法迂回式。局部章法以顾盼法、穿插法为特点。

剑门图　黄向坚
立轴　纸本　墨笔
纵 139 厘米　横 53.6 厘米
吉林省博物馆藏

弘仁 (1610～1664)，明末清初画家。本姓江，名韬，字六奇，一作名舫，字鸥盟，歙县 (今属安徽) 人。明末诸生，清顺治四年 (1647) 从古航法师为僧，居建阳报亲庵，法名弘仁，号渐江学人、渐江僧，又号无智，死后人称梅花古衲。少孤贫，事母孝，佣书养母，一生未娶。工画山水，兼工画梅，曾学画于萧云从，近黄公望，而受倪瓒影响最深。笔墨瘦劲简洁，风格冷峭，常往来于黄山、雁荡间，隐居于齐云山，多写黄山松石。

【作品解读】

此图绘黄山后海一带景色，以高帧直幅构图布局，左侧山峰直立，耸入云霄，右侧两峰峭耸，上下俯挹。其间则云松盘曲舒展，全图结构，平起直落，匠心独具，松石用笔，又有坚劲松动之韵。

【导读】

此画为立轴。以深远法为主。全局主要章法呼应式。局部章法以顾盼法、穿插法为特点。

黄海松石图　弘仁 (渐江)
立轴　纸本　水墨
纵 198.7 厘米　横 81 厘米
上海博物馆藏

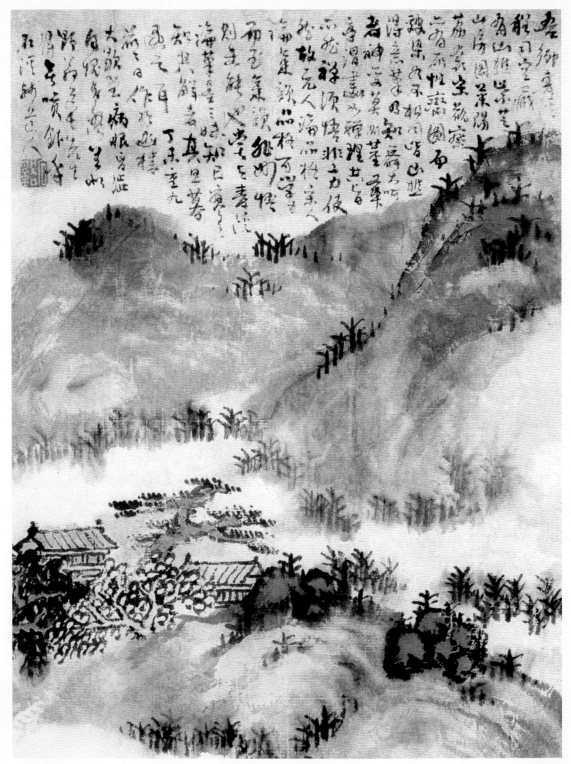

松岩楼阁图　髡残（石溪）
立轴　纸本　设色
纵 41.6 厘米　横 30.4 厘米
南京博物馆藏

【作品解读】

此图绘山岚、松林、楼阁。坡用湿笔挥写，笔墨流畅滋润，山峦显得浑厚；松林、树木则用焦墨勾点，葱郁苍茫，奥境奇辟。

【作者简介】

髡残（1612～约 1692），清初画家。僧人。俗姓刘，字石裕，一字介丘，号白秃、石道人、残道者、电住道人、茧（古"天"字）壤残道者，武陵（今湖南常德）人，居江宁（今江苏南京）。幼而失怙。及长，自剪毛发，投龙山三家庵为僧。性耿直，寡交识。擅画山水，于元人画中受王蒙影响较深，亦受明代沈周、文徵明、董其昌等影响。善用秃笔和渴笔，专长干笔皴擦，景物茂密，笔墨苍莽荒率，境界奇辟，气韵浑厚，自成风格。也作佛像。书法学颜真卿。与程青裕并称"二路"；与原济（石涛）合称"二石"，为清初四高僧之一。传世作品有《溪桥策杖图》《层岩叠壑图》《苍山结茅图》《长干行脚图》《云洞流泉图》和《绿树听鹂图》。

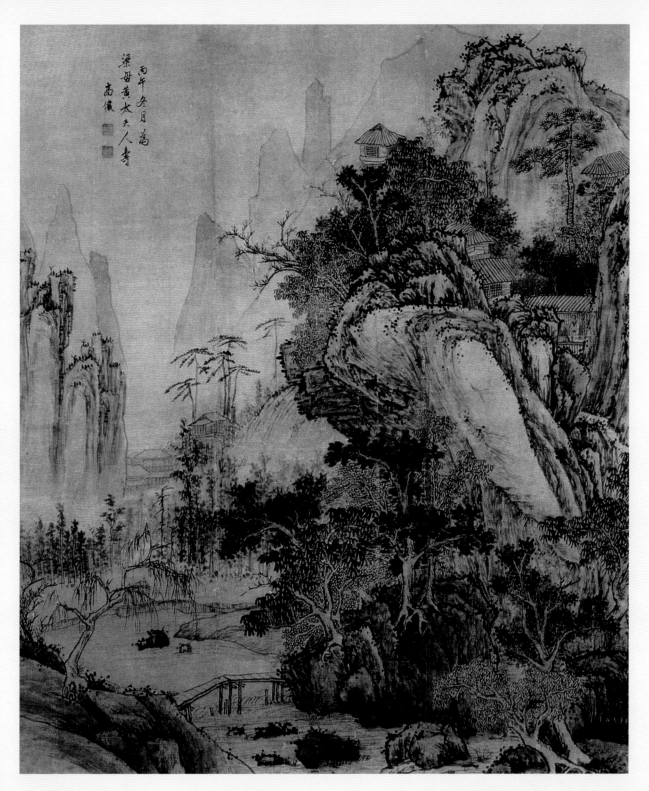

春山秀色图　高俨
立轴　绢本　设色
纵 174.4 厘米　横 150.5 厘米
广东省博物馆藏

【作者简介】

　　高俨 (1616～1687)，清代画家。字望公，广东新会人。诗、书、画被称为三绝，山水画尤精，笔墨苍劲浑厚，晚年益精。能于月下作画，昼视之尤工。

【作品解读】

　　此图为高俨应同邑梁近义之请，祝其母黄氏 81 岁大寿之作（按：广东做寿习俗是男重十、女重一）。图中所绘当为新会六湖峰实景。筑于半山的屋宇中，端坐一老妇人，正对景读简，旁有侍女候立。老妇想必就是梁母黄氏。此图落笔沉着，墨色富有层次，全图浑厚森秀，是高俨的代表作。

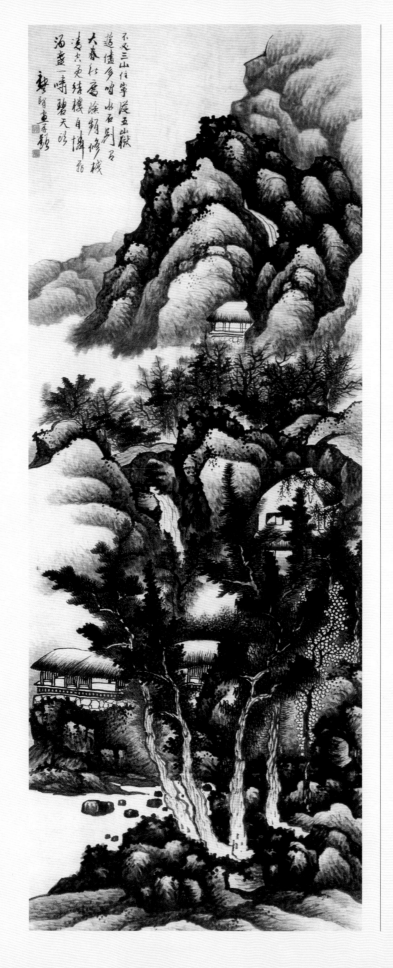

【作者简介】

　　龚贤（1618～1689），清初画家。一名岂贤，字半千，号野遗、柴丈人，昆山（今属江苏）人，寓金陵（今南京）。工画山水，取法董源、吴镇，重视写生，用墨层层染渍，浓郁苍润，创有一格。与樊圻、高岑、邹喆、吴宏、叶欣、胡糙、谢荪为金陵八家。传世作品有《溪山无尽图》《夏山过雨图》《木叶丹黄图》和《山水图》等。

【作品解读】

　　此图绘层峦叠嶂，丘壑纵横，涧水回转，浓荫盛绿，气象峥嵘，雄伟壮丽。其间楼舍书屋深藏，作者寄意颇深可见一斑。此幅笔墨劲利而苍厚潮润，用董源、巨然法，山石层层皴染，墨韵粲然，苍翠欲滴。由此也可见作者"积墨法"之功底。

云山结楼图　龚贤
立轴　纸本
纵251厘米　横99.5厘米
广州美术馆藏

崇山萧寺图　邹喆
扇面
纵 17.9 厘米　横 54.3 厘米
南通博物馆藏

【作品解读】

　　此图写崇山峻岭，山坳间，寺院深藏，山脚下水竹村居，溪回路曲，板桥横跨。虽用笔粗犷苍劲，但有清淡超逸之致。

【作者简介】

　　见 469 页。

【札记】

【作者简介】

见 459 页。

【作品解读】

　　上图画山峦平冈，树木花繁叶茂，屋舍房宇掩映其间，溪水环山，波光粼粼，船上人物，形神动态俱足。

　　下图画崇峦密岭，老树繁茂处，却有寺院深藏，小桥独亭，涧水汩流。笔法方硬兼圆润，景致工整又简练，独具一格。

山水图（之三、之四）　叶欣
册页　纸本
纵 22.1 厘米　横 16.5 厘米
北京故宫博物院藏

【导读】

　　此画为册页。以平远法为主。全局主要章法分段式。局部章法以勾股法、顾盼法为特点。

郑旼 (1632～1683)，清
代画家。字慕倩，号遗更生，
安徽歙县人。善画山水，笔
墨苍劲，得元吴镇意趣，画
品在查士标与渐江之间。为
新安画派名家之一。

【作品解读】

此图重峦叠翠，疏树奇
峰，山间清泉数叠，积水为
潭，是为黄山九龙潭的写照。
画家为歙人，擅写黄山，亦
属新安画派中人物。用笔简
淡，山石多用干笔皴擦，浓
墨点醒。自题："仙游于此
忆回肠，津逮桃源若裸将。
九派清流泓可掬，又如筵彻
列盈觞。癸丑十月黄山游返
画寄惊远道兄，郑旼。"癸
丑为清康熙十二年 (1673)，
是画家晚年之作。

九龙潭图　郑旼
立轴　纸本　设色
纵 75.3 厘米　横 28.1 厘米
北京故宫博物院藏

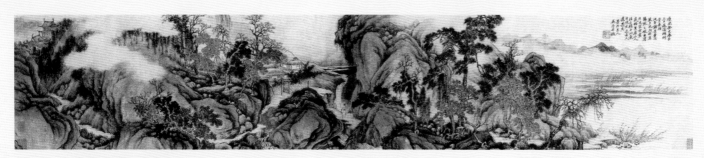

秋景山水图　吴历
手卷　纸本　设色
纵 29.7 米　横 150.6 厘米
（日）泉屋博古馆藏

【作者简介】

　　吴历 (1632 ～ 1718)，清初画家。字渔山，号墨井道人、桃溪居士，常熟（今属江苏）人。擅画山水，得王时敏正传。自澳门归，画风一变，多用干笔焦墨，邃密郁苍，而略带西画技法。画山石时，用"阳面皴"（即受光部分也有皴笔），此法为诸家所无。后人把他与王时敏、王鉴、王翚、王原祁、恽寿平合称"清六家"，或称"四王吴恽"。传世作品有《湖天春色图》《夏山雨霁图》和《静深秋晓图》等。

【作品解读】

　　此图是作者于康熙三十二年 (1693) 为汲古阁毛晋所绘。画面重峦叠嶂，山坡树木具有明代唐寅画风；同时，画面上那种厚重的青绿、群青、赭石色彩的运用，使人产生有西洋画那种鲜艳色彩的感觉。

【导读】

　　此画为手卷。以深远法为主。全局主要章法横展式。

754

【作者简介】

恽格（1633～1690），字寿平，号南田，别号云溪外史，晚居城东，号东园草衣，后迁居白云渡，号白云外史。

开创了没骨花卉画的独特画风，是常州画派的开山祖师。与王时敏、王鉴、王翚(hui)、王原祁、吴历合称为"清初六家"。

他山水画初学元黄公望、王蒙，深得冷澹幽隽之致。又以没骨法画花卉、禽兽、草虫，自谓承徐崇嗣没骨花法。创作态度严谨，认为"惟能极似，才能传神"；"每画一花，必折是花插之瓶中，极力描摹，必得其生香活色而后已"。他画法不同一般，是"点染粉笔带脂，点后复以染笔足之"，创造了一种笔法透逸，设色明净，格调清雅的"恽体"花卉画风，而成为一代宗匠。对明末清初的花卉画有"起衰之功"，被尊为"写生正派"，影响波及大江南北。

【作品解读】

此图仿倪瓒遗意，画古木平泉，丛篁积翠。作者运用折带皴、叠糕皴画竹石树木，或断或连，似断实连，虽为仿古，却有自家风格，显秀润清逸之气。

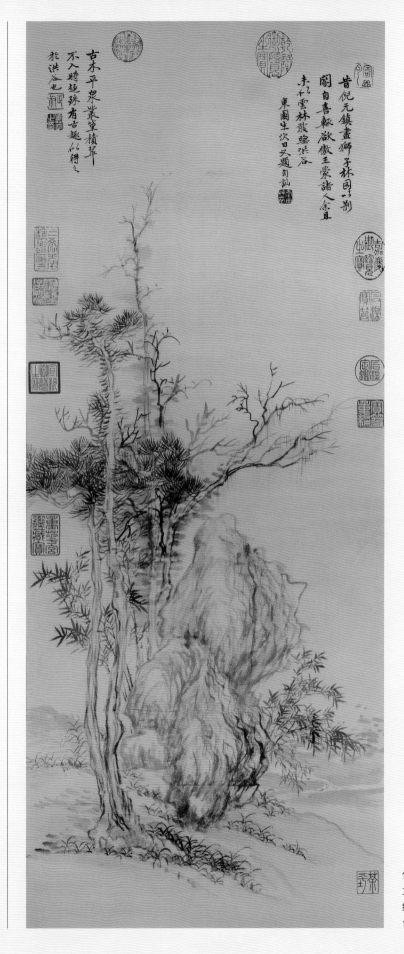

仿倪瓒古木丛篁图　恽寿平
立轴　纸本　水墨
纵 81 厘米　横 32.7 厘米
台北故宫博物院藏

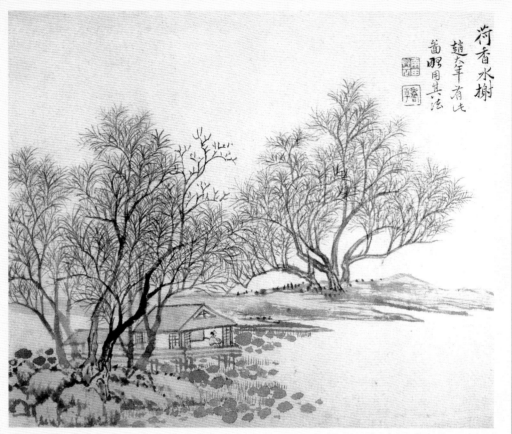

【作品解读】

　　上图为《荷香水榭图》，写初夏湖边小景。杨柳数棵，新叶催发，树荫水榭一座，湖边荷花盛开，散发阵阵清香；水榭中一人倚窗赏景。此图笔墨淡雅，设色清秀。自题："荷香水榭。赵大年有此图，略用其法。"

　　下图为《春山暖翠图》，写明媚春山景色。远处晴岚覆翠，云漫山麓；近处桃红柳绿，清波相映，色彩绚丽，春意盎然，别有一番清雅灵秀的韵致。自题："春山暖翠。戏用僧繇没骨法图意。"

山水图（之《荷香水榭图》《春山暖翠图》）　恽寿平
册页　纸本
纵 28.7 厘米　横 34.4 厘米
首都博物馆藏

756

【作者简介】

　　石涛（1642～1708），
清初画家。原姓朱，名若极，
小字阿长，别号很多，如大
涤子、清湘老人、苦瓜和尚、
瞎尊者，法号有元济、原济
等。广西桂林人，祖籍安徽
凤阳。明靖江王朱亨嘉之子。
与弘仁、髡残、朱耷合称"清
初四僧"。

　　石涛是中国绘画史上一
位十分重要的人物，他既是
绘画实践的探索者、革新者，
又是艺术理论家。

【作品解读】

　　上图画白云环绕松岭云
壑，书斋屋舍深藏其间，境
界幽谧。

　　下图画远山连绵近石重
叠，树木浓郁，云雾环绕，
溪流清波。岸畔有马数匹，
或已入水前行，或安然饮水，
或穆然静立，境界深远。

山水图（之一、之二）　石涛（原济）
册页　纸本　设色
纵 24.5 厘米　横 38 厘米
上海博物馆藏

【作者简介】

见 398 页。

【作品解读】

　　此图系以唐、宋各家笔意拟之。图共十页，图中峰峦浑厚，林木苍厚，笔墨细密严实，松秀浑然，柔中带刚。

卢鸿草堂十志图　王原祁
册页　纸本　设色
纵 28.2 厘米　横 29 厘米
北京故宫博物院藏

人家在仙掌
雲氣欲生衣
倒景臺
傲大癡
麓臺

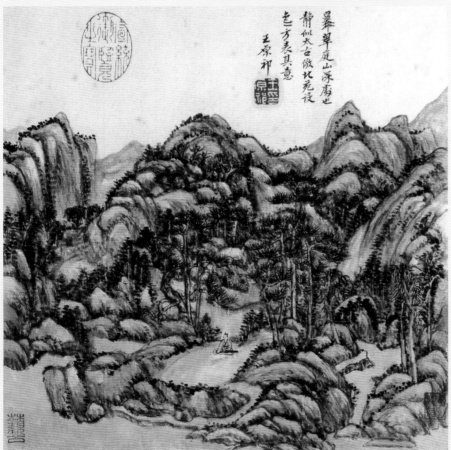

幕翠庭山深塵世
靜似太古傲北苑法
色方燕其意
王原祁

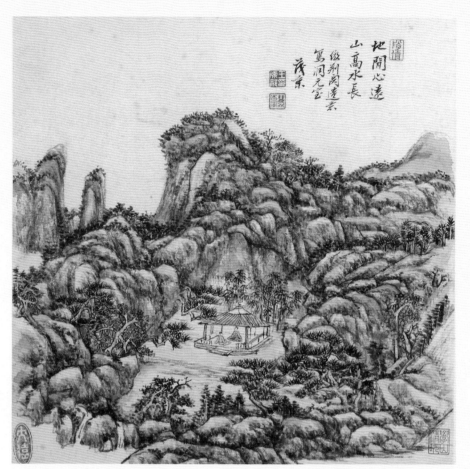

地間心遠
山高水長
縱荊閎遠宗
篤洞元宝
茂京

山峯挑煙用筆
位置惟氣與神班
妙來家得之
茂京

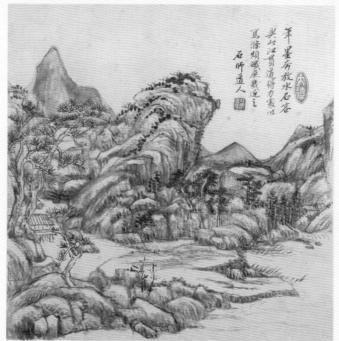

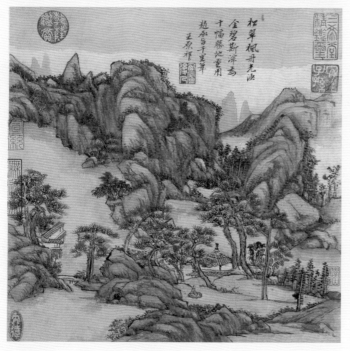

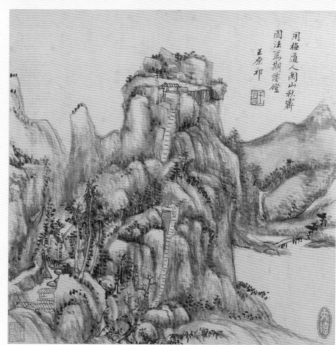

【札记】

【作者简介】

　见 468 页。

【作品解读】

　此图以神话传说为题材描绘蓬莱仙境，图中山石陡峭，奇形怪状，苍茫大海，波涛汹涌；山中树木葱郁，楼阁宫殿华丽壮观，是神仙异人之所在。

蓬莱仙境图　袁耀
立轴　绢本　设色
纵 266.2 厘米　横 163 厘米
北京故宫博物院藏

华嵒（1682～1758），
清代画家。字秋岳，号新罗
山人、东园生、布衣生、离
垢居士等，福建上杭人。清
中期扬州画派主要画家之
一，才能广博，精山水、人
物和花鸟，尤以花鸟画水平
最高。他的作品题材丰富、
技法多样、突破陈习，别开
新调，极具个人风格面貌，
在清代画家中是不多见的。
他的绘画艺术成就最突出、
影响最大的当推花鸟画，后
辈画家多以其作品为范式，
获得文人和平民阶层的普遍
喜爱，成为名噪海内的一代
宗师。

【作品解读】

此图淡色绘林海松涛，
远山风岚烟云缭绕，沟壑间
一片苍松茂密，虬曲盘折。
松干鳞结，松根深扎岩隙，
老干新枝，挺秀峻拔。松针
繁茂，其针如芒，密而不乱。
浓淡远近，层次鲜明，睹其
松似闻风声，其势雄壮。

万壑松风图　华嵒
立轴　纸本　设色
纵 200 厘米　横 114 厘米
沈阳博物馆藏

763

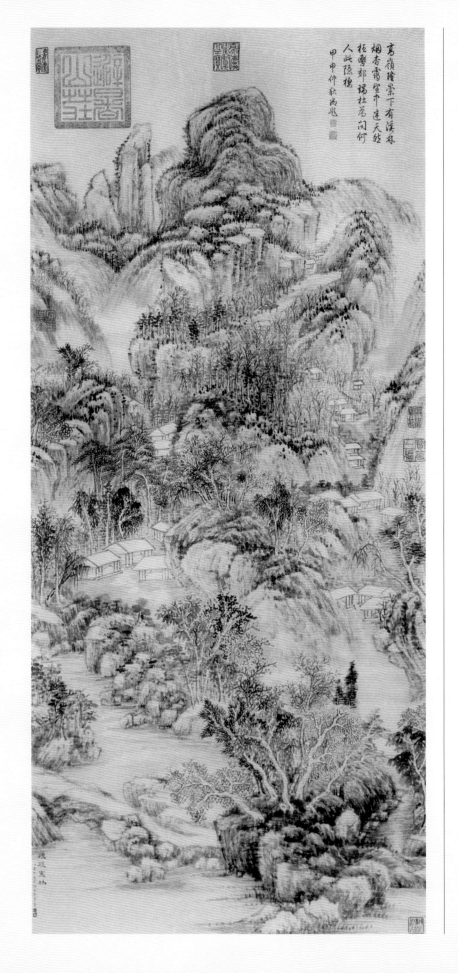

高嶺隆崇下有溪林
烟香霜室中連天紉
枝墾郊楊杜爲問何
人此隱棲
甲申仲秋兩題 臣董邦達

【作者简介】

　　董邦达 (1699 ~ 1769)，清代画家。字孚存，号东山，浙江富阳人。世宗雍正十一年 (1733) 进士，授翰林院编修。好古力学，书画皆精。曾参加编纂《石渠宝笈》《秘殿珠林》《西清古鉴》诸书。工山水，善用枯笔，勾勒皴擦，多具逸致。取法董源、巨然、黄公望，而得力于董其昌。传世作品有《溪山深秀图》《松崖苔磴图》《仿黄鹤山樵山水图》《秋山水阁图》。

【作品解读】

　　此图山峦层叠，草木丰滋，山下溪水环抱，错落野屋幽居，境界幽静清爽。构图严谨，枯笔短皴，笔法浑厚。坡石、杂林、枯枝，繁而不乱，更臻寒林苍莽气息。

烟磴寒林图　董邦达
立轴　纸本　墨笔
纵 118.7 厘米　横 54.7 厘米
北京故宫博物院藏

雪景故事图（之一） 孙祜
册页 绢本 设色
纵 31.5 厘米 横 25.6 厘米
北京故宫博物院藏

【作者简介】

孙祜，生卒年不详，清代画家。江苏人。工人物，山水师王原祁。乾隆时供奉内廷，曾同陈枚、金昆、戴洪、程志道绘《清明上河图》；乾隆六年(1741)与周鲲、丁观鹏合作《汉宫春晓图卷》。

【作品解读】

此册共十幅，此为袁安卧雪，写水边院落，三座破屋，数株枯木，两丛修竹，连同院外沙渚、木桥，皆披银装，夜深人静，冷气逼人，寒窗内，袁安却在专注读书。用笔简洁，山石略加皴染，白粉晕染勾点与墨色融于一体。既对比强烈又显柔和。

【作者简介】

　　汤贻汾(1778～1853)，清代画家。字岩仪，号雨生，晚号粥翁，武进（今常州）人，寓居金陵（今南京）。工诗，善画山水、松梅。书画仿董其昌，闲淡超脱，画梅极有神韵。

【作品解读】

　　此图笔墨简淡，干笔皴擦、点苔。坡石杂树，枝干挺拔，画树叶用夹叶点叶，笔法细秀而苍劲，罩以花青、赭石。山坳间秋树掩映阁楼，坡石上二人对坐共语，意境幽深。款识："秋坪闲语，今甫二兄大雅属即请正之，七十一叟，贻汾。"

秋坪闲话图　汤贻汾
立轴　纸本　设色
纵 97 厘米　横 46 厘米
北京故宫博物院藏

【作者简介】

　　黎简 (1747 ～ 1799)，清
代画家。字简民，又字未裁，
号二樵，广东顺德县弼教村
人。乾隆五十四年 (1789) 拔
贡。工书善诗，精六法。
画师法宋元名家。山水简
淡，其小帧笔势坚苍。用笔
遒劲精细，间作墨梅。著有
《五百四峰堂诗钞》。

【作品解读】

　　此图作层峦叠嶂，下临
清流，一道悬瀑，气贯上下；
峰势峥嵘，景色雄壮；水边
平坡，近置茅亭，远露屋宇。
乔木高树，穿插于亭屋之间。
有老者携杖临流，状若凝思；
使高远之景，更臻宁静之境。
山石大多以浓墨勾勒，淡墨
皴擦，披麻皴、折带皴并用；
山巅水畔，多用点笔，三五
成行，蔚然成林。用笔松秀
灵活，墨色浓淡相宜而见润
泽。自题六言诗一首："庋
堂远吞山光，构亭平挹江濑。
不知身入画中，但觉思超尘
外。"

江濑山光图　黎简
立轴　纸本　墨笔
纵 137.5 厘米　横 59 厘米
上海博物馆藏

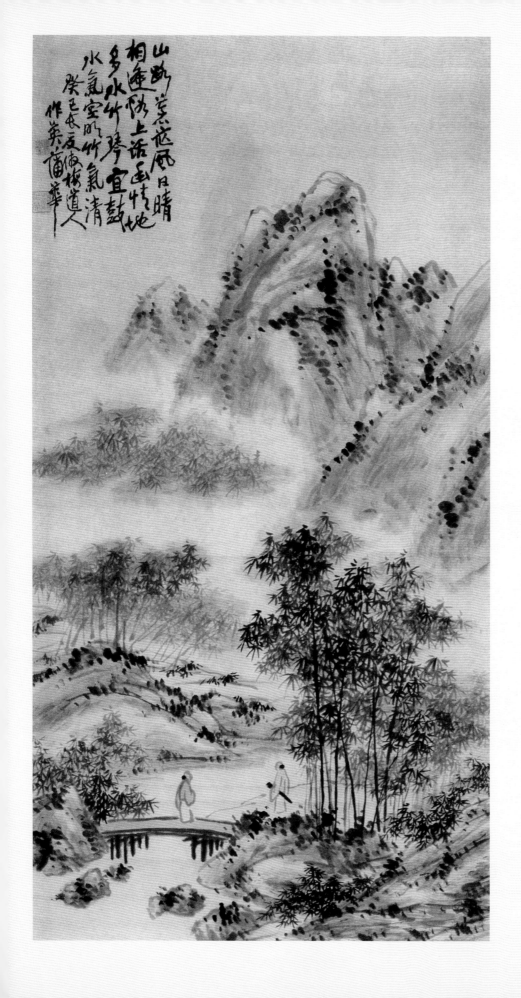

山晴莽底风日晴
相连协上话画情地
多水竹琴宜鼓
水气空哦竹气清
癸巳长夏仿梅桃道人
作英蒲华

【作者简介】

　　蒲华(1832～1911),清末画家。原名成,字作英,号种竹道人、胥山野史,浙江嘉兴人。工书画,善山水、花卉、墨竹。与虚谷、吴昌硕、任伯年合称"海派四杰"。传世作品有《竹菊石图》《倚篷人影出菰芦图》《荷花图》《桐荫高士图》。

【作品解读】

　　此图颇具特色,笔致松秀,墨韵空灵。远方山峦苍莽,中景竹林幽深,近处二文士相逢于板桥,一人携琴而来,一人桥上相候。画境明快,竹林尤为出色。远近、疏密、浓淡、虚实之穿插分布,极有韵致。此图虽云仿梅道人,实乃自出己意。

山晴水明图　蒲华
立轴　纸本　设色
纵144厘米　横77.5厘米
江苏省美术馆藏